소극
다음은
무엇?

What Comes after Farce?
by Hal Foster

Korean Copyright © 2022 by Workroom Press
Published by arrangemwnt with Verso, London, England
Through Bestun Korea Agency, Seoul, Korea
All rights reserved.

소극 다음은 무엇?

결괴의 시대, 미술과 비평

핼 포스터 지음
조주연 옮김

workroom

일러두기
역주는 별표(*)로 표시했다.
속장 바깥쪽 여백에 삽입된
그림들(255쪽 참조)은
원서에 없는 요소이다.

서문

마르크스가 『루이 보나파르트의 브뤼메르 18일』(The
Eighteenth Brumaire of Louis Bonaparte, 1852)에서 제시한
생각은 처음부터 이미 진부한 클리셰처럼 들렸다. "헤겔은
어딘가에서 세계사의 모든 위대한 사건과 인물은 말하자면
두 번 등장한다는 언급을 했다. 그런데 그가 잊어버리고
덧붙이지 않은 말이 있다. 첫 번째는 비극, 두 번째는
소극(farce)이라는 것이다."[1] 비극은 나폴레옹이 1799년에 독재
권력을 장악한 것이었고, 소극은 나폴레옹의 조카인 나폴레옹
3세가 1851년에 이 짓을 반복한 것이었다. 보나파르트
일족은 어떻게 같은 정권을 두 번이나 거머쥘 수 있었을까?
겉보기엔 이 반복에서 배울 점이 아무것도 없는 것 같았지만,
마르크스에 따르면 이는 사실이 아니었다. 왜냐하면 그
반복은 실로 본질적인 한 지점을 선명하게 드러냈기 때문이다.
만일 민주주의의 가치—자유, 평등, 박애—를 버린다는 것이
곧 경제적 지배력을 유지할 수 있다는 의미라면, 부르주아
계급은 그 가치를 차버릴 만반의 준비가 되어있었던 것이다.
1848년 혁명으로 인해 불안해진 지배계급은 다른 황제의
편을 들었는데, 그는 원래 황제를 베낀 더 우스꽝스러운
복사판이었다.

　　우리 시대에는 도널드 트럼프가 비슷한 사실을 선명하게
드러내는 역할을 했다. 분명히, 미국의 많은 금권주의자들은
헌법을 쓰레기 취급하고, 이민자들을 희생양으로 삼고,
백인우월주의자들을 동원하는 것 같은 소행이, 금융 규제
완화, 감세, 부패한 거래를 통해 자본을 한층 더 집중하는
데 치러야 할 작은 비용이라고 본다. 그리고 과거 프랑스의
룸펜 프롤레타리아처럼 오늘날 수백만의 미국인도, 자신을
착취당하지 않게 보호해 준다고 약속하지만 실은 훨씬 더

철저히 착취당하는 상황으로 몰고 가는 "파시즘 바이러스"에 굴복했다.II

　　　그런데 비극 다음에 오는 것이 소극이라면, 소극 다음에는 무엇이 오는가? 선명하게 드러난 것은 눈곱만큼에 불과했지만, 더불어 쏟아진 헛소리는 엄청나게 많았다. 철학자 해리 프랑크푸르트가 이 주제로 쓴 고전적 에세이에서 주장한 대로, 거짓말쟁이는 거짓말을 다 알면서도 하는지라 진실과 관계를 유지하지만, 헛소리를 지껄이는 자는 진실성에 아무런 관심도 없는지라 진실을 한층 더 부식시킨다.III 탈진실 정치(posttruth politics)는 물론 대단히 큰 문제다. 그러나 수치를 모르는(postshame) 정치도 마찬가지다. 근처를 돌아볼 때, 이 이중의 곤경 때문에 좌파 미술가와 비평가가 남게 되는 곳은 어디인가? 다른 결과 중에서도 이 곤경으로 인해 복잡해지는 것은 폭로를 목표로 하는 비평의 방법들이다. 자체의 모순을 묵살하는 헤게모니 질서를 어떻게 탈신비화한단 말인가? 부끄러움을 모르는 정치 엘리트를 어떻게 흠잡으며, 또는 부조리를 일삼는 정당 지도부를 어떻게 조롱한단 말인가? 알프레드 자리의 창작물인 위뷔 왕, 그 아이 같은 괴물이 원형인 듯한 대통령의 망언을 어떻게 격파한단 말인가? 게다가 어쨌거나 대중매체의 경제도 똑같은 짓을 일삼는데 더 분개할 이유는 무엇인가?IV

II. **Karl Polanyi, "The Fascist Virus"**(1934년경, 미출판) 참고. 마르크스는 나폴레옹 3세에 대해서도 그랬지만 룸펜 프롤레타리아에 대해서도 대단히 비판적이었다. "스스로 룸펜 프롤레타리아의 두목이 된 보나파르트, 룸펜 프롤레타리아에서만 자신이 개인적으로 추구하는 이익을 대량으로 찾아내는 보나파르트, 모든 계급 중에서 이런 쓰레기, 찌꺼기, 폐물을 자신이 무조건 의지할 수 있는 유일한 계급으로 인정하는 보나파르트, 이것이야말로 진짜 보나파르트이며 두 말이 필요 없는 보나파르트다."(*The Eighteenth Brumaire*, 75) '보나파르트주의'에 대한 정의 가운데서 오늘날과 다시 관련이 있는 한 정의는 '스트롱맨', 즉 일단 국가 기관들이 약해지면 권력을 잡은 다음 계속 그 기관들을 더 약하게 만들기만 하는 자를 옹호한다.

III. **Harry Frankfurt, "On Bullshit,"** *Raritan* (Fall 1986) 그리고 이 책에 실린 「편집증적 양식」(Paranoid Style) 참고.

IV. 대중매체에서는 끝없이 수치심을 유발하지만, 격분처럼 수치심도 유리하게 만회될 수 있다는 믿음 아래 많은 나쁜 배우가 철면피처럼 계속 수치심을 유발했다.

나는 여기 모은 짧은 글들에서 이러한 질문들과 여러 다른 질문들을 다룬다. 지난 15년간, 즉 2008년의 금융위기와 트럼프라는 영구적 재앙이 터져 나왔던 시기에 쓰인 이 원고들은 극도의 불평등, 기후 재난, 대중매체의 분열은 물론 전쟁, 테러, 감시도 일삼는 현 정권에 직면하여 미술과 비평과 소설에서 일어난 변화를 따져본 논평이다.V 이 상황을 가늠해 보려고 나는 광범위한 작업들을 다양하게, 즉 징후적 표현, 비판적 탐색, 대안적 제안으로 고찰한다. 1부의 초점은 9.11 이후 비상사태 시기의 문화정치로, 외상, 편집증, 키치의 활용과 남용을 다룬다. 같은 시기에 시장과 미술관은 둘 다 거대하게 확장되었고 미술가들도 이 스펙터클한 변화에 비판적으로, 또 다른 식으로 대응했는데, 2부는 이 시기에 미술 제도를 개편한 신자유주의적 변화를 되짚어 본다. 마지막으로, 3부는 최근의 미술, 영화, 소설에 반영된 매체의 변형을 개관한다. 여기서 탐색된 현상 중에는 '기계 시각'(machine vision, 인간의 개입 없이 기계가 다른 기계를 위해 만든 기호), '가동적 이미지'(operational images, 세계를 재현하는 것이 아니라 세계에 개입하는 이미지), 우리의 일상생활에 무척이나 널리 퍼져있는, 정보의 알고리듬 스크립팅이 있다.

이 모든 것은 끔찍한 소리 같은데, 사실이 그렇다. 여러 면에서 우리가 내다보는 세계는 정치적으로뿐만 아니라 기술적으로도 우리의 통제를 벗어나 버렸다. 그리고 이 극단적 상황은 미술가와 비평가 모두에게서 극단적 표명을 촉진했다. 그래서 예를 들면, 트레버 파글렌은 미술을 "보이지 않는 디지털 영역 속의 안전 가옥"이라고 보는 반면, 클레르 퐁텐이

8

V. 이 책은 *Bad New Days* (London and New York: Verso, 2015)를 보완하는 것으로, 20세기의 비상시국에 명멸했던 미술에 관심을 두는 더 큰 프로젝트의 일환이다. 이 글들 가운데 여러 편의 초판을 출판해 준 편집자들, 특히 『런던 리뷰 오브 북스』(London Review of Books)의 매리-게이 윌머스와 폴 마이어스코프, 『아트 포럼』(Art Forum)의 미셸 쿠오와 돈 맥마흔, 그리고 『옥토버』(October)의 동료들에게 감사한다. 또한 글의 일부를 읽고 논평해 준 새처 베일리, 엘릭스 키트닉, 줄리언 로즈와 글 전체의 출판을 이끌어준 버소의 서배스천 버젠, 제이컵 스티븐스에게도 감사한다. 내가 이 책에서 논의된 미술가와 문필가 들께 깊이 감사한다는 사실은 말할 필요도 없다.

상상하는 미술은 모든 정체성 각본과 맞서는 "인간의 파업"이지만, 히토 슈타이얼은 주체성이 자본주의의 식민지가 되었기 때문에 우리는 차라리 사물과 동일시를 하는 편이 낫다고 선언한다.VI 이렇게 혹독한 관점에서는 비판적 입장과 디스토피아적 입장을 구별하기가 때로 어렵다. 또한, 신자유주의 질서를 에워싼 허무주의는 도전받는 것만큼이나 강화되는 것처럼 보이는 때도 있다.VII 그럼에도, 내 글의 세 부분은 각각 "허구에서 희미하게 깜박이는 유토피아"(utopian glimmer of fiction)VIII를 제공하는 실천들로 결론을 맺는다.

비극 뒤에는 소극이 온다는 패턴은 지금도 신통찮은 논리로서, 역사에는 아무리 진부한 것이라도 서사가 있다는 논리다. 하지만 이런 정합성은 어쩌면 환영이었을지도 모르니, 대체 소극 다음에는 무엇이 올 수 있단 말인가? 딱히 아무것도 없다. "우주의 도덕적 활은 정의를 향해 당겨져 있다"거나 "우리는 더 완벽한 국가 통합을 위해 노력해야 한다"는 임시방편의 말로 누군가를 달래기는 더 이상 어렵다. 아무것도 보장되지 않고, 모든 것이 투쟁이다. 다시 근처를 보면, 미술이 과거에 의존할 수 있는지는 이제 분명하지 않은데, 미술의 현재 또한 제도적으로 지극히 허약한 것 같다. 이런 시대에는 지푸라기라도 잡는 심정으로 어원에 매달려 보아도 용서를 받을 수 있을 것 같다. 원래 소극('속을 채우다'라는 뜻의 프랑스어 farcir에서 파생된 말)은 종교극의 막간에 나왔던 희극이었다. 그렇다면 소극은 중간에 끼어있는 순간, 안토니오

9

VI. 이 책에 실린 「기계 이미지」(Machine Image), 「인간의 파업」(Human Strike), 「박살 난 스크린」(Smashed Screens) 참고.

VII. "허무주의를 지배 장치와 통합하는 일은 20세기 부르주아 계급의 몫으로 남았다"고 발터 벤야민이 거의 1세기 전에 말했는데, 그 일은 우리 시대의 신자유주의적 대가들에게서도 다시 되풀이되는 것 같다.[*The Arcades Project*, eds. and trans. Howard Eiland and Kevin McLaughlin (Cambridge: Cambridge University Press, 1999), J91, 5] 오늘날에는 우파의 "편집증적 자유의지론"이 너무나 자주 좌파에서 복제되고 있다. 트럼프주의가 우리에게 가르쳐준 것이 뭐라도 있다면, 제도를 구상하고 유지하는 것은 상대적으로 어렵지만, 비난하고 파괴하는 것은 상대적으로 쉽다는 것이다.

VIII. 이 구절은 벤 러너에게서 빌려왔다. 이 책에 실린 「실재적 픽션」(Real Fictions) 참고.

그람시가 1930년경에 분절해 낸 구정치 질서와 신정치 질서 사이의 "병적인 공백기"와 아마도 같은 선상에 있는 시기라고 이해될 수도 있을 것 같다. 최소한, 막간극이 분명히 시사하는 것은 다른 시간이 올 것이라는 사실이다.IX

여기가 나의 다른 용어 결괴(debacle)가 작용을 시작하는 지점이다. 이 말도 '몰락, 붕괴, 재난'을 의미하는 프랑스어에서 파생되었지만, 뿌리는 '해방시키다'라는 뜻의 débâcler이고, 이는 '문의 빗장을 열다'라는 뜻의 중세 프랑스어 desbacler에서 유래했는데, 이 단어의 문자적 의미는 봄에 홍수가 날 때처럼 '강 위에서 얼음이 깨지는 현상'이다. 따라서 결괴는 힘이 느닷없이 방출되는 것으로, 통상은 나쁜 쪽이지만 좋은 쪽으로 방출되는 것도 가능하다. '결괴'는 심지어 관례, 제도, 법률을 모두 깨뜨리고 다른 식으로 만들어내는 변증법을 가리킬 수도 있을 것이다.X 이런 것이 정치적 격변기인 현

IX. 『아방가르드 이론』(*Theorie der Avantgarde*, 1974)에서 페터 뷔르거는 비극-소극 패턴을 채택해서, 전전("역사적") 아방가르드를 이해하고 전후("네오") 아방가르드를 깎아내리는 방편으로 썼다. 『실재의 귀환』(*The Return of the Real*, 1996)에서 나는 프로이트의 사후성(혹은 지연된 작용) 개념에 의지해서 뷔르거의 부정적 평가를 재평가하려고 시도했다. 나의 모델은 아방가르드의 시간성을 복합적으로 재구성했지만, 그러면서도 여전히 아방가르드의 일관성은 고수했다. 하지만 이 일관성은 오늘날 더는 자명하지 않아서 미술사의 시대를 구분할 새로운 모델들이 필요한데, 쓸 만한 모델이 몇 가지 있다. 이 책에 실린 「외상의 흔적」 (Traumatic Trace)과 「공모자들」(Conspirators) 참고.

X. 알렉산더 클루게는 이 비유를 트럼프주의에 대해 썼지만, 이를 자유주의 사회학자 막스 베버(그는 비상사태가 의회의 동의 없이 선포되는 것을 허용한 바이마르 헌법의 제48조를 만든 장본인인데, 이 조항을 활용한 건거이 히틀러다)에게 귀속시킨 것은 시대가 맞지 않는다. "베버는 코끼리를 근거리에서 연구한 적이 없었다. 런던의 한 신문에서 그는 어떤 풀들이 이 거대한 동물의 꼬불꼬불한 장 속에서 발효한다고 주장하는 보고를 맞닥뜨렸다. 알코올로 인해 코끼리가 미쳐 날뛰며 괴성을 지르고 모든 장애물을 깨부수는 광경을 목격하는 것은 "틀림없이 대단한 볼거리일 것이다." 베버가 보기에, 이는 자신만만한 여성이 남편에게 예속되는 삶을 강요당할 때 엄청난 분노가 쌓이는 경험을 하는 것과 비슷했다. 이 과정은 코끼리의 배 속에서처럼 여러 세대에 걸쳐 이어질 수도 있었고, 이 분노는 아들들(통상 둘째나 막내)이 물려받았다. 이 "타고난" 용기 또는 자부심은 특정한 성격의 특징과는 관계가 없는 분노이고, 본질적으로 흉측한 남자들에게서 모습을 드러낸다. 그것은 증오, 즉 억압을 더는 참지 않는 수백만의 사람들 속에서 부글부글 발효하는 정신적 장기들에서 분출하는 증오에 의해 알려진다. 자신들의 롤 모델에 취하는 갑작스러운 도취―카리스마―는 전염성이 있는 것 같다. 그것은 본질적으로 더 작은 인간이지만 카리스마 넘치는 괴물처럼 나무를 뿌리째 뽑아버리는 이 사람을 자신들의 지도자로 의지하는 대중을 사로잡는다. 수백만의 눈이 내뿜는 빛에 의해서 그는 찬란해진다." "Charisma of

시기의 기회다. 분열적인 비상사태를 구조적 변화로 전환하는 것, 아니면 최소한 권력에 저항할 수 있고 권력을 재구성할 수 있는 사회질서 안의 균열들에 압박을 가하는 것.

이것이 꼭 희망 사항인 것만은 아니다. 너무 오랫동안 좌파는 문화적 정체성에 초점을 맞추었고, 그러다 정치적 통제권을 우파에 넘겨주었다고들 한다. 하지만 문화 영역—미술관, 대학교 등—은 아무리 소소할지라도 우리가 실제로 가지고 있는 영향력을 발휘할 수 있는 곳이다. 그리고 최근 우리는 이러한 제도들이 일부 재충전되는 것을 보았는데, 그것은 대체로 세 가지 운동의 결과다. '월가를 점거하라'(Occupy Wall Street) 운동 덕분에, 대부분의 대형 조직을 보증하는 금권주의 질서에 대한 인식이 증가했다. '흑인의 생명은 소중하다'(Black Lives Matter) 운동 덕분에, 거의 모든 직원에게 적용되는 인종주의 위계질서는 물론 많은 대형 미술관의 바탕에 있는 식민주의가 변경의 대상으로 갱신되었다. #미투 현상 덕분에, 성차별주의와 가부장제의 끈질긴 구조에 대한 비판이 다시 활력을 찾았다. 전술과 효과의 견지에서 논쟁할 거리는 무척 많다. 하지만 이와 같은 전개들이 빚어낸 한 가지 결과는 확실한데, 뜻밖에 미술관과 대학교가 공론장으로 복구 가능한 장소들로서, 즉 최소한 원칙상으로는 비판이 목소리를 낼 수 있고 대안이 제시될 수 있는 곳으로 복귀했다는 것이다. 어쨌든, 미술관과 대학교는 행동주의 미술가와 비평가가 압력을 가할 지점들로 떠올랐고, 이들은 미술관과 대학교 같은 제도들의 공적인 책무와 그 제도들을 이끄는 사적인 이익 사이의 긴장을 탐색하는 작업을 해왔다.XI

11

the Drunken Elephant," *Frieze* (November 2016) 참고.

XI. **MTL Collective, "From Institutional Critique to Institutional Liberation? A Decolonial Perspective on the Crises of Contemporary Art,"** *October* 165 (Summer 2018) 참고. 이 같은 당사자 행동주의의 새로운 조항들에 대한 명쾌한 설명으로는, **Michel Feher,** *Rated Agency: Investee Politics in a Speculative Age* **(New York: Zone Books, 2018)** 참고.

테러와
위반

2001년 9월 11일 세계무역센터 공격에서 스러진 3000여 명
가운데 40퍼센트 이상의 희생자에게는 인간의 흔적이 전혀
남아있지 않았다. 두 건물의 자재는 대부분 산산조각이 났고,
다른 잔해(총 180만 톤)도 기둥과 보가 많았다. 부서지고
휘어진 이 구조물 가운데 일부가 두 번의 공격이 가한
힘 자체를 보여주는 생생한 증거로 보존되었다. 마침내
이 대파국의 증표로 선택된 것은 1200여 점의 물건들이었다.
당초 이 물건들은 JFK 공항의 한 격납고에 보관되었다가
나중에 미국 전역의 기념 시설로 분산되었는데, 이 가운데
최초가 그라운드제로에 세워진 국립9월11일추모지및박물관
[이하 '9월11일박물관'으로 표기]으로, 이 시설은 2001년의
공격 후 10주년이 되던 해에 개관했다.[1]

 스페인 미술가로서 뉴욕에 오래 산 프란세스크 토레스는
첫 번째 비행기가 충돌했을 때 북쪽 건물에서 두 블록
거리에 있었고, 두 건물이 무너지는 것을 열 블록 떨어져 있는
작업실 옥상에서 목격했다. 토레스는 9월11일박물관의
의뢰를 받아, 2009년 4월에 약 7500제곱미터에 달하는 JFK
격납고 실내에 보관된 물건들을 매일 사진으로 찍은 다음,
이 이미지들을 모아 사진집 『메모리 리메인스—17번 격납고의
9.11 유류품』(Memory Remains: 9/11 Artifacts at Hangar 17,
2011)을 펴냈다. 토레스의 사진을 볼 때 이 증표들을 성상적
가치라는 면에서 고려하지 않기는 어렵다. 이 점에서 특히
귀중한 것은 남쪽 건물의 실내를 지탱했던 약 11미터의 건축
부재를 찍은 사진 「마지막 기둥」(The Last Column)으로,
이런 제목을 붙인 것은 그 기둥이 그 장소에서 치워진

14

I. 마이클 애러드가 설계한 이 추모지는 약 6만 5000제곱미터에 달하는
세계무역센터 부지 면적의 절반가량을 차지하며, 두 건물이 있던 자리에 만든
두 개의 커다란 폭포와 수조로 구성되어 있다. 기념관 주변의 조경은 피터 워커
앤드 파트너스가 구상했다. 박물관 입구는 노르웨이에 사무실을 둔 스뇌헤타가
설계한 별관이고, 전시 공간은 데이비스·브로디·본드·아이다스 건축사무소가
구상했다.

마지막 물건이었기 때문이다. (이 기둥은 마지막으로 나온 물건이었지만, 9월 11일 박물관에 들어간 물건으로는 첫 번째였는데, 박물관은 이 기둥을 둘러싸고 건축되었다. 기둥의 크기 때문이었다.) 기둥은 희생자들의 사진, 배지, 소방서와 경찰서의 표찰, 사랑하는 이들이 붙인 메모와 기념품으로 뒤덮인 채 산업 시대판 성십자가처럼 강철 빔 받침대 위에 가로로 놓여 있다. 성스러운 분위기가 감도는 이 영역에는 사망자의 가족과 친구를 위해 금속 노동자들이 작은 십자가와 별 모양을 파낸 들보들도 놓여 있다.

무너진 건물들을 가장 많이 상기시키는 것은 한때 북쪽 타워의 꼭대기에 서있던 약 110미터짜리 안테나의 단편들이고, 용감한 대응을 가장 많이 말해주는 것은 사고 현장으로 달려간 구조요원들의 찌그러진 차량들이다. 토레스는 구조하러 갔다가 희생자가 된 이들의 소속을 알려주는 표시, 트럭과 승용차에 적혀있다가 불길에 그을린 글자—기포가 맺힌 '뉴욕시소방서'(FDNYC), 녹아내린 '앰뷸런스' 등—를 클로즈업으로 보여준다. 이와 동시에 토레스는 9.11 공격이 남긴 무작위적 결과를 전하는 평범한 물건들, 가령 지하상가에서 어쩌다 살아남은 의류와 장식품을 찍은 사진도 포함시킨다. 언론인 제리 애들러가 『메모리 리메인스』에 쓴 대로, "살아남을 공산이 가장 컸던 물건들은 열쇠, 동전, 반지처럼 틈새에 숨어 안전을 확보할 만큼 조그만 것들이었다."[II] 지구의 상속자가 될 물건은 이런 것들이다.

토레스는 사진집 서론에서, 기록과 예술 사이의 경계선이 물건과 사진 둘 다에서 흐려진 것에 주목한다. 첫째, 세계무역센터 플라자에 한때 서있던 알렉산더 콜더의 강철 조각처럼 실제 미술작품의 파편들이 있다. 흰색 판 위에 놓인 「구부러진 프로펠러」(Bent Propeller, 1970)는 폐물과 미술 사이에 어정쩡하게 존재하고 있다. 그런가 하면 또,

II. Jerry Adler, "Recovering History: The Story of Hangar 17," in Francesc Torres, *Memory Remains: 9/11 Artifacts at Hangar 17* (Washington, DC: National Geographic Society, 2011), 22.

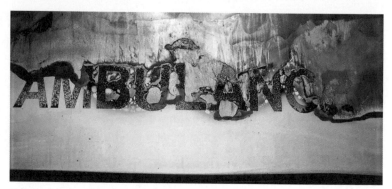

프란세스크 토레스, 『메모리 리메인스』(2011)에 실린 불탄 앰뷸런스.
© Francesc Torres/VEGAP, Madrid-SACK, Seoul, 2021.

부서진 승용차와 박살 난 일용품은 존 체임벌린과 아르망의
작품을 상기시키는데, 두 사람의 목표는 한때 이런 잔해를
미적 대상으로 만드는 것이었다. 마지막으로, 격납고에
늘어놓은 전시도 애매하다. 토레스의 사진이 보여주는
사물들의 배열은 더 이상 수사기관식이 아니지만 아직
박물관식도 아닌데, 그러면서도 전체 배치는 하나의 거대한
설치미술로 오인될 수도 있을 것 같다.

유류품의 심미화와 더불어 고려해야 할 다른 골치
아픈 문제들도 있다.III 일찍부터 「마지막 기둥」의 표면은
그을리고 녹이 나서 조각조각 떨어지기 시작했고, 그러자 보존
담당자들은 서둘러 부스러기들을 다시 붙였다. 이 사물의
가치는 시간을 물리적으로 기록한 지표라는 사실에 주로
있는데, 보존 담당자들이 취한 행동은 그런 사물을 대하는
올바른 반응인가? "가장 작은 잔재에 이르기까지 모든 것이
극도로 중요했다"고 토레스는 썼다. 우리는 그가 무슨 뜻으로
이런 말을 하는지 이해하고 그의 주의 깊은 접근 방식도
인정하지만, 이것이 정말일 수 있는가? 사진 속의 많은 물건은
의미심장한 동시에 무의미하며, 아우라가 있는 동시에 공허한
것이다. 여기서 이 책의 프로젝트와 9월11일박물관의 사명은
곤란해진다. "그것들은 조각이 아니다. 그것들이 아름답기를
원하는 이는 없다." 당시 항만공사의 전무이사였던 크리스
워드가 유류품을 두고 한 논평으로, "그것들은 성스럽다"는
것이다.IV 이 발언은 모든 것 가운데 가장 애매한 대립쌍을
건드리는데, 그것은 예술 대 기록이 아니라 인공물 대
성물(relic)이다. (성물이라는 단어는 토레스의 사진집에서
초지일관 되풀이된다.)

인간의 비극과 억압적 숭고 사이에 선이 있는가? 만일
있다 해도, 9.11 사건은 그 선을 곧바로 넘어버렸고, 그 후

III. 그런 애매함 가운데 하나가 사진집의 제목 'Memory Remains'다. 여기서
'remains'는 '남다'라는 뜻의 동사인가, 아니면 '잔해'라는 뜻의 명사인가? 동사가
시사하는 것은 책 제목이 긍정적이라는 것이고, 명사가 시사하는 것은 기억 자체가
잔해라는 것이다.
IV. 크리스 워드의 인용은 Adler, "Recovering History," 26.

계속 거기에 남아있다. 미국인들에게 세계무역센터는 세계외상센터가 되었고, 그 외상은 곧장 '테러와의 전쟁'을 지지하는 입장으로 변했다—테러의 복수법전 가라사대, 무엇 때문에 피해자는 가해자의 권리를 갖지 못하는가? 이렇게 해서 9.11 공격의 폭력성은 관심을 끌며 복귀했다. 상처 입은 아메리카 제국은 "건물을 전보다 더 높게 짓는" 것뿐만 아니라 "테러리스트를 추적해서 색출하는" 것도 목표로 삼았고, 알카에다가 자신들에게 유리하게 이용했던 수사학에 보조를 맞추어 십자군이 재림한 것처럼 전쟁터로 행군했다.

이 점에서, 십자가와 별의 출현은 말할 것도 없고 성물과 성상에 대한 이야기는 결코 길조가 아니었다. 이 이야기에서 숭고한 것과 외상적인 것에 대한 경험은 모두 성스러운 것의 범주에 의해서만 포착되었던 것이다. 일찍부터 그라운드제로는 '성지'라고 묘사되었고, 오늘까지도 9.11은 소화하는 것이 불가능한 대재앙으로 취급될 때가 많다.

그런데 이런 프레임을 씌우면 역사적 사건이 신학적 사건으로 둔갑하는 경향이 있다. 이는 최근에 정책 입안과 정치 이론 모두에서 나타난 카를 슈미트의 반동적 사상(주권자는 자신이 법을 따라 만든 것을 비상사태에서는 철회할 수 있다)으로의 선회와 합치할 뿐만 아니라, 너무나 많은 정치 지도자의 이론적 경향("법학에서 예외는 신학에서 기적과 유사하다"고 슈미트는 썼다)과도 합치하는 오해다.V 9.11이 남긴 것들이 성물인 동시에 인공물이고 성상 같은 동시에 증거 구실을 하는 것이 가능한가? 9월11일박물관은 그날의 외상을 실연하는 동시에 그 외상의 이해를 도울 수도 있는가? 추모지와 박물관은 이 점에서 목적이 엇갈릴 수도 있지 않을까?VI

V. Carl Schmitt, *Political Theology*, trans. George Schwab (Cambridge, MA: MIT Press, 1985), 36, 그리고 이 책에 실린 「거친 것들」(Wild Things) 참고.
VI. 2010년에, 즉 이슬람 센터와 모스크를 부지 근처에 세운다는 계획(이 계획은 압력으로 인해 취소되었다)에 관해 일어났던 논쟁으로부터 멀지 않은 시점에 폭발했던 논쟁을 생각해 보자. 5미터가 넘는 들보가 잔해 속에서 발견되었는데, 일부 사람들은 이를 십자가로 보고 경배했다. 실제로 한 프란체스코회 신부가

<div align="center">***</div>

9.11이 일어나고 10년 후, 현대미술관(MoMA)은 PS1에서
그냥 『9월 11일』이라고만 제목을 붙여 전시를 개최했다.
이 전시의 기본 계획 또한 겉보기엔 단순했다. 9.11 공격과
관련된 이미지 또는 그 공격에 대한 반응으로 만들어진 작품은
일절 전시하지 않는 것. 그 대신 "이 전시는 9.11이 우리가
세계를 보고 경험하는 방식을 어떻게 바꾸어놓았는지를
고찰한다"[VII]는 것이 큐레이터 피터 엘리의 설명이었다.
엘리가 보기에, 9.11 공격은 스펙터클을 깨뜨린 개입이었지만
그 자체가 스펙터클이었다. 9.11은 "이용당하고 말았다
[…] 왜 내가 그런 위반의 반복을 원해야 하는가?"[VIII]
비트겐슈타인의 『철학적 탐구』(Philosophical Investigations,
1953)에서 따온 명문—"그림은 우리를 사로잡는다"—을
내걸며 엘리의 전시가 모색한 것은 이렇게 사로잡히는
상황으로부터 우리를 조금 풀어주는 것, 9.11의 스펙터클을
어느 정도 덜어내는 것이었다. 이를 위해 엘리가 전시한
것은 오직 미술로, 9.11 공격과 무관하게 창작되었고 "현재를
언캐니하게 건드리지만 시대, 형식, 내용의 측면에서 9.11의
구체적인 사항들을 초월하는"[IX] 미술이었다.

19

 미술이 시간과 공간을 가로질러 공명할 수 있다는 것은
친숙한 생각이지만, 그러나 통상 이 생각이 관심을 두는 것은
현재의 관행이 과거의 관행에 미치는 소급적 영향이며, 이는

9.11 직후 이 들보 아래서 미사를 집전하기 시작했고, 그 후 5년 동안 이 들보
근처에 있는 가톨릭 교회 바깥에 서 있었다. 이 들보는 9월11일박물관의 전시물에
포함될 예정이었지만, '미국의 무신론자들'이라는 이름의 단체가 이 움직임에
반대하는 소송을 냈다. 종교적 상징은 정부가 기금을 지원하는 박물관에 속할 수
없다는 것, 이는 헌법 위반이라는 것이 그 단체의 고발이었다. 박물관 관계자들은
그 들보가 역사적 인공물이라는 프레임으로 분류될 것이고, 그것이 종교적
상징물로 사용되었던 것은 그 들보가 말할 수밖에 없는 사건과 여파의 서사 중
일부일 뿐이라고 반박했다. 미국의 영혼을 위한 오랜 투쟁이 그라운드제로에서
계속되었다.

VII. Peter Eleey, "September 11," exhibition statement (New York: MoMA
PS 1), n.p.
VIII. Peter Eleey, "A Lollipop/Two Branches," in *September 11*, ed. Peter Eleey
(New York: MoMA PS 1, 2011). 강조는 원문대로.
IX. Eleey, "September 11."

T. S. 엘리엇부터 해럴드 블룸까지 문학이 개정되는 과정에 대한 설명에서 볼 수 있는 것과 같다. 그런데 PS1의 전시에서 질문은 다른 수위에 맞춰져 있었다. 역사적 작품들이 오늘날의 사건들을 예고할 수 있을까? 그리고 이 예기치 않았던 연결 때문에 변할 수 있을까? 이에 따라 엘리가 내비쳤던 생각은 이랬다. 9.11 이후에는, 다이앤 아버스가 1956년에 맨해튼의 텅 빈 교차로에서 나부끼는 신문지를 찍은 사진이 다르게, 즉 황량한 원작의 흐릿한 조명보다 훨씬 더 어둡게 보인다는 것, 또는 존 체임벌린이 1982년에 자동차를 박살 내서 만든 조각은 세계무역센터에 구조하러 왔다가 파괴된 차량이라는 일그러진 렌즈를 통해 보인다는 것, 또는 크리스토의 1968년 포장 작업, 즉 긴 석판을 빨간 방수포에 길쭉하게 싸서 밧줄로 묶은 작품이 다른 효과를 낸다는 것—한때는 수수께끼 같았지만, 이제는 위협(폭탄 같은 포장물) 또는 상실(유해의 잔해를 묶은 꾸러미) 같다는 것이다. 엘리가 미술작품의 이 같은 재충전에 대해 제시한 가장 강한 주장은 세라 찰스워스의 「신원불명 여성, 코로나 드 아라공 호텔, 마드리드」(Unidentified Woman, Hotel Corona de Aragón, Madrid, 1980)와 관계가 있다. 이 작품은 물에 뛰어들어 자살하는 여성을 찍은 뉴스 사진을 흐리게 인화한 것인데, 원피스가 위로 뒤집혀 맨다리와 엉덩이가 드러나 있다. 이 이미지는 앤디 워홀의 예전 작품들을 떠오르게 하지만 "더는 그 자체로 머물지 않는다"고 엘리는 주장했다. 찰스워스의 이미지는 쌍둥이 건물에서 뛰어내린 절박한 사람들에 대한 우리의 재현을 통해 읽히면서 "9.11에 포섭된다"X는 것이다.

외상적 사건은 미술작품을 사후에 변화시킬 수도 있다는 것인데, 이 명제는 복합적이다. 이 같은 공명은 미술가가 회화 전통의 이미지 저장고에서 끌어내는 계산된 효과인

20

X. Eleey, "A Lollipop/Two Branches," 66. 찰스워스의 이미지를 이렇게 읽는 것은 뉴욕경찰서가 세계무역센터의 희생자를 자살로 분류했다는 의미에서도 또한 곤란한 점이 있다.

세라 찰스워스, 「신원불명 여성, 코로나 드 아라곤 호텔, 마드리드」, 1980.
젤라틴 실버 프린트. 198×107cm.

경우가 가장 많다. 따라서 예컨대, 에두아르 마네는 1864년에 쓰러진 투우사를 그릴 때 죽은 그리스도의 도상적 힘에 의지했는데, 이는 게르하르트 리히터가 1988년에 목숨을 잃은 테러리스트를 그릴 때도 마찬가지였다. 이것이 언젠가 샤를 보들레르가 회화에 대해 내놓은 정의, 즉 "아름다운 것에 대한 기억을 돕는 기술"[XI]의 한 의미다. 하지만 『9월 11일』이 암시하듯이, 오늘날 우리의 경향은 미술이란 외상적인 것에 대한 기억을 돕는 기술이라고 보았던 아비 바르부르크와 더 일치한다. [이 독일 미술사학자는 고대미술이 파토스 형식(Pathosformel)을 통해 생명을 지속했는데, 감정적 격랑을 묘사하는 이 회화의 형식들은 우리 안에 고전 전통을 심어놓았을 정도로 각인되어 있다고 보았다.] 여기서 핵심은 보들레르도 바르부르크도 모두 그런 기억술이 미술에 내재한다고 이해했다는 것이다. 반면에 『9월 11일』이 내놓은 생각은 이런 공명이 세속적 결과이며, 대중매체를 떠들썩하게 한 파국적 성격의 사건들, 가령 케네디 형제 암살부터 이를테면 세계무역센터 공격과 그 이상의 사건들과의 관계 속에서 작동할 가망이 가장 크다는 것이었다.

시대착오는 미술사에서 보통 대단한 악덕이라고 간주되는데, 시점에 혼란이 있으면 미술사의 원만한 작동에 제동이 걸리기 때문이다. 그러나 『9월 11일』은 시대착오를 일종의 미덕으로 만들었고, 이 점에서 알렉산더 네이절과 크리스토퍼 우드의 『시대를 벗어난 르네상스』(Anachronic Renaissance, 2010) 같은 책이 도발하는 최근의 경향과 일치하는데, 두 사람은 우리가 미술의 의의를 엄밀히 역사성의 견지에서, 그러니까 미술이 맨 처음 만들어진 특정한 상황의

XI. Charles Baudelaire, "The Salon of 1946," in *The Mirror of Art: Critical Studies of Charles Baudelaire*, ed. Jonathan Mayne (Garden City, NY: Doubleday Anchor Books, 1956), 83. 아이러니하게도, 보들레르는 마네가 벨라스케스와 르 냉 같은 스페인과 프랑스의 선대 화가들을 너무 명시적으로 인용한다고 생각했다. 그가 애호했던 것은 더 잠재적인 암시였다. Michael Fried, "Painting Memories: On the Containment of the Past in Baudelaire and Manet," *Critical Inquiry* 10: 3 (March 1984), 510-542 그리고 이 책에 실린 「바탕칠」(Underpainting) 참고.

22

견지에서 이해해야 한다는 기본적 요구에 저항한다.XII
게다가 엘리가 관심을 둔 작품은 "그것이 속한 시대, 형식,
내용의 특수성을 초월해서 언캐니하게 현재를 거론하는"
것이었다. 하지만 이렇게 시대를 벗어나 관람자에게 말을
거는 작업을 우리는 정확히 어떻게 이해해야 하는가? 이는
별로 초월적이지 않다. 이 미술의 특수성 중에는 정확히
현재의 쟁점으로 재충전될 준비가 되어있는 것도 얼마간
있기 때문이다. 더구나 그것은 진정으로 언캐니하지도 않다.
엄밀히 말해, 언캐니는 친숙했지만 억압에 의해 낯설어진
이미지, 사람, 사건의 복귀를 포함하는데, 여기서는 그렇지도
않은 것이다. 무엇보다 『9월 11일』에 나온 작품들은 전조처럼
보이게 되어있었다. 이 작품들은 막연히 부유하는 기호였는데
우발적으로 9.11과 연관됨으로써 통렬한 기호로 변모했다고
논의되었던 것이다. 결국, 『9월 11일』의 주제는 우리 자신의
주관성인데, 엘리는 이를 인정하다시피 했다. "우리가
이미지에 읽어 넣는 것은 이 전시 전체의 저변을 흐르는 **23**
주제다."XIII

오늘날 미술 관람에 널리 퍼져있는 방식은
정동적(情動的) 방식이다. 칸트가 재개한 것이 '이 작품은
아름다운가?'라는 고대의 질문이었고, 뒤샹이 구성한 것은
'이 작품은 과연 예술인가?'라는 아방가르드의 의문이었다면,
우리의 일차적 규준은 '이 이미지 또는 오브제가 내 마음을
움직이는가?'인 것 같다. 한때 우리는 과거의 위대한 미술과
비교해서 판단되는 작품의 '특질'(quality)에 대해 이야기했고,
그다음에는 당대의 미학적 그리고/또는 정치적 논쟁들과의
관련성에 의해 평가되었던 작품의 '관심사'(interest)와
'비판성'(criticality)에 대해 이야기했다면, 이제 우리는
파토스를 구하는데, 이에 대해서는 객관적 시험도, 심지어는

XII. 나의 「터무니없는 타이밍」(Preposterous Timing), *London Review of Books*,
November 8, 2012 참고.
XIII. Eleey, "A Lollipop/Two Branches," 61. 이것은 큐레이터가 미술가를
겸하는 요즘 친숙한 관행의 또 다른 사례다. 이 책에 실린 「전시주의자」
(Exhibitionists) 참고.

많은 논의도 가능하지가 않다. (나에게는 대단한 명작인 작품이 당신이 보기에는 망작일 수도 있는 것이다.)[XIV] 엘리는 "테러리스트들이 우리의 시각 영역을 스펙터클하게 정치화했다"[XV]라고 믿었다. 실로 그랬다. 하지만 그래서 시각 영역을 외상적으로 심미화하는 것이 최선의 대응인가?

XIV. '특질', '관심사', '비판성' 같은 용어들에 대해 더 살펴보려면, 나의 책 『실재의 귀환』(1996)에 수록된 「미니멀리즘이라는 교차점」(The Crux of Minimalism) 참고.

XV. Eleey, "A Lollipop/Two Branches," 48. 엘리의 글은 샌프란시스코 베이에어리어에 본거지를 둔 컬렉티브인 리토트(Retort)의 한 개입 작업, *Afflicted Powers: Capital and Spectacle in a New Age of War* (London and New York: Verso, 2005)의 영향 아래 쓰였다. 내가 이 책의 저자들과 주고받은 의견을 보려면, *October* 115 (Winter 2006) 참고.

지금은 스펙터클이 강화되고 감시가 도처에서 행해지는
시대다. 이런 시대에 키치는 문화적 설득과 정치적 조종의
형식이라는 면에서 비교적 무해하고, 그 자체로는 거의
구닥다리다. 하지만 9.11 이후 키치는 미국에서 맹렬하게
복귀했다. 왜?

키치라는 말은 독일어 verkitschen, 즉 '값을 낮추다'와
관계가 있고, 문화의 가치가 낮아지는 것에 대한 엘리트주의의
관심은 이 주제에 대한 대부분의 설명에 스며들어 있다.
키치는 헤르만 브로흐부터 밀란 쿤데라에 이르는 소설가들과
클레멘트 그린버그부터 사울 프리들랜더에 이르는 비평가들의
관심을 끌었다—혐오감을 유발했다는 말이다. 이들은 모두
대중문화와 정치가 불길한 쪽으로 방향을 틀었을 때 거기서
자극을 받아 이 주제를 거론했다—브로흐와 그린버그의
논의는 1920년대와 1930년대 유럽에서 파시즘 체제가 발흥한
후에 나왔고, 쿤데라와 프리들랜더는 1970년대와 1980년대
전체주의 체제가 무너지는 와중에 나왔다.[I] 이 필자들에
따르면, 키치는 문화와 정치를 가로지르며, 각 영역에 남아
있을 수도 있는 완전성(integrity)을 더럽힌다.

1933년 나치가 집권하자, 브로흐는 키치를 19세기 초에
부상한 부르주아 계급과 연관시켰다. 그의 견해에 따르면,
이 계급은 모순적인 가치들에 사로잡혀 있었다. 한편에는
노동에 대한 금욕적 헌신을 두고, 다른 편에는 감정(feeling)을
찬양하는 믿음(faith)을 두는 것이다. 브로흐는 키치의 맨 처음
형태가 이 두 태도의 믿기 힘든 타협을, 즉 내숭과 호색이
뒤섞인 상태를, 뉘우침과 북돋음과 달콤함이 동시에 들어있는
감상적 표현과 함께 표명했다고 본다. 키치의 끔찍한 효과들에
대해 브로흐는 단정적—이를 그는 "예술의 가치체계에

26

I. 이 뒤의 시기에는 코마르와 멜라미드처럼 스탈린주의의 재현을 패러디한
'소츠'(Sots) 미술가들의 작업뿐만 아니라 나치 도상학 진영이 형성되기도 했는데,
이는 프리들랜더를 특히 격노하게 했다.

들어있는 악의 요소"라고 일렀다—이었고, 그린버그도
동의했다.II 1939년이라는 또 한 번의 결정적인 해에,
그린버그는 이 현상의 자본주의적 차원을 강조했다. 키치는
"산업혁명의 산물"로서 "진정한 문화"의 모조판이었으며,
19세기 중엽에 지배층이 된 부르주아 계급은 이 모조판 문화를
프롤레타리아가 된 농민에게, 즉 새로운 공장에서 일하기 위해
도시로 오게 되면서 자신들이 원래 가지고 있던 민속 전통을
빼앗긴 계급에 팔아먹었다. 산업적으로 생산된 키치는 곧
"사상 최초의 보편 문화"가 되었고, 그래서 "대중이 실제로
지배한다는 환상"을 사주했다.III 그린버그에 따르면, 바로
이 환상이 무솔리니, 히틀러, 스탈린의 정권에서 키치를 필수
요소로 만들었다.

　　그린버그는 또한 키치가 미리 소화된 형태와 미리
계획된 효과를 통해 어떻게 소비를 부추기는지도 강조했다.
"허구적 감정"은 많은 사람 사이에서 일반적이지만 누구와도
특정하게 결부되지는 않는데, 이 개념으로 인해 테오도어
아도르노는 『미학 이론』(Aesthetic Theory, 1970)에서 키치를
카타르시스의 패러디라고 정의하게 되었다.IV 이 때문에
쿤데라도 『참을 수 없는 존재의 가벼움』(The Unbearable
Lightness of Being, 1984)에서 그것이 일으키는 따뜻하고
보송보송한 감정(affect)은 우리가 "존재와 단정적으로
합치"하는 데 쓰이는 도구, 다시 말해, 우리가 다음 명제에
동의하는 데 쓰이는 도구라는 주장을 하게 되었다. 인간의
존재에는 "받아들일 수 없는" 것, 무엇보다 똥 같고 죽음 같은
현실이 있지만, 이 모든 것에도 불구하고 "인간의 존재는
좋다"는 명제가 그것인데, 그 받아들일 수 없는 모든 것을
"커튼으로 가리는 것[…]이 키치의 진정한 기능"이라는 것이다.
이렇게 정의가 확장된 키치는 "인간의 형제애"—쿤데라가

II. Hermann Broch, "Notes on the Problem of Kitsch," in *Kitsch: The World of
Bad Taste*, ed. Gillo Dorfles (New York: Universe Books, 1969), 63.
III. Clement Greenberg, "Avant-Garde and Kitsch," in *Kitsch*, 116-126 참고.
IV. Theodor Adorno, *Aesthetic Theory*, trans. Robert Hullot-Kentor
(Minneapolis: University of Minnesota Press, 1997), 239.

보기에는 역력한 나르시시즘과 별로 다르지 않은 유대감—라는 "기본 이미지"를 통해 "마음을 지배하는 독재"를 휘두른다.

> 키치는 두 가지 눈물이 빠르게 줄지어 흐르도록 만든다.
> 첫 번째 눈물은 '풀밭에서 뛰노는 아이들을 보니
> 이 얼마나 좋은가!' 하고 말한다. 두 번째 눈물은 '풀밭에서
> 뛰노는 아이들에 의해 전 인류와 함께 감동하니
> 이 얼마나 좋은가!' 하고 말한다. 키치를 키치로
> 만드는 것은 바로 두 번째 눈물이다.

그것은 또한 유일 당이 지배하는 사회에서 키치를 "전체주의적"으로 만드는 것이기도 하며, "전체주의적 키치의 영역에서는 모든 답변이 미리 주어져 있고 어떤 질문도 불가능하다."V

레이건 시대에 쿤데라는 신보수주의자들이 사랑한 작가였다. 그들은 쿤데라가 공산주의 사회를 강제 노동 수용소로 가는 "대행진"을 하며 "활짝 웃는 천치들의 세계"라고 설명한 것이 기뻤던 것이다.VI 하지만, 소비에트연방이 붕괴된 후 "전체주의적 키치"의 면모는 미국으로 돌아왔고 바로 그 신보수주의자들 가운데 일부에 의해 주도되었다. 다른 점들은 충분히 분명했다. 미국 행정부는 "인간의 형제애"를 국가(이 국가는 도널드 트럼프 아래서 백인 지상주의라는 성격을 띠었다)에 한정하는 경향이 있었고, 이 이데올로기를 자연화할 필요는 거의 없다고 느꼈다. 하지만 비슷한 점들도 마찬가지로 뚜렷했다. 모든 질문이 다 불가능했던 것은 아니지만, 많은 답변이 미리 주어져 있었으며(이라크에는 대량살상무기가 있고, 사담 후세인은 알카에다와 연관이 있으며, 미군은 해방자로

V. Milan Kundera, *The Unbearable Lightness of Being*, trans. Michael Henry Heim (New York: Harper & Row, 1984), 250, 244, 247. 외상을 외상으로 만들기 위해서는 사건이 두 번 일어나야 하듯이, 키치를 키치로 만들기 위해서는 눈물이 두 번 흘러야 하는 것 같다.

VI. Ibid., 246, 250.

환영을 받을 것이라는 등등), 우리는 쿤데라가 언급한 것
같은 "아름다운 거짓말"—정반대를 강화할 때가 많았던
"민주주의의 확산", 사람들을 해방시켜 죽음으로 몰아넣을
때가 많았던 "자유의 행진", 테러 같을 때가 많았던 "테러와의
전쟁", 시민권을 희생시킬 때가 많았던 "도덕적 가치"의
선양—에 둘러싸여 있었다.

이 모든 것이 키치 따위와 무슨 관계가 있는가?
부분적으로, "우리를 단정적 합치"에 이르게 하는 협박은
키치의 토큰을 통해 작동한다. 성조기가 드리운 세계무역센터
건물에 전사된 그 모든 데칼 이미지, 노동계급의 안테나와
정치 엘리트의 옷깃에 모두 꽂힌 작은 국기, 뉴욕시의
소방관과 경찰관에게 바쳐진 셔츠, 야구 모자, 작은
조각상들이 어떻게 테러와의 전쟁을 지지하라고 촉구했는지
상기해 보라. 이보다 더 직접적인 것은 "우리 군대를
지지하라"고 권했던 노란 리본 스티커였다. 이 기호의 힘은
부분적으로 가독성에 있었는데, 이는 미국에서 남북전쟁 이후
행해지고 있다는 한 관습, 즉 여자가 전장으로 간 남자에게
정절을 지킨다는 표시로 "노란 리본을 다는" 관습에 의존했다.
하지만 이 기원은 신화적인 것으로, 존 포드의 1949년 작 영화,
존 웨인이 서부에서 인디언 학살 전쟁에 나선 기마 장교로
나오는 「황색리본」(She Wore a Yellow Ribbon)을 통해 제2차
세계대전 후에야 유포되었다.VII 이는 그 상징을 조롱하려는
것이 아니고(그 상징의 얄팍함은 그것이 지닌 힘을 착각하게
만든다), 그 상징의 취향을 한탄하려는 것도 아니며, 오히려
그것이 어떻게 쿤데라식 키치로서 똥 같고 죽음 같은 현실을
"커튼으로 가리는" 데 이바지하는지를 시사하려는 것이다.
산산조각이 난 시체들의 이미지는 고사하고, 국기로 덮인
관 이미지 대신에 우리에게 팔린 품목은 감언이설로 우리의

29

VII. 심지어는 이 대중문화의 출처도 불확실하다. 오늘날 사용되는 것 같은 리본은
1979-1980년의 '인질 위기', 즉 미국인 52명이 이란의 투사들에게 포로로 잡혀
있었던 시점으로 거슬러 올라갈 뿐이고, 이와 관계가 있는 출처는 가석방된
재소자에 관한 팝송 「참나무에 노란 리본을 매줘요」(Tie a Yellow Ribbon Round
the Old Oak Tree, 1972)다.

지지를 구하는 리본 매듭 같은 것들이었다—이는 군대를 위한 것이기보다 정부를 위한 것으로, 정부가 감행한 일들이 군대에 최선의 이익이었던 적은 드물었다. 이런 관점에서 보면, 이 작은 매듭들은 우리를 제국주의 프로젝트에 감상적으로 묶어두는 교묘한 고리였다.VIII

부시 시대 키치의 으뜸 사례 또 하나는 도덕적 가치관과 관계가 있는데, 주 정부 청사들에서 십계명을 휘두르는 것도 포함되었다. 주인공은 앨라배마 대법원에서 수석 재판관으로 근무하면서 악명을 떨친 로이 무어였지만(그는 화강암 십계명을 치우지 않겠다고 거부하는 바람에 해임되었다), 다른 곳에서도 비슷한 경우들이 있었다. 이는 신정 분리에 반하는 행위였지만, 바로 그것, 즉 십계명이 헌법의 계몽주의 원리보다 훨씬 더 근본적이라고 주장하는 것이 요점이었다. 여기서도 다시, 이 기념비들의 역사적 원천은 깊지 않다. 1956년 세실 B. 드밀이 자신의 영화 「십계」(The Ten Commandments, 1956)의 두 번째 판을 널리 알리기 위한 광고로 돈을 써서 전국의 공공장소에 수백 개의 십계명 판을 늘어놓았던 때가 시점일 뿐이다. (이 영화에서 모세 역을 맡으며 사회생활을 시작했고 전국총기협회 대표로 사회생활을 끝낸 찰턴 헤스턴이 이 광고에 적극 나섰다.) 그럼에도 불구하고, 이 기념비들이 전혀 터무니없는 것은 아니었다. 그것들은 교회와 국가의 수렴에 유리하게 작용했기 때문이다. 부시 행정부의 정치적 야심뿐만 아니라 엄청난 적자를 초래한 실제적 결과와도 보조를 맞춘 이 수렴은 정부라는 "야수를 굶기는", 즉 부분적으로는 교회에 내놓을 봉헌물을 위해 사회 프로그램의 기금을 삭감하는—"복지 대신 신지"(Godfare instead of welfare)—계산된 방식이었다. 십계명 판은 이 우파의 선봉을 상징하는 물건이 되었다. 그것은 또한 십계명과 법의 문자적 관계를 완벽하게 보여주기도 했는데, 왜냐하면 비록 헌법의 원리는 반박되었어도 성경을 담은

VIII. 트럼프는 키치를 새로운 차원으로 끌고 갔다. 이 책에 실린 「공모자들」 참고.

문자는 공경받았기 때문이다. (부분적으로, 이 문자주의는
침례교의 성서 무류설이 기원인데, 이 교리는 성서를 해석할
필요는 고사하고 성서를 읽을 필요도 사실상 제거한다.
우리에게 촉구되는 것은 헌법도 이런 식으로 읽으라는
것이다.)

　　노란 리본과 십계명 기념판의 사례 둘 다에서 "우리
군대를 지지하라", "너는 […] 하지 말라" 같은 명령에는
훈계의 목소리가 스며들어 있다. 여기서도 이런 수사법은
해가 없는 것 같지만, 바로 그런 수사법 자체가 우리를 어떤
정치적 언어에 길들이며, 이를 통해 인종의 평등, 출산의
선택, LGBTQ+의 권리를 반대하는 정책 입장들이 미리
정해진 운명처럼, 하늘이 내린 명령처럼, 미리 주어진 모든
답처럼 제시된다. 쿤데라에 따르면, 키치의 심장부에 있는
것은 "'인생 만세!'를 되풀이하는 바보 같은 동어반복"이다.[IX]
부시 시대의 키치는 비록 삶의 최적기를 잉태와 탄생 사이의
시간이라고 정의하는 것 같았지만, 이 동어반복을 나름대로
표명하는 형태를 가지고 있었다. 여기서 작용하는 생각은
복음주의적이다. 만일 창조와 타락이 하나라면, 태아는
아이보다 더 순수하고 따라서 보호할 가치가 더 크다는
것이다. (다른 쟁점 중에서도 줄기세포 연구에 대한 부시
행정부의 입장을 이끈 것이 바로 이 노선이다.) 그때 이후
이 면에서 변한 것은 많지 않다.

　　"국기와 태아[는] 우리의 십자가와 성자"라고 해럴드
블룸은 첫 번째 부시 정권 시절에 썼다. "[그것들은] 함께
미국의 종교를 상징한다."[X] 이 복합체는 두 번째 부시
정권에서 더 강화되었다. 만일 태아가 신성불가침의 존재라면,
국기는 십자가의 아우라에 흠뻑 젖었던 것이다. 9.11 이후 부시
행정부는 대노한 그리스도의 가호 아래 있기라도 한 것처럼
움직였다. 우리도 고통받았고, 우리도 심판과 징벌의 권리를

IX. Kundera, *The Unbearable Lightness of Being*, 243.
X. Harold Bloom, *The American Religion* (New York: Simon & Schuster, 1992), 45.

가지고 있다는 것이다. 2005년에 로버트 고버는 시멘트로 십자가에 매달린 그리스도를 만들어 이 복합체를 포착했다. (마치 노략질을 당한 것처럼) 머리가 없는 그의 오브제는 부시 시대의 키치를 모방해서 악화시킨 작품으로, 교회 마당의 전시물과 9.11 기념품에 똑같이 의존한다.XI 머리가 없는 예수는 중대한 지점을 건드린다. 그것이 엄청난 연상들을 응축하고 있기 때문인데, 아부 그라이브의 복면 쓴 희생자뿐만 아니라 이라크에서 참수당한 인질들도 상기시키고, 두 이미지 배후에 있는 정당한 공격자 그리스도, 즉 구원을 위해 살인을 하는 자로 변장한 미국의 형상도 상기시키는 것이다.

XI. 모방을 통한 악화에 대해서는, 나의 *Bad New Days: Art, Criticism, Emergency* (London and New York: Verso, 2015) 참고.

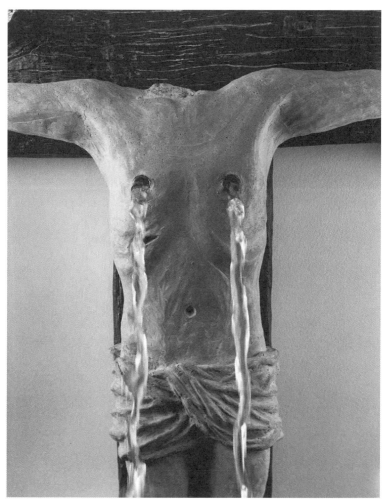

로버트 고버, 「무제」, 2003-2005, 세부. 혼합 재료.

1963년 11월 21일, 존 F. 케네디가 암살당하기 하루 전날,
역사학자 리처드 호프스태터는 옥스퍼드 대학교에서
「미국 정치의 편집증 양식」(The Paranoid Style in American
Politics)이라는 제목으로 강연을 했다. 호프스태터는 공화당의
선동가 배리 골드워터의 대통령 선거운동에서 자극을 받아,
이 독특한 정신상태는 "음모론적 환상"—프리메이슨이든,
"국제 금 거래망"이든, "시온의 장로들"이든, 모르몬교든,
가톨릭교회든, 아니면 (당시에는 매카시즘이 먼 기억이
아니었다는 점을 감안하면) 정부에 잠입해 있는 공산주의
간첩들이든 간에, 나라 안에 언제나 암약 중인 악마 도당이
있다는 깊은 의심—에 의해 활성화된다고 주장했다.
호프스태터에 따르면, 정치적 속임수에 대한 이런 두려움은
사회정치적 박탈감에서 유래했다. 이런 박탈감을 "역사의
피해자들"은 정신적으로는 자신들이 권력을 쥐고 있다는
보상감을 느끼면서 극복하는데, 그들만이 진실을 안다는
것이다.I 바로 이것이 편집증적 정치의 종말론적 취지,
요컨대 자신들에게는 구원의 약속이고 다른 모든 사람에게는
파멸의 위험이라는 생각을 만들어내는 긴장이다. "편집증
환자는 호전적인 지도자"로서 "승부가 날 때까지 싸운다는
의지"에 불탄다는 것이 호프스태터의 결론이다.II

　　종교적 믿음을 재현한 미국 미술 가운데 편집증적 양식을
보완하는 양식이 있는가? 박탈이 권능으로 변한 것, 즉 어두운
음모가 계시의 빛과 투쟁하는 것을 표현한 그림이 있는가?
여기서 안내자가 되어줄 수 있는 사람이 미술가 짐 쇼다. 쇼는
복음주의 운동, 비밀 협회, 뉴에이지 심령론자들에게서 홍보,

I. Richard Hofstadter, *The Paranoid Style in American Politics and
Other Essays* (Cambridge, MA: Harvard University Press, 1964), 40.
그레이엄 버넷이 나에게 강조했듯이, 음모론의 성향은 실제적 종류의
행위주체성에 대해 철저히 사고할 수 없는, 또는 신념을 가질 수 없는 무능력의
징후로 이해될 수 있다.
II. Ibid., 31.

교육, 상업용 재료—집에서 만든 소책자, 교훈 조의 현수막, 유치한 백과사전, 레코드 앨범 등—를 수집했다. (그는 성경 소재 영화를 홍보하는 할리우드 광고도 많이 쟁여놓았다.) 쇼는 이 특정한 아카이브를 '숨겨진 세계'(The Hidden World)라고 부르는데, 이 제목은 1940년대의 한 음모론 잡지에서 빌려온 것이다. 그리고 쇼가 수집한 무더기들 사이의 공통점은 비밀에 싸여있는 현실, 즉 나머지 우리는 원죄나 무지나 부정에 눈이 멀어 보지 못하는 현실을 실로 자체 인증한 주장이다. 그들은 자신들이 축복과 중상모략을 동시에 받았다고 확신하며, 이로 인해 세계를 빛(다시 말하지만, 오직 그들만이 진실을 본다)과 어둠(그들을 타도하려는 범죄적 음모가 있다)의 냉혹한 대조로 묘사하게 된다— 다시 말해, 세계를 편집증의 견지에서 그리는 것이다.

'숨겨진 세계' 아카이브에서는 편집증적 양식의 다른 속성들도 얻을 수 있다. 첫째, 독일의 나사렛파나 영국 라파엘전파의 회화 같은 19세기 중엽 기독교미술의 감상적 기법은 흔히 삽화로 업데이트되었다.III 이런 이미지들은 성경을 만화책, 블록버스터 영화, 앨범 표지의 어법으로 재가공하는데, 이는 그리스도의 아우라가 SF 슈퍼히어로의 힘이나 마티네 영화 아이돌의 매력으로 재충전될 것 같은 방식으로 이루어진다. 또한 이런 재현에서 두드러지는 것은 "미국인 예수"라는 특정한 인물로, 이 명칭은 해럴드 블룸이 『미국의 종교』(The American Religion, 1992)에서 붙인 것이다. "고독하고 개인적인" 이 인물은 십자가에 못 박힌 그리스도가 아니라 부활한 그리스도이며, 미국의 구원은 이 예수와 "일대일로 대면하는 행위"를 통해 이루어진다고 생각된다.IV 따라서 '숨겨진 세계' 아카이브의 종교적 이미지들은 그리스도의 변용 장면을 가장 중요시한다. 많은 경우에, 재현 행위는 더불어 계시가 일어나는 행위가

III. 이 책에 실린 「부시 시대의 키치」(Bush Kitsch)에서 언급된 대로, 이 기법은 키치의 기원 가운데 하나다.
IV. Harold Bloom, *The American Religion* (New York: Simon & Schuster, 1992), 32.

된다. 이렇게 서로 다른 것이 합쳐지니 회화 언어는 언제나 극적이게 되고 때로는 난폭해진다. 그것은 "자연, 시간, 역사, 공동체, 다른 자아들로부터"의 "자유를 파멸적으로 갈구하는 상태"를 보여준다.V 통상, 이런 그림들에서 원근법이 의도하는 것은 개인적이거나(주체와 관람자는 계몽의 대상으로 설정된다), 투사적이거나(우리는 황홀한 무아지경에 빠질 참이다), 아니면 동시에 둘 다이다. 가끔은 최초의 날과 최후의 날, 창세기와 종말론이 오락가락하는 이상한 일도 있다. (블룸이 우리에게 상기시키는 것은 창조를 파국으로 보는 그노시스파의 관점이 미국 종교의 심층부에 있다는 사실이다.)

시인 하트 크레인은 "향상된 유아기"를 바라는 미국의 욕망에 대해 쓴 적이 있는데, 이 소망은 '숨겨진 세계' 아카이브의 일부 이미지에서도 표현되고 있다.VI 한 가지 결과는 섹슈얼리티를 재현하기가 거의 불가능해진다는 것이다. 만일 슈퍼맨의 생식기가 텅 빈 검은 공간이라면, 미국인 예수의 아랫도리는 훨씬 더 비어 있는 것이다. 하지만 때로는 이 가부장적 우주에서도 팔루스는 흔히 십자가 위로 자리를 바꾸기만 할 뿐이며, 그래서 초자연적 능력의 보유자가 된다. '숨겨진 세계' 아카이브의 한 삽화(1960년대 중엽 월터 올슨이 베셀 루서런 교회를 위해 그린)에서 우리는 한 남자가 거대한 폭포에서 뛰어내려 파멸하려다 거대한 흰 십자가에 의해 구원받는 모습을 보는데, 갑자기 나타난 십자가는 무시무시한 심연에 다리를 놓아 맞은편에 있는 목가적 전원(멀리 천국으로 가는 계단도 보인다)으로 가는 경이로운 길을 터준다. 세실 B. 드밀의 화려한 오락물 「십계」에 나오는 홍해가 갈라지는 장면도 이 대단한 피신에 비하면 아무것도 아니며, 두 경우 모두에서 신적인 기적은 특수효과로 묘사되어 있다.

이런 재현들이 지닌 편집증적 차원은 쇼가 수집한 교훈 조의 물건들, 즉 성경 이야기와 역사적 사건들을 예언 아니면 음모 아니면 둘 다로 제시하는 도해 같은 것에서

V. Ibid., 49.
VI. 하트 크레인의 인용은 Ibid., 31.

월터 올슨, 「험한 세상에 다리가 되어」(Bridge Over Troubled Waters), 1960년경. 76×102cm.
짐 쇼 컬렉션 '숨겨진 세계'에 들어 있는 포스터.

가장 분명하게 드러난다. 그런 도식에서 보면 모든 일이 일어나는 데는 이유가 있고, 이는 편집증적 사고에 대한 신속한 정의 구실을 할 수도 있다. 하지만 이 귀에 거슬리는 확신은 반드시 극복되어야 하는 엄청난 의심에서 나온다. 프로이트가 편집증적 환상에 관해 우리에게 상기시키는 것은 이렇다. "망상 형성을 우리는 어떤 병의 산물이라고 여기지만, 실제로 그것은 회복을 위한 시도, 즉 재건의 과정"인데, 통상 이 시도는 극적인 실패로 귀결된다.[VII] 때로, 무너진 세계를 재건하려는 이런 시도는 그림과 텍스트로 과도하게 가다듬은 사적인 체계에 의해 표현되곤 하지만, 이런 사적인 체계는 역사의 복잡한 문제 또는 신앙의 차이를 감추라는 심한 압력을 받기 때문에 정반대 질서—자의적이고 혼란스러운 시각—로 기울어진다.

'숨겨진 세계' 아카이브의 한 현수막은 '거짓 예언자들'을 호출하며(에마누엘 스베덴보리와 조지프 스미스가 특히 거명된다), 이는 만일 진실이 오직 하나뿐이라면 각 예언자는 그 진실을 독점하기 위해 다른 모든 이가 예언자인 체하는 사기꾼임을 반드시 폭로해야 한다는 것을 암시한다. 믿는 것과 믿음의 오류를 폭로하는 것 사이의 이 이어달리기는 한 동시대 미술가가 구축한 또 다른 아카이브에 의해 생생해진다. 이번에는 토니 아워슬러다. '헤아리기 힘든'(Imponderable)이라고 불리는, 지난 수십 년에 걸쳐 모은 아워슬러 컬렉션은 3000점 이상의 사진, 소품, 기념품, 광고물, 그리고 황홀경, 최면 상태, 마술, 비의, 염사(thought photography), 자동기술법 글쓰기, 영혼, UFO에 관한 다른 문서들에서 나온 것이다. "이것은 허풍을 깨는(debunking) 작업의 진정한 정수다"라고 피터 라몬트(그는 마술사인 동시에 마술사학자다)는 이 자료들을 출판하면서 썼다. "이것은 믿음의 거부가 아니다. 이것은 한 믿음을 다른

VII. Sigmund Freud, "Psychoanalytical Notes on an Autobiographical Account of a Case of Paranoia (Dementia Paranoides)" (1911), *Three Case Studies*, ed. Phillip Rieff (New York: Collier Books, 1963), 174.

믿음보다 장려하는 것이다."VIII 따라서 아서 코넌 도일 같은
경험주의의 유명한 대가들도 믿음에 쉽게 빠지는 신자일 수
있고, 후디니처럼 착시를 일으키는 것으로 유명한 마술사도
근실한 폭로자일 수 있다. 이 회의주의자들 가운데 토니의
할아버지이자 『위대한 생애』(The Greatest Story Ever Told,
1949)를 지은 풀턴 아워슬러가 있었다. 이 책이 다룬 예수의
생애는 같은 제목으로 1965년에 나온 영화의 바탕이 되었다.IX

　'헤아리기 힘든'은 18세기 과학자들이 양적으로 측정할
수 없었던 자기력 같은 힘을 묘사하는 데 사용한 용어지만,
이 말은 또한 아워슬러가 탐색하는 사실과 상상의 산물
사이의 흐릿한 구역을 가리키기도 한다. 게다가, 우리가 그의
컬렉션을 두루 살펴보는 가운데 떠오르는 것은 참과 거짓,
과학과 심령론, 심지어는 정직한 증명과 거짓된 행동의 분명한
대립이 아니라 합리화와 비합리화의 어둑한 변증법이고,
여기서 합리화는 비합리화를 공격하기보다 지탱할 때가 많다.
예를 들면, 사진 매체에서 진전은 종류가 다른 매개체들에

대한 믿음에 도움을 주었을 수도 있는데, 조작된 사진이
무아지경에 빠진 심령론자에 의해 투사된 '심령체' 한 조각을
포착하는 것처럼 보일 때가 그렇다.X

　쇼와 마찬가지로 아워슬러도 자신의 물건들을 두고
거들먹거리지 않으며, 이렇게 불신을 어중간하게 걸쳐놓는
자세야말로 그들의 컬렉션이 힘을 발휘하는 데 필수적이다.
비판적 탈신비화는 말할 것도 없고 합리적 논증도 오늘날에는
역부족일 때가 많은데, 한 이유는 편집증 환자가 자신이

VIII. Peter Lamont, "Secrets of Debunking," in *Imponderable: The Archives of Tony Oursler* (Zurich: Luma Foundation, 2015), 414. 또 Kevin Young, *Bunk: The Rise of Hoaxes, Humbug, Plagiarists, Phonies, Post-Facts, and Fake News* (Minneapolis: Graywolf Press, 2017)도 참고.

IX. 마이크 켈리와 존 밀러처럼, 쇼와 아워슬러도 1970년대의 칼아츠에서 형성기를 보냈다. 하지만 이들은 마찬가지로 잭 골드스타인, 데이비드 살리, 바버라 블룸처럼 같은 시기에 칼아츠에서 형성기를 보낸 픽처 미술가들과는 다른 그룹을 대변한다. 쇼와 아워슬러가 속한 그룹은 특정한 하위문화를 탐색했지만, 픽처 그룹은 대중문화 일반을 파고들었다.

X. 영화사학자인 캐런 베크먼과 톰 거닝이 모두 『헤아리기 힘든』에서 지적한 대로, 젊은 여성은 통상 영매의 역할로 소집되었다.

지어낸 것을 믿는 정도가 제정신인 사람이 있는 그대로의
사물을 믿는 것보다 더 열렬하다는 것이다.XI 충분히 설득되면,
편집증 환자는 다른 사람들을 설득할 수 있다. 사실, 우리가
도널드 트럼프에게서 본 것처럼, 노골적인 혼란과 뻔한
거짓말로 술수를 부리는 데 확신은 거의 필요하지 않다.
어원적으로, '허풍'(bunk)은 노스캐롤라이나주의 벙컴
카운티 출신이었던 19세기 초의 국회의원이 한 실없는
연설에서 나왔고, 허풍을 깨는 것―정치적 헛소리를 가지고
놀리는 것―은 여전히 필요한 활동이다.XII 이것은 '헤아리기
힘든' 컬렉션이 일시 중지를 일으키는 장소인데, 왜냐하면
이 컬렉션은 신비화와 탈신비화, 허풍을 떠는 자와 허풍을
깨는 자를 연결하는 악순환의 고리를 추적하고 또 추적하기
때문이다. 이 고리는 인터넷과 더불어 넓어지는 동시에
좁아지기도 했는데, 인터넷은 역겨운 이데올로기들을
내쫓기보다 퍼뜨리는 일이 훨씬 더 잦은 것 같다.

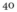

40

XI. 이 컬렉션들은 왜 지금 이토록 두드러져 보이는가? 이 적절함은
아웃사이더미술, 민속미술, 정신병자 미술의 적절함과 유사하다. 이것은 오늘날
지상을 휩쓰는 반체제 바람의 미술계 판일까? 아니면, 더 구체적으로, 그것은
내부 동향에 너무 빠삭하고 관객 참여에 너무 마음을 쓰는 미술에 대한 피로를
증언하는 걸까? 확실히, 아웃사이더미술처럼 '숨겨진 세계'와 『헤아리기 힘든』의
많은 물건은 냉소주의는 말할 것도 없고 아이러니도 없이 만들어졌을 뿐만 아니라,
강박에 가까운 확신에 의해 추동된 것이기도 하다.
XII. Harry Frankfurt, "On Bullshit," *Raritan* (Fall 1986) 참고. 명백한
이유에서, 이 글은 최근에 생명이 갱신되었다.

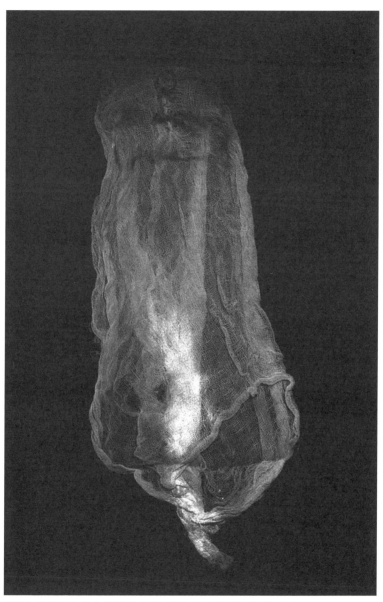

심령체, 20세기 초. 토니 아워슬러 컬렉션 '헤아리기 힘든'에 들어 있는 사진.

지난 20년에 걸쳐 '벌거벗은 생명'(bare life)이라는 개념이
비판 이론의 전면에 떠올랐다. 이 담론은 인권이라는 실천적인
문제와 관계가 있지만, 최우선 관심사는 법의 기원과 주권의
본성을 둘러싼 철학적 질문들이다. 좀 더 정확히 말하자면,
이 담론은 법과 주권 같은 제도들에 그 어떤 확고한 기반도
없다는 것, 최소한 폭력—권력을 자칭하는 것 자체의 폭력—에
정초하지 않은 기반은 누가 봐도 없다는 사실에 무엇보다
관심을 둔다. 바로 이 역설—법과 주권의 시초는 그것들이
다른 경우에는 보호하고 대변한다고 하는 공정한 지배를
벗어난 어떤 예외상태에 있는 것 같다는 사실—이 자크
데리다, 조르조 아감벤, 에릭 샌트너 같은 사상가들의 강한
흥미를 끌었다. 그래서 이 사상가들은 이 난제가 우리에게
말해주는 것, 즉 역사에 명멸한 정치권력에 관해서뿐만 아니라
우리 시대의 제멋대로 구는 정부들과 불한당 같은 국가들에
관해서 말해주는 것도 헤아리려고 머리를 쥐어짰다.

42

　　데리다는 2004년 사망하기 전 마지막 두 해 동안
진행한 세미나의 첫해를 "야수와 주권자"(the beast and
the sovereign)에 대한 일련의 성찰에 할애했다. 데리다는
세미나를 시작할 때는 두 단어를 한데 엮었다가 그다음에는
프랑스어의 성별에 따라 야수(la bête)는 여성으로, 주권자(le
souverain)는 남성으로 갈라놓는 일을 거듭했다. 여성과
남성의 차이는 프로이트, 라캉, 페미니즘 이론가들에 의해
우리가 다른 모든 차이를 이해하는 데 너무도 중심적인
위치를 차지하게 되었는데, 그 차이가 여기서는 인간과 동물의
차이로 대체되었다. 언뜻 보면 이것은 구식의 조치, 즉 인간을
동물의 정반대로 정의하는 전통적 노선의 철학으로 돌아가는
것 같다. 인간은 이성, 언어, 역사 등등을 가진 종이라고 보는
관점 말이다. 하지만 피조물적인 것(the creaturely)을 논하는
이 담론에서, 동물적인 것은 인간적인 것과 생경하기보다
밀접하다. 사실 데리다 등은 야수와 주권자가 정반대—전자는

저급하고 후자는 고급하며, 전자는 법 아래에 있고 후자는
법 위에 있다—임에도 불구하고 그 둘은 또한 예외적 외부에
있다는 점에서는 유사하기도 하며, 역사적으로 야수와
주권자는 서로의 모습으로, 즉 군주는 늑대로, 야수는 왕으로
재현되었던 때가 많았다고 본다. (홉스가 구약성서에서
인용한 리바이어던이 가장 유명한 사례다.) 이 "불명료하지만
매혹적인 공모", 이렇게 "서로를 끌어당기는 걱정스러운 매력"
속에서 데리다는 법의 토대라는, 또는 그런 토대란 없다는 더
큰 미스터리의 열쇠를 검색한다.[I]

　　여기서 데리다는 아감벤과 가까운 입장이다. "주권
권력과 벌거벗은 생명"(sovereign power and bare life)에 대한
아감벤의 성찰은 1995년 『호모 사케르』(Homo Sacer)에서
처음 출판되었다. 이 책의 주제는 아감벤에게서 자주 인용되는
구절에 의하면, "벌거벗은 생명, 즉 호모 사케르(신성한
인간), 다시 말해 살해는 해도 되지만 제물로 바칠 수는 없는
생명"이다.[II] 호모 사케르는 '신성하다'는 이 단어의 정반대
의미—현재 우리는 쓰지 않는 의미—로 신성한데, 말하자면
그는 저주받은 자로서 모든 이에게 휘둘리는 처지다. 로마의
사회질서에서 호모 사케르는 낮은 자 중에서도 가장 낮은
자였지만, 바로 그래서 높은 자 중에서도 가장 높은 자의
보완물이기도 했다.

　　주권자와 호모 사케르는 법질서의 양극단에 있는
　　두 대칭적 인물을 제시하지만, 두 인물은 구조가 동일하고
　　상호 연관이 있다. 주권자는 잠재적으로 모든 사람을 호모
　　사케르로 만들 수 있는 인물이고, 호모 사케르는 모든
　　사람을 주권자처럼 행세하게 만드는 인물이다.[III]

I. Jacques Derrida, *The Beast & the Sovereign*, Volume 1, trans. Geoffrey
Bennington (Chicago: University of Chicago Press, 2009), 17.
II. Giorgio Agamben, *Homo Sacer: Sovereign Power and Bare Life*, trans.
Daniel Heller-Roazen (Stanford, CA: Stanford University Press, 1998), 8.
강조는 원문의 표시.
III. Ibid., 84.

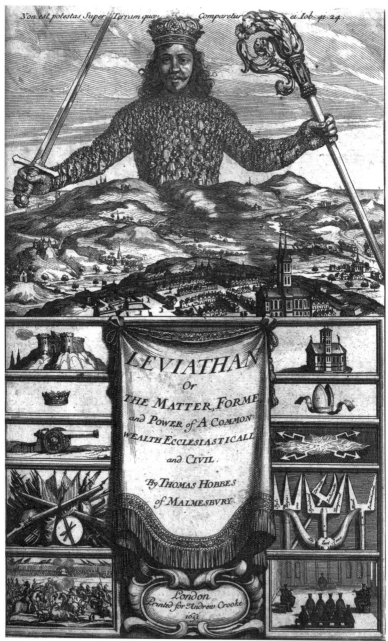

에이브러햄 보스, 토머스 홉스의 『리바이어던』(1651) 표지, 에칭.

그렇다면 데리다가 짝지은 야수와 주권자라는 쌍은 아감벤이
짝지은 호모 사케르와 주권자라는 쌍과 본질적으로 같고, 이는
권력이 어떻게 해서 폭력과 법을 엮은 원초적 굴레에 토대를
두게 되었는가를 가리키는 수수께끼다. 왜냐하면 주권자를
막강한 권력자로 승인하고 "인간의 도시를 세우는" 것의
시초가 바로 호모 사케르의 추방이고, 이 행위는 "시원적인
'정치적' 관계"를 만들어내기 때문이라는 것이 아감벤의
주장이다.IV 데리다는 플라우투스(홉스가 부활시킨)의
말 '호모 호미니 루푸스'(homo homini lupus, 인간은
다른 인간에게 늑대다)를 곱씹는데, 마찬가지로 아감벤도
핀다로스의 한 구절을 곱씹는다. "노모스, 만물의 주권자는,/
필멸자와 불멸자를 모두/가장 강력한 손으로 이끌며/가장
큰 폭력을 정당화하나니." 바로 이 "매듭"—최상위 지배자는
"폭력과 법이 구분되지 않는 위치, 즉 폭력이 넘어가 법이
되고 법이 넘어가 폭력이 되는 문턱이라는 사실"—이 그가
풀어보려고 애쓰는 문제다.V 45

　　그런데 이 문제는 정치사상에서 별로 새로운 것이
아닌지라, 데리다처럼 아감벤도 이 문제와 관계있는
특정한 철학자들을 데려온다. 인간은 정치적 동물이라고
한 아리스토텔레스는 토대로 유지되고, 자연 상태로부터
코먼웰스(commonwealth)와 사회 계약으로의 이행을 제시한
홉스와 루소도 마찬가지다. (홉스의 명언 "진리가 아니라
권위가 법을 만든다"는 말은 이 담론 전체의 표어 구실을
할 수도 있을 것 같다.) 그러나 더 중요한 사상가들은 우리
시대와 더 가까운 인물들로, 이들은 무척 잘 알려져 있지만
이 영역에서의 모습은 잘 알려져 있지 않다. 따라서 발터
벤야민은 폭력의 기원이라는 대목에서 (그러니까 기계 복제
시대에 예술의 아우라가 처한 위기라는 대목이 아니라)
인용되고, 조르주 바타유는 주권자의 "이종적" 지위라는
대목에서 (그러니까 그의 반체제적인 초현실주의 저술 때문이

IV. **Ibid.**, 85.
V. **Ibid.**, 33, 32.

아니라) 환기된다. 릴케와 하이데거도 마찬가지로 중요한데, 다른 무엇보다 더 중요시되는 것은 존재자(Being)와의 관계 속에서 상이한 곳에 배치되는 인간과 동물의 위치에 동의하지 않는 입장이다. 하지만 이 권력 담론에서 핵심 선례는 나치의 법학자 카를 슈미트로, 그가 부활한 것은 그의 적 개념, 결단주의 이론, 그리고 무엇보다 예외상태 개념 때문이다. 적이란 모든 국가가 국민을 조종하는 방편이라는 것, 정치적 행동을 정당화하는 것은 그 행동의 장점이 아니라 지배자의 권위(조지 W. 부시가 즐겨 말했던 대로 "결단을 내리는 것은 나다")라고 보는 것, 법의 토대는 법의 예외상태라는 것이 슈미트의 사상이다.VI

슈미트에 따르면, 예외상태는 시간의 안갯속으로 사라진 원초적 행위가 아니다. 예외상태는 정부가 비상사태를 선언하고 스스로 법규를 중지할 때면 언제나 되돌아온다. 사실, 벤야민이 나치 치하의 유럽을 빠져나가려다 자살하기 전에 마지막으로 쓴 글 「역사 개념에 관하여」(On the Concept of History, 1940)에서 내다본 대로, 이 상태는 위태롭게도 "예외가 아니라 규칙"이 될 조짐이 있다.VII 아감벤은 이 불길한 예감을 원칙으로 바꾼다. "유대인은 광기에 찬 대학살에서 몰살당한 것이 아니라 정확히 히틀러가 선포한 대로 '머릿니 같은 것으로서', 말하자면 벌거벗은 생명으로서 몰살당했다. 학살은 종교도 아니고 법도 아닌 생명정치의 차원에서 벌어졌다"VIII라고 그는 썼다. 그런 다음 아감벤은 이 원칙을 연장해서 전후의 현대성 일반을 판단한다. 벌거벗은 생명은 이제 규범적인 지위에 가까워졌고 수용소는 "이 혹성의 새로운 생명정치적 노모스[법]"라는 것이 그의 주장이다.IX 아감벤은 생명정치, 즉 인간의 생명을 핵심

VI. Carl Schmitt, *The Concept of the Political*, trans. George Schwab (Chicago: University of Chicago Press, 1996) 참고.
VII. Walter Benjamin, *Selected Writings: Volume 4, 1938–1940*, eds. Howard Eiland and Michael W. Jennings (Cambridge, MA: Harvard University Press, 2003), 392.
VIII. Agamben, *Homo Sacer*, 114.
IX. Giorgio Agamben, "What Is a Camp?" (1994), in *Means without End*, trans. Vincenzo Binetti and Cesare Casarino (Minneapolis: University of Minnesota

사안으로 관리한다는 개념을 미셸 푸코에게서 가져왔지만, 이 개념은 알렉상드르 코제브가 1930년대에 내놓은 유명한 헤겔주의적 명제인 역사가 종말에 이르렀다는, 즉 인간중심주의적 의미의 인간은 종말에 이르렀다는 명제에 대한 아감벤의 해석이 된다. "다소라도 여전히 진지한 것처럼 보이는 유일한 과제는 생물학적 생명을, 다시 말해 인간의 동물성 자체를 부담하는 것—그리고 '총체적으로 관리하는 것'"이라고 아감벤은 『집 밖』(The Open, 2002)에서 주장한다. "게놈, 지구 경제, 인도주의 이데올로기는 이 과정, 즉 역사 이후의 인류가 자신의 생리를 최후의 비정치적 명령으로 취하는 듯한 이 과정에 통합된 세 얼굴이다."X

모든 생명의 관리라는 이 설명은 강력하지만 너무 총체적이다. 최소한 호모 사케르의 지목은 시간과 문화에 따라 다른 것이다. "해충 같은 유대인"이 나치 독일의 "극악무도한 사례"였다면, 오늘날 서구에서는 "테러리스트 같은 무슬림"이 그런 표적이 될 때가 많다. 아부 그라이브에서 찍힌 악명 높은 사진에 나오는 후디 차림의 희생자는 호모 사케르, 즉 살해는 해도 되지만 제물로 바칠 수는 없는 자의 최근 인물로 여겨질 수 있다. [프리모 레비가 목격한 강제수용소에서 이미, 낮은 자 중에서도 가장 낮은 자는 '무슬림'(Muselman)이라고 불렸다.]XI 그렇다면 벌거벗은 생명에 대한 아감벤의 그림을 복합적으로 발전시키는 작업, 심지어는 역사화하는 작업이 중요하다. 왜냐하면 그렇게 하지 않을 경우, 벌거벗은 생명은 정치적 측면에서 너무 최종적인 것이 될 뿐만 아니라 존재론적 측면에서도 너무 기정의 것이 되기 때문이다.

이 점에서 도움을 주는 이가 에릭 샌트너다. 그의 『피조물의 생명에 대하여』(On Creaturely Life, 2006)는 아감벤이 거론한 저자들 가운데 몇 명을 다루며, 샌트너가

Press, 2000), 45.

X. Giorgio Agamben, *The Open: Man and Animal*, trans. Kevin Attell (Stanford, CA: Stanford University Press, 2004), 77.

XI. Primo Levi, *If This Is a Man/The Truce*, trans. Stuart Bailey (London: Penguin, 1979), 93-106 참고.

이 책에서 정의한 대로 피조물의 생명—"예외/비상 상태에
버려진 생명, 법이 법의 수호라는 명목으로 중지되었던
역설적 영역"—은 벌거벗은 생명과 밀접하다.XII 하지만
샌트너는 카프카와 W. G. 제발트라는 자신만의 두 시금석을
추가한다. 카프카와 제발트가 만들어낸 등장인물 중에는
인간과 비인간 사이의 상태에 붙잡혀 있는, 또는 아찔한 추방
공간에 묶여 오도 가도 못하는 인물이 몇 있는데, 이 인물들로
인해서 샌트너는 벌거벗은 생명을 호모 사케르의 위치에서
상상할 수 있게 된다. "생명이 구체적인 생명정치적 강도를
띠는, 즉 생명이 피조물의 움츠린 자세를 취하는 문턱"에서
벌거벗은 생명을 상상하는 것인데, 이는 이 담론에서 거의
유일무이하다. 샌트너가 보기에 이 움츠림은 생명이 순전히
정치의 문제가 되고 정치가 생명 자체의 문제를 관통하는
시대의 "정치권력이 지닌 외상적 차원에 노출"된 데서
생긴다. 이 노출은 외설적인 것이 분명하지만, 그것은 또한
사회질서뿐만 아니라 상징질서에도 존재하는 잘못—샌트너의
표현을 따르면 "의미의 공간에 갈라진 틈 또는 의미의 공간이
멈추는 지점"—을 드러낼 수도 있는데, 이는 다시 권력에
대한 저항 또는 최소한 재사유라도 어떻게든 일어날 가능성을
확보하는 지점이 될 수도 있다.XIII

"내가 피조물적 생명이라고 부르는 것은 법과 무법
사이의 문턱과 결부된 특이한 '창조성'에 노출됨으로써,
말하자면 존재가 호출된, **외부로부터-소환된(ex-cited)**
생명"이라고 샌트너는 썼다.XIV 그런데 이 창조성은 비판의
형식을 취할 수 있다. 이는 위기의 시대들에 권력이 한
짓을 목격했던, 이러한 글들에서 환기된 철학자들의 경우

XII. Eric Santner, *On Creaturely Life: Rilke/Benjamin/Sebald* (Chicago:
University of Chicago Press, 2006), 22. 샌트너는 예외상태와 비상사태를
삭제하는데, 여기에는 의문이 제기될 수 있다. 비상사태에서는 법이 중지되지만
다시 회복될 것이라는 약속이 있다. 그러나 예외상태에서는 그런 가장조차 하지
않는다.
XIII. Ibid., 35, 12, xv.
XIV. Ibid., 15.

확실히 사실이다. 홉스는 영국에서 시민전쟁이 벌어지는
동안 『리바이어던』(Leviathan)을 쓰는 데 심혈을 기울였다.
(『리바이어던』은 시민전쟁이 끝난 1651년에 나왔다.) 루소는
유럽에서 왕과 군주들의 권위가 흔들리기 시작했을 때 『사회
계약론』(The Social Contract)을 구상했다. (『사회 계약론』은
1762년에 출판되었다.) 벤야민은 (벌거벗은 생명의 문제가
최초로 제기된) 「폭력 비판」(Critique of Violence)을 1921년,
즉 독일 제국이 파괴된 데 이어 의용군들이 난동을 부리는
와중에 썼다. 바타유가 콜레주 드 소시올로지의 친구들과
주권의 본성을 두고 논쟁을 벌인 때는 나치가 세를 결집해
권력에 오른 시점이었다. 이와 관련이 있는 데리다, 아감벤,
샌트너의 글 대부분이 9.11의 여파 속에서 쓰였다는 것 또한
우연이 아니다. (사실, 데리다는 야수와 주권자에 대한 그의
첫 번째 세미나에서 국가와 비국가 사이에서 벌어지는 테러의
미러링에 대해 이야기한다.)

이러한 성찰을 촉발한 것은 근본적으로 불안전한
조건이지만, 이 조건이 9.11 하나만으로 유발된 것은 아니다.
지난 20년간 두드러진 사건들만 읊어보아도, 도둑맞은 대통령
선거, 이라크 전쟁 사기, 봇물 터지듯 터져 나온 월가 점령
시위, 아부 그라이브, 관타나모만, 고문 캠프로의 이송, 또
한 번 도둑맞은 대통령 선거, 허리케인 카트리나의 피해자들에
대한 연방 정부의 무관심, 은행 빚더미에 올라앉은 주택 문제,
정부를 인수하게 될 사람들[일명 '티 파티'(Tea Party)]이
정부를 위선적으로 공격하는 행위 등등이 들어갈 것이다.
국가의 실패에 대한 논의는 다른 곳에서도 있지만, 미국에서
국가의 실패는 불한당 같은 짓을 일삼는 것이 상례가 되었다.
(데리다가 일깨우는 바에 의하면, 불한당은 "동물 공동체,
일당, 무리, 동종의 법조차 존중하지 않는" 자다.)XV 이런
짓을 할 수 있다는 점에서 분명 실패한 국가들은 우리도
위협하는데(아무리 똑같지는 않더라도), 그 위협이 그저

XV. Derrida, *The Beast & the Sovereign*, 19.

신자유주의의 목표인 완전한 탈규제에 의한 것만은 아니다. 슈미트는 다시 한번 홉스를 이런 식으로 요약했다. "프로테고 에르고 오블리고(Protego ergo obligo)는 국가의 코기토 에르고 숨(cogito ergo sum)이다."XVI 이는 국토안보부의 인장에 새겨진 글귀가 될 수도 있을 것이다. "나는 보호한다, 그러므로 의무를 지운다."

　　따라서 주권 권력의 담론을 이렇게 확대하게 만든 역사적 조건들은 명명백백하다. 하지만 그 담론은 오늘날 어떤 함의가 있는가? 여러 함의가 제시될 수 있지만 그중에서 두 가지만 지적하겠는데, 하나는 특수한 함의고 다른 하나는 일반적 함의다. 첫 번째 함의는 나 자신의 분야인 모더니즘 미술, 특히 이 분야가 아동, 광인, 원시인의 미술에 끝없이 매혹되는 경향과 관계가 있다. 대부분 우리는 이에 대한 탐색을 무의식과 타자라는 측면에서, 즉 정신분석학과 인류학의 언어로 기록한다. 이 자체는 잘못된 점이 없지만, 우리는 또한 이 다중적 동일시를 "정치권력이 지닌 외상적 차원에 노출"됨으로써 열린 "의미 공간의 틈"에 대한 피조물적 표현이라고 볼 수도 있을 것 같다. 예를 들어 코브라라고 알려진 전후의 미술가 집단을 생각해 보자. 코브라는 구성원의 고향 도시들인 코펜하겐, 브뤼셀, 암스테르담의 머리글자를 딴 피조물적인 이름이다. (코브라 구성원 가운데 두 사람, 덴마크인 아스게르 요른과 네덜란드인 콘스탄트는 상황주의의 핵심 인물이 되었다.) 아동, 광인, 원시인이라는 삼총사에 몰두했던 코브라는 뱀을 토템으로 삼았고 카프카만큼이나 가치 있는 야수들을 많이 그렸다. 이 미술가들을 뒤늦은 표현주의자나 신원시주의자로만 본다면 그것은 오해다. 왜냐하면 그들의 미술은 전후에 상징 질서와 정치적 권위에서 똑같이 일어난 위기를 가리키는 강력한 기호로서 피조물적인 것을 열어낸 정치적 작업이기도 했기 때문이다.XVII

50

XVI. Schmitt, *The Concept of the Political*, 52.
XVII. 나의 책 *Brutal Aesthetics* (Princeton, NJ: Princeton University Press,

다른 하나는 더 중요하지만 더 사변적인 함의다. 벌거벗은 생명과 피조물적 실존은 진정 급진적인지라, 정치적 극단으로 치달을 수도 있을 것 같다. 만일 법이 기원에서는 무법이라면, 이렇게 근거가 없는 상태는 역설적이게도 파시즘을 갱신하는 근거가 되어 파시즘이 요구하는 권력을 승인하고, 심지어는 파시즘의 비상사태를 자연화할지도 모르는 것이다. 나아가 거꾸로, 이 근거 없는 상태는 무정부주의의 근거가 되어 정치적 제도 일체를 거부하는 입장을 승인할지도 모른다. 세미나의 말미에 데리다는 이와 유사한 진퇴양난의 상태를 건드린다.

> 누가 감히 제한 없는 이동의 자유, 제한이 없고 그러니
> 법도 없는 자유를 위해 싸울 것인가? [...] 이중의 구속은
> 우리가 주권의 특정한 정치적 존재신론을 이론적으로
> 또 실천적으로 해체해야 하지만, 이를 해체에 붙일 때
> 우리가 표방하는 특정 사상의 자유는 의문시하지 않아야
> 한다는 것이다. [...] 만약에 정말로 이 이중의 구속이 [...]
> 풀린다면, 그것은 천국일 것이다.XVIII

카프카를 멋대로 인용한다면, 천국이 있을 것이나 우리를 위한 것은 아니다. 하지만 샌트너에 따르면, 그 사이에 우리가 의지할 수 있는 것은 "새로운 종류의 사회적 연결"로서의 피조물적인 것이다.XIX

이는 모리스 센닥의 유명한 이야기에서 어린 막스가 시사하는 것이기도 하다. 엄마가 "너는 정말 거친 놈이야" (You are a wild thing)라고 부르짖자, 막스는 가족의 울타리 바깥으로 팽개쳐진다. 바로 그때 막스는 자신의 늑대 의상을 뒤집어쓰고, 그러자 거친 놈들(Wild Things)이 나타난다.XX

2020)에 실린 "Asger Jorn and His Creatures" 참고.
XVIII. Derrida, *The Beast & the Sovereign*, 301-302.
XIX. Santner, *On Creaturely Life*, 30.
XX. 스파이크 존즈와 데이브 에거스가 만든 2009년도의 영화 및 소설 판에서는, 막스가 산산이 조각 난 가족에게서 떨어져 나온 직후에 커다란 털북숭이 야수들의 땅으로 여행을 떠난다.

아마도 우리에게 문제는 거친 놈들이 어디에 있는가—우리는
이 공간들에 대한 이름을 가지고 있으며, 이 공간들을 우리는
무의식 또는 타자로서 내부 또는 외부로 투사한다—보다
거친 놈들이 **언제** 나타날까일 것이다. 잠재적으로, 그 언제는
바로 지금이거나, 상징질서가 정치적 압력으로 금이 가는
모든 시점이다. 이것이 꼭 정신병적인 순간이어야 하거나,
심지어 낭만주의적 순간이어야 하는 것은 아니다. 그것은
막스의 경우처럼 피조물적인 것을 통해 새로운 사회적 연결을
강렬하게 상상하는 시간이다.

트럼프주의를 대하면, 통상적인 비판 방식은 부적절한 것
같을 때가 많다. 트럼프주의는 우스운 면과 치명적인 면이
변화무쌍하게 섞여있을 뿐만 아니라 재앙의 규모 자체도
엄청나서 통상의 방식은 거의 효력이 없는 것이다. 비극
다음에는 소극이 온다면, 소극 다음에는 무엇이 오는가?
그리고 그것이 무엇이건 소극 다음에 대한 우리의 반응은
어떤 것인가?

이 곤경에 접근하는 한 방법은 과거의 비판을 새로운
차원으로 밀고 나가는 것이다. "이토록 스스로에 대한 정보가
많았던 시대는 전에 없었고, 이토록 스스로에 대한 지식이
없었던 시대도 전에 없었다."I 지크프리트 크라카우어가
바이마르 시대의 독일에 등장한 새로운 시각 문화를 두고
1927년에 쓴 말이다. 이 역설적 조건—이로 인해 너무 많은
정보가 실제 지식을 갉아먹는다—은 우리의 매체 환경에서
강화되었고, 이 환경은 데이터로 우리를 압도하지만 우리의
해석 기술은 떨어뜨리며, 우리를 연결하지만 해제하기도
한다. 또 하나의 사례도 바이마르 시대와 관계가 있는데, 이는
페터 슬로터다이크의 (독일 우파의 사랑받는 단짝이 되기
전에 쓴 책) 『냉소적 이성 비판』(Critique of Cynical Reason,
1983)에서 뽑아볼 수 있다.II 슬로터다이크에 따르면, 냉소적
이성의 구조는 물신숭배적 부인이며("나는 X가 참이 아니라는
것을 알지만 그럼에도 불구하고 믿는다"), 그는 나치즘이
출현한 1920년대에 그것에 쏟아진 맹목적 관심을 설명하는
하나의 방식으로 이 냉소적 이성 개념을 제시한다. 만일
우리가 트럼프주의 사고방식을 이해해야 한다면, 우리도
이 개념을 더 강력하게 끌어올릴 필요가 있을 것 같다.
왜냐하면 오늘날의 냉소적 이성은 알려고 하지도 않기

I. Siegfried Kracauer, *Mass Ornament*, ed. and trans. Thomas Y. Levin
(Cambridge, MA: Harvard University Press, 1995), 58.
II. Peter Sloterdijk, *Critique of Cynical Reason*, trans. Michael Eldred
(Minneapolis: University of Minnesota Press, 1987) 참고.

때문이고, 혹여 안다고 해도 (트럼프 지지자들도 대부분 안다) 아무 상관도 하지 않기 때문이다. 돌아다니는 말에 의하면, 비판자들은 트럼프를 있는 그대로 받아들이지만 진지하게 받아들이지는 않는 반면, 지지자들은 그를 진지하게 받아들이지만 있는 그대로 받아들이지는 않는다고 한다. 비냉소적 비이성이란 말인가?Ⅲ

확실히, 탈진실 정치는 엄청난 문제지만, 이는 수치를 모르는 사회도 마찬가지다. 당혹감을 모르는 지도자를 어떻게 흠잡을 수 있는가? 또는 부조리를 일삼는 자를 어떻게 조롱할 수 있는가? 위뷔 왕 같은 대통령의 망언을 어떻게 격파할 수 있는가? 그리고 분노를 먹고 사는 미디어 경제에 분노를 추가하는 것이 우리가 겨냥할 목표여야 하는가?

수치 이후의 상태에 대해 생각하다 보면 수치 이전의 시대에 대한 이야기들을 떠올리게 되는데, 그 시대에서 가장 기이한 것이 '원초적 아버지'(primal father)다. 『토템과 터부』(Totem and Taboo, 1913)에서 프로이트는 이 인물을 다윈의 '원초적 무리'(primal horde), 즉 막강한 권력을 가진 가부장에 지배당하는 여러 형제의 무리라는 관념으로부터 끌어낸다. 이 무시무시한 아버지는 무리의 모든 여자를 차지하고(이것이 이 얼토당토않은 이야기에서 여성이 지닌 유일한 역할이다) 아들들을 성적으로 굶주리게 하다가, 마침내 아들들이 들고일어나 폭군을 죽이고 잡아먹는 지경에 이른다. 하지만 이 행위는 아들들을 죄책감에 빠뜨리고, 그래서 그들은 죽은 아버지를 이제 신 또는 최소한 토템으로 다시 승격시키며, 이를 중심으로 터부(무엇보다 살인과 근친상간을 금하는 터부)가 확립된다. 프로이트는 이것이 사회의 시작이라고 본다.

그런데 이 역사 이전의 이야기를 역사적으로 읽는 방법이 있다. 왕들을 타도한 부르주아 혁명에 대한 해설로, 프로이트의 표현에 따르면 "아버지가 지배하는 무리를

Ⅲ. **이 말의 출처는 여러 사람인데, 피터 틸과 코리 루언다우스키 같은 트럼프 옹호자와 살레나 지토 같은 언론인 등이다.**

형제들의 공동체로 변형"시키는 민주주의의 알레고리로 읽는 것이다.IV 프로이트는 원초적 아버지를 몇 년 후 『집단 심리와 에고 분석』(Group Psychology and the Analysis of the Ego, 1921)에서 다시 다룬다. 『토템과 터부』가 민주주의에 대한 간접적 성찰이라면, 『집단 심리』는 파시즘을 가지고—다시 말해, 민주주의가 왕을 참수하고 오랜 시간이 흐른 뒤 복귀한 독재자 인물을 가지고 같은 작업을 한다. 실로, 프로이트는 그 시대의 대중정치가 "무리의 집단심리"로의 퇴행을 유도한다고 본다. "그래서 깨어나는 것은 위험한 최상위 인격 관념인데, 이에 대해서는 오직 수동적·피학적 태도를 취하는 것만 가능하다"고 프로이트는 쓴다. "이 집단의 지도자는 여전히 두려운 원초적 아버지이고, 그 집단은 여전히 무제한의 힘으로 지배당하기를 소망한다. 그것은 권위에 대한 극도의 열정에 불타고 있다"는 것이 프로이트의 결론이다.V

원초적 아버지를 기억해 내서 트럼프와 관계 짓는 이유는? 수백만의 유권자는 말할 것도 없고 어떤 집단의 사람들을 심리학으로 재단하는 것, 그들을 이런 식으로 총체화하는 것은 위험하다. 그러나 트럼프가 지지받는 데는 우리가 반드시 받아들여야 하는 어떤 심리적 차원이 있다. 그를 뽑은 유권자 중 많은 이—트럼프가 2016년에 백인 남성 표의 63퍼센트를 받았다는 사실을 기억하라—가 공개적으로든 아니든 성차별주의자이고 인종차별주의자임은 의심의 여지가 없다. 그리고 이들 대부분은 엘리트들에게도 화가 나 있다. 그러나 이들은 또한—원초적으로—트럼프에 흥분하고 있으며, 신이 나서 그를 지지한다. 여기에는 부정적인 분개만 있는 것이 아니라 긍정적인 열정도 있다. 진보주의자들은 이유를 헤아리기 어려울지도 모르지만,

IV. Sigmund Freud, *Group Psychology and the Analysis of the Ego*, trans. James Strachey (New York: W.W. Norton, 1959), 54. 마일로 야노풀로스 같은 우익 인사들은 트럼프를 '아빠'라고 즐겨 부른다.

V. Ibid., 59. 조르주 바타유는 「진정한 혁명을 향하여」(Toward a Real Revolution, 1936)라는 짧은 글에서 이렇게 쓴다. "독재 치하에서는 참을 수 없게 되는 것이 바로 권위다. 그러나 민주주의에서는 권위의 부재 상태가 그러하다."[*October* 36 (Spring 1986), 35]

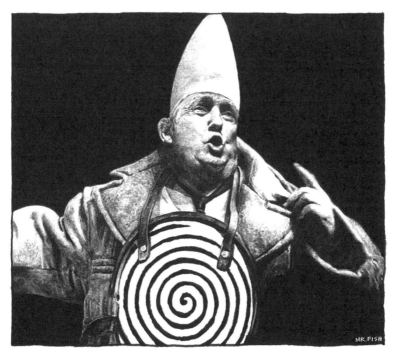

미스터 피시, 「위뷔 트럼프」(Ubu Trump), 2017. 연필 드로잉. © the artist.

무리를 원초적 아버지와 묶어주는 "에로틱한 유대"를
트럼프가 이용했다고 생각해 보는 것이 한 방법이다. 왜냐하면
이 인물은 법을 구현하는(그는 아들들 위에 군림한다) 동시에
법을 위반(그는 어느 여자나 건드릴 수 있다)하기도 하기
때문이다.VI 막강한 이중 정체성이 가능해진다. 아들 형제들은
권력자인 아버지에게는 복종하고 또 무법자인 아버지는
부러워한다. 그래서 우리는 명사 출신 대통령("스타가
되면 뭐든지 할 수 있다")을 과거의 원초적 아버지(깡패
우두머리)로 갖게 되었고, 그의 휘하에 들어가 도제가 되고
싶어하는 백인 사내들은 엄청나게 많다.

우파가 좌파의 문화 전략을 차용할 때 좌파는 무엇을 해야
하는가? 위반의 엄니를 뽑아버리는 것은 뻔한 이야기다.
한편으로 위반은 스펙터클이 되어 돌아온다(미술가 마리나
아브라모비치의 퍼포먼스를 생각해 보라). 다른 한편 위반은
미술 제도에 통합된다(신전으로 침입하지만 고작 의례의
일부가 될 뿐인 카프카의 표범들처럼). 또 다른 한편으로는
위반이 반복되면서 따분해지기도 한다. (1966년에 이미
로버트 스미스슨은 "방탕한 스캔들의 아방가르드"라는 말을
할 수 있었다.)VII 하지만 최후의 일격은 최근에야 왔고,
그것도 위반이 우파에 의해 찬탈당한 정치 영역에서 일어났다.
레닌 학도임을 자처하는 스티브 배넌이 정부의 '해체'를
외쳤을 때, 트럼프는 행정명령, 지명, 트윗을 날리면서 이루
말할 수 없이 쉽게 모든 종류의 법, 관습, 관례를 쓰레기통에
처박았는데, 이 가운데 일부는 힘없는 사람들을 실제로
보호했던 것들이었다. '국가 타도'라는 레닌주의의 외침이

58

VI. 나의 간략한 분석에서는 이번 선거가 남긴 커다란 퍼즐 조각 하나—백인
여성의 대다수가 왜 트럼프에게 투표했는가—가 빠져 있다. 그러나 이들도
또한 "에로틱한 유대"의 영향을 받았거나, 아니면 오히려 그 유대에
종속되었을지도 모른다.
VII. Robert Smithson, "Response to a Questionnaire from Irving Sandler"
(1966), *The Collected Writings*, ed. Jack Flam (Los Angeles and Berkeley:
University of California Press, 1996), 329.

되살아난 지 50년이 지난 후, 백악관이 스스로 이 일을
효과적으로 해냈다. 많은 미국인이 구조를 바라며
FBI와 CIA를 쳐다보고 있는데, 이는 상황이 얼마나 거꾸로
뒤집혔는지를 알려주는 또 다른 표시다.

 이 난감한 상황으로 인해 좌파 미술가와 비평가는 어떤
처지가 되었는가? 스웨덴 감독 루벤 외스틀룬드의 2017년
작 영화 「더 스퀘어」(The Square)를 보면 이 상황을 헤아린
한 가지 생각을 알게 된다. 「더 스퀘어」는 특히 두 장면에서
심금을 울리는데, 두 장면을 합치면 한편에서는 위반의 루틴
그리고 다른 한편에서는 윤리적 경계 사이에서 찢어져 있는
미술계의 실상이 드러난다. 첫 번째는 미술관 오프닝이 끝난
후의 우아한 식사 장면으로, 여기서는 변신 중의 헐크처럼
웃통을 벗고 뛰쳐나온 한 남자가 퍼포먼스를 한다. 그는 성난
유인원처럼 연회장을 뛰어다니고, 그 자리에 모인 문화인들은
재미와 자극과 심지어는 도발까지도 즐기지만, 그들은 게임의
규칙을 알고 있다―이것은 어쨌거나 퍼포먼스에 불과한

것이다. 하지만 상황은 곧 걷잡을 수 없어진다. 유인원 같은
남자는 미술가를 조롱하고 대들고 해서 그가 방에서 도망칠
수밖에 없도록 만드는 것이다. 큐레이터는 퍼포먼스가
끝났다고 선언하지만, 남자는 계속 헐떡거리면서 다른
참석자들을 추행하다가 한 여성을 공격하기까지 한다. 이렇게
미친 듯이 날뛰며 공격성을 드러내는 것은 문화적 적절함의
이상을 뒤엎는 일이다. 잠시 짐승이 주도권을 잡았던 것인데,
이 영화가 촬영된 것은 트럼프가 선출되기 전이었지만,
이 장면은 그의 위반적 지배를 가리키는 알레고리처럼 읽힌다.
어떻게 해야 하나? 그곳에 모여 있던 지체 높은 사람 중에는
대처법을 아는 이가 아무도 없는 것 같은데, 그러다가
마침내 턱시도를 입은 남자들이 들고일어나 이제 미쳐 날뛰며
이 원초적인 인물에 맞선다.VIII

VIII. 주권자가 야수이거나 왕이 바보가 되면 무슨 일이 벌어지는가? (이와
반대인 경우는 궁 안에서 질서를 뒤엎는 카니발이 벌어진 다음에 질서가 다시
회복되는 순간이다.) 트럼프는 이 과정에서 부지불식간에 대통령의 주권을 빼앗는

두 번째는 여성 큐레이터가 미술가를 인터뷰하는 기자회견 장면이다. 화면에는 보이지 않는 객석의 한 남자가 뭐라고 말하며 대화를 끊는데, 대부분은 큐레이터 여성을 향한 말이다. 소란이 계속되자 객석의 다른 사람들이 그에게 닥치라고 소리친다. 그가 지껄인 말은 외설적이지만 또한 강박적이기도 한데, 결국 그 남자는 투레트증후군에 걸린 사람이라는 사실이 설명된다. 그러자 갑자기 상황이 반전된다. 이제 피해자는 그 남자가 되고, 관용을 청하는 목소리가 울려 퍼지며, 조금 전에 그를 나무랐던 사람들이 이번에는 경멸을 당하는 것이다. 또 하나의 긴장된 상황인데, 문화정치적 알레고리는 다르지만 질문은 같다. 어떻게 해야 하지?

야수 같은 퍼포먼스는 위반적이다. 피조물적인 것은 사회질서의 위기를 표시할 때도 있고, 법이 중지되면 여기에서처럼 폭력이 분출할 때가 많다.IX 그렇다면 과제는 위반이 통상 금기와 맞닥뜨릴 때 그러듯이 단순히 법을 회복하는 것이 아니라, 법을 다르게 다시 쓰는 것인데, 이는 단지 무질서를 진압하기 위해서가 아니라 무질서의 분출을 공동체가 새롭게 형성되는 쪽으로 돌리기 위해서다. 이것은 정치적 혼란기인 현재의 기회다. 파괴적인 비상사태를 구조 변화의 기회로 삼는 것이다.

한편 관용적 기자회견은 '윤리적 미학'이라고 할 만한 것을 배우는 활동이다. 얼마 전 '관계 미학'이 미술 현장에 나타나서 제시한 것은 사실상 이랬다. 사회성이 신자유주의로 인해 대부분 파괴당했다면("사회 같은 것은 없다"는 대처주의의 기치를 상기해 보라), 이를 구제하기 위한 보호구역이 문화제도에 마련될 수 있으리라는 것이다. 문화제도 안에서는 상호작용이 여전히 가능했던 것이다. 윤리적 미학이라는 현재 사례도 비슷하다. 행동 수칙이 직업의 세계에서 연이어

것일까? 그리고 거대한 풍선 인형 트럼프가 암시하듯이, 아빠 트럼프는 아기 트럼프의 분신일까? (상원의원 밥 코커가 트럼프의 백악관은 '탁아소'라고 한 것을 기억하라.)

IX. 이 책에 실린 「거친 것들」 참고.

쓰레기처럼 버려지면서, 문화제도의 의무는 행동 수칙을 더욱더 강조하는 것, 즉 이 면에서 모범을 제시하는 것이 되고 있다. 하지만 여기에도 문제는 있다. 사회적인 것이 관계 미학에서 문화로 일부 아웃소싱 되었던 것처럼, 윤리적인 것도 현재 윤리적 미학에 일부 재배치되고 있는 것이다.[X] 그러나 문화제도가 이렇게 단순히 보상에 지나지 않는 취급을 받을 수는 없다. 우리가 잘 알듯이, 문화산업의 지분은 원숭이 같은 트럼프 옹호자들에게 있고, 문화산업의 많은 이사회가 트럼프 상표의 정치경제에 깊이 연루되어 있다. 이 공모는 페미니즘 비판과 제도 비판이 갱신되는 데 중요한 계기를 제공했다— #미투처럼 광범위한 운동부터 '미술관을 점거하고 이 장소를 탈식민화하라'(Occupy Museums and Decolonize This Place) 같은 특수한 집단에 이르기까지.[XI] 이와 동시에, 우리가 허용하면 안 되는 것은 나쁜 배우들이 그가 반드시 책임져야 하는 대목에서—정치적인 영역에서—무사통과할 수 없게 하는 것이다. 과제는 설명을 정치적 영역에서도, 무엇보다도 그곳에서 요구하는 것이다.

X. MTL Collective, "From Institutional Critique to Institutional Liberation? A Decolonial Perspective on the Crises of Contemporary Art," *October* 165 (Summer 2018). 경계심에 찬 이 입장은 위협조가 될 수 있다. 『뉴요커』(The New Yorker, 2018년 7월 23일 자)에 제이디 스미스가 쓴 걸출한 이야기 「어느 때보다 지금」(Now More than Ever)이 한 예다.
XI. 다음은 2017년 대통령 취임식 날 나온 미술 파업 관련 "J-20 선언"의 발췌문이다. "미술계에는 여러 모순이 있지만, 상당한 양의 자본—물질적, 사회적, 문화적—을 쓸 수 있는 권한이 있다. 트럼프주의에 맞서는 투쟁을 이끌어갈 폭넓은 사회운동들과 연대해서 이 자원이 쓰일 방향을 재조정할 방법을 상상하고 실행할 때가 되었다." 전문은 *October* 159 (Winter 2017)에 재수록되어 있다.

"미술 형태의 목적은 화해란 불가능하다는 정신"이라고 미술가 폴 챈은 역설한다.I 챈이 잘 알고 있듯이, 이 원칙은 예술이란 화해라는 전통적 관념, 즉 예술은 구성된 작품과 구성된 관람자 양자의 산물이라는 생각과 정반대다. 챈이 이 화해 불가능의 정신을 옹호하는 이유는 그가 미술 형태의 개방성과 역동성을 유지하고 싶기 때문이고, 또 이렇게 오브제를 만드는 동시에 허무는 작업이 이 주제와 관련된 운동에 영감을 줄지도 모르기 때문이다.

2017년 3월 트럼프라는 재앙이 충분히 인식되었을 때, 챈은 개방적이고 역동적인 형태들을 뉴욕에 있는 자신의 화랑 전체에 늘어놓았다. 전시회의 제목은 『리 아니마』였는데, 이는 "지식은 움직이는 자에 의한 움직이는 자를 위한 것"이라는 생각을 제시한 아리스토텔레스의 논문 『영혼론』(De Anima)을 활용한 것이다. 챈은 자신의 작품을 '브리더'(breathers)라고 부르며, 이를 통해 "생명(bios), 의식 또는 영혼(anima), 움직임 사이의 관계"를 환기하고자 한다. 이 관계는 "헤라클레이토스 이후 수많은 고전 철학자들"이 다루어온 것으로, 챈은 이 철학자들의 이름을 제목에 일부 쓰기도 한다.II 이 허깨비 같은 형상들은 나일론과 모슬린으로 만들어졌고 콘크리트와 나무로 고정되었으며 일부는 흰색이고 일부는 검은색인데,

I. 챈의 인용은 그의 *Selected Writings 2000-2014* (New York: Badlands Unlimited, 2014), 개인전 『리 아니마』(Rhi Anima, 2017)의 보도 자료, 새로 번역된 플라톤의 대화편 『소 히피아스』(Hippias Minor)에 챈이 쓴 서문(New York: Badland Unlimited, 2015), 그리고 Brooke Homes and Karen Marta, eds. *Liquid Antiquity* (Athens: Deste Foundation, 2017)에 실린 챈과 고전학자 브룩 홈스의 대화에서 가져왔다.
II. '리 아니마'에서 '리'는 리애너(Rhianna)뿐만 아니라 '되살리는 자' (Reanimators)도 환기시킨다. 이 점에서 '브리더'는 챈에게 중요한 두 다른 인물도 암시할 법하다. 사뮈엘 베케트와 마르셀 뒤샹이 그 둘인데, 베케트의 초단편 희곡 「숨」(Breath, 1969)은 천천히 죽어가며 내는 헐떡거리는 소리로만 구성되어 있고, 뒤샹은 (챈이 출판한 어떤 책에서) "오, 나는 숨 쉬는 자, 호흡하는 자라네. 이걸로 충분하지 않을까?"라는 말을 한 적이 있다. Calvin Tomkins, *Marcel Duchamp: The Afternoon Interviews* (New York: Badlands Unlimited, 2013), 3.

아래에 단 전기 선풍기로 인해 펄럭펄럭한다. 튜브로 몸통과
사지를 만들고 후드로 머리를 만든 브리더는 곧추섰다가
뒤집혔다가, 따로 또 같이, 엮인 채로 또 자유롭게 너울거리며
비틀거린다. 때로는 신들려 춤추는 것 같고 때로는 강박적인
몸짓을 하는 것 같지만 이런 모습으로 브리더가 무슨 신호를
보내는 것인지는 분명하지 않다—명령을 내리는 건가?
움찔하는 건가? 경례하는 건가? 기도를 올리는 건가? 인간의
형상처럼 보이는 순간이 있는가 하면, 바람에 부푼 쓰레기봉투
같은 모습으로 곧 변하기도 한다. 떨치기 어려운 느낌으로
다가오는 그들은 쓰레기 취급을 받는 사람들, 발가벗겨진
생명, 아니면 반대로 공포와 혐오에 의해 되살아난 추방자들,
파시즘의 다음번 무장 신호를 열렬히 고대하는 룸펜
프롤레타리아 같다.

　　지난 몇 년에 걸쳐, 챈은 또 고전에 나오는 한 인물인
오디세우스에 대해 성찰했다. 호메로스가 흔히 '약삭빠르다'로
번역되는 폴루트로포스(polutropos)라고 묘사한 인물이다.

아도르노와 호르크하이머는 『계몽의 변증법』(The Dialectic
of Enlightenment, 1947)에서 오디세우스를 최초의 경제적
인간(homo economicus)이라고 폄하했지만, 챈은 그를
옹호하고 특히 그의 교활함을 높이 사면서, 이를 미술계에
팽배한 사기극과 대립시킨다. 오디세우스가 "살아남고
목숨을 부지하는 것은 그가 아는 것 그리고 그가 상상할
수 있고 창조할 수 있는 것 덕분"이라고 챈은 쓴다. "마치
예술가 같다." "교활함처럼 마음을 팽팽 돌아가게 만드는
것은 없다"는 말도 챈은 덧붙인다. "나는 역설을 좋아한다.
나는 역설이 필요하다." 폴루트로피아(polutropia)의 문자적
의미는 "많은 우여곡절"인데, 챈의 브리더는 이를 문자 그대로
실행한다. 그러나 이 말은 또한 여러 비유를 사용해서 역설을
비판적으로 수행하는, 즉 공식적 사고방식(통념)을 깨뜨리는
종류의 교활함을 가리키기도 한다. 바로 이 교활함을 챈은
자신의 모든 미술에서 상연한다.

　　'브리더'라는 말의 다중적 가치를 따져보라. 챈에게

이 단어는 '숨'을 의미하는 고대 그리스어 프네우마
(pneuma)가 어떻게 "영혼과 형태가 있는 생명에 '생기를
불어넣는지'"를 일깨운다. 하지만 오늘날의 미국에서는 이
말이 또한 정반대의 의미를 상기시키기도 한다. 경찰에게
희생당한 에릭 가너("숨을 쉴 수 없어요")와 영혼이 짓밟힌
다른 모든 사람, 즉 물고문을 당하거나 부당하게 감옥살이
또는 강제 추방을 당하거나 차에 치이거나 그냥 총에
맞거나 하는 사람들—죽지는 않았지만 겨우 숨만 붙은
채로 나머지 우리 곁을 맴도는 이들—의 절박한 호소를
일깨우는 것이다. 이와 동시에 한 번 더 비틀어보면, 무리
지어 배열된 브리더들은 함께 숨 쉬는 것처럼 보이는데,
이는 '공모하다'(conspire)의 어원이다. 이 점에서 브리더는
언캐니할 뿐만 아니라 교활하기도 한 것 같다. 이런
폴루트로피아는 브리더가 촉발하는 연상들로 확장되며, 이
연상들은 여러 다른 역사적 시대와 문화적 계통—고야의
마녀 집회와 KKK단의 의례(몇몇 제목은 미국 공화당의 백인
국가주의를 호출한다)부터 핼러윈 복장과 자동차 판매장
현수막까지—을 가로지른다.

64

이는 챈이 자신의 유령 같은 브리더의 도상성을
활용한다는 말이다. 1993년에 데이비드 해먼스가 후드티에서
잘라내 처음으로 벽에 걸었던 후드처럼(2012년에 후드를
쓰고 있던 트레이번 마틴이 살해당하기 오래전이었다),
브리더의 도상성은 시대에 얽매이지 않는 생명력을 가지고
있어, 그 이미지는 특정 의미에 결코 고정되지 않은 채 그것을
현재 시점으로 상기시키는 매 순간에 의해 되살아나게
된다. 그래서 일부 상징들은 오늘날 심지어는 대중매체
생태계에서도 계속 강력한 힘으로 기억 유지에 도움을 주는데,
이와 다른 경우 대중매체 생태계는 산만함과 기억상실에
빠져 있다.III 아마추어 고전학자인 챈은 이 시대착오적
이미지들을 "카이로스의 논리가 담긴 미술작품"(kairological

III. 이러한 대중매체 생태계가 동시대 미술가들에게 제기하는 도전에 대해서는,
David Joselit, *After Art* (Princeton, NJ: Princeton University Press, 2012) 참고.

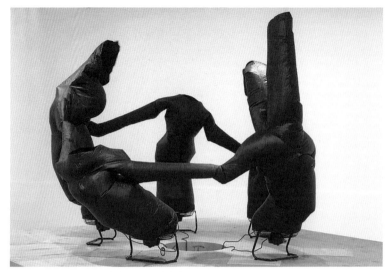

폴 챈, 「펜타소피아(또는 서양을 덮친 재앙 속에서도 산다는 것은 행복)」[Pentasophia (or Le bonheur de vivre dans la catastrophe du monde occidental)], 2016. 나일론, 금속, 콘크리트, 신발, 선풍기, 다양한 종이. 361×335×249cm. Courtesy the artist and Greene Naftali, New York.

데이비드 해먼스, 「후드 안에」(In the Hood), 1993.

artworks)이라고 부른다. [카이로스(kairos)는 결정적인, 심지어 계시적인 시간으로, 크로노스(chronos)의 순차적 시간과 반대된다.] "시대착오적 이미지들은 마치 현재 주어진 것은 별로 좋지 않지만 미래에는 아주 좋아질 수밖에 없기라도 하는 것처럼 절박한 내재성을 구현한다"고 챈은 주장한다. "그 이미지들은 박자가 노래를 지탱하는 식으로 시간을 붙들어, 만들어지는 동시에 허물어지는 것에 의해 무언가가 출현하는 모습을 바라보는 어지러운 느낌을 불러일으킨다."IV

프로이트는 원초적 단어들에 박혀 있는 정반대의 의미들에 대해 숙고한 적이 있는데, 시대착오적 이미지들도 그와 비슷하게 변덕을 부릴 때가 많다. 『리 아니마』는 이 에너지를 활용했고, 그래서 우리는 트럼프주의의 지독한 부조리를, 즉 그것이 얼마나 우스운 동시에 무서운지, 얼마나 만화 같은 동시에 대파국 같은지를 정권 초기에 성찰할 수 있었다. 한때는 부시 시대의 키치—노란 리본과 국기에 감싸인 세계무역센터 쌍둥이 건물 디자인—를 겪었고 나중에는 트럼프 시대의 공포를 겪었지만, 단 모든 우파 대통령은 전임자를 상대화한다는 법칙에 따라 사태는 훨씬 나빠졌다—국무위원들이 전용기를 타는가 하면 인종차별 주의를 신봉하는 추종자들이 횃불을 들고 거리를 누볐던 것이다. 레이건 시대 초창기에 사울 프리들랜더는 키치와

IV. 챈은 브리더가 자신의 미술에서 새로 발전한 작업이라고 보지만, 브리더의 전조는 「일곱 개의 불빛」(The 7 Lights, 2005-2007)에 나타나 있다. 「일곱 개의 불빛」은 바닥과 벽에 영사된 여섯 개의 디지털 애니메이션을 주축으로 구성되어 있다. 각 영상물은 하루가 지나가는 것을 상기시키며 전화 케이블들이 하늘에 구부러져 있거나, 수북한 잎사귀들 사이로 햇살이 비치거나 하는 충분히 온화한 장면들로 시작된다. 그러나 분위기는 실루엣 이미지들이 지나가기 시작하면서 빠르게 어두워진다—대상의 범위는 세속적인 것(예를 들어, 휴대폰)부터 불길한 것(예를 들어, 새 떼)까지 넓다. 곧 인간 형상들도 둥둥 떠서 지나가며, 그래서 세계무역센터 쌍둥이 건물에서 떨어진 희생자들의 기억을 억누르기가 어렵다. 때로는 이 이미지들이 하강해서 마치 한 개인의 죽음에 이르는 것 같기도 하고, 때로는 상승해서 어떤 집단적 황홀경에 이르는 것 같기도 하다. 따라서 「일곱 개의 불빛」은 파국적인 동시에 환희에 찬 파멸을 암시한다. 이와 동시에 「일곱 개의 불빛」은 우리의 일상 세계가 플라톤의 동굴, 즉 획획 변하는 그림자들이 난무하여 계몽이 없는 동굴임을 상기시킨다.

죽음을 병치한 나치에 의해 창출된 "미적 전율"에 대해
성찰해야겠다는 자극을 받았다. (괴벨스는 자신이 직접
배합한 독극물을 "죽음의 무도 위에 올린 감상적 노래"라고
불렀다.) 프리들랜더는 이 전율이 "절대적 복종과 총체적
자유를 동시에 원하는 욕망에 의해 키워진 특정 종류의
유대"를 북돋운다고 본다.[V] 이 시끄러운 유령이 트럼프와
함께 돌아온 것은 분명해서, 챈은 브리더를 가지고 그 유령을
재현하고 패러디하며(또는 역설적으로 만들며) 우회하는 것을
동시에 목표로 삼는다. (세계의 모든 숨 쉬는 자여, 함께 숨
쉬라!) 그는 심지어 폐허 속에서도 사랑을 끝까지 요구한다.
브리더들이 하나의 원을 이루고 있는 작품에서 챈은 마티스의
춤추는 사람들을 소환하고 "서양을 덮친 재앙 속에서도 산다는
것은 행복"(Le bonheur de vivre dans la catastrophe du
monde occidental)이라는 제목으로 이 암시를 강조한다.
"삶을 불가능한 지경으로 만드는 힘들에 똑같이 시달리는
무언가를 만드는 것이, 게다가 마치 그래야 그것의 미학적
생명을 지킬 수 있기라도 할 것처럼 하는 작업이 극도로
급하게 만들어진 것을 가득 채우고 있다"고 챈은 쓴다. 암담한
순간에 『리 아니마』는 이 화해 불가능성의 정신을 되살려 냈다.

68

V. Saul Friedländer, *Reflections of Nazism: An Essay on Kitsch and Death*
(New York: Harper Collins, 1984), xv. 프리들랜더가 인용한 괴벨스의 말은
40쪽에 있다.

금권정치와
전시

현대미술은 시장경제에서 태어났고, 20세기 초가 되자
현대미술이 특수 상품이라는 것, 즉 투기성 투자에 무척
합당하다는 사실을 더는 무시할 수 없었다. 미술가들 가운데는,
추상회화의 금욕적 형식을 가지고 이 상황을 피해보려고 한
이들도 있었고, 예술작품이라고 명명된 일상제품, 다르게는
레디메이드라고도 하는 물건을 가지고 이 상황을 강조하는
작업을 한 이들도 있었다. 이 레디메이드라는 장치는 다다에서
맨 처음 구체적으로 등장했고, 미술이 걸려들어 있는 사회경제
체계를 비판한다고 여겨졌다. 하지만 팝아트의 시대에
이르면 그 같은 부정성은 대부분 빠져나가고 없었다. 리처드
해밀턴은 1961년에 "다다이즘의 새 세대가 오늘날 출현했다.
그러나 다다의 아들은 수용되었다"고 썼다.[1] 그런데 제프
쿤스와 더불어 수용은 긍정을 넘어 "축하"(celebration, 쿤스의
용어)로까지 나아갔다.

아이를 순수한 시각의 화신으로 여기는 것은 최소한
낭만주의자들에게까지 거슬러 올라가는 또 하나의 오래된
비유다. 이 아바타 또한 쿤스와 더불어 새롭게 굴절되는데,
자신을 둘러싼 대상 세계에 경탄하는 아이의 마음을 전하는
것이 쿤스의 목표다. 하지만 여기서 순수함이 의미하는
것은 관습으로부터의 자유가 아니라 소비주의를 만끽하는
즐거움, 심지어 소비주의와의 동일시인데, 이는 쿤스가 비평가
데이비드 실베스터에게 원초적 장면을 설명하는 대목에서
암시된다.

> 유년기는 나에게 중요해요. 내가 미술을 처음 접하게 된
> 때가 유년기예요. 이 일은 내가 네댓 살 때 일어났어요.
> 내가 기억하는 가장 큰 즐거움 중 하나는 시리얼 상자를
> 바라보는 것이었어요. 그것은 그 나이에 할 수 있는

I. Richard Hamilton, *Collected Words 1953–1982* (London: Thames and Hudson, 1982), 42.

일종의 성적 경험이었는데, 우유 때문이었죠. 엄마 젖을
떼고 우유에 시리얼을 말아 먹게 되면, 시각적으로 시리얼
상자를 지겨워할 수 없게 돼요. 그러니까 앉아서 상자의
앞면을 보다가 그다음에는 뒷면을 보다가 하는 거죠.
어쩌면 다음 날에도 다시 시리얼 상자를 끄집어낼 텐데,
그 상자는 여전히 경이로워요. 이 경이로운 느낌은 결코
싫증이 나지 않아요. 그런데 삶은 내내 이처럼 경이롭거나
경이로울 수 있어요. 사물들에서 경이를 찾아낼 수 있기만
하면 돼요.II

이 관점—소비주의가 조장한 섹슈얼리티를 알아차린 조숙한
소년이 바라본 세계에 대한—은 쿤스의 핵심 중 하나다. 이
관점을 밀어붙여 그가 레디메이드를 고가의 제품으로, 그런데
상업문화가 우리 모두의 마음에 품고 있으라고 흔히 요구하는
아이의 눈에 맞춰 개조한 것은 확실하다. 사실, 레디메이드
전통을 개편한 쿤스의 작업은 상품 자체만큼이나 진열, 광고,
홍보와도 관계가 많다. 쿤스의 아버지 헨리는 펜실베이니아의
요크에서 가구점을 경영했던 실내장식 업자였고, 어린
시절에도 쿤스는 열렬한 판매원이었다. (그는 월스트리트로
진출해 잠시 투자신탁 판매와 물자 거래도 했다.)

73

쿤스가 미술가로서 돌파구를 찾은 것은 1980년대 초
'새로운'(The New)이라는 제목의 연작—진공청소기 등의
전자제품을 완전히 새것인 상태로 형광등 라이트박스에 넣어
반쯤은 신성한 아우라를 발하며 빛나게 만든 작품들—을
하면서부터다. 이 「새로운 후버 컨버터블」(New Hoover
Convertibles) 연작 가운데 「새로운 제프 쿤스」(The New Jeff
Koons, 1980)가 있었는데, 그가 시리얼 상자를 운명적으로
만난 뒤 얼마 지나지 않은 시점에 찍은 가족사진에서
이 미술가 지망생을 확대한 자화상이다. 이 자화상 또한
특별한 유복함(well-being)을 발산하는데, 이 경우는 1960년

II. Jeff Koons in David Sylvester, *Interviews with American Artists*
(New Haven, CT: Yale University Press, 2001), 334.

무렵 중산층 소년이 누리던 유복함이다. 셔츠는 단추가
다 채워져 있고 머리는 반듯하게 가르마를 탄 모습으로
어린 제프는 책상 위에 색칠 공부 책을 두고 포동포동한
손가락으로 크레용을 들고 카메라를 올려다보며 미소를
짓고 있다. (성인 쿤스도 사진 속에서 활짝 웃고 있다.)
그가 사용하는 어휘에서 '새로운'이 함축하는 것은 완벽함으로,
이는 포장되어 있다는 뜻일 뿐만 아니라 순수하다는 뜻이기도
한데, 「새로운 제프 쿤스」는 이 두 특질을 모두 물씬 풍긴다.
이 가족사진이 연출된 것임은 명백하지만, 어린 제프는 새싹
미술가라는 정해진 역할을 너무도 완전하게 해내고 있는지라
사진은 또한 진정성 있어 보이기도 한다. 그래서 이 세계는
축하를 받을 만한데, 왜 아니겠는가? 삶을 바라보는 시각이
죽음도, 퇴락도 용납하지 않는다면.

 쿤스는 자신의 오브제, 이미지, 발언 모두에 팡글로스처럼
한없이 낙천적인 광택을 부여하고, 이는 모든 것을 있는
그대로 "좋아했던" 워홀에게서처럼 다음과 같은 질문을
유발한다. 쿤스는 진실한가, 아니면 아이러니한가, 아니면
왠지 그 둘 다인가? 그의 허세를 폭로하거나(여기서도 워홀의
경우처럼 그의 언어에 걸려들고 만다) 또는 그의 속셈을
들추어내기는 어렵다. (40년간 쿤스는 자신의 캐릭터를
벗어난 적이 거의 없다. 그의 가장 위대한 작품이라고 할
만한 인상적 퍼포먼스다.) "희망하건대 내 작업이 디즈니처럼
진실하면 좋겠어요." 그가 실베스터에게 한 말인데, 여기서도
다른 곳에서와 마찬가지로 쿤스는 자신이 하는 말을 진심으로
믿는 것 같기도 하고, 이와 동시에 쿤스 판 진실은 역대 최고
수위의 냉소인 것 같기도 하다. 하지만 그는 곧장 덧붙이기를
"그러니까 완전한 낙관주의가 있지만, 그와 동시에 사과를 든
마녀도 있는 디즈니 말이에요"라고 했는데, 여기서 우리는
이 두 흥행사의 약삭빠른 조작법을 통찰할 수 있는 유용한
단서를 쥐게 된다.[III]

III. Ibid., 339.

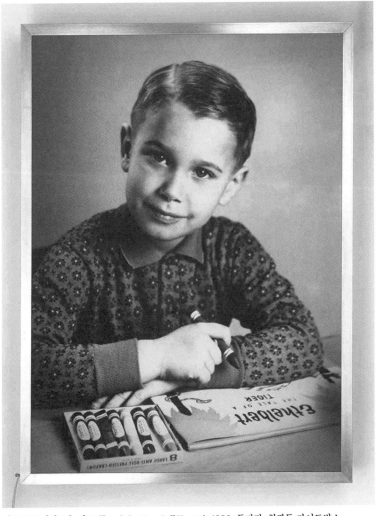

제프 쿤스, 「새로운 제프 쿤스」(The New Jeff Koons), 1980. 듀라탄, 형광등 라이트박스.
103×78×20cm. © Jeff Koons.

바로 이 독이 든 사과, 마녀의 매력이 쿤스가 그의
최고작에서 제공하는 것이고, 이런 애매함이 활성화되지
않으면 퍼포먼스는 무너져 납작해진다. 따라서 그의 최근
회화는 대부분 컴퓨터를 활용해 제임스 로젠퀴스트와
살바도르 달리(쿤스의 첫사랑)를 반반 섞은 팝과
초현실주의의 업데이트이고, 엘비스와 헐크 같은 대중문화의
인물들을 뒤섞은 최근 조각도 통상 과도하다. 또한 쿤스는
그의 기본인 세 범주—키치, 포르노, 고전 조각상—를 대단히
혁신적으로, 또는 심지어 기이하게 변화시키는 데 실패할 때가
많다. 그럼에도 불구하고 그의 오브제 가운데 일부는 마법을
발휘하며, 특히 신이 된 물신으로 제시된 후버 청소기와
'균형'(1985년 연작의 제목) 상태로 물에 잠겨 있는 농구공
같은 초기 오브제가 그런데, 이런 오브제를 쿤스는 은총의
상태에 비길 뿐만 아니라 자궁 속의 태아에 비기기도 했다.
그는 또한 겉보기와는 다른 대상들로 매혹도 할 수 있다.

가령 스테인리스강으로 주형을 뜨고 모델이었던 풍선
장난감의 싸구려 비닐과 정확히 똑같아 보일 때까지
마감처리를 한 「토끼」(Rabbit, 1986) 같은 것이다.
이것은 쿤스에게 부적 같은 작품인데, 「토끼」는 쿤스가
레디메이드라는 탈기술적 장치로부터 팩시밀리라는 기술적
제조로 옮겨 갔음을 표시했다.IV

　　여기서 쿤스는 흔하지 않은 한 장르, 즉 미술과 공예
사이에 애매하게 위치한 눈속임 오브제(눈속임 같은
환영주의를 보여주는 회화 형태는 너무 친숙하다)를 채택한다.
그가 (코미디언 밥 호프 조각상처럼) 조잡한 수집품이나
(풍선을 꼬아 푸들 모양으로 만든 생일 파티용품처럼)
일시적인 소품을 스테인리스강처럼 뜻밖의 재료로 정확하게
복제하는 때다. 사물(이는 이미 복수다)은 스스로 충실한

IV. 「토끼」는 다른 점에서도 부적과 같다. 2019년 5월 15일에 크리스티에서
9110만 달러에 팔렸는데, 생존 미술가의 작품으로는 최고가 기록을 세웠다.
구매자는 헤지펀드 억만장자인 스티븐 코언이었는데, 이를 중개한 아트 딜러
로버트 므누신은 재무장관 스티븐 므누신의 아버지다.

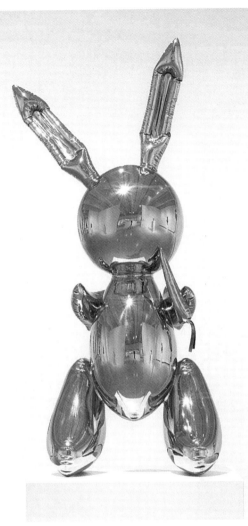

제프 쿤스, 「토끼」, 1986. 스테인리스강. 104×48×30.5cm. © Jeff Koons.

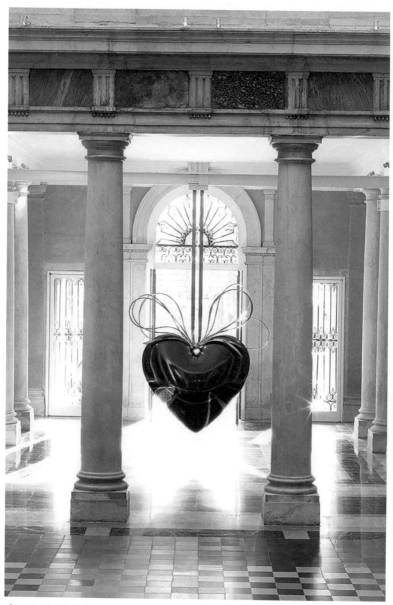

제프 쿤스, 「매달린 하트(빨간색/금색)」[Hanging Heart (Red/Gold)], 1994-2006, 2006년
베네치아 팔라초 그라시 전시 광경. 동, 스테인리스강, 투명 색채 코팅, 292×279×102cm.
© Jeff Koons.

동시에 왜곡된 기괴한 시뮬레이션이 되고, 역설적으로 이같은 환영주의는 우리가 사는 세계, 즉 원본과 사본 또는 모델과 복제 사이의 대립이 해체된 세계의 무수한 대상이 지닌 존재론적 지위를 둘러싼 기본적 진실을 드러낸다.[V] 이런 환영주의와 함께, 쿤스는 레디메이드 또한 거꾸로 뒤집는데, 싸구려 장식품이 초고가 사치품으로 변형되는 것이다. 이 계통의 궁극이 그의 '축하' 연작(1994-2006)이다. 거울처럼 반짝이게 광을 낸 보라색 하트, 다이아몬드 반지 등등에 영감을 준 것은 특별한 축하의 날 주고받는 호화로운 선물들이다. 이처럼 거대한 크기의 장식품이라면 심지어 이골이 난 관람자에게도 어린 쿤스가 시리얼 상자 앞에서 느꼈던 경이를 일으킬 법하다. 확실히 이 오브제들은 왕 또는 오늘날의 금권정치에서 왕에 해당하는 무언가와 잘 맞는다.

　　이런 작업의 요점은 무엇인가? 쿤스의 주장에 따르면, 그는 우리를 수치심에서 풀어주고 싶다. 이것이 그가 굴욕감과 깊이 연관된 두 주제, 즉 섹스와 계급에 초점을 맞추는 이유다. "나는 그냥 당신이 어떻게 반응하든 완벽하다는 말을 하려고 했던 거예요. 당신의 역사와 문화적 배경은 완벽하다고 말이죠." 쿤스가 '평범함' 연작(Banality, 1988)에서 개작한 장식 소품들에 대해 한 말인데, 동기부여 강사의 언어를 상기시키는 단어들로 이루어졌다.[VI] 하지만 여기서도 그의 작업이 효과가 있는 것은 오직 우리의 수치심 또는 최소한 우리의 양가감정이 촉발될 때뿐이지, 없어지기를 바랄 때가 아니다. 당시 아내였던, 헝가리 출신 이탈리아인으로 포르노 스타이자 정치가인 일로나 슈털레르(일명 라 치치올리나)와 함께 창작한 이미지에서 볼 수 있는 것처럼 쿤스는 '천국에서 만든' 연작(Made in Heaven, 1989-1991)에서 섹스를 탈성애화하는데, 상세한 사진들이 처음에는 충격을 일으키지만 그 이상의 자극은 거의 없다. 하지만 그가 어린이, 꽃, 동물처럼 "보통은 섹슈얼리티와 무관한 것들"을 성애화할

V. 이 책에 실린 「모형의 세계」(Model Worlds) 참고.
VI. 제프 쿤스의 인용은 *Jeff Koons* (Basel: Fondation Beyeler, 2012), 24.

때는 첨예한 불편감이 생길 때도 있다.VII

「벌거벗은」(Naked, 1988)에 나오는 도자기 소년 소녀를
보자. 사춘기 이전인 두 아이가 불러일으키는 것은 에덴의
순수함보다 짓궂은 색욕인데, 이는 그들이 들여다보고 있는
꽃이 마치 성기의 진짜 성격에 관한 어두운 바타유식 비밀을
담고 있기라도 한 것 같은 모습이기 때문이다. 쿤스가 만든
동물들은 훨씬 더 다형 도착적이다. 장난감과 수집품을
토대로 한 쿤스의 동물들은 일부가 인간 같아서 처음부터
오싹하다. 예를 들어, 「토끼」는 유아적 사물이지만, 또한
성인의 질펀한 섹스를 상징하는 물건이기도 한데, 이것은
둥그스름한 모든 부분에서 발기해 있다. [사실, 쿤스는 입에
당근을 물고 있는 자신의 토끼를 「위대한 자위행위자」(The
Great Masturbator)라고 일컬었는데, 이 제목을 단 달리의
1929년 회화에 목례를 보낸 것이다.] 또는 처음에는 생일
파티 장식품처럼 순진하게 보이는 「풍선 개」(Balloon Dog,
1994–2000)를 살펴보자. 쿤스의 말은 이렇다. "그러나
이와 동시에 그것은 트로이의 목마예요. 내부에 다른 것들이
있거든요. 아마 그 작품의 섹슈얼리티 같은 것 말이에요."VIII
그런데 실제로 「풍선 개」는 한스 벨머의 도발적인 「인형」
(poupée, 1935–1936)을 상기시키는데, 오늘날의 엄청나게
부유한 아이를 위한 업데이트 같다. 섹슈얼리티가 더 신랄하게
환기되기도 한다. 만화에서 나온 것 같은 곰이 줄무늬 셔츠를
입고 소년 같은 경찰관(곰은 이 경찰관의 호루라기를 불려는
참이다)을 내려다보고 있는 모습의 다채색 목각 작품 「곰과
경찰」(Bear and Policeman, 1988)이 그렇고, 팝의 제왕이
자신의 애완 침팬지를 어르고 있는 모습의 유명한 도자기
작품 「마이클 잭슨과 버블스」(Michael Jackson and Bubbles,
1988)에서도 그렇다. (쿤스는 이 작품에서 하얘진 잭슨을
예견한다.) 두 조각은 금지된 사랑, 즉 세대뿐만 아니라 종도

80

VII. 제프 쿤스의 인용은 Marga Paz, ed., *Taschen Collection Art of Our Time*
(Los Angeles: Taschen America, 2005), 139.
VIII. 쿤스의 인용은 Sylvester, *Interviews with American Artists*, 339.

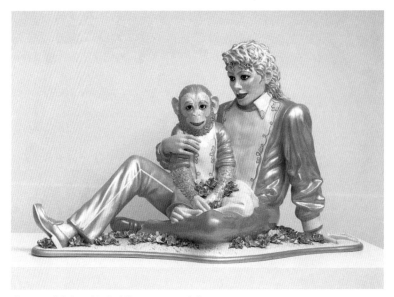

제프 쿤스, 「마이클 잭슨과 버블스」, 1988. 도자기. 107×179×83cm. © Jeff Koons.

가로지르는 사랑을 가리키며, 「곰과 경찰」은 더 심한 농담도 암시하는데, 그것은 더 크고 더 나쁜 미국판 대중문화 (아빠 곰)에 의해 교육받는 영국의 대중문화(청소년 경찰관)에 대한 것이다.

"내 작업"의 의도는 "사람들을 판단에서 해방시키는 것"이라고 쿤스는 실베스터에게 말했다. "나는 미술의 차별적인 힘을 언제나 알고 있었고, 언제나 정말로 그에 대해 반대해 왔어요."[IX] 하지만 섹스에서처럼 계급에서도 마찬가지다. 쿤스의 작업은 사회적 차이에 대한 우리의 감각을 날카롭게 하고 나쁜 취향에 대한 우리의 죄책감을 꼬집을 때 더 첨예하지, 반대 경우는 아닌 것이다. 따라서 쿤스가 '사치와 타락' 연작(Luxury and Degradation, 1986)에서 스테인리스강으로 제작한 칵테일 액세서리에서 얼음통, 휴대용 가방, 바카라 크리스털 세트는 계급 격차를 불러내지 지우지는 않는다. 게다가 '평범함' 연작의 키치 같은 수집품에서 우리는 판단으로부터 해방되는 것이 아니라 하류층의 욕망과는 거리가 있는 캠프적 입장을 즐기라는 초대를 받게 된다.

한순간, 쿤스는 실베스터에게 자신의 작업이 미학을 "심리적 도구"로 사용하는 한 "개념적"이라고 공언하며 속내를 드러냈다. 대화의 막바지에서 그는 이런 예외적인 말을 한다.

> 팝아트의 어휘에서 내가 언제나 사랑했던 것은 관람자에 대한 팝아트의 관대함이에요. 그리고 내가 '관람자에 대한 관대함'이라는 말을 하는 것은 사람들이 매일 이미지와 직면하고, 또 포장된 제품들과 직면하기 때문이지요. 그런데 이로 인해 개인은 자신도 포장된 것처럼 느끼며 커다란 스트레스를 받아요. […] 그래서 내가 언제나 욕망한 것은 […] 관람자에게 자신들이 찾고 있는 그 어떤 수준으로든지 그들이 포장되고 있다는 느낌을 줄 수 있게

IX. **Ibid.**, 335.

되는 것이에요. 그저 자신이 신뢰할 만하고 자신은 가치가 있다는 느낌을 스며들게 하는 것. 이것이 내가 팝아트에 관심을 두는 지점입니다.[X]

이 신조는 미국 사회에서 오래도록 지배적인 치유의 문화—유일하게 좋은 자아는 강한 자아, 즉 불행한 신경증을 모두 격퇴할 수 있는 자아—와 어울린다. 하지만 그것은 또한 신자유주의라는 현재의 이데올로기와도 부합하는데, 신자유주의는 우리의 '자기 신뢰'를 포장된 상품으로, 우리의 '자기 가치'를 인적 자본으로, 다시 말해 우리가 불안정한 일자리를 전전하면서 어쩔 수 없이 개발하게 되는 각종 능력을 보유한 기술 세트로 촉진하려고 한다.[XI] 「새로운 제프 쿤스」에서 완벽하게 제시된 소년은 이런 미래를 응시하며 우리를 바라보는가?

X. **Ibid.**, 356-357.
XI. **Michel Feher, *Rated Agency: Investee Politics in a Speculative Age* (New York: Zone Books, 2018)** 참고.

「아름다운 숨결」(Belle Haleine, 1921)은 마르셀 뒤샹이 실제로 만든 '보조 레디메이드' 가운데 아직도 존재하는 유일한 작품이라고들 한다. 이 작품을 위해 뒤샹은 리고(Rigaud) 향수의 작은 병을 차용한 다음에 라벨을 바꿨는데, 그 우아한 라벨에는 만 레이가 뒤샹의 또 다른 자아인 신비한 로즈 셀라비를 찍은 사진이 들어 있다. 라벨 위에는 제목 전체, 즉 「아름다운 숨결, 오 드 부알레트」(Belle Haleine, Eau de Voilette)와 상표명 RS(R은 좌우를 반전해서) 그리고 두 곳의 원산지로 뉴욕과 파리가 나와 있다. 2011년 1월에 「아름다운 숨결」은 베를린의 신국립미술관에서 72시간 동안 연속 전시되었다. 로즈 셀라비라는 서명과 1921년이라는 시점이 뒷면에 적힌 리고 상자가 병의 틀 구실을 했고, 제시는 극도로 연극적이었다. 「아름다운 숨결」은 왕관의 보석처럼 집중 조명을 받으면서 구릿빛 대좌 위 유리 케이스에 담겨 거대한 미스 반 데어 로에 전시관 중앙에 혼자 놓여있었던 것이다.

84

뒤샹은 고급미술을 평범한 사물에 개방한 미술가로 유명하지만, 또한 일상의 물건을 희귀하게 만들기도 했는데, 가령 자신의 레디메이드를 복제한 1960년대의 제작품들이 그런 것 가운데 일부다. 그가 재가공한 향수병은 이런 운명을 예상한 것 같은데, 여러 면에서 「아름다운 숨결」은 그의 유명한 변기를 승화시킨 반대항이다—오줌보다 향수를, 남성성보다 여성성을, 천박함보다 고상함을, 명백함보다 수수께끼를 연상시키므로. 이 작품에는 또한 치밀한 말장난도 들어있다. 리고는 자사 제품을 '향긋한 (방부제) 바람'(un air embaumé, 이는 '향기롭게 하다'와 '방부처리를 했다'를 둘 다 의미할 수 있다)이라고 일렀던 반면, 뒤샹은 자신의 작품에 「아름다운 숨결」이라는 이름을 붙였고, 예상되는 오 드 투알레트(toilette, 화장)나 오 드 비올레트(violette, 제비꽃 향수) 대신 오 드 부알레트(voilette, 베일)라는 라벨을 붙였다. 여기서 뒤샹이 암시하는 것은 레디메이드가 가장하는

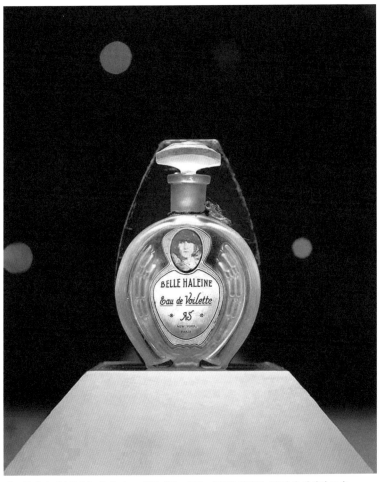

마르셀 뒤샹, 「아름다운 숨결, 오 드 부알레트」, 1921. 베를린 신국립미술관에 전시된 모습. 2011년 1월 27-30일. 높이 16.5cm. © Association Marcel Duchamp / ADAGP, Paris— SACK, Seoul, 2021.

그 모든 평등주의에도 불구하고 미술은 이 같은 범주들이
꼭 필요한 자본주의 경제에서 마법의 묘약—천재의 숨결,
미술가의 아우라, 또는 (바버라 크루거가 표현한 대로) 신들의
향수—으로 남을 것이라는 생각이다. 그는 또한 미술은 어느
정도 베일에 덮여있을 때만 제 역할을 할 수 있다는 생각도
내비친다. 그런데 우연찮게 자크 라캉도 팔루스에 대해
바로 이런 말을 했다. 팔루스가 노출되면 그것은 페니스에
불과하다는 것이다.[I] 미술도 마찬가지다. 미술이 노출되면
그것은 사물에 불과하다.

　　　그런데 「아름다운 숨결」을 신국립미술관에서 전시한
것은 베일을 벗기는 일이 아니라면 무엇이었는가? 불의든
고의든, 모든 것이 드러났다—미술은 사치품이고 미술관은
연극적 전시장이고 등등. 사실 이 노출은 갈 데까지 갔다.
레디메이드 가계에서 살아남은 소중한 작품(절묘하게도
이것은 이브 생-로랑과 피에르 베르제 유산의 일부였다)이자,
2009년의 경매로부터 다음 행선지(이에 대해서는 미술관이
침묵을 지켰다)로 가는 도중이었던 작품을 특별히 보여준
것이다. 「아름다운 숨결」은 예상가를 훌쩍 넘긴 790만 유로에
팔렸는데, 그래서 우리가 보게 된 그 물건은 사치품일 뿐만
아니라 사치를 규제하는 물건이기도 했다. 1000만 달러짜리
아름다운 숨결의 냄새를 맡을 수 있는 사람이 있는가? 과도한
가치의 아우라는 어떤 모습일까? 로즈는 유리 안에서 사흘
밤낮 내내 바깥을 내다보았는데, 현대판 모나리자(바로 2년
전에 뒤샹이 턱수염을 그려 넣은) 또는 트로이 헬레나의
업데이트판인 아름다운 숨결(haleine), 즉 이브 클랭의 작품을
1000점이나 만들어낸 엘레나* 같았다.

　　　게다가, 이 노출은 노골적이었지만, 우리의 딜레마—
새롭지는 않아도 언제나 골치 아픈—는 그래도 별문제가

I. Jacques Lacan, "The Meaning of the Phallus," in *Feminine Sexuality: Jacques Lacan and the école freudienne*, eds. Juliet Mitchell and Jacqueline Rose (New York: W. W. Norton, 1985) 참고.
* 이브 클랭의 「인체 측정」(Anthropometry) 작업에 참여한 모델의 이름, 즉 엘레나 팔룸보-모스카(Elena Palumbo-Mosca)를 언급하는 것이다.

없다는 것이다. 황제(미술, 미술관, 뒤샹, 투자로서의 미술이라
하자)는 아무 옷도 걸치지 않았지만, 엄청난 유러달러의 빛이
밝히는 황제의 맨몸은 황홀하기만 하다. 오늘날 우리가 가진
것은 비판적 지식이 아니라 이런 것쯤이야 다 알고 있다는
냉소적 지식이고, 이는 거의 누구나 다 아는 비밀이다.II
그 겨울밤 나는 신국립미술관의 계단을 천천히 내려오면서
어깨를 으쓱했다. 레디메이드라는 장치뿐만 아니라 제도
비판이라는 기획도 망가진 것 같았다. 베를린의 한 신문은
뒤샹의 작품을 "트로이의 향수병"이라고 언급했지만,
그것이 트로이의 목마가 되기는 힘들다. 미술관 안내 책자의
말에 따르면, 「아름다운 숨결」은 "미술관 섬 지구에 있는
「네페르티티」가 들어 있는 것과 똑같은 모양과 크기의 유리
케이스에 진열되었다. 이제 그 케이스가 현대의 아이콘을 담을
시간이 된 것이다." 「향긋한 (방부제) 바람」은 옳다. 또 하나의
성애화된 미라가 죽었기 때문이다.

　　그런데 이런 태도는 내 특유의 냉소적 지식일지도
모르지만, 어쨌든 레디메이드는 회화에 닥쳤던
죽음들만큼이나 많은 삶을 지녔다. 레디메이드는 미술이란
사변적 상품이라고 말하는 동어반복에 불과한 것이 아니다.
레디메이드는 또한 미술가나 큐레이터의 의도를 넘어서는
"창조 행위"(뒤샹이 말년에 한 말이다), 즉 잠재해 있는
맥락을 여전히 끌어낼 수 있는 제시의 퍼포먼스이기도
하다.III 베를린에서 눈에 띈 맥락은 아이콘뿐만 아니라 유물도
포함하고 있었다. 로즈 셀라비는 여성처럼 옷을 입은 뒤샹임이
확실하지만, 그녀는 또한 [로즈 알레비(Rose Halévy)의
동음이의어니까] 유대인으로 통하는 뒤샹이기도 하다.
이 설정에서 이 호칭은 새로운 의미를 띠었는데,
신국립미술관이 '테러의 장소', 즉 나치의 친위대와 비밀경찰
본부가 있던 자리(여기에는 이 기관들이 수행한 대학살

II. 이 책에 실린 「트럼프 아빠」(Père Trump) 참고.
III. Marcel Duchamp, "The Creative Act," *The Essential Writings of Marcel Duchamp*, eds. Michel Sanouillet and Elmer Peterson (London: Thames & Hudson, 1975).

작전이 광범위하게 전시되어 있다)에서 멀지 않고, 북동쪽에는
유럽에서 살해당한 유대인들을 기리는 기념비가, 남동쪽에는
유대인 박물관이 있기 때문이다. 로즈가 재가공한 것과 같은
향수병은 유대인이 몰살 수용소로 대규모 이송될 때 빼앗긴
소유품 사진에 등장한 것일 수도 있다.

베를린은 이 같은 연상이 매일 일어나는 곳이다. 유리
뒤편의 「아름다운 숨결」은 오랫동안 상실되었다가 2010년
11월에 신미술관(네페르티티가 있는 곳)에서 전시되었던,
또 다른 발견된 오브제의 발굴을 상기시켰다. 2010년 1월에
시청 근처에서 새로운 지하철역을 짓기 위해 땅을 파던
노동자들이 청동 인물상을 파냈는데, 고대가 아니라 현대에
만들어진 여성 흉상으로 에드윈 샤르프라는 이름의 무명
미술가가 만든 것이었다. 8월에는 더 많은 작품―마르크
몰의 「무용수」(Dancer), 오토 바움의 「서있는 소녀」(Standing
Girl), 오토 프로인트리히와 에미 뢰더의 두상들에서 떨어진
파편들―이 뒤이어 발견되었고, 10월에는 모두 열한 개나 되는
더 많은 작품이 나타났다. 알고 보니, 이 모더니즘 조각들은
'퇴폐' 미술이라고 나치에 낙인찍힌 작품들 가운데서 살아남은
것들이었다. 일부는 1937-1938년에 같은 이름으로 열린 악명
높은 전시회에서 전시된 다음 선전부로 되돌아가 파괴되거나
아니면 경화(硬貨)를 받고 외국에 팔 예정이었다―그러니까,
최근에 재발견될 때까지는. 분명한 것은 근처 쾨니히슈트라세
50번지에 사무실을 열고 있던 에르하르트 외베르디크라는
이름의 세제 전문 변호사가 이 작품들을 모았는데, 아마
보존하려고 했던 것 같다.IV 연합군의 폭탄이 1944년
그 건물에 떨어지자 건물이 무너지면서 조각과 다른 모든
것을 덮어버렸다. (캔버스나 나무를 쓴 작품은 있었다
해도 불타버렸다.) 로즈 셀라비의 향수병은 운명이 훨씬
순탄했지만, 이 병 또한 '퇴폐'로 분류되었을 것이다.

IV. 이스라엘에 있는 홀로코스트 기념관 야드 바셈에서는 자신의 아파트에 유대인
한 명을 숨겨주고 다른 사람들의 탈출을 도운 외베르디크를 기리고 있다.

마르크 몰, 「무용수」, 1930년경. 청동.

클레르 퐁텐은 풀비아 카르네발레와 제임스 손힐이 창조한
'레디메이드 미술가'다. 그런데 어떻게 생겼을까? 나는 그녀의
모습을 그려볼 때 상황주의자 아스게르 요른이 벼룩시장에서
산 그림을 수정한 작품 「아방가르드는 포기하지 않는다」
(The Avant-Garde Doesn't Give Up, 1962)에 나오는 소녀를
떠올린다. 멋진 옷을 차려입고 있지만 손에는 줄넘기를 들고
있는 이 기이한 피조물은 어린 동시에 실제 나이보다 늙은
모습이다. 특히 묘한 것은 줄넘기를 들고 있는 품새다. 평온과
도발이 섞여있는 품새인데, 이는 소녀의 대담한 응시와 단단히
묶은 머리도 마찬가지다. 저 줄넘기가 교살 도구(garotte)일
수도 있을까? 뒤샹은 「LHOOQ」(1919)에서 「모나리자」에
가필을 했는데, 이를 반복하면서 요른은 소녀 위에 교살
도구를 추가하고 소녀 뒤에 있는 칠판에는 마치 그녀가

90

손으로 쓴 것처럼 제목을 갈겨 썼다. 아방가르드는 포기하지
않는다(l'avant-garde se rend pas).[I]

　　아방가르드는 포기하지 않는다고? 클레르 퐁텐에 따르면
아방가르드는 한편으로 항복해야 한다. "아방가르드가
꾼 마초의 꿈은 고맙게도 끝났다"고 그녀는 2009년에
말했다. 또 2005년에는 "한때 아방가르드와 함께 다녔던
롤 모델들도 역시 쫓겨났다"고 평했다.[II] 레디메이드가
100여 년 전에 미술작품의 교환가치를 강조했던 것처럼,
레디메이드 미술가 또한 오늘날 미술가의 스펙터클한 지위에
반대하며 경고한다. 다른 한편, 클레르 퐁텐은 바로 그
아방가르드의 역사적 아카이브에서 많은 자원을 찾아낸다.
"우리는 도구상자를 뒤져본다"고 그녀는 말하는데, 이는

I. 뒤샹의 차용과 달리, 요른의 전용은 소녀를 대상화하는 것이 아니라
관람자를 과녁으로 삼는다.
II. "'In Life There is No Purity, Only Struggle': An Interview with Claire
Fontaine by Bart van der Heide," *Metropolis M 1* (February/March 2009).
달리 표시되지 않는 한, 인용된 글들은 클레르 퐁텐의 웹사이트 https://www.
clairefontaine.ws/에서 볼 수 있다. 그녀의 글을 담은 책이 세미오텍스트
출판사에서 곧 나온다.

아스게르 요른, 「아방가르드는 포기하지 않는다」, 1962. 발견된 회화에 유채. 73×60cm.

이론을 도구 세트라고 한 질 들뢰즈를 반향하며, "그리고 우리는 필요한 것, 작동되는 것을 사용한다."[III] 클레르 퐁텐은 뒤샹의 레디메이드 및 상황주의의 전용(détournement)과 더불어 베르톨트 브레히트의 소외 효과, 발터 벤야민의 변증법적 이미지, 팝과 픽처 미술가들의 차용 전략도 건드리고, 이 도구 각각의 급진성을 얼마간 복구하고자 희망한다. "되찾기 위해서는 반드시 되돌아가야 할 때도 이따금은 있다"고 그녀는 2009년에 말했다.[IV] 이는 그녀의 이름을 이해할 수 있는 한 방법이기도 한데, 최소한 뒤샹과 관련해서는 그렇다. 프랑스어로 깨끗한 샘이라는 뜻인 '클레르 퐁텐'(Claire Fontaine)은 공책과 문구(즉, 글이 쓰일 빈 종이)를 만드는 프랑스 상표에 바치는 오마주일 뿐만 아니라, 뒤샹의 「샘」(Fountain, 1917)을 "명확히 하려는" 조치, 즉 레디메이드 전통의 조항들을 리셋해서 현재의 조건에 맞게 만들려는 조치이기도 한 것이다. 부분적으로 이는 (제프 쿤스나 무라카미 다카시의 경우처럼) 레디메이드의 전통을 사치품이나 대중문화의 로고로, 또는 (데이미언 허스트나 마우리치오 카텔란의 경우처럼) 허무주의를 연기하는 데 쓰는 과장된 소도구로 남용하는 작업에서 그 전통을 떼어낸다는 의미다. "이 행동은 그 문화를 사용할 권리를 되찾는 것이라는 의미에서 반환에 가깝다"고 클레르 퐁텐은 말한다.[V]

　　1921년 뒤샹은 제2의 자아로 로즈 셀라비를 채택하고, 자신의 예술 작업을 두 가지 성과 인종으로 분리했다. (뒤샹의 예명은 여성일 뿐만 아니라 유대인인 것처럼도

III. Claire Fontaine, "The Glue and the Wedge," *Circa* 124 (Summer 2008). 그녀는 심지어 "미학적 영역 전체를 잠재적 봉기의 데이터 뱅크로 볼 가능성"을 제안하기까지 한다.["Foreigners Everywhere" (2005)]
IV. "'Acts of Freedom': Claire Fontaine Interviewed by Niels van Tomme," *Art Papers* (September 2009).
V. "In Life There is No Purity, Only Struggle." 카르네발레와 손힐은 다음 메모를 덧붙인다. "클레르라는 이름을 지었을 때 우리는 「샘으로서의 미술가의 초상」(Portrait of the Artist as a Fountain)이라는 제목으로 브루스 나우먼이 만든 사진과 드로잉에 관심이 아주 많았다. 거기서 우리가 발견한 것은 미술가란 대상화된 존재, 즉 미술가는 레디메이드라는 관념의 싹이었다."(개인적으로 나눈 이야기)

들린다.)[VI] 2004년에 클레르 퐁텐을 창조해 낸 작가들은
정반대로 두 미술가를 하나로 합치는 작업을 했지만,
이 전환 역시 단순하지는 않았다. "클레르 퐁텐은 소집단들로
만들어진 소집단"이라고 그녀는 말했는데, "왜냐하면
우리는 각자 하나인 동시에 여럿이기 때문이다."[VII] 이는
들뢰즈와 가타리를 반향하는 또 다른 지점으로, 여기서는
『천 개의 고원』(Milles Plateaux, 1980) 서두를 반향한다.
"우리 둘은 『안티 오이디푸스』(Anti-Oedipus, 1972)를 함께
썼다. 그런데 우리는 각자 여럿이었기 때문에 이미 상당한
군중이 존재했다"는 구절이다.[VIII] 그렇다면 클레르 퐁텐은
레디메이드 미술가로서 로즈-마르셀의 분리와 들뢰즈-
가타리의 중복 사이 어딘가에 존재하지만, 핵심은 바로 그녀의
이중성이다. 레디메이드의 함의는 이중적—레디메이드가
제안하는 것은 한편으로 미술은 상품으로서 교환가치로
넘어갔다는 것이고, 다른 한편으로는 미술의 사용가치가
회수될 수도 있으리라(삽이나 병걸이는 여전히 가져다 쓸 수
있으니까)는 것이다—인데, 마찬가지로 레디메이드 미술가의
함의도 이중적이다. 한편으로, 클레르 퐁텐이 평하듯이 오늘날
미술가는 "제품이고 상표"일 때가 많아, 문화산업에 순응하는
기능을 한다. (미술가는 "자본주의의 새로운 정신"에 필수적인
창조적 유형의 모범 자체라고들 한다.)[IX] 다른 한편, 클레르
퐁텐은 레디메이드라는 자기 지위 특유의 "텅 빈 중심"을
이용하려고 분투한다. 미술은 영웅적 개성을 형성하는
장소라는 구식 관념 대신 "주체성을 탈기능화하는 공간", 다시
말해 우리 모두를 소외시키는 역할 각본을 거부하는 공간이
될 수도 있으리라는 것이다. 미술은 심지어 "주체를 감옥에

93

VI. 이 책에 실린 「아름다운 숨결」(Beautiful Breath) 참고.
VII. Claire Fontaine, "Statement pour l'exposition à la Meerrettich Galerie" (December 2004).
VIII. Gilles Deleuze and Félix Guattari, *A Thousand Plateaus*, trans. Brian Massumi (Minneapolis: University of Minnesota Press, 1987), 3.
IX. "'Macht Arbeit': An Interview with Claire Fontaine by Stephanie Kleefeld," *Texte zur Kunst* 73 (March 2009). Luc Boltanski and Eve Chiapello, *The New Spirit of Capitalism*, trans. Gregory Elliott (London and New York: Verso, 2005), 그리고 이 책에 실린 「전시주의자」 참고.

처넣는 경제적, 정동적, 성적, 감정적 위치들"에 맞서 "인간이 파업을 일으키는" 장소가 될 수도 있을 것이라고 그녀는 생각한다.X

　　2004년생인 클레르 퐁텐은 "전체주의적 민주주의의 시대에" 성장했다. "벌거벗은 생명"(조르조 아감벤의 정의에 따르면, 권력에 완전히 종속된 생명)의 조건이 "임의적 특이성"(whatever singularity, 아감벤의 묘사에 따르면 특수한 속성들에서 "해방된" 대중 주체성의 형식)의 범주와 더불어 더 흔해진 시기였다.XI 예외상태도 지금은 완전히 정상이 되었는데, 예외상태에서는 권력의 현상 유지가 가능하도록 법의 지배가 중지된다. 이런 체제는 끔찍한 것이지만 그 앞에서 우리는 무력한데, 클레르 퐁텐으로 말할 것 같으면 그녀는 최소한 두 가지 반응을 내놓는다.XII 하나는 벌거벗은 생명의 위치로 내몰린 사람들 편에 서는 것이다. 여러 다른 언어로 만든 네온사인 연작에서 한 것처럼 "외국인이 사방에 있다", 그런데 "우리 자신이 외국인이다", 그러니 "우리 자신의 안전 관념에 희생자"가 되지 말아야 한다고 강력하게 주장하는 것이다.XIII 또 하나는 우리의 "임의적 특이성"이 지닌 이중성을 활용하는 것이다. 왜냐하면 만일 우리가

94

X. "Claire Fontaine Interviewed by John Kelsey" (2006), Claire Fontaine, "Ready-Made Artist and Human Strike: A Few Clarifications" (2005). 총파업이라는 문제적 개념을 다룬 문헌의 고전은 Georges Sorel, *Reflections on Violence* (1908), trans. T. E. Hulme (London: George Allen & Unwin Ltd., 1915)이다. 이 책과 오늘날 행동주의 미술의 관련성을 보려면, Yates McKee, *Strike Art: Contemporary Art and the Post-Occupy Condition* (London and New York: Verso, 2016) 참고.

XI. Claire Fontaine, "Statement pour l'exposition à la Meerrettich Galerie." "벌거벗은 생명"에 대해서는 Giorgio Agamben, *Homo Sacer: Sovereign Power and Bare Life*, trans. Daniel Heller-Roazen (Stanford, CA: Stanford University Press, 1998)을, 그리고 "임의적 특이성"에 대해서는 Giorgio Agamben, *The Coming Community*, trans. Michael Hardt (Minneapolis: University of Minnesota Press, 1993)를 참고. 또 이 책에 실린 「거친 것들」도 참고.

XII. Giorgio Agamben, *Means without End: Notes on Politics*, trans. Vincenzo Binetti and Cesare Casarino (Minneapolis: University of Minnesota Press, 2000), 45.

XIII. Claire Fontaine, "Notes on the State of Exception" (2005).

대중사회에서 익명의 존재가 된다면, 또한 우리는 똑같은 과정에 의해 집단적 존재가 될 수도 있을 것이기 때문이다. "스펙터클은 스펙터클에 맞서 사용될 수 있는 긍정적 가능성 같은 것을 보유하고 있다"고 아감벤은 주장한다. "이것은 자산으로, 인류는 반드시 이 자산을 몰락해 가는 상품으로부터 떼어내는 법을 배워야 한다."XIV

클레르 퐁텐이 흥미로워하는 것은 이런 벌거벗음과 저런 임의성을 내다본 문학 속 등장인물, 왠지 어중간하지만 또한 삐딱하기 때문에 현상 유지를 위협하기도 하는 피조물이다.XV 그런 한 인물이 필경사 바틀비(Bartleby the Scrivener)인데, 그는 일하기를 그냥 사양해 버린다. 바틀비를 창조한 허먼 멜빌은 "나는 안 하는 게 더 좋아"라는 말을 바틀비가 되풀이하게 한다. 다른 인물들로는 도스토옙스키의 지하 인간, 로베르트 발저의 지표면에 간신히 발붙이고 있는 사람들, 로베르트 무질의 아무 특징도 없는 인간, 페르난두 페소아의 불안한 인간이 있다. 하지만 이런 인물들 가운데 가장 반항적인 인물은 카프카가 상상해 낸 언캐니한 인물 오드라덱인데, 그는 생명이 있는 것과 없는 것, 인간과 비인간, 창작품과 기성품 같은 모든 대립 항, 실로 우리가 아는 개별적 특징의 모든 범주를 뒤집어엎는다.XVI "도래하는 존재는 임의적 존재"라고 아감벤은 썼다. "이러이러한 존재는 그가 지닌 이 또는 저 속성으로부터 회복된다."XVII 아감벤을 따라서 클레르 퐁텐은 이 파산당한 인물들에게서 잠재성을 찾고 싶어 한다—무엇보다 삶을 잠재성으로서 회복하고 싶어하는 것인데, 이는 최소한 거부의 잠재성 그리고 어쩌면 변화의 잠재성이다.

XIV. Agamben, *The Coming Community*, 80, 50. 이렇게 물체 편을 드는 입장의 다른 형태를 보려면, 이 책에 실린 「박살 난 스크린」 참고.
XV. Ibid., 6.
XVI. Franz Kafka, "The Cares of a Family Man" (ca. 1914-1917), in *The Complete Stories* (New York: Schocken Books, 1971) 참고. 클레르 퐁텐이 이 관심사를 공유하는 집단은 (누구보다) 프랑스의 컬렉티브 티큔(Tiqqun)이다.
XVII. Agamben, *The Coming Community*, 1.

이 예가 시사하듯이, 클레르 퐁텐은 (레디메이드 미술가처럼) 이중의 행위자뿐만 아니라 변증법적 전도에도 관심이 있다. 마르크스에 따르면, 자본주의는 공산주의가 등장하기 위해 반드시 통과해야 하는 단계고, 클레르 퐁텐은 이런 시대적 전환을 앞당길 수 있는 수사학적 지름길을 상상한다. 「만능열쇠」(Passe-partouts, 2004-) 연작은 곁쇠, 비틀어 쑤시는 침, 톱 등 빈집털이를 하는 데 필요한 도구 일습으로 구성되어, 여러 다른 도시의 아파트 자물쇠를 누구나 들어갈 수 있는 관문으로 만들어버린다. 소유가 절도라면 절도는 자원의 공유라는 것이 (피에르-조제프 프루동을 긍정하는) 「만능열쇠」의 함의다. 도용하는 것은 당초 공유자산이었다가 언젠가 빼앗겼던 것을 되찾는 것이라는 이야기다. ("내가 훔치는 것은 재분배를 위해서일 뿐이다"라는 것이 클레르 퐁텐의 주장이다.)XVIII 공유자산 개념도 그녀의 작업에서 중요하다—앤디 워홀처럼, 클레르 퐁텐도 '팝'이라는 명칭보다 '공동주의'(Commonist)라는 말을 선호할 것이다.XIX 삶에 필수적인 물리적 요소들(깨끗한 공기, 물, 음식) 외에도 공유자산을 명시하는 사회적인 요소들도 있다. 아주 명백하지는 않은 한 사례가 바로 상식인데, 이를 안토니오 그람시는 "철학의 민속설화", 즉 오래된 미신이 드러나고 집단적 진리가 주장되면서 이 둘이 반반 뒤섞인 것이라고 정의한 적이 있다.XX 클레르 퐁텐은 브루스 나우먼과 에드 루셰이 같은 다른 선구자들도 전용하는데, 그들처럼 그녀도 언어, 특히 속담과 슬로건 같은 발견된 언어를 "공유의 공간"으로 본다. 이 언어는 누구의 소유도 아니며, 따라서 누구라도 사용할 수 있다는 것이다.XXI "이것은 평범함

XVIII. "Claire Fontaine Interviewed by John Kelsey" (2006).
XIX. 워홀은 임의적 특이성의 또 다른 아바타였는데, 이는 워홀의 매릴린과 마오 실크스크린 작품을 전용한 작업에서 클레르 퐁텐이 인정한 바다. (그녀는 워홀의 실크스크린 위에 스텐실로 "하나는 하나가 아니다"라는 텍스트를 입혔다.)
XX. Antonio Gramsci, *Selections from the Prison Notebooks*, eds. and trans. Quintin Hoare and Geoffrey Nowell Smith (New York: International Publishers, 1971), 326.
XXI. Fontaine, "The Glue and the Wedge."

(the commonplace)의 영역이다"라고 장-폴 사르트르는
언젠가 썼다.

> 그리고 이 훌륭한 말에는 몇 가지 의미가 있다. 평범함이
> 가장 진부해진 사고를 가리킴은 의심의 여지가 없다.
> 그러나 이런 사고는 공동체가 만나는 장소가 되었다. 모든
> 이가 이런 사고 속에서 자기 자신을, 그리고 다른 사람도
> 발견한다. 평범함은 모든 이의 것이자 내 것이다. 그것은
> 모든 이의 것이지만 내 안에 있고, 그래서 내 안에 있는
> 모든 이의 존재다. 평범함은 본질적으로 일반성이다.XXII

클레르 퐁텐은 이 평범한 것을 매체로 삼는데, "조난
신호탄처럼 불타오르는" 연기 작품에서뿐만 아니라 여러
정치 영역의 진술들이 포함된 네온 작품에서 특히 그렇다.
(두 경우 모두에서 보이는 작업의 다양성은 나우먼을

XXII. Nathalie Sarraute의 *Portrait d'un Inconnu* (1957)에 쓴 장-폴 사르트르의
서문. Chris Turner가 옮긴 *Portraits* (London: Seagull Books, 2009) 5–6에
재수록. 사르트르는 이어 말한다. "[평범함]의 진가를 음미하려면 행동이
필요하다. 일반적인 것을 고수하기 위해 나의 특수성을 제거해 버리는 행동
말이다. 이는 결코 모든 사람과 비슷해지는 것이 아니라, 정확히 모든 사람의
확신이 되는 것이다. 사회적인 것을 이렇게 현저히 고수함으로써, 나는 구분
없는 보편자 속에서 **모든** 타인과 나를 동일시한다."(6) 공동의 것을 이렇게
읽는 입장은 칸트보다 마르크스와 관계가 있다. 칸트는 『판단력 비판』(Critique
of Judgment)에서 "공통의 의미"(common sense)를 상식(Gemeinsinn)과
공통감(sensus communis), 둘 다의 의미로 논했는데, 상식은 취미 판단이
보편적이라는 생각을 지지하는 것이고, 공통감은 오성을 지배하는 것이다.
한편 마르크스가 『정치경제학 비판 요강』에서 지나치듯이 한 말에 따르면, "일반
지성"(general intellect)이란 그 자체로 "직접적인 생산력"이다.[*Grundrisse*,
trans. Martin Nicolaus (New York: Vintage Books, 1973), 706] 최근에는
파올로 비르노가 이 개념을 다음과 같이 발전시켰다. "오늘날 다중의 근본 토대는
국가보다 더—덜이 아니라—보편적인 하나, 즉 공공 지성(public intellect), 언어,
'공통의 장소'(common places)에 대한 가정이다."[*A Grammar of the Multitude*
(Los Angeles: Semiotext[e], 2004), 43]. 비르노는 오늘날의 이런 공공 지성에
불미스러운 면들이 있을 수 있음을 인정하지만(그는 특히 기회주의와 냉소주의를
언급한다), 그러면서도 그것이 좌파 정치학의 주요 자원이라는 주장을 견지한다.
이는 또한 클레르 퐁텐이 일반 지성을 바라보는 방식이기도 한데, 일반 지성은
변증법적으로 또 전략적으로 질문과 사용의 저장고라는 것이다. 연기 작품에서
그녀가 말한 대로, "교육받은 고객은 우리에게 최상의 고객이다."

발전시키고 있다.)XXIII S.O.S.를 치는 것 같은 극단적인
예는 그녀의 2011년 퍼포먼스로, 재정이 위기에 처하고
말로도 멸시를 당한 나라들, 즉 포르투갈, 이탈리아, 그리스,
스페인("P.I.G.S.")이 벽에서 불길에 휩싸였다.XXIV

　　자본주의는 공간을 사유화하고 언어의 격을 떨어뜨린다.
클레르 퐁텐이 또 다른 네온사인에서 주장하듯이, 자본주의는
또한 "사랑도 죽인다."XXV "우리의 감정을 둘러싼 환경은
가난하고 위험하다"고 그녀는 덧붙인다. "예술작품이 이
환경을 변화시킬 수는 없지만, 그것을 전사할 수는 있다."XXVI
이것이 클레르 퐁텐이 택하는 또 하나의 과제다. "도래할
폭동을 위한 이미지를 창조하는 것"뿐만 아니라, "불만에
찬 감정적 분위기를 재생산하는 것"도 과제인 것이다.XXVII
그래서 그녀가 만든 회화 중에는 만성 우울증과 발기부전용
온라인 약 광고를 바탕으로 한 것도 있고, 공포와 공격성
같은 원초적 본능을 자극하는 자본주의의 흐름을 도표로
나타내는 것도 있다. 이는 나아가 동시대의 공유자산
영역을 시사하는데, 그것은 딱히 우리 자신의 것은 아님에도
불구하고 우리를 호명하는 감정이라고 정의될 수 있는
정동(affect)의 영역이다. 클레르 퐁텐은 정동이 "전 지구적
정부"에 의해 식민화되었다고 말하며, "생체 감시와 텔레비전
독재가 횡행하는 시대에 신체나 표정이란 무엇인가?"라고
묻는다.XXVIII 동시대 이데올로기의 중요한 매체로서
정동은 반드시 다루어야 하고, 클레르 퐁텐은 이 도전에도

XXIII. **"Claire Fontaine Interviewed by Dessislava DiMova" (2008).**
XXIV. 이런 작품이 시사하는 것은 공통의 관심사가 이제는 주변부로 너무 밀려가
그런 관심사가 표현되는 것 자체가 반달리즘이나 무정부주의처럼 보인다는
사실이다.
XXV. **"사랑, 진정한 사랑은 오직 공산주의적일 뿐이다"**라고 그녀는 덧붙인다.
"Claire Fontaine Interviewed by Anthony Huberman," *Bomb* 105
(Fall 2008) 참고.
XXVI. **Claire Fontaine, "Notes on the State of Exception."**
XXVII. **Ibid.; "Foreigners Everywhere" (2005).**
XXVIII. **Claire Fontaine, "Nous sommes tous des singularité quelconque"**
(2006); **"'Macht Arbeit': An Interview with Claire Fontaine by Stephanie
Kleefeld,"** *Texte zur Kunst* 73 (March 2009). 또 이 책에 실린 「박살 난
스크린」과 「기계 이미지」도 참고.

클레르 퐁텐, 「P.I.G.S.」, 2011. 성냥개비, 석고 벽, 감춰진 복도, H.D. 비디오 영사. 가변 크기.

응한다. "미술은 욕망을 다루고 쾌락의 문제를 버릇없이
제기한다."XXIX

　　이 레디메이드 미술가의 사전에는 '불만'을 뜻하는 다른
말이 "형이상학적 황무지"다. 이는 그녀가 피하지 않는
상황이다. 클레르 퐁텐이 좀 더 수수께끼 같은 표지판과
제목에 대해 쓴 바에 의하면, "관람자를 은유와 환유
사이에 위치한 형이상학적 황무지로 데려가는 일은 단어가
맡는다."XXX 이 난해한 진술은 분석할 가치가 있다. 환유는
대체의 움직임으로, 이를 통해 어떤 속성이 어떤 사람이나
사물을 대신하게 된다(예를 들어, '사업가'를 대신하는 '정장').
반면에 은유는 압축의 움직임으로, 이를 통해서는 어떤 형상이
어떤 사람이나 사물을 상징하게 된다(예를 들어, '내 사랑'을
상징하는 '장미'). 로만 야콥슨의 말에 따르면, 산문은 환유를
좋아하지만 시는 은유에 특권을 주는데, 자크 라캉도 욕망과
징후 각각에 대해 똑같은 주장을 했다. (프로이트는 꿈을
자세히 설명하는 과정에서 환유와 은유가 둘 다 작용한다고
보았다.) 실제로 클레르 퐁텐이 만들어내는 작업에는 환유적
대체를 통한 것이 많고, 그녀가 창조해 내는 의미에는 은유적
압축을 통한 것이 많다. 야콥슨이 입증한 대로, 환유와 은유를
가로지르면 실어증 같은 혼란이 생길 수 있고, 이는 독특한
"형이상학적 황무지", 즉 예전의 의미는 더 이상 통하지
않지만 새로운 의미도 자리 잡지 않은 장소다. 「변화」(Change,
2006)를 보자. 미국의 25센트짜리 동전들을 상자용 칼과
이어 붙여 납땜한 것인데, 그래서 각 동전은 칼날로 변했다.
이 작은 환유적 변화에 의해 25센트 동전은 전환되었다.
커다란 은유가 된 것이다. 수정된 동전의 한 면에서 조지
워싱턴은 이제 프리지아 모자*를 쓴 것처럼 보이고, 그래서

XXIX. "Grêe Humaine (interrompue): Fulvia Carnevale and John Kelsey in
Conversation," *MAY Magazine* 3 (Spring 2010); "Claire Fontaine Interviewed
by Anthony Huberman," *Bomb* 105 (Fall 2008). 또 이 책에 실린 「부시 시대의
키치」도 참고.
XXX. Claire Fontaine, "Readymade: Genealogy of a Concept," *Flash Art*
(January/February, 2010).
* 프랑스혁명 때 자유의 상징으로 쓴 고깔모자.

클레르 퐁텐, 「변화」, 2006. 25센트 동전 12개, 상자용 철제 칼, 연납, 대갈못.

이 건국의 아버지는 혁명가로 돌아가지만, 반면에 동전의 다른 면에서 칼날은 이제 독수리 날개의 분신이 되며, 그래서 국가의 상징은 죽음의 낫이 된다. 이것은 비단 보조 레디메이드에 불과한 것이 아니라, 활성화된 레디메이드, 살짝 바꾼 변경을 통해 만들어진 레디메이드다. "진정한 전환이 작은 대체에 존재할 것이라는 생각은 신비주의적이지만, 우리가 하려고 하는 작업에서는 대단히 중요하다"고 클레르 퐁텐은 말한다.XXXI

「변화」의 둥글게 휜 칼날은 일종의 세디유, 즉 프랑스어에서 경음 K 소리를 날카로운 S 소리로 바꿔주는 문자소다.XXXII 뒤샹과 요른의 염소수염은 날카로운 세디유이기도 하다. 클레르 퐁텐의 작업도 일반적으로 그런데, 최소한 그녀가 레디메이드를 전환의 기호로 업데이트하는 한 그렇다. 말한 대로, 다른 작은 대체 작업들에는 브레히트의 소외를 의심의 계기로 되살리고 또 상황주의의 전용을 비판의 형식으로 재도구화하려는 시도가 있다. 두 조치를 결합한 한 예가 칼 안드레의 수동적인 벽돌을 급진적인 책 표지들로 싸서 능동적인 공격으로 변화시킨 작업이다. 또 한 사례는 펠릭스 곤살레스-토레스의 쏟아놓기 작품을 재작업하자는 제안인데, 사탕 대신 프로작과 비아그라를 쏟아놓자는 내용이다. 또 다른 경우는 리처드 프린스의 농담 회화를 해석한 작업인데, 여기서 프린스가 한 말은 허풍이 된다.

XXXI. "Grêe Humaine (interrompue)." 클레르 퐁텐이 이 개념에 이른 것은 조르조 아감벤을 거쳐온 발터 벤야민을 통해서다. 벤야민은 1932년에, "하시드파는 다가올 세상에 대해 이야기한다. 모든 것이 지금 그대로일 것이라는 이야기다"라고 썼다. "모든 것이 지금과 같고, 아주 조금만 다를 것이다." Walter Benjamin, "In the Sun," in *Selected Writings, Volume 2, 1931–1934*, eds. Howard Eiland and Michael W. Jennings (Cambridge, MA: Harvard University Press, 1999), 664 참고. 또 벤야민의 마지막 테제가 담긴 "On the Concept of History" (1940), *Selected Writings: Volume 4, 1938–1940*, eds. Howard Eiland and Michael W. Jennings (Cambridge, MA: Harvard University Press, 2003)와 이 책에 실린 「실재적 픽션」도 참고.
XXXII. 나는 이 용어를 나탈리 헤렌 덕분에 알게 되었는데, 그녀는 이 용어를 「웃음 짓는 세디유」(La Cédille qui sourit)를 다룬 강연에서 사용했다. 「웃음 짓는 세디유」는 1965년부터 1968년까지 남프랑스의 한 어촌 마을에서 플럭서스 미술가인 조지 브레히트와 로베르 필리우가 연출한 작은 가게다. 클레르 퐁텐은 플럭서스도 되돌아본다.

마지막으로, 그녀의 핵심적 대체는 차용을 몰수로 재사유하는 것이다. "우리는 세상을 빼앗긴 채 살고 있다"고 클레르 퐁텐은 말한다. "다른 모든 미술가처럼 나도 자본주의에 의해 살해당한 물건과 의미의 산더미 속에서 아직 살아있는 것을 추출하려고 노력한다."XXXIII

XXXIII. "Interview with Claire Fontaine by Chen Tamir," *C Magazine* 10 (Spring 2009). 또 Tom McDonough, "Expropriating Expropriation," *Claire Fontaine: Economies* (Miami, FL: Museum of Contemporary Art, 2010)도 참고.

초현실주의자들은 꿈을 꾸는 사람이라면 모두 시인이라고 상상했고, 요제프 보이스는 창작하는 사람이라면 모두 예술가라고 믿었다. 미학적 평등주의를 신봉했던 유토피아적 시대에 대해서는 이 정도만 하고, 오늘날 우리가 할 수 있는 최선의 말은 아마도, 모아 엮는 사람은 누구나 큐레이터라는 말일 것이다. 확실히, 이렇게 말하고 보면 우리 가운데 많은 사람이 들어간다. 우리는 다른 많은 것 중에서도 뉴스와 노래와 식당을 고를 때 큐레이터처럼 하며, 똑같은 일을 우리 대신 해주는 웹사이트와 앱도 무수하다. 사실, '큐레이팅'은 너무 마구잡이로 쓰인 나머지, 매년 최악의 단어 목록에 정기적으로 등장하는 항목이 되었다. 이미 2014년에 '큐레이팅'은 '기술 세트'(skill set) 및 '요지'(takeaway)와 함께 보호관찰에 붙여졌다. 다른 두 용어처럼 큐레이팅은 새로운 종류의 행위 주체를 약속하지만, 관리 수준이 강화된 상태를 전달하는 데 그칠 뿐인 것 같기도 하다. 만일 사람이 기술 세트로 환원될 수 있고 논변이 요지로 환원될 수 있다면, 그 경우 문화적 관심사는 소비할 것을 고른 큐레이션 패키지로 제시될 수 있다. 이 같은 패키지의 제시는 자동으로 일어날 때가 많다. 알고리듬은 우리가 하기도 전에 우리가 원하는 것을 아는 것이다. 이 같은 큐레이팅은 많은 사람에게 지정된 과제가 소비인 포스트산업 시대의 경제 양상과 잘 맞는다. 어쨌든, 우리가 노래나 식당을 큐레이팅할 때, 또는 스포티파이나 이터 같은 앱들이 우리 대신 그 일을 해줄 때, 우리가 실제로 생산하는 것은 무엇인가? 인지적 노동자인 우리는 정보를 처리하는데, 이는 우리가 주어진 것을 큐레이팅한다는 말이고, 이렇게 모아 엮는 작업을 하다 보면 승낙을 엄청나게 많이 하게 되곤 한다. '동의'를 클릭할 때 우리가 무엇에 서명하는지 따져보는 사람이 우리 가운데 얼마나 많을까?

많은 큐레이터가 시민적 책임과 이타적 관심을 어느 정도는 개진하고 있지만, 큐레이팅[이 말의 어근은

쿠라(cura), 즉 '보살피다'(care)다]의 원조 아바타가 등장한
이후 우리는 많은 발전을 했다. 쿠라토레스(curatores)는
고대 로마의 송수로 같은 공공사업을 감독하는 공무원이고,
쿠라티(curati)는 중세에 영혼의 개인적 문제를 돌보았던
수도사였다. 큐레이팅의 역사를 간략히 살펴본다면
어느 경우든 또한 포함하게 될 인물들로 궁정의
분더카머(Wunderkammers, 미술사보다는 자연사에 더
가까운 진기한 물건들의 방) 수집가, 왕실 미술 컬렉션의
책임자, 18세기 프랑스 살롱전의 장식 담당 화가, 루브르
같은 미술관(한때 왕실 컬렉션이었다가 국립화된)의 조직자,
그리고 요한 빙켈만부터 버나드 베렌슨에 이르는 고전 시대
조각과 르네상스 시대 회화의 감식가가 있다. 미술사를
현대 학문으로 정초한 학자들 가운데 몇 명은 또한 중요한
큐레이터들이기도 했다. (19세기 말에 알로이스 리글은 빈의
응용미술관에서 직물 컬렉션을 관장했다.)

 하지만 우리 시대와 더 가까워지면 대학교와 미술관이
분리되는 사태가 일어났는데, 이는 일부 학자가 비판 이론에
이끌렸던 반면 큐레이터 대부분은 계속 감식 작업에 몰두했기
때문이다. 이 분리는 현대 이전의 연구 영역에서는 별로
눈에 띄지 않는다(르네상스 전문가인 마이클 백샌들은
대학교와 미술관 두 세계에서 모두 크게 존경받았다). 그리고
현대 영역에서도 일부 유명한 큐레이터들은 학계에서도
존경받고 있다. (뉴욕의 현대미술관에는 두 세계를 오가며
활약한 인물들이 아주 많았다.) 오늘날과 더 관련이 있는
것은 현대 분야와 동시대 분야 사이에서 일어난 더 최근의
분리다(동시대 분야가 언제 시작되었는지에 대해서는 전혀
정확한 합의가 없다—1968년, 1980년, 1989년?). 그런데
이 분리는 대학교와 미술관 사이보다는 학술적 큐레이터와
현란한 전시회 제작자 사이에서 일어났다. 이 분리는
20세기 미술관에 문화산업이 침투했을 때 벌어졌고, 동시대
미술계가 미술 비엔날레와 아트 페어라는 전 지구적 사업으로
확장되었을 때 더 깊어졌다. 첫 번째 단계에서는 현장의

재미가 요구되었고, 두 번째 단계에서는 먼 곳의 명소들까지 요구되었다. 이는 환원적 회고이긴 하지만, 이번에 전시가 스펙터클로 선회하는 것은 분명했다.

『큐레이터 되기』(Ways of Curating, 2014)에서 스위스의 큐레이터 한스 울리히 오브리스트는 큐레이터와 흥행사의 분리를 입증한다. 오브리스트는 예상 밖의 선구자들을 집어냈는데, 1851년 런던 국제무역박람회 행사장인 수정궁 제작자 헨리 콜, 1910년대와 1920년대에 영광의 나날을 보낸 발레뤼스 단장 세르게이 댜길레프 같은 인물들이었다. 콜이 하이드파크에 철과 유리로 자신의 유명한 구조물을 조립한 곳은 오브리스트가 자신의 전시회를 무대에 올린 서펀타인 갤러리와 별로 멀지 않았다. 그리고 오브리스트는 댜길레프를 자신이 개발하고자 했던 "종합예술작품(Gesamtkunstwerk)의 현대적 형식"을 개척한 선구자라고 본다.I 이와 동시에, 오브리스트는 일차적으로 쇼맨은 아니었던 과거의 큐레이터들에게도 존경을 표한다. 그중에서도 오브리스트가 거론하는 이름으로는 1925년부터 1937년 나치에게 쫓겨나기까지 하노버 미술관을 총괄한 독일인 알렉산더 도르너, 급진적인 전시회의 원형들을 디자인한 구축주의자 엘 리시츠키처럼 권한 있는 모더니스트, 레지스탕스의 일원이었고 1938년부터 1962년까지 암스테르담 스테델레이크 미술관의 큐레이터와 관장을 역임하면서 코브라 같은 아방가르드 그룹을 옹호했던 네덜란드인 빌럼 산드베르흐, 1963년 패서디나에서 획기적인 뒤샹 회고전을 조직했고 더불어 로버트 라우션버그, 에드 킨홀츠 등의 작업도 선보였던 미국인 월터 홉스가 있다. 하지만 오브리스트가 최고의 찬사를 아껴둔 사람들은 그의 직속 대부들이다. 스톡홀름 현대미술관의 수장으로서 1968년 최초의 워홀

I. Hans Ulrich Obrist, *Ways of Curating* (London: Faber and Faber, 2014), 136.
20세기 초의 운동들을 이끈 지도자 중 몇몇은 태연자약한 쇼맨이었는데, F. T. E. 마리네티와 트리스탕 차라가 개중 대단했다. 동시대의 큐레이팅을 다룬 글 중 테리 스미스, 폴 오닐, 데이비드 발저의 설명이 최근 나왔다.

회고전을 주선한 스웨덴인 폰투스 훌텐(훌텐은 파리의 퐁피두 센터와 로스앤젤레스의 동시대 미술관의 창립 관장이 되었다), 전설적인 전시회 『머리로 살아―태도가 형식이 될 때』(Live in Your Head: When Attitudes Become Form)를 1969년 베른과 런던에서 개최하여 개념주의와 포스트미니멀리즘 작업을 지도 위에 올려놓은 스위스인 하랄트 제만, 10년 주기의 전시회 뮌스터 조각 프로젝트를 만들어 장소 감응적 조각 전시를 개척한 독일인 카스퍼 쾨니히가 그 대부들이다. 오브리스트가 이 세 사람을 꼽은 것에서 그의 속내를 알 수 있는데, 이들은 모두 큼직한 테마를 수단으로 해서 관습적인 전시회를 확대하는 데 관심이 있었기 때문이다. 이와 동시에 세 사람은 모더니스트 큐레이터라는 구식 진영으로부터 동시대의 전시회 제작자라는 새로운 품종으로 이행하는 인물로 볼 수도 있다. 제만은 실제로 전시회 제작자(Ausstellungsmacher)라는 호칭을 선호했고, 오브리스트는 합당하게도 쾨니히를 "문화 홍행사"라고 부른다. 107

　우리 시대에는 전시회 제작자라는 이 노선 자체가 둘로 갈라졌다. 뮌헨 미술관 관장이었던 오쿠이 엔위저, 워싱턴 내셔널 갤러리의 수석 큐레이터인 린 쿡 같은 진지한 큐레이터는 비판성과 카리스마라는 예상 밖의 혼합을 보여주면서, 훌텐, 제만, 쾨니히처럼 야심 찬 테마로 전시회를 만들었다. 그러나 이러한 접근법의 문제는 이미 1990년대에 떠올랐다. 일부 미술가가 미술관이 전시하지 않고 보관했던 대상들을 전시하면서 큐레이터 같은 행동을 시작하자[핵심 사례가 프레드 윌슨의 「박물관 채굴」(Mining the Museum, 1992-1993)이었다], 일부 큐레이터는 처리할 수많은 재료로서 미술작품들을 병치하면서 미술가처럼 행동하기 시작했던 것이다. 오브리스트는 자신이 이 경향을 피한다고 하는데("나는 큐레이터가 미술가와 창조성을 다투는 라이벌이라고 생각해 본 적이 없다"), 썩 믿음이 가는 말은

아니다.II 이와 동시에, 그를 비판하는 이들에게는 미안한 말이지만, 오브리스트는 현란한 전시회 제작자라는 범주와도 별로 맞지 않는다. 이 대목에서 가장 눈에 띄는 사람은 로스앤젤레스의 동시대 미술관 관장인 클라우스 비젠바흐로, 그는 모마의 수석 특임 큐레이터(Chief Curator at Large)*로서 마리나 아브라모비치와 비요크처럼 여러 분야를 넘나드는 스타 예술가의 회고전을 엄청난 규모로 꾸려냈다. 이런 종류의 삶의 방식은 울적하다. 이 같은 큐레이팅은 비평은 차치하고 학문과도 거의 관계가 없고, 유럽 등지의 일부 큐레이터에게 여전히 지침이 되는 공공 서비스 의식도 거의 없다. 제도 비판이라고 알려진 실천의 시초에 로버트 스미스슨은 미술가가 자신을 "엮어 넣는" 미술 장치에 도전하려면 그 장치를 반드시 이해해야 한다고 주장했다.III 그런데 오늘날 많은 미술가는 그렇게 엮이는 것이 너무 행복할 뿐이고, 많은 큐레이터는 그렇게 엮는 일에 너무 열심일 따름이다. 훌텐, 제만, 쾨니히는 자신들이 일했던 경직된 체계에 자유의 숨통을 트기 위해 맞섰다. 최근의 전시회 제작자 부류는 그렇게 느슨해진 체계에서 사는 데 만족할 뿐만 아니라 패션, 음악, 연예 산업이 그 체계를 착취하는 일을 대행하는 데도 만족할 때가 너무 많다.IV

오브리스트는 자신의 유명세를 부당하게 이용하지 않았고, 자신의 미술가들에게도 열과 성을 다해, 거의 독실할 정도로 전념한다. 그는 페터 피슐리와 다비트 바이스,

II. "Hans Ulrich Obrist: The Art of Curation," *The Guardian*, March 23, 2014.
* 뉴욕 모마에 1993년 처음 생긴 직책으로, 1975년부터 모마의 회화와 조각 부서, 드로잉 부서 등에서 큐레이터를 역임하며 학술 및 전시회 업적, 특히 학술 업적을 탁월하게 쌓은 존 엘더필드가 맨 처음 임명되었다. 수석 특임 큐레이터는 특정 부서에 국한되지 않는 전권을 보유하며, 이를 바탕으로 자신이 할 수 있는 저술과 전시회 기획에 전념할 수 있다. 현재까지 총 세 명이 수석 특임 큐레이터로 임명되었으며, 엘더필드(1993-2003) 후임은 카이나스톤 맥샤인(2003-2009)과 클라우스 비젠바흐(2009-현재)다.
III. "Conversation with Robert Smithson on April 22nd 1972," *The Writings of Robert Smithson*, ed. Nancy Holt (New York: New York University Press, 1979), 200.
IV. 이러한 경향과 반대되는 탁월한 예가 안젤름 프랑크와 협업자들이 베를린에 있는 세계문화의집(Haus der Kulturen der Welt)에서 한 작업이다.

크리스티앙 볼탕스키, 게르하르트 리히터로 이어진 청년
시절의 순례를 개종의 경험으로 묘사한다. 게다가 그의
에너지는 그 시절을 지났다고 해서 약해지지도 않았다.
『뉴요커』에 실린 2014년의 프로필을 보면, 그는 대략
2000번 여행했고, 2400시간 분량의 대화를 녹음했으며,
이전 20년 동안 도록을 200권 썼다고 기록되어 있다. (많은
미술가처럼 그에게도 보조 인력이 있지만, 그래도 이런 숫자는
예외적이다.) 오늘날까지도 그의 삶은 마치 내일이란 없는
것처럼 협업자와 연락하고 전시회를 구상하면서 대부분 길
위에서 이루어지고 있는데, 그의 시야에서 가장 중요한 것은
실로 현재다. 오브리스트는 2000년 1월에 "생생한 경험에
굶주려 하는, 미술가들의 새로운 허기"에 관해 매슈 바니와
나눈 대화 도중 얻은 밀레니엄의 통찰을 보고한다. 또 그는
관계 미학 동료 큐레이터인 파리 에콜데보자르의 전직 학장
니콜라 부리오와 현대미술관(Moderna Museet)의 현 관장
다니엘 비른바움처럼 시간-기반 미술에 가장 몰두하는데,

109

특히 리끄릿 띠라와닛, 피에르 위그, 필립 파레노, 도미니크
곤살레스-포에스터처럼 자신과 같은 세대의 미술가들이
상연한 퍼포먼스와 설치에 몰두한다.[V] 오브리스트는
큐레이션이 광범위한 협업뿐만 아니라 "끝없는 대화"를
끌어낸다고 본다. 2006년에 그는 또 다른 멘토인 렘 콜하스와
함께 '서펀타인 마라톤'(The Serpentine Marathon)과
'24시간 동안 모든 종류의 학문 분야가 만나는 다성적
지식 페스티벌'을 열었고, 이 축적의 전략을 각색해서 다른
형식들, 가령 선언서에도 썼다.[VI] 이것은 모든 이를 위한
것이 아니다(사르트르에게는 타인이 지옥이었다면, 나에게는
중단 없는 미술에 대한 이야기가 중단 없이 이어지는 것이
지옥이다). 게다가 관련 담론의 질적 수준 또는 결과물로

V. Obrist, *Ways of Curating*, 139. 이 "생생한 경험에 대한 허기"를 설명하려는
나의 시도는 *Bad New Days: Art, Criticism, Emergency* (London and New York:
Verso, 2015), 126-140에 있다.

VI. Obrist, *Ways of Curating*, 148.

만들어진 공동체의 질적 수준에도 충분한 주의가 기울여지지 않고 있음은 확실하다. 그러나 오브리스트에게는 실행이 전부다.

전시회 제작에서 최근에 일어난 변동의 전제조건은 세 가지였는데, 이 셋은 모두 변증법적으로 파악되어야 한다. (이 세 전제조건은 또한 위에서 말한 '동시대'의 출발로 제안된 세 시점과 대략 일치한다.) 첫 번째 교차로는 1960년대의 개념미술이었는데, 특히 이 미술이 1970년대와 1980년대의 관행, 즉 작업실과 매체를 떠나는 포스트-스튜디오 및 포스트-매체 관행을 촉발했다는 점에서 그랬다. 오브리스트의 논평대로, 개념주의는 "미술이란 물질적 대상의 생산이라는 생각"에 도전하면서, 거의 모든 것—진술, 스냅사진, 아주 작은 몸짓—에 자격을 허용했다.[VII] 명백히 이는 미술의 영역을 개방했고, 이는 종합예술작품, 컬렉션, 도서관, 아카이브처럼 오브리스트가 동시대 제작에 필수적이라고 인용하는 상호 학제적 용어들에서 분명하게 드러난다. (그는 장르, 매체, 전시회의 특수한 역사보다는 하나의 커다란 '포맷의 역사'라는 관점에서 사유한다.) 이와 동시에, 이 상호 학제성은 각 학문 분야의 엄격함을 희생시키게 될 때가 많았고, 미술의 팽창이 또한 의미했던 것은 미술에 관여하는 학계의 기관이 확대되는 것이기도 했다. (큐레이팅 연구 프로그램은 이제 아주 많고, 미술 석사 프로그램과 나란히 놓일 때도 많다.) 더욱이, 비물질적 지식에 양도된 미술보다 인지 노동의 경제와 더 잘 어울릴 만한 미술이 어디 있겠는가? 마찬가지로, 오브리스트는 "창조적 자아"를 옹호하는데, 이는 "자본주의의 새로운 정신"을 분석하면서 뤼크 볼탕스키와 이브 치아펠로가 사용한 바로 그 말이다.[VIII] 그리고 오브리스트의 모토 "멈추지 말라"는 24시간 동안 1주일 내내 일하게 된 디지털 노동 체제와 완벽하게 어울린다.[IX]

110

VII. Ibid., 143.
VIII. Luc Boltanski and Eve Chiapello, *The New Spirit of Capitalism*, trans. Gregory Elliott (London and New York: Verso, 2007) 참고. 뤼크 볼탕스키는 미술가 크리스티앙 볼탕스키와 형제지간이다.
IX. 이 체제에 대한 날카로운 비판을 보려면, Jonathan Crary, *24/7* (London and

둘째, 홀텐, 제만, 쾨니히가 일으킨 전시회 제작의
변동은 애매한 결과들을 낳았는데, 이는 장-프랑수아
리오타르가 1985년에 퐁피두 센터에서 『비물질적인 것』(Les
Immatériaux)이라는 전시회(이 전시회를 오브리스트는
또 하나의 획기적 사건으로 본다)를 열면서 발표한 성명
"이 전시회는 포스트모던 극작법이다"[X]를 통해 환기될 수
있을 것 같다. 한편으로, 이 극작법은 (자크 데리다와 브뤼노
라투르는 말할 것도 없고) 리오타르 같은 철학자가 채택한
주제의 전시회가 얼마나 우리 시대의 핵심을 찌르는 질문을
무대에 올릴 수 있는지 보여주는데, 『비물질적인 것』이 현대적
거대 서사의 종말과 포스트모던 지식 규약의 등장에 대한
리오타르의 테제와 관련해서 그렇게 한 것이 예다. 그런데
다른 한편으로 이렇게 무대에 올리다 보면 탐구가 쇼맨십으로
쉽게 미끄러질 수 있다. 흥행사보다 네트워킹하는 사람에
더 가까울 것 같은 오브리스트는 이를 한 번 더 비트는데,
왜냐하면 볼탕스키와 치아펠로를 우리가 믿을 수 있다면,
자본주의의 새로운 정신에 더 중요한 것은 스펙터클보다
네트워킹이기 때문이다. 어떤 의미에서 오브리스트는 인간을
끌어모으는 사이트, 거의 소셜 미디어 플랫폼 또는 한 몸이
된 무리 정신에 가깝다. 이는 그의 정신없는 미팅 행사뿐만
아니라 반쯤은 익명인 그의 산문에도 함축되어 있는데, 그의
산문은 집단적인 위키-브레인의 언어를 내비칠 때도 있다.
『큐레이터 되기』는 일종의 성장소설이지만, 성격을 많이
드러내지는 않는다. 오브리스트는 이 점에서 워홀과 같다.
아이콘인 동시에 허깨비 같은 암호인 것이다. (두 사람은 또
기록 강박도 공유하고 있다.)[XI]

111

New York: Verso, 2013) 참고.
X. Jean-François Lyotard, *Ways of Curating*, 158에서 인용.
XI. 이 언어에 대해서는 이 책에 실린 「박살 난 스크린」 참고. 오브리스트는
톰 매카시의 기막힌 소설 『새틴 아일랜드』(Satin Island)의 주인공 페이맨
(Peyman)을 닮았다. "페이맨은 우리에게 모든 것이자 아무것도 아니었다.
개인적으로도 또 여럿이서도, 우리의 사고와 직관, 우리의 연구 영역은 산만하게
흩어져 있고 반쯤 형성되다 만 상태라서 차라리 쉬고 있어야 했을 텐데, 그랬으니
현재의 순간에서 포착 지점을 전혀 찾지 못했다—그는 이 모든 것을 행동과

셋째, 예상할 테지만, 1989년은 이 세대의 큐레이터들에게 결정적 전환의 시점이다. 1968년에 태어난 오브리스트는 자신이 성년에 이르렀던 전환의 시기에 희망을 걸었고, 많은 점에서 그는 소비에트권의 붕괴가 허용한 "새로운 유럽"(1990년대에 낙관적으로 불렸던 이름이다)에 의해 촉진된 문화 교류의 산물이다. 마르티니크의 작가 에두아르 글리상에게서 영감을 받아, 오브리스트는 또한 "예술적 크레올화"와 "군도(群島)의 사유"라는 개념에도 사로잡혔다. 하지만 글리상과 오브리스트가 문화적 차이를 허용하는 새로운 '세계성'(mondialité)이라고 보는 것을 다른 사람들은 그 차이를 난폭하게 동질화하는 지구화라고 볼 수도 있을 것 같다. (사실은 둘 다이고, 이 점이야말로 반드시 사유되어야 하는 것이다.) 때로 오브리스트는 우리가 사는 신자유주의 시대에 대해 지나치게 긍정적—사실 그는 신자유주의 시대가 낳은 피조물이다—이지만, 그가 긍정적 사고에서 힘을 받지 않았다면 지금 하고 다니는 것만큼 빠르게 움직이기는 어려웠을 것이다.

전시회, 대화, 서적은 더 많이 나올 전망인데, 어떤 것들일까? 오브리스트는 이 점에서 혼자가 아니라서, 이런 아카이브가 좇는 것은 어떤 현재인가—어떤 미래인가는 고사하고—라는 질문을 촉발한다. 대체 어떤 청중이 지금이든

사건의 세계, 즉 무언가 실제로 일어날 법한 세계와 연결했다. 그는 우리를 말하자면 우리 자신의 시대와 연결했던 것이다. […] 그런데 이와 동시에 그는 아무것도 아니었다. 왜? 왜냐하면 이 역할을 하면서 그는 일종의 역 위장을 했기 때문이다(이런 것에 대해 말하는 인류학자가 분명 몇 있다). 그가 도와서 만들어지고 유통되었던 개념들은 시대에 맞추어 너무나 완벽하게 재단되어 그 시대의 공해상을 떠다녔고, 개념들의 윤곽은 현실, 즉 그 개념들이 도출되고 끊임없이 재배치되는 바탕인 현실의 윤곽과 너무도 완벽하게 정렬된 나머지 당신은 어떤 새로운 현상, 어떤 동향—건축이나 도시계획이나 브랜드 전략이나 사회정책에서, 유럽에서, 미국에서, 인도에서 일어난 동향. 그런데 무엇인지, 어디인지는 상관이 없다—을 맞닥뜨리게 되고, '오, 페이맨이 여기에 딱 맞는 말을 만들었네', 아니면, '저런 게 페이맨다운 거야'라고 말하게 된다. 당신은 이런 말을 한 주에도 여러 번 하는 자신을 보게 될 것이다—다시 말해, 페이맨이 명명했거나 고안한 경향들, 즉 페이맨식 패러다임과 성향, 이동과 추락을 모든 곳에서, 그의 모습이 모든 것에서 보일 때까지 보는 것이다. 그런데 이는 사라지는 것과 똑같은 것이다." *Satin Island* (New York: Knopf, 2015), 45.

나중이든 그 아카이브를 모두 처리할 수 있을까? (이 모든 큐레이팅에 필요한 것은… 큐레이터일 수도 있을까?) 오브리스트는 자신의 프로젝트, 특히 마라톤 대화를 "망각에 맞서는 항의"(그가 인터뷰한 이들 가운데 한 사람인, 작고한 역사학자 에릭 홉스봄에게서 빌려온 구절)라고 제시한다. 이와 동시에 아방가르드주의는 또한 그를 끊임없는 변화로 밀어붙인다. 오브리스트를 "이끄는 원리" 중 하나는 전시회가 "항상 새로운 게임의 규칙"을, 또는 최소한 "새로운 제시의 특징"을 "고안해야 한다"는 것이다. (그의 신조에서 마지막 구절은 어떻게 "디지털 큐레이팅"이 "우리의 미래"를 위해 "새로운 포맷"을 개발할 것인가에 관한 것이다.)XII 하늘을 누비며 날아다니고 규칙을 고안하고 포맷을 새로 만들고 하는 이 모든 것이 망각에 맞서는 항의일 수도 있을 것이다. 그러나 그것은 또한 망각으로 가는 급행 노선일 수도 있을 것 같다.

XII. Obrist, *Ways of Curating*, 79, 169.

지난 20년 동안 현대 및 동시대 미술관은 전 세계에서 붐을
일으켰다. 런던과 뉴욕만 해도, 헤어초크 앤드 드 뫼롱(Herzog
and de Meuron)이 설계한 테이트 모던 스위치 하우스(Tate
Modern Switch House)가 2016년에 템스 강변에서 개관했고,
렌초 피아노가 구상한 새 휘트니 미술관이 2015년에 허드슨
강변에 등장했다. 맨해튼의 업타운 쪽에서는 현대미술관이
또 한 번 증축했는데, 이번에는 딜러 스코피디오+렌프로가
지휘했고, 메트로폴리탄 미술관은 데이비드 치퍼필드
아키텍츠와 함께 20세기 미술 전용 신관 건축에 대해
숙고하고 있다. 이 미술관들은 매우 다른 기관들이지만,
현대 및 동시대 작업을 포괄하는 것이 목적인 미술관은
모두 비슷한 문제들을 대면하는데, 그 문제들의 성격이 모두
경제적이거나 정치적인 것은 아니다.

114 첫 번째 딜레마는 이 미술의 여러 다른 규모와 이를
전시하는 데 필요한 여러 다른 공간들과 관련이 있다. 현대
회화 및 조각은 시장을 위해 만들어진 것이 전형적이었기
때문에 최초의 설정은 19세기 부르주아 아파트의 실내가
통상적이었고, 이 미술을 위한 최초의 미술관들도 그에 맞춘
규모로 비슷한 종류의 방들을 재단장해서 만든 것이었다.
그러나 이 살롱식 전시는 점차 다른 유형으로 대체되었다.
현대미술은 추상성과 자율성이 더 강해졌고, 그러면서 특정
장소에 매이지 않는 현대미술 특유의 조건을 반영한 공간,
즉 '화이트 큐브'라고 불리게 된 공간을 요구했던 것이다.[I]
하지만 1960년대 들어, 미니멀리즘 미술가들의 수열적
대상부터 그 뒤를 이은 미술가들의 장소 특정적 설치와
포스트 매체 설치까지 야심 찬 작업의 크기가 커진 탓에
이 모델도 다시 압박을 받았다. 현대 회화 및 조각을 위한
일정 규모의 전시실과 동시대 작업을 위한 커다란 홀을 함께

I. Brian O'Doherty, "Inside the White Cube: Notes on the Gallery Space,"
Artforum (March, April, May 1976) 참고.

유지하는 것은 전혀 쉬운 일이 아닌데, 이는 테이트 모던이나 모마에 가보면 바로 알게 되는 사실이다.[II] 게다가 또 다른 종류의 공간이 요구되는지라 문제는 더 복잡해진다. 흔히 '블랙박스'라고 불리는, 영화와 비디오를 상영하는 어두운 구역이 필요한 것이다. 마지막으로 미술관에서 제시되는 퍼포먼스와 무용에 새로운 관심이 쏟아짐에 따라, 이 기관들은 또 다른 전시실이 있어야 하고, 이를 초기의 모마 증축 계획안에서는 '그레이 박스'라는 이름으로 불렸다. (화이트 큐브와 블랙박스를 뒤섞은 모습의 이 하이브리드의 이름은 최종 계획에서 '스튜디오'로 낙착되었다.) 어떤 미술관이든 현대미술과 동시대 미술을 대변하는 작품들을 보여주고자 한다면 반드시 이 모든 설정을 어떻게든 갖추어야 하는데, 그것도 하나의 건물 안에서 또는 하나의 건물군 안에서 갖추어야 한다. 이것은 단지 건축적 문제에 불과한 것이 아니다(건축적 문제는 어쨌거나 답을 찾는 것이 불가능하지는 않다). 이것은 미술가와 비평가뿐만 아니라 관장과 큐레이터도 관련시키는 집단적 질문으로서, 이질적일뿐더러 흔히 적대적이기도 한(더욱이 의도적으로 적대적이고자 하는) 미술작품들을 전시하는 최선의 방법에 관한 질문이다. 커다란 텐트가 그것이 품으려 하는 서로 다른 입장들을 밋밋하게 눌러버려서는 안 될 것이다.

115

현대 및 동시대 미술관이 최근에 확장되는 과정의 중심에는 두 가지 요인이 있었다. 1960년대에 뉴욕 같은 도시들에서 생산업이 무너지기 시작하면서 미니멀리스트 같은 미술가들이 제조업 공장 건물의 다락을 비싸지 않은 스튜디오로 개조했다. 큰 이유는 이 미술가들이 화이트 큐브의 한계를 시험하는 작품을 만들어내고 싶어 했기 때문이었다. 하지만 결국에는 점점 더 커지는 이 미술의 크기에 맞추기 위해 창고와 발전소처럼 폐기된 산업 구조물이

II. 이 문제는 오랫동안 모마의 큐레이터였던 윌리엄 루빈이 "The Museum Concept Is Not Infinitely Expandable," *Artforum* (October 1974)에서 예상했던 것이다.

새로운 화랑과 미술관으로 개조되었다. 이렇게 해서 일종의
순환 구조가 생겨났는데, 이는 디아:비컨(Dia:Beacon,
2003) 같은 기관들에서 명백하다. 뉴욕주 위쪽에 있는 이
미니멀리즘과 포스트미니멀리즘의 성지는 원래 나비스코
상자 공장이었지만 마이클 하이저와 리처드 세라의 대형
조각들(다른 것도 많지만)을 아우를 수 있는 일련의 거대한
공간들로 변형된 것이다. 이것이 확장의 첫 번째 길이었다.
두 번째는 더 직접적이었다. 거대한 미술작품을 담아내는
어마어마한 공간으로 완전히 새 미술관을 짓는 것인데,
프랭크 게리가 건축한 구겐하임 빌바오(1997)가 예다.
어떤 점에서 이렇게 커다란 규모는 게리 같은 건축가와 세라
같은 미술가가 공간을 가지고 벌인 경쟁의 산물이었는데,
이제 우리에게는 그것이 거의 자연스럽게 보인다.[III] 하지만
이런 크기가 결정적인 것은 전혀 아니다. 지난 20년간 많은
주요 미술가는 그런 공간을 요구하지 않았으며, 나아가
적극적으로 멀리하는 미술가도 일부는 있다.

116

　　구겐하임 빌바오는 조각적 도상으로서의 미술관이라는
세 번째 문제의 주요 사례이기도 하다. 불황에 빠진 도시나
주목받지 못한 지역을 이끄는 사람들의 목표는 문화
관광이라는 새로운 경제를 일으킬 수 있는 개편인데, 상징적
건축물을 짓고 그것이 대중매체에서도 상징 역할을 하면
자신들의 목표를 이루는 데 일조할 수 있다고 믿는다. 하지만
이런 아이콘의 지위를 획득하기 위해, 선정된 건축가에게
허용되는 것, 심지어 고무되는 것은 기발한 형태들을 도시
규모로 흔히 가난한 동네 근처에 만들어내는 것인데 그 결과
가난한 동네들은 심하게 파괴된다. 이 과정에서 어떤 미술관은
너무 조각처럼 변한 나머지, 미술은 그저 부차적인 요소가 될
뿐이다. 예를 들면, 자하 하디드가 설계한 로마의 막시[21세기
미술관(MAXXI: Museum of 21st Century Arts), 2010]는
나지막한 입체들을 신미래주의풍으로 꼬아놓은 형태다.

III. 세라는 이 주장을 Richard Serra and Hal Foster, *Conversations about
Sculpture* (New Haven, CT: Yale University Press, 2018), 242에서 반박한다.

그런가 하면, 다른 미술관들은 너무 수행적인 것 같고, 그런 나머지 미술가들이 건축물을 먼저 유념해야 할 지경이다. 이런 상황을 자주 보게 되는 곳이 딜러 스코피디오+렌프로가 보스턴에 만든 동시대 미술관(Institute of Contemporary Art, 2006)으로, 관람을 위한 기관으로는 기막히게 독창적인 곳이다. 물론 건축가들도 시각 영역에서 작업하며, 그런다고 해서 시기의 대상이 되기는 힘들다. 그럼에도 불구하고, 미술관이 전시된 작품을 지배하게 되면, 그것이 제시하려던 미술이 받을 관심을 가로채는 경향이 있다.

디자인의 힘을 강조하다 보면 기본 프로그램에 주목하지 못하게 만들 수도 있다.IV 이는 네 번째 문제를 가리키는데, 동시대 미술은 무엇이고 그 미술에 알맞은 공간은 어떤 것일까가 한없이 불확실하다는 것이다. 예상할 수 없는 것을 어떻게 디자인할 수 있는가? 이 불확실성의 한 결말이 '문화 창고'의 증가다. 이런 구조물 하나가 딜러 스코피디오+렌프로의 설계로 허드슨 야드, 즉 맨해튼 서쪽에 위치한 초대형 규모의 개발 지구에 등장했는데, 이 건물의 거대한 덮개에는 바퀴가 달려있어 여러 다른 이벤트에 쓸 수 있도록 덮개가 펴졌다 접혔다 한다.V 이런 창고들의 논리는 거대한 공간을 먼저 지은 다음 그 공간에 대처하는 작업은 미술가와 큐레이터에게 맡기자는 것 같은데, 기본값은 뻥튀기된 설치나 퍼포먼스나 이 둘의 하이브리드일 때가 많다. (이것이 파크애비뉴 아모리 같은 행사장의 주축이다.) 한편, 그레이 박스와 아트 베이 같은 새로운 공간을 계획하다 보면 그 공간이 뒷받침하겠다고 한 바로 그 작업들이 제한될 수도 있다. 유연성처럼 보이는 것이 그 반대의 결과를 낳을 수

IV. 나는 이 문제들 가운데 일부를 *The Art-Architecture Complex* (London and New York: Verso, 2011)에서 거론한다. 마지막 문제—너무 많은 자본을 건축에 쏟아붓고 어떻게 사용할지에 대해서는 충분히 생각하지 않는 것—는 재정적 어려움으로 이어질 수 있는데, 실제로 뉴욕의 미국민속미술관과 파리의 아메리칸 센터에서 그랬다.

V. 이에 대한 비판을 보려면, Claire Bishop, "Palace in Plunderland," *Artforum* (September 2018) 참고.

있는 것이다. 로어이스트사이드의 뉴 뮤지엄이나 모마에 생긴
높다란 동시대 전시실을 보면, 공간이 그곳에 놓인 미술을
압도하는 때가 많다. (엔트로피와 관련된 용어로서 그레이
박스가 시사하듯이, 그것이 원래는 살리겠다고 한 퍼포먼스를
죽일 수도 있다.)

또 다른 관점에서 보면, 이렇게 개비한 미술관들은 어떤
프로그램을 가지고 있을 수도 있는데, 너무나 명백해서 언급도
되지 않는 이 초대형 프로그램은 바로 오락 프로그램이다.
우리는 여전히 스펙터클 사회에 살고 있다—우리는 정보에
의존하는지라 이미지에 대한 투자도 줄지 않았다—또는
온건한 표현을 쓰자면 '경험 경제'라는 것이 우리의 체제다.[VI]
현대 및 동시대 미술관은 오락 경험을 너무도 우대하는 더
넓은 문화와 어떤 관계를 맺고 있는가? 이미 1996년에 테이트
미술관들을 오랫동안 이끌어온 니콜라스 세로타 관장은 "현대
미술관의 딜레마"를 "경험 아니면 해석" 사이에서 하나를
골라야 하는 삭막한 일이라고 제시했다. 이 프레임을 바꾸어
말하면 오락이 한편에 있고 다른 편에는 미적 관조 그리고/
또는 역사적 이해가 있다고 할 수 있다.[VII] 하지만 20여 년이
지나는 동안 이 양자택일 상황은 더 이상 우리를 좌절시키지
않게 된 것 같다. 스펙터클은 소비 자본주의만큼이나 오래
여기 머물고 있으며, 미술관은 참석자들의 기대에 부응해야
한다. 그래도 미술관 건축은 스펙터클의 몰입 환경을
반복하기보다, 다른 종류의 주체성과 사회성을 지지하는
공간들을 허용할 수도 있을 것 같다. 경험 아니면 해석이
아니라, 오히려 강렬할 뿐만 아니라 성찰적이기도 한 순간들을
제공하며 경험과 해석을 동시에 가능하게 하는 곳이 그런
공간이다. 더욱이, 미술관 건축은 스펙터클을 지금 실현하라는

VI. B. Joseph Pine II and James H. Gilmore, *The Experience Economy:
Work Is Theater & Every Business Is a Stage* (Cambridge, MA: Harvard
Business School Press, 1999) 참고.
VII. Nicholas Serota, *Experience or Interpretation: The Dilemma of Museums
of Modern Art* (London: Thames & Hudson, 1997). 동시대 미술이 요구하는
현존과 참여에 대해서는, 나의 *Bad New Days: Art, Criticism, Emergency*
(London and New York: Verso, 2015), 126–140 참고.

명령을 끌어안기보다, 수많은 **지금**들과 **그때**들에 접근할 수 있는 통로를 반드시 허용해야 한다. 왜냐하면 만일 미술관이 과거, 현재, 미래를 다르게 배치해 보는 장소가 아니라면 그런 곳을 가지고 있을 이유가 없기 때문이다. 핵심은 주의 깊은 배치다. 다닥다닥 붙여놓는 배치나 뚝뚝 떼어 놓는 배치로는 충분하지 않다.

지난 20년 동안에는 초특급 부자들의 미술작품을 소장하는 사립 미술관 붐도 일었다. (2000년 이래 사립 미술관이 200개 이상 출현했다.) 개인 컬렉션이 공공 미술관으로 변모한 역사는 물론 길지만, 이번 경우에는 이 이전이 진짜로 완료된 것이 아니었다. (메릴랜드주 포토맥에 있는 글렌스톤처럼) 도심에서 먼 사유지에 세워질 때가 많은 이런 기관들은 동시대 미술을 위에서 언급한 스펙터클의 조건들로부터 떼어놓으려 하는 영웅적 시도로— 다시 말해, 사립 미술관이 경험 경제를 표현하는 징후가 아니라면—이해될 수도 있을 법하다. 이들의 미학적 헌신은 찬사를 보낼 만한 때가 많지만, 동시대 미술은 몇 가지 점에서 컬렉터에게 참으로 예쁜 것이라 그 헌신이 사심 없는 것이라고 하기는 힘들다. 동시대 미술은 오브제의 아우라를 뽐내지만, 그럼에도 자산을 대체할 수 있는 물건이고, 또한 감정하기 어려운 만큼 세금을 매기기도 어려운 품목이다. 사립 미술관은 세금 우대도 받는데, (시간을 낼 여유가 있는) 방문자들을 받는 때도 간혹 있지만, 결국 이 새로운 귀족적 컬렉션은 공적 영역과 연관이 있다는 시늉도 많이 하지 않는다.[VIII] 실로, 자산을 과시하는 대단한 장소, 위신과 소장품이 맞아떨어지는 장소로 보일 수 있는 이런 기관들은 최소한 반쯤은 공공적인 미술관과 미술작품을 두고 경쟁할 때가 잦다.

부의 불평등이 엄청난 탓에 문화적 공개 행사의 수준은

VIII. 이렇게 먼 데 있는 미술관들을 필수적으로 돌아보는 순례 행위에는 심지어 컬트의 차원도 있으며, 이는 뉴멕시코에 있는 월터 드 마리아의 「번개 치는 들판」(Lightning Field)과 텍사스 마파에 있는 도널드 저드 콤플렉스처럼 특정 장소에 있는 많은 프로젝트도 마찬가지다.

미국 남북전쟁 후의 대호황 시대로 돌아갈 것 같고, 그래서 컬렉터들은 건축가도 수집할 수 있게 되는데, 어쩌면 이는 놀랄 일도 아닐 것이다.IX 하지만 이 복귀에는 다른 점이 하나 있다. 강도질로 부호가 된 자들 중에는 고향 도시나 특정 지역—이곳에서 그들이 경제적 가치를 추출한 것은 확실하지만, 그들은 또한 부분적 보상으로 이곳에 문화적 부조금을 내기도 했다—과 결부된 사람도 일부 있었지만, 동시대의 재력가는 대부분 그런 경우가 드물다. 전 지구적 경제의 수혜를 받은 이런 부자들은 특수한 맥락과 시민의 책무에 대해 대체로 자신과는 무관하다고 여긴다.X 그러니, 다른 경우에는 진보적인 건축가들이 이런 신자유주의의 거부(巨富)를 기리는 기념비적인 건물을 설계하는 이유는 무엇이며, 다른 경우에는 진보적인 미술가들이 그 건물 안을 채워주는 이유는 무엇인가? 물론, 재정적 지원 때문이다. 하지만 이 전선으로 오래된 골칫거리—돈이 충분히 깨끗한 때는 언제고, 반대로 너무 더러운 때는 언제란 말인가?—가 맹렬하게 돌아왔고, 이는 트럼프주의 시대의 미술관에서 특히 긴급한 질문이다.

IX. 이 사립 미술관 가운데 일부는 시간이 지나면서 망할 것인데, 기부금이 줄어들고 가족들이 흩어지는 탓이다. 그다음에는 어떻게 되나?
X. Elizabeth Kolbert, "Gospels of Giving for the New Gilded Age," *The New Yorker*, August 27, 2018 참고.

2018년 케리 제임스 마셜은 『회화의 역사』(History of
Painting)라는 제목의 전시회를 개최했다. 흑인이 집에서,
직장에서, 여가 중에 영위하는 일상생활 장면이라는 자신의
테마를 자세히 보여준 전시회였다. 이 그림들은 그의
서약에 따른 것인데, 이미 청소년 시절에 세운 이 서약은
전통미술에서 두드러지는 흑인 인물들의 부재를 바로잡는다는
것이다.I 그림들은 또한 마셜의 믿음, 즉 "전환은 일상적인
차원에서 일어난다"는 것, 그리고 그 차원을 포착하려면
미술가는 "고립시키고, 맥락을 변경하고, 규모를 바꾸고,
다른 재료를 써보고, 뒤집어 보고 등등"을 해야 한다는 것을
증명하기도 한다.II 이런 접근법은 그림을 그리는 것에 대한
특별한 성찰성을 그의 작업에 부여하지만, 무엇보다 가장
그 점이 두드러지는 작업은 미술관에 있는 흑인 아이들과

어른들을 그린 커다란 이미지 「무제(바탕칠)」[Untitled(Un-
derpainting), 2018]이다. 이 작품은 그 자체로 과거에 있었던
회화의 역사와 가능한 역사 둘 다에 대한 성찰이다.

　「바탕칠」에서 우리가 보게 되는 기다란 전시실은 또 다른
방으로 이어져 있다. 사실 우리는 전시실을 두 번 보게 되는데,
캡션 두 개가 보이는 하얀 띠 두 개로 분리된 밤색 패널
두 개에 장면이 두 번 나오기 때문이다. 각 전시실은 한 무리의
학생들과 여기저기 흩어져 있는 어른들로 채워져 있고, 이들은

I. 이는 지금도 전념의 대상이다. "우리가 미술에 기대하는 것을 가장 많이
변화시킬 수 있는 것이 미술관인데, 거기에는 '흑인' 형상을 제멋대로 그린
재현이 가득하다." Kerry James Marshall, "Just Because" (2010), *Kerry
James Marshall: Mastry*, ed. Helen Molesworth (Los Angeles: Museum of
Contemporary Art, 2016), 245. 마셜이 보기에 "재현의 부담"은 없으며,
"긍정적 이미지"는 아주 중요한 핵심이다. 이 글의 초판은 *Kerry James Marshall:
History of Painting* (New York: David Zwirner Gallery, 2019)에 수록되었다.
II. 마셜의 인용은 Griselda Murray Brown, "Kerry James Marshall: 'You Don't
See Black People in Trauma in My Work,'" *Financial Times*, October 3,
2018과 Marshall, "Young Artist to Be" (2006), in *Kerry James Marshall*, 237.
마셜은 이어, "종합하고 종합하고 종합하라. 양립할 수 없을 것처럼 보이는
형식들을 억지로 연결해 관계를 만들어보라"고 한다.(237)

케리 제임스 마셜, 「무제(바탕칠)」, 2018. PVC에 아크릴과 콜라주. 213×304×10cm.
© Kerry James Marshall. Glenstone Museum, Potomac, Maryland.

벽에 걸린 그림들을 바라보고 있다. 그림들은 역사화(대형), 초상화(수직), 풍경화(수평)의 전통적인 포맷으로 나오고, 액자는 역사적(장식적)이기도 하고 현대적(간소한)이기도 한데, 걸려 있는 방식은 살롱전의 모습이다. 하지만 이상하게도 그림들은 모두 추상화에, 심지어 (드 쿠닝, 클라인, 스틸, 마더웰을 연상시키는) 추상표현주의 양식이기까지 한데, 이는 시대 설정과 일치하지 않는다. 어리둥절해진 우리는 단서를 찾으려고 제목을 본다. 바탕칠은 맨 처음 칠하는 색채 층으로, 통상 밤색인데, 전체를 모노크롬처럼 칠하거나 아니면 부분별로 다르게 칠하거나(이 작품에서는 둘 다 보인다) 하며, 목적은 이후에 칠해지는 색채들에 약간의 온기를 주는 것이다. (르네상스 시대 이후 선호되었던 암갈색이 여기서도 지배적이다.) 오늘날의 관람자는 회화의 바탕을 흰색이라고 짐작―캔버스는 원래 상태로 있거나 아니면 제소로 덮여 있다고―하지만, 전통 회화에서는 빛을 지탱하는 바탕이 어둡다. 「바탕칠」의 이미지들은 바탕칠 단계까지 벗겨낸 재현적 작품들인가? 이미지들은 이제 겨우 준비된 것일 뿐이고 앞으로 더 제작되어야 하는가? 아니면 동시에 이 둘 다인가?

124

아이들은 대형 캔버스, 아마도 역사화 같지만 우리에게는 보이지 않는 캔버스 주위에 앉아있고, 선생님은 몸짓으로 그 캔버스를 가리키고 있다. 선생님의 모습은 두 패널에서 아주 비슷한 반면, 아이들과 어른들의 옷, 자세, 배치는 다르다. 두 면은 시간의 경과를 기록하는 것일 수도 있고 또는 두 학급을 연이어 보여주는 것일 수도 있다. 어떤 경우든 반복 속에 차이를 만들어 마셜은 여러 인물을 늘어놓을 수 있게 된다. 반복 속의 차이는 또한 일단의 질문을 제기하기도 한다. 각 패널에서 학생들이 공부하고 있는 회화의 액자는 화면을 압박하듯이 화면 가까이에 있다. 이 르푸수아르(repoussoir)*는 페르메이르가 자주 사용했던 전통적 장치로, 벽에 걸린 그림들의 단축법과

* 사물을 돋보이게 하거나 멀리 보이게 하려고 사용하는 회화 기법으로, 전경의 색이나 사물을 짙고 강하게 표현한다.

마찬가지로 회화에서 깊은 공간의 환영이 생기게 돕는다. 또한 각 면에는 관찰자가 화면 가까이에 서있는데, 왼쪽은 여성이고 오른쪽은 남성이다. 이렇게 등을 보이고 있는 인물(Rückenfigur)도 전통적인 장치로 특히 카스파르 다비트 프리드리히와 연관이 있는데, 각 장면 안에서 우리의 대리인 구실을 하면서 미술관의 관조적 분위기에 기여하는 동시에, 바라보는 우리 자신의 시선을 스스로 좀 더 의식하게 만들기도 한다. 이 성찰성은 중앙에 있는 두 개의 하얀 띠에 의해 한 걸음 더 나아간다. 그 띠는 학생들이 공부하고 있는 회화가 걸려있는 벽의 단면으로 읽힐 수도 있고, 또 우리가 있는 공간에 존재하는 실제 벽의 띠로 읽힐 수도 있다. 중앙의 두 띠는 작품의 내부와 외부에 동시에 있는 것처럼 보인다. 이 외재성을 강조하는 것은 띠 위에 있는 캡션들인데, 거기에는 똑같은 정보—미술가, 작품의 제목, 양자의 연대—가 담겨 있지만, 왼쪽 캡션에는 마셜의 신원이 '아프리카계 미국인'이라고 되어 있는 반면, 오른쪽 캡션에는 '미국인'이라고 되어 있다는 점만 다르다. 이 구분은 「바탕칠」에 둘씩 나오는 모든 것의 열쇠인가?, 아니면 주제를 헷갈리게 하는 엉뚱한 요소인가? 두 패널에 존재하는 변화는 의미심장한가?, 아니면 아무 영향도 미치지 않는 차이인가? 이 회화와 미술가의 실제는 단일한가('미국인'이라는 표현이 암시할 것처럼), 아니면 둘인가(모든 복합 정체성이 시사할 것처럼), 아니면 이번에도 동시에 이 둘 모두와 관계가 있는가?

125

　　「바탕칠」은 미술사학자들이 메타 회화라고 이르는 회화다.III 빅토르 스토이치타가 이해한 대로, 이처럼 자의식적인 이미지들은 16세기와 17세기 북유럽 회화에서 두드러졌는데, 흔히 미술 컬렉션을 그린 플랑드르 회화, 다른 이미지를 포함시킨 네덜란드 회화, 그리고 미술가의 초상화(자화상 포함) 형식을 취할 때가 많았다. 메타 회화는 회화 예술을 전경에 놓는데, 페르메이르가 바로 이 제목, 즉

III. Victor I. Stoichita, *The Self-Aware Image: An Insight into Early Modern Meta-Painting* (Cambridge: Cambridge University Press, 1997) 참고.

「회화 예술」(The Art of Painting, 1666)이라는 제목으로 그린 작품이 예이고, 벨라스케스의 「시녀들」(Las Meninas, 1656)은 훨씬 더 유명한 예다.IV 재현에 대한 이 자의식이 반영한 요소가 미술가의 새로운 자신감이었든(벨라스케스는 더 이상 하찮은 장인이 아닌 스페인 궁정의 일원이 되었다), 아니면 데카르트 시대의 지각에 대한 새로운 의심이었든, 메타 회화는 종교적 성상이라는 구식 패러다임으로부터 세속적 회화라는 새로운 패러다임으로 나아가는 이행을 완수했고, 이는 떠오르는 부르주아 계급의 목적에 무엇보다 이바지했다. 마셜의 평에 따르면, 그런 회화에서는 "백인이 자신을 좋아하는 것 같다."V 같은 형식이 같은 방식으로 흑인에게 이바지하도록 하면 어떤가? 그리고 이 전통은 아직 아프리카계 미국인을 소재로든 미술가로든 아직 적절하게 받아들이지 않았는데, (마셜이 작업을 시작한 것과 같은 시기에 나를 포함해 일부 비평가가 촉구한 것처럼) 이 전통을 제쳐놓는 이유는 무엇인가?VI

전통적인 메타 회화에서는 창문과 거울 같은 재현의 기본 모델이 흔히 눈에 띄며, 그림과 틀의 다른 형식들(벽걸이, 지도 등)도 마찬가지다. 이 점에서 「시녀들」은 메타 회화의 모범 사례로 꼽히는데, 창문과 거울뿐만 아니라 벨라스케스가 작업 중인 모습의 회화 지지대까지 무척이나 위풍당당하게 묘사하고 있다는 점에서 그렇다. (이 그림 속에 있는 그림의 소재는 왕과 왕비로, 이들은 저 뒤 거울에 흐릿하게 나타나 있다.) 스베틀라나 알퍼스에 따르면, 이탈리아 르네상스 회화가 애호한 것은 창문이었고, 17세기 네덜란드 회화가 애호한 것은 거울이었다. 창문 패러다임은 관람자를 우선적인 위치에

IV. Leo Steinberg, "Veláquez' Las Meninas," *October* 19 (Winter 1981) 참고.
V. 마셜의 인용은 Murray Brown, "Kerry James Marshall."
VI. 마셜은 "기념비적인 이미지가 동반하는 장엄한 느낌"에 대해 말하면서 자문했다. "그런데 그 느낌은 너도 가질 수 있는 거야?"(Ibid.). 2000년대 초에 그는 회화의 지지체를 새로 바꿨다. 흰색 플라스틱 몰딩으로 테를 두른 플렉시글라스 또는 PVC 판인데, 이를 캐럴 더넘은 "북유럽의 패널화 전통을 업데이트한 것"이라고 이해한다. Carrol Dunham, "The Marshall Plan: Kerry James Marshall's 'Mastry,'" *Artforum* (January 2017), 187.

디에고 로드리게스 벨라스케스, 「시녀들」, 1656. 캔버스에 유채. 318×277cm.

놓지만(세계가 무대 위에 있는 것처럼 보는 것은 우리다), 거울
패러다임은 세계를 우선적인 위치에 놓는다(세계가 반영되는
데에는 마치 우리의 존재가 필수적이지 않은 것 같다).[VII] 남과
북의 차이는 이렇게 정반대고 미술사학의 심층을 관통하지만
미셸 푸코와 루이 마랭 같은 이론가들은 이를 무시하면서,
"고전적 재현"은 창문과 거울 모델을 결합한다고 주장했다.
고전적 재현의 본질은 "반영적 투명성"이라는 주장이었다.[VIII]
따라서 푸코는 「시녀들」이 고전적 재현의 본보기라고 보지만,
알퍼스는 북부와 남부의 지향 사이에 붙잡힌 변칙일
수밖에 없다고 본다.

「바탕칠」역시 우리가 내다보는 창문인 동시에 작품의
내부를 그대로 반영하는 거울이기도 한데, 이 작품이 마셜이
처음 시도한 메타 회화인 것은 아니다. 「데 슈틸」(De Style,
1993), 「기념품 1」(Souvenir I, 1997), 「미의 학교, 문화
학교」(School of Beauty, School of Culture, 2012)처럼 뛰어난
작품들도 메타 회화의 자격이 있다. 「데 슈틸」과 「미의 학교,
문화 학교」의 설정은 각각 이발소와 미용실이라, 거울이
있는 공간에 여러 사람이 나오고, 세 작품 모두 일치하지
않는 재현—고급미술과 민속 회화의 단편들, 추상회화의
붓질과 대중문화의 표시—이 동일한 회화 표면에 들어있다.
「데 슈틸」에서 마셜은 네덜란드 미술의 두 전통을 딱 집어
가리킨다. 렘브란트와 관련이 있는 집단 초상화와 몬드리안이
예시하는 데 슈틸 추상화가 그 둘이다. (제목도 여러 겹의
언어유희다.) 「미의 학교」는 훨씬 더 복잡한 모습으로
한스 홀바인의 「대사들」(The Ambassadors, 1533)뿐만

128

VII. Svetlana Alpers, *The Art of Describing: Dutch Art in the Seventeenth
Century* (Chicago: University of Chicago Press, 1983) 참고.
VIII. Michel Foucault, *The Order of Things: An Archaeology of the Human
Sciences* (New York: Vintage, 1973), 3-16, 그리고 Louis Marin, "Toward a
Theory of Reading in the Visual Arts: Poussin's The Arcadian Shepherds,"
The Reader in the Text: Essays on Audience and Interpretation, ed. Susan
Suleiman (Princeton, NJ: Princeton University Press, 1980), 310 참고.
또 Craig Owens, "Representation, Appropriation, and Power," *Art in America*
(May 1982)도 참고.

아니라 「시녀들」도 암시한다. 나아가 작품의 장난스러운
제목은 라파엘로의 「아테네 학당」(The School of Athens,
1509-1511)을 환기시키고, 거울이 달린 방은 마네의
「폴리베르제르의 술집」(The Bar at the Folies-Bergère, 1882)을
상기시킨다. 하지만 이 모든 연상에도 불구하고 마셜의
인용은 과하지 않다. 젊은 미술가였을 때 그는 콜라주 재료로
작업했지만, 로버트 콜스콧의 공공연한 패러디와 줄리언
슈나벨의 마구잡이 혼성모방을 둘 다 멀찌감치 비켜간다.
이 점에서 마셜은 보들레르의 충고, 즉 회화는 "아름다운 것을
기억하는 기술"에 이바지할 수 있다고 했던 말을 따르는데,
회화가 참고하는 미술사의 지점이 작품에서는 언외에
머물고 관람자에게서는 의식 아래에 머무는 한 그렇다.IX
조던 캔터의 현명한 논평에 따르면, "이는 참고와 수정의
복합적인 프로그램으로, 마셜을 위엄 있는 계보 안에 위치시킬
뿐만 아니라 미술의 역사를 맹점의 견지에서 읽는 데에도
이바지한다."X

　　「데 슈틸」과 「미의 학교」에 나오는 남자와 여자 들은
스타일이 근사하고, 그들을 그리는 마셜도 근사하다. "'흑인'은
'흑인'을 보고 싶어 한다—재현하자"고 그는 말하는 것이다.XI
여기서 사실상 마셜은 메타 회화의 장면을 궁정, 갤러리,
화실 같은 특권적인 공간들로부터 이발소와 미용실 같은
일상생활로 이동시키고, 그래서 상이한 테마와 다른 청중에게
문호를 연다.XII 현대 회화에서는 새로운 내용을 오래된
형식에 집어넣어 중요한 변동을 일으켰던 적이 많았다. 그로가
「아일라우 전투의 나폴레옹」(Napoleon at the Battlefield at

IX. Charles Baudelaire, "The Salon of 1846," *The Mirror of Art: Critical Studies by Baudelaire*, ed. Jonathan Mayne (Garden City, NY: Doubleday Anchor Books, 1956), 83. 이 개념에 대한 마셜의 논평을 보려면, "Mickalene's Harem" (2008), *Kerry James Marshall*, 239.
X. Jordan Kantor, "Kerry James Marshall," *Artforum* (January 2011).
XI. Marshall, "Just Because" (2010), *Kerry James Marshall*, 246.
XII. "미술관에 들어갈 수 있는 회화에서 흑인 형상을 담은 이미지를 더 많이 보는 것이 나에게는 정말로 필요했다."(Murray Brown, "Kerry James Marshall"에서 인용한 마셜의 말)

케리 제임스 마셜, 「미의 학교, 문화 학교」, 2012. 캔버스에 아크릴. 274×401cm.

Eylau, 1808)에서 역사화라는 고결한 공간에 속죄하지 않은 시체들을 끼워 넣었을 때, 또는 제리코가 정신이상자를 그린 부적절한 그림들로 초상화라는 점잖은 장르를 어지럽혔을 때, 또는 쿠르베가 에피날 이미지*를, 마네가 일본 판화를, 드가가 사진을, 피카소가 아프리카 조각을 각색했을 때가 그런 예다.XIII 이런 "아방가르드의 책략"은 이런저런 면에서 고급미술 외부로 나가는 발걸음이었지만, 또한 고급미술 내부의 수법으로 여겨지기도 했다.XIV 마셜의 경우는 다르다. 한편으로 그가 그리는 소재, 즉 흑인은 이미 미국 문화 안에 깊숙이 들어와 있고, 미국 문화가 만들어낸 가장 위대한 많은 것의 중심이다. 다른 한편, 마셜은 자신이 회화의 위대한 전통에 참여하고 있지만, 그럴 때 흑인 미술가라서 겪는 어려움을 표명하고 있다.XV

「바탕칠」에서 이 어려움을 나타내는 부분은 두 패널을 분리하는 띠일 수도 있을 것 같다. 다시, 이 하얀 띠들은 회화의 장면 안에 존재하는가, 아니면 우리가 있는 공간에 존재하는가, 아니면 둘 다인가? 이 애매함은 환영주의적 깊이와 실제 표면 사이의 모더니즘적 긴장을 창출하는데, 이는 재현으로서의 회화와 대상으로서의 회화 사이의 긴장이다. 「바탕칠」이 제시하는 교란은 하나 더 있다. 우리는 정확히 두 패널 사이의 틈에 위치하기 때문에, 중앙에 있음에도 불구하고 방해를 받는다. 이렇게 설정된 방향은 고전적 재현에서 우리가 놓이는 위치와 몹시 다르다. 푸코가 「시녀들」을 고전적 재현의 본보기라고 주장했던 이유는 바로

131

* 프랑스 동북부의 도시 에피날의 채색 판화로, 민속적 소재, 평면적 구성, 짙은 윤곽선, 강렬한 색채가 특징이다.
XIII. 처음 두 사례에 대해서는, Norman Bryson, *Tradition and Desire: From David to Delacroix* (Cambridge: Cambridge University Press, 1984) 참고.
XIV. Griselda Pollock, *Avant-Garde Gambits 1888–1893: Gender and the Colour of Art History* (London: Thames and Hudson, 1992) 참고.
XV. 마셜: "유색인종에게는 현대의 미술 이야기에서 한 자리를 확보하는 것이 자신은 누가 되어야 하며 또 무엇이 되어야 하는가—흑인 미술가인가, 아니면 미술가인데 어쩌다 보니 흑인이라는 것인가—를 둘러싼 혼란과 모순에 휩싸이는 일이다.["Shall I Compare Thee...?" (2016), *Kerry James Marshall*, 73]

그 그림이 관람자를 (벨라스케스가 작업 중인 회화의 소재인)
"왕의 자리"에 놓는다는 것 때문이다. 우리는 우리를 위해
재현적으로 배열된 세계를 지배하는 것이다.XVI 「바탕칠」
속의 분리는 어쩌면 흑인 미술가가 이 위대한 전통에 대해
틀림없이 느낄 거리감 또는 두 캡션에 적힌 '아프리카계
미국인'과 '미국인' 사이의 차이와 유사한 것일지도 모른다.

"'흑인 미학'은 '두 겹'으로 되어 있다고 [W. E. B.]
듀보이스는 『흑인의 정신』(The Souls of Black Folk, 1903)에서
썼다. 그것은 찬란한 동시에 빈곤하고, 순박한 동시에
세련되고, 자신만만한 동시에 비굴하다"고 마셜은 말했다.XVII
여기서 마셜이 언급하는 것은 듀보이스가 1903년에 제시한
유명한 개념인 "이중 의식"이다.

> 이 이중 의식, 즉 언제나 자신을 타인의 눈으로 바라보고,
> 자신의 정신을 즐겨 경멸하고 동정하며 지켜보는 세계의
> 잣대로 가늠하는 의식은 기이한 감각이다. 필자는 자신을
> 항상 둘—미국인, 검둥이—로 감지한다. 두 가지 정신,
> 두 가지 생각, 두 가지 어긋난 분투. 두 가지 이상이
> 하나의 검은 신체 속에서 전쟁을 벌이는데, 오직 완강한 힘
> 덕분에 신체는 갈가리 찢어지지 않고 간신히 버틴다.XVIII

어쩌면 「바탕칠」은 듀보이스의 생각, 즉 "미국 검둥이의 역사는
이 갈등—자신의 이중적 자아를 더 낫고 더 진실한 자아로
합치고 싶어하는 [⋯] 열망—의 역사다. 이렇게 합칠 때 그는
예전의 자아들 가운데 어떤 쪽도 잃고 싶지 않다"XIX는 생각을

XVI. Foucault, *The Order of Things*, 307.
XVII. Marshall, "Mickalene's Harem," 241.
XVIII. W. E. B. Du Bois, *The Souls of Black Folk* (New York: Dover Books, 2012), 5.
XIX. Ibid. 이어지는 구절은 이렇다. "그는 미국을 아프리카화하지 않을 것이다. 왜냐하면 미국은 세계와 아프리카에 가르칠 것이 너무 많기 때문이다. 그는 자신의 검둥이 정신을 백인 미국주의의 홍수로 표백하지 않을 것이다. 왜냐하면 그는 검둥이의 피가 세계를 향한 메시지를 가지고 있음을 알기 때문이다. 그가 바라는 것은 검둥이인 동시에 미국인인 사람이 되는 가능성을 만드는 것뿐이다. 동료들이 자신에게 욕을 하거나 침을 뱉는 꼴을 당하지 않고, 기회의 문이 자신의 면전에서

해설한 그림일지도 모른다. 두 개의 캡션에 적혀 있는 것 또한
바로 이 이중의 의식일 것도 같다. '미국인'은 아무 표시가
없으니 백인으로 여겨지고 '아프리카계 미국인'은 피부색을
표시하는 용어인 것이다. 한편으로 회화 속의 두 장면은 별로
다르지 않다. 다른 한편 두 장면은 분리 상태에 있다.

위치의 분리, 표시의 위계는 회화 주변의 담론에서도
작용한다. 캐럴 더넘이 예리하게 언급한 대로, 마셜의
작업에서 검정(blackness)에 대한 질문은 가령 로버트
라이먼이 제기한 흰색(whiteness)에 대한 질문과 여전히
동떨어져 있다.XX 물론, 문화 전반에서는 오랫동안
검정을 너무 눈에 띈다(프란츠 파농이 분석한 "검다는
사실"에서처럼)거나, 아니면 눈에 잘 띄지 않는다(랠프
엘리슨이 탐색한 "투명 인간"에서처럼)고 간주해 왔다. 그리고
마셜은 초창기부터 그림을 그리는 데도 유사한 문제가 있음을
지적해 왔다.XXI 흰색의 인물들이 지나치게 친숙하다면 검은색
인물들은 전혀 친숙하지 않고[마셜이 인용한 마네의 유명한
이미지 「올랭피아」(Olympia, 1863)에 로르라는 이름의 하녀가
나옴에도 불구하고], 검은색 인물들이 그려질 때는 완전히
두드러지거나 아니면 전혀 그렇지 않을 때가 많다. 초기 회화
「예전 자아의 그림자로서의 미술가의 초상」(A Portrait of the
Artist as a Shadow of His Former Self, 1980)에서 마셜은
어두운 영역에 어두운 소재를 그리는 것의 어려움을 거론했고,
그 뒤에 나온 다른 초상화에서도 그랬는데, 「검정 회화」(Black

거칠게 닫히는 꼴을 당하지 않고."
XX. Dunham, "The Marshall Plan," 188 참고.
XXI. 파농에게 "검다는 사실"을 뼈저리게 느끼게 한 것은 버스에서 한 백인 아이가
그를 응시하며 대상화하고 "여기 좀 봐, 검둥이야!"라고 외쳤던 일이었다.
[Fanon, *Black Skin, White Masks* (1952), trans. Charles L. Markmann
(New York: Grove Press, 1967), 84] 마셜은 이런 응시를 반박하고 개방하며
누그러뜨리는 작업을 한꺼번에 한다. 엘리슨의 경우는, 제프 월이 미국의
리얼리즘에 대한 엘리슨의 "유명한 정의"와 마셜을 연결했다. "미국의 리얼리즘은
하이브리드라는, 즉 로프, 민담, 지방 설화와 꿈 및 환상의 요소를 고급 모더니즘
문학 형식의 틀에 뒤섞은 혼종"이라는 정의다.[Jeff Wall, "Introduction,"
Kerry James Marshall (Vancouver: Vancouver Art Gallery, 2010), 15]

Painting, 2003)와 「블랙프라이데이 세일」(On Sale Black Friday, 2012) 같은 나중 작품들이 예다. "검정도 선명하게 드러낼 수 있는 방법을 알아내는 것"이 긴급했다고 마셜은 회상한다.XXII

여기서 '바탕칠'은 다른 방식의 울림을 일으키게 된다. 칸트는 '계몽'을 자율성으로, 즉 정신이 자유로운 상태로 정의했는데, 그때 그 정의는 자유롭지 못한 신체들을 배경으로 한 것이었다. ('미학적 자율성'도 이 담론과 얽혀 있다.) 칸트가 사용한 용어는 "자초한 미성숙"과 "종교적 미성숙"이었지만, 이 말들은 각각 미신과 물신숭배를 환기시키고, 이는 다시 아프리카와 노예제도를 상기시킨다.XXIII (헤겔은 아프리카가 세계사에 전혀 포함되지 않는다고 보았고, 이 견해를 더 명시적으로 표출했다.) 그러나 두 세기가 지나자 이 유럽중심주의적 사고의 밑바닥을 탐색하는 것이 포스트 식민주의 비평의 중심이 되었다. 예를 들어, 『문화와 제국주의』(Culture and Imperialism, 1993)에서 에드워드 사이드는 영국 소설을 다음과 같은 대위법적 노선에 따라 탐구한다. 『폭풍의 언덕』(Wuthering Heights)에서 까무잡잡한 히스클리프는 돈을 벌러 대영제국의 어디로 가며, 그는 정확히 어떤 방법으로 돈을 버는가? 『제인 에어』(Jane Eyre)에서 카리브해 출신의 아내 버사 메이슨은 다락방에 갇혀 미쳐 날뛰며 로체스터 저택에 불을 지르는데, 그녀에 대해 말해지지 않은 이야기는 무엇인가? 『하워즈 엔드』(Howards End)에 나오는 슐레겔 자매는 진보적 성향이지만, 이들의 생활을 부양하는 아프리카 고무 농장에 대한 지분은 알려지지 않았는데, 그것은 얼마나 되는가?XXIV 토니 모리슨은 『어둠

XXII. 마셜의 인용은 Murray Brown, "Kerry James Marshall." 『회화의 역사』에 포함된 「흑인 소년」(Black Boy)은 여러 색으로 칠한 바탕 위에 검정을 칠한 다음 긁어내 머리를 무지갯빛으로 만든 작업으로 이 점에서 기막힌 성공을 거두고 있다.
XXIII. Immanuel Kant, "An Answer to the Question: 'What Is Enlightenment?'" (1784), *Kant: Political Writings*, ed. Hans Reiss, trans. H. B. Nisbet. Rev. ed. (Cambridge: Cambridge University Press, 1991), 54-60 참고.
XXIV. Edward Said, *Culture and Imperialism* (New York: Knopf, 1993), 62-97.

속의 연주—순백과 문학적 상상력』(Playing in the Dark: Whiteness and the Literary Imagination, 1992)에서 이와 비슷한 질문을 미국 문학에 대해 던진다. 어떤 고전적 소설들을 보면 백인 영웅들의 "배경에는 야만적 상황이 깔리고" 그 야만성을 대변하게 되는 것은 아프리카계 미국인인데, 왜인가? "자유는 전혀 강조되지 않았는데 […] 이는 노예제도도 마찬가지였고", 이 사실이 드러내는 것은 "백인의 자유가 지닌 기생적 성격"이라는 것이 모리슨의 결론이다.XXV 사이드와 모리슨이 문학에서 언외의 의미를 조사하는 것처럼, 마셜도 미술 아래 깔린 바탕칠을 지적한다. 이렇게 보면, 검정은 미술의 위대한 전통에서 완전히 부재한다기보다 그 전통이 억압했던 밑면이라고, 즉 바탕의 실제 평면인 동시에 전환이 가능한 장소 둘 다라고 볼 수 있을지도 모른다. "야만의 기록이 아닌 문명의 기록은 없다"는 것은 발터 벤야민이 한 유명한 말이다.XXVI 이를 여기에 맞춰보면 이 말이 시사하는 것은 고급문화의 바탕칠은 착취당한 노동이고, 미국의 맥락에서는 이 노동이 무엇보다 노예노동을 의미한다는 것이다.

많은 공공 조각이 담고 있는 인종차별주의적 함의와 많은 미술 컬렉션이 깔고 있는 식민주의적 바탕에 다급히 이의가 제기되는 시대에, 「바탕칠」은 기념물과 미술관을

XXV. Toni Morrison, *Playing in the Dark: Whiteness and the Literary Imagination* (Cambridge, MA: Harvard University Press, 1992), 44, 38, 57. 모리슨은 이어 이렇게 말한다. "내가 말하고 싶은 것은, 이러한 관심사—자율성, 권위, 새로움과 차이, 절대적인 권력—가 미국 문학의 주요 테마와 추정이 되었다는 것뿐만 아니라, 각 관심사를 가능하게 하고 형성하고 활성화한 것은 구성된 아프리카주의를 의식하고 구사하는 복합적인 과정이기도 하다는 것이다. 이 아프리카주의는 거칠고 야만적인 위치에 배치되는데, 바로 이것이 미국의 본질적 정체성을 세세히 가다듬는 무대와 영역을 제공한다."(44) 이러한 관심사를 최근의 미국 미술과 관계 지어 설명한 설득력 있는 글을 보려면, Huey Copeland, *Bound to Appear: Art, Slavery, and the Site of Blackness in Multicultural America* (Chicago: University of Chicago Press, 2013) 참고.
XXVI. Walter Benjamin, "On the Concept of History" (1940), *Selected Writings: Volume 4, 1938–1940*, eds. Howard Eiland and Michael W. Jennings (Cambridge, MA: Harvard University Press, 2003), 392. 최근 말레비치의 원형적 모더니즘 회화 「검정 사각형」(Black Square, 1915) 밑에서 인종차별주의적 문구가 발견되었는데, 「바탕칠」에 그 문구를 가리키는 암시가 들어있을까?

탈식민주의화하자는 요구를 지지한다고 이해될 수도 있을
것 같다.XXVII 이 점에서 「바탕칠」은 회화와 제도 모두에
긁어내기 작업이 필요하다—밑에 있는 것을 보기 위해, 회화와
제도를 실제로 지탱하고 있지만 숨겨져 있는 바탕은 어떤
것인지 보기 위해—는 생각을 내비친다. 하지만 마셜이 자신의
프로젝트를 묘사하는 용어는 그다지 대항적이지 않다. "나는
정전이나 미술관 같은 것을 해체하려는 것이 아니"라는 것이
그의 말이다. "어떤 차원에서 목표는 […] 이미 존재하는
것들의 복합성에 […] 필적하는 것이다. […] 이는 서사를
바꾸는 일보다는 참여하는 일에 더 가깝다."XXVIII 그래서 이
참여는 위반적이지 않을지도 모르지만, 그래도 여전히 전환을
일으킬 수는 있을 것 같다. 구체적으로, 「바탕칠」에서 마셜이
다시 작업한 것은 미술 컬렉션, 즉 재산과 위신을 과시하는
개인적 진열로부터 보고 배우는 사회적 공간으로 옮겨진
컬렉션의 회화들에 대한 메타 회화다. 미술 컬렉션을 이렇게

136 점거할 수 있는 것은 자선 덕분일지도 모르지만, 그래도
여전히 점거는 점거다. 다른 맥락에서 마셜이 말하는 대로,
「바탕칠」은 "모반적"인데, 왜냐하면 그것이 "검고 아름답기"
때문이다.XXIX 또한 전시실은 산만한 장면(가령, 토마스
스트루트의 미술관 사진에서 흔히 묘사되는 것처럼)이기보다
주의를 집중하는 장소가 된다. 아이들은 선생님의 도움을
받으며 심지어 "미술관을 채굴한다"고, 더구나 그렇게 한다고
해서 흑인 공동체에 금이 갈 것 같지도 않다고 여겨질 수 있을
것도 같다. 젊은이와 늙은이, 남자와 여자, 개인과 집단이
편안하게 공존하는 것이다.XXX 마셜은 흑인의 형상을 회화의

XXVII. 특히 MTL Collective, "From Institutional Critique to Institutional
Liberation? A Decolonial Perspective on the Crises of Contemporary Art,"
October 165 (Summer 2018) 참고.
XXVIII. 마셜의 인용은 Murray Brown, "Kerry James Marshall." 마셜은
미술가가 반드시 중요한 선대 미술가와 관계를 맺어야 한다고 본다. "미술작품이
반드시 해야 하는 것 중 하나가 자신의 그림이 다른 사람의 혁신 위에서 구축된
방식을 보여주는 것이다."(*Kerry James Marshall*, 252)
XXIX. Marshall, "Shall I Compare Thee...?," 79.
XXX. Lisa G. Corrin, ed., *Mining the Museum: An Installation by Fred Wilson*
(Baltimore: The Contemporary; New York: The New Press, 1994). 참고.
윌슨의 작업에서도 그렇지만 여기서도 채굴(mining)은 탐색, 추출, 복원을 모두

공간 속에 놓기 위해 오랫동안 애써왔지만, 이제는 흑인 아이들을 미술관 공간에 위치시키는 작업을 하고 있는데, 두 프로젝트는 연결되어 있다. "'아프리카계 미국인'은 [미술관에] 잘 오지 않는데, 이 낮은 참여율은 그들을 미술에서 보기 힘들다는 낮은 가시성과 연관이 있다."XXXI

쿠르베의「화가의 스튜디오」(The Painter's Studio, 1855)처럼,「바탕칠」의 부제도 "진실한 알레고리"*가 될 수 있을 것이다. 어원상 스튜디오는 연구하는 장소이고, 쿠르베의 회화에서 보이듯이 전통적으로 주인공은 미술가다. 다시 한번 마셜은 이 범주를 사회적으로 개방한다. 스튜디오는 미술관의 단체 관람이 되고, 우리가 보는 것은 자신을 둘러싼 주변 사람들에 대해서는 안중에 없는 남자 천재가 아니라, 완전히 몰입하고 있는 학생들에 집중하는 여자 선생님이다. "우리는 공부란 다른 사람과 함께하는 것이라는 생각에 전념한다"고 프레드 모튼은『바다 공동체』(The Undercommons, 2013)에서 137 말한다. "이는 다른 사람들, 즉 일하고 춤추고 아파하는 사람들과 함께 이야기하며 걷는 것이고, 이 세 가지가 빠짐없이 모인 어떤 것이 헤아림의 실천이라는 이름 아래 고수된다."XXXII 미술관의 "바탕칠"은 대학교의 바다 공동체와 분명하게 공명하고, 마셜과 모튼은 둘 다 각자의 매체로, 이 영역들과 관계있는 상이한 언어들을 혼합한 "예언적 조직"을 강하게 촉구한다.XXXIII 두 사람은 또한 "흑인의 병적 측면"이 과장되고 있는 데도 동의한다. "내가 하지 않는 것들이 있다"고 마셜은 잘라 말한다. "내 작품에서는 외상에 빠진 흑인 이미지를 볼 수 없다. 내 작업에서는 혐오스러운

한꺼번에 의미한다.
XXXI. Marshall, "Just Because," 242.
* 전체 부제는 "나의 예술적, 도덕적 삶의 7년을 한 단계로 밝히는 진실한 알레고리"(Allégorie réelle déterminant une phase de sept années de ma vie artistique et morale)다.
XXXII. Stefano Harney and Fred Moten, *The Undercommons: Fugitive Planning & Black Study* (New York: Autonomedia, 2013), 110.
XXXIII. Ibid., 31.

흑인 이미지를 볼 수 없다."XXXIV 하지만 두 사람은 어조와 전술에서 다르다. 모튼에게 "계몽 아래의 바다 공동체[는] 작업이 끝나는 곳, 작업이 전복되는 곳, 혁명이 아직 흑인 몫이고 여전히 강한 곳"이다.XXXV 그러나 마셜의 입장에서 목표는 "흑인과 기쁨"을 연결하는 것, 그것도 "위안"과 "구원"을 상기시키는 장면들과 연결하는 것이다.XXXVI

때로는 이 프로그램을 통해 마셜은 "흑인들이 자신을 노예로 부리던 주인님의 낭만적이고 목가적인 조건에서 사는 가설적 삶을 상상"하게 되기도 했다.XXXVII 이를 과장해서 바꿔본 한 사례가 「멕시코 만류」(Gulf Stream, 2003)인데, 이 작품은 같은 제목으로 윈슬로 호머가 그린 회화를 급진적으로 수정한다. 맴도는 상어와 닥쳐오는 용오름 앞에서 흑인 남자가 혼자서 돛대도 없는 보트에 속수무책으로 드러누워 있는 멜로드라마 같은 이미지 대신, 마셜이 보여주는 것은 네 사람이 해가 지는 가운데 행복에 찬 항해를 하는, 가짜 키치 그림이다.XXXVIII 마셜이 위치시키는 좋은 시절은 과거일 때가 많지만, 그는 또한 자신의 작업을 "운세와 해몽"에 맞추기도 하고, 그러는 가운데 마블 코믹스의 만화부터 선 라의 재즈에 이르는 출처들에 "상상의 가능성"을 의지하기도 한다. 마셜이 이 같은 선례들에 대해 쓴 바에 따르면, "그들이 설파한 모든 것에는 구세주를 바라는 간절한

XXXIV. 마셜의 인용은 Murray Brown, "Kerry James Marshall." 「흑인의 실정」(The Case of Blackness, 2008) 첫 문장은 파농에 대한 성찰인데, 거기서 모튼은 이렇게 썼다. "흑인 병을 거론하는 문화 및 정치의 담론은 너무나 만연한 나머지, 흑인, 흑인성, 또는 흑(색)에 대한 모든 재현을 실행하는 바탕을 구성했다고 할 수 있을 것이다."(*Criticism* 50: 2, 2008, 177)
XXXV. Harney and Moten, *The Undercommons*, 26. "이는 절도, 즉 범죄 행위로 간주될 것이다. 그런데 이와 동시에, 유일하게 가능한 행위는 그것뿐이다."(28)
XXXVI. Murray Brown, "Kerry James Marshall." Marshall, "The Legend of Sun Man Continues" (2010), *Kerry James Marshall*, 249. 마셜이 보기에 이런 장면은 역사적으로 교회와 관계가 있다. 자신의 회화에서 그가 목표로 삼는 것은 비슷한 장면을 현재의 세속적 활동에서 포착하는 것이다.
XXXVII. Wall, *Kerry James Marshall* 서문, 18.
XXXVIII. 실제로 마셜은 호머가 이미 존 싱글턴 코플리의 「왓슨과 상어」(Watson and the Shark, 1778)에 대해 했던 수정을 더욱 앞으로 밀고 나가는 것이다.

마음, 실제의 정치학과 신화적 시학이 결합된 바람이 듬뿍 담겨 있다."XXXIX 그런데 이 혼합은 마셜의 미술이 지닌 특징이기도 하다.

「바탕칠」을 마지막으로 살펴보면서 결론을 내리려고 한다. 실제로 이 그림은 우리에게 두 지점에 동시에 있을 것을 요구한다—우리 앞에 실제로 있는 그림을 보라고 하는 동시에 오직 아이들만 볼 수 있는 가공의 회화를 상상하라고도 하는 것이다. 이 이중의 위치, 중심적인 동시에 주변적인 이 위치는 왜상, 다시 말해 비스듬한 각도에서 볼 때만 파악될 수 있는 왜곡된 이미지라는 장치를 상기시킨다. 「미의 학교」에서 마셜은 서양 회화에서 가장 유명한 왜상의 사례를 암시한다. 「대사들」에서 홀바인은 영국 궁정에 와 있는 두 명의 프랑스 외교관을 보여주는데, 이들은 권력과 지식을 상징하는 물건들에 둘러싸여 있다. 하지만 그림의 아래쪽으로부터 허깨비 같은 것이 마치 환각적 무덤에서 떠오르기라도 하는 듯한데, 이 진줏빛 물체를 지체 높은 나리들은 알아챌 수 없다.XL 하지만, 이 회화를 왼쪽 가장자리에서 보면 그것은 해골임이 드러나고, 그러면 「대사들」은 돌연 바니타스의 범주로 이동한다. 해골의 메멘토 모리는 아무리 권력과 지식이 많아도 인간은 죽음을 초월할 수 없다는 것을 일깨우는 요소다. 자크 라캉은 이 해골을 자신의 관점에서 읽는다. 그의 설명에서 해골은 남근, 즉 거세의 상징으로, 아이가 언어와 사회에 진입하면서 반드시 받아들여야 하는 근본적 결핍이다.XLI 「미의 학교」에서 마셜은 「대사들」에 나오는 회색 해골-남근을 백인 금발 소녀의 머리로 대체하는데, 그것은 그냥 아무 소녀가 아니다—1959년도 디즈니 고전영화에

139

XXXIX. Marshall, *Kerry James Marshall* 서언, 227, 그리고 "The Legend of Sun Man Continues," 249.
XL. 『다른 방식으로 보기』(Ways of Seeing, 1972)에서 존 버저는 「대사들」의 지구의를 앞으로 닥쳐올 식민주의와 제국주의의 인종적 폭력과 연관시킨다.
XLI. Jacques Lacan, *The Seminar of Jacques Lacan Book XI: The Four Fundamental Concepts of Psychoanalysis* (1973), ed. Jacques-Alain Miller, trans. Alan Sheridan (New York: W. W. Norton, 1998), 85–89 참고.

한스 홀바인(아들), 「대사들」, 1533. 참나무에 유채. 207×209.5cm.

나오는 '잠자는 숲속의 공주'다. 따라서 마셜은 홀바인이
왜상으로 그린 머리를 말 그대로 (왼쪽에서 오른쪽으로)
뒤집을 뿐만 아니라, 수사학적으로도 뒤집는다. 잠자는 숲속의
공주는 악마 같기보다 천사 같아서, 거세-죽음이라는 외상적
사실이 아니라 마술에 걸린 시간에서 벗어나는 환상적인
상황을 대변한다. 대사들처럼 「미의 학교」에 나오는 어떤
어른도 이 금발의 백인 소녀를 볼 수 없지만 두 아이는 보는데,
하지만 이 아이들은 전혀 놀라지 않는다. 여자아이는 잠자는
숲속의 공주를 손으로 가리키고 남자아이는 공주를 요모조모
들여다본다. 잠자는 숲속의 공주는 고통의 개시가 아니라
재미난 초대를 가리키는 소품인 것이다. 마셜은 다른 회화에도
"천사 같은 여성들"을 도입했다. 「미의 학교」에서처럼 그들은
이 원초적인 행복의 기억과 공명하는 것 같다. "나는 내
어머니의 흑갈색 얼굴을 사랑한다. 왜냐하면 내가 아기였을
때 그 얼굴은 내 위에서 자나 깨나 빛을 발하며 떠도는 커다란
적갈색 태양처럼 보였기 때문이다."XLII

141

 하지만 「바탕칠」에서 모든 것이 풍부한 것은 아니다.
그림의 중간에는 여전히 분리가 있다. 이 틈을 통해서 우리는
얇은 갈색 조각을 본다. 그것은 먼 벽에 걸린 회화일까?
하지만 먼 벽은 존재하지 않는다. 전시실에서 이어져 있는
먼 곳의 방에는 다른 사람들이 무리 지어 꽉 차 있는 것이다.
그러면 이 보이지 않는 작품은 무엇인가? 그것은 우리 앞에
있는 이 회화, 이미 미술관에 들어가 있는 마셜의 회화일지도
모른다. 아니면, 그 갈색 조각은 학생들 앞에 있는 회화,
즉 수업 대상의 단편적 왜상일 수도 있다. 또 아니면, 그 둘
모두일지도 모른다. 어떤 경우든 「바탕칠」은 이제야 준비를
마치고 완성을 기다리고 있는 그림을 가리킨다. 그리고
이는 "아직 실현되지 않은 인물들을 보고자 하는" 욕망을
넘어서서 아직 그려지지 않은 이미지를 보고 싶어 하는
욕망을 내비친다.XLIII 이중의 의식은 봉합될 수 없다. 아무리

XLII. Marshall, "Just Because," 243.
XLIII. Marshall, "The Legend of Sun Man Continues," 249.

비슷해도, '아프리카계 미국인'과 '미국인'의 관점은 만나지지 않는 것이다. 하지만 이 어려운 차이, 이 외상적 틈새에서도 마셜은 또한 천사 같은 열림을 시사한다. 그 문은 다른 방식으로 보고 또 (함께) 존재하는 쪽을 향해 열려 있다.XLIV

XLIV. 이 문은 최근의 소설, 가령 콜슨 화이트헤드의 『언더그라운드 레일로드』 (The Underground Railroad, 2016)와 모신 하미드의 『서쪽으로』(Exit West, 2017)에서 보이는 마술적 리얼리즘 같은 구멍과 관계가 있을 법도 하다. 역사적 사건이 너무도 견디기 어려워지면 서사에 구멍이 생기는데, 이는 환상의 비상구 같은 것이다. 이는 외상에 고착되는 것이 전혀 아니지만, 또한 외상을 망각하는 것도 아니고, 상상 속에서 외상을 통과해 나가는 것이다. 마지막으로, 백인 방문자가 「바탕칠」에 나오는 흑인 아이들을 염두에 두고, 미술관을 죽음과 환생 사이의 중유(中有) 상태로 경험하면서, 이런 미술 전시실을 통과할 수 있다면 어떨까?

매체와
픽션

소설가 윌리엄 개디스는 미국에서 수명이 짧았던 자동
피아노를 소재로 한 원고를 반세기도 넘게 틈틈이 작업했다.
한물간 오락 기구에 왜 그처럼 오래 노고를 기울였을까?
"『아연실색 아가페』(Agapē Agape, 2002)는 기술의 정복을,
그리고 기술적 민주주의에서 예술과 예술가가 차지하는
위치를 풍자적으로 축하하는 소설이다." 개디스가 1960년대
초 이 책의 제안서에 쓴 말이다. "이 소설은 '자동 피아노의
비밀에 휩싸인 역사'로서 미국의 성장을 추적하며, 이를
1876년부터 1929년 사이에 산업, 과학, 교육, 범죄, 사회학,
여가, 예술의 기계화에서 일어난 프로그램 및 조직 측면의
진화라는 견지에서 따라간다."[1] 이것은 엄청난 프로젝트이고,
그래서 개디스의 수중을 벗어나 버렸다. 다행히, 네 권의
위대한 소설이 간간이 나왔는데, 『인정』(The Recognitions,
1955), 『제이아르』(JR, 1975), 『목수의 고딕』(Carpenter's
Gothic, 1985), 『혼자만의 놀이』(A Frolic of His Own, 1994)가
그것으로 각각 나름대로 풍자 섞인 축하를 담은 내용이었고
모두 전후 미국 문학의 발전에서 중요한 소설들이다. "자동
피아노의 비밀에 휩싸인 역사"는 사라지지 않았다. 사실
개디스는 이 테마를 자주 빌려다 썼다. 거창한 논문에 매달려
광분하는 인물은 개디스 소설의 주축이고(『제이아르』에서는
잭 깁스라는 인물이 바로 이 원고를 붙잡고 씨름한다),
여러 해에 걸쳐 그는 관련 주제로 에세이를 몇 편 썼는데,
이는 『2등을 향한 질주』(The Rush for Second Place, 2002)로
묶여 사후에 출판되었다. 1997년 초에 개디스는 말기 암
진단을 받았고, 이에 따라 그는 산더미 같은 메모, 스크랩,
개요, 초안 등을 농축해서 초고가 84쪽에 이르는 소설을
서둘러 썼다. 이것이 1년 후 개디스가 죽으면서 남긴 버전의
『아연실색 아가페』다.

146

I. William Gaddis, "Agapē Agape: The Secret History of the Player Piano," in
The Rush for Second Place, ed. Joseph Tabbi (New York: Penguin, 2002), 142.

개디스의 다른 소설들처럼 『아연실색 아가페』는 거의 다 구어체로 이루어진, 침상에 누워 죽어가는 남자의 독백인데, 그는 개디스이기도 하고 개디스가 아니기도 하다. (개디스가 폐기종 때문에 복용한 프레드니손 탓에 더 심해진) 미친 듯이 산만한 상태에서 남자는 자신의 책도 또 몸도 추슬러 결론을 내린 다음에 죽기 위해 분투한다. 그가 받아놓은 마감 시한은 연장이 불가한 것이다. 이전의 소설을 위해 개디스는 많은 등장인물과 아이디어와 반복 요소를 구구절절 메모에 담아 주변의 벽에 꽂아두었다. 그래서 『아연실색 아가페』는 또한 텍스트 콜라주, 섬망에 찬 마지막 독주로 구성되어 있기도 하다. 이 책은 다른 책들보다 더, 스스로 (안) 만들어가는 책을 주제로 삼으며, 그 과정에서 저자에게 닥치는 곤경을 극화한다. 마르셀 프루스트가 침대에서 튀어나와 자신의 작가 생활에 대해 장광설을 늘어놓으며, 파리의 국립 도서관에서 『아케이드』를 위한 메모를 재배열하면서 마지막 나날을 보내던 발터 벤야민과 스친다고 상상해 보라. 거기에 사뮈엘 베케트의 "더는 못 해, 해낼 테야"는 조금, 그리고 토마스 베른하르트의 줄줄 이어지는 호통은 듬뿍 더해보라. 베른하르트는 개디스가 대리인의 입을 통해 사전에 표절했다고 비난을 퍼붓는 동시대인이다. [이 비난은 뒤집힐 수도 있을 것이다. 『아연실색 아가페』는 베른하르트가 쓴 소설 『콘크리트』(Concrete, 1982)를 상기시킨다. 어떤 작곡가의 전기를 써야 하지만 좀처럼 시작하지 못하는 작가에 대한 소설이다.] 말미에서 주인공은 서둘러 일을 마무리하며 자신을 리어왕과 동일시하지만, 그의 리어는 대중문화의 주구들에게 가버린 태만한 세계로 인해 미쳐버린 고급 모더니스트다. 책도 몸도 그의 주변에 산산이 흩어져 있는데, 그는 여기에 메모 하나, 저기에 증상 하나를 붙박는다. 그는 이것들을 실 가닥처럼 끌어낸 다음 다시 관찰과 강박이 뒤엉킨 상태로 떨어지게 한다. 그에게는 잃어버릴 시간이 없지만, 생각은 변해가고 애원은 더듬거리는 통에 그는 시간이 빠져나가게 둔다.

아니, 하지만 보다시피 나는 이 모두를 설명해야 했는데,
그건 시간이 얼마나 남았는지를 내가, 우리가 알지 못하기
때문이고, 나는 일을 해야, 나의 이 작품을 끝내야 해.
내가, 그런데 대체 왜 나는 이 모든 산더미 같은 책과
메모와 인쇄물과 스크랩 따위를 끌어들였지? 아무튼
이 산더미를 내가 모두 분류하고 정리하는 동안에 말이야.
[…] 이것이 내 작품의 내용이야. 모든 것이, 의미가,
언어가, 가치가, 예술이 무너져. 어딜 봐도 무질서와
혼란이야. 엔트로피가 눈에 보이는 모든 것, 오락과
기술을 집어삼키고 있어. 그리고 네 살짜리 아이가 모두
컴퓨터를 가지고 있고, 모든 사람이 다 스스로 예술가인데
여기서 이 모든 게 다 나왔어. 이항 체계와 컴퓨터는
기술이 맨 처음 나온 곳이야, 알아?II

죽어가는 이 사람에게는 질서와 엔트로피 사이의 투쟁이
개인적인 것이지만, 그 투쟁은 또한 그의 책이 던지는 철학적
난제이고 그의 시대가 던지는 실제적 질문이기도 하다.

자동 피아노는 폐기된 퇴물이라 괴상하지만, 이 소설의
구실인, 비밀에 휩싸인 역사의 중심으로서, '열려라, 참깨'처럼
"현대 기술의 패턴식 구조와 미국에서 성공한 예술의
민주화"III를 일으킨 물건이다. 초현실주의자에게 강한 흥미를
촉발했던 한물간 물건들도 이 풍부한 애매함을 보유했고,
벤야민도 그런 물건들에 의지해서 "세속적 계시"를 찾았는데,
그런 물건들이 암호화해서 숨기고 있던 역사의 꿈들에 대한
계시를 찾았던 것이다. (초현실주의에 대해 쓴 1929년의
글에서 벤야민은 "최초의 공장 건물, 최초의 사진, 멸종되기
시작한 물건들, 그랜드피아노"를 열거했다.)IV 이렇게 보면,

II. William Gaddis, *Agapē Agape* (New York: Viking, 2002), 1-2.
따로 밝히지 않는 한, 다른 모든 인용은 이 책에서 가져왔다.
III. Gaddis, "Agapē Agape: The Secret History of the Player Piano," 142.
IV. Walter Benjamin, "Surrealism: The Last Snapshot of the European
Intelligentsia," *Selected Writings, Volume 2: 1927–1934*, eds. Michael Jennings
et al. (Cambridge, MA: Harvard University Press, 1999), 210.

죽어가는 남자가 꽂혀 있는 생각—이를 그는 "나의 논지
전체 오락 기술의 부모"라는 전보로 송신한다—은 응당
벤야민의 관심을 끌었을 것인데, 그는 이 책에 카메오로
나온다. 하지만 기계화가 예술 내부에 있다는, 심지어
예술에서 시작되었다는 생각은 기계화가 외부에서, 즉 산업
세계에서 미술에 혁명을 일으켰다는 벤야민식 견해와는
반대인 것 같다. 죽어가는 남자는 예술을 이런 기술적 저하와
관련시키면서도, (악마적인 것은 아니더라도) 변증법적인
방식으로 기계화의 효과를 통탄한다.

　　이 개디스의 분신은 기계화와 관련이 있는 역사는
계몽주의 시대에 만들어진 자크 드 보캉송의 자동인형과 함께
시작된다고 본다(하지만 그는 또한 고대 알렉산드리아의
과학자 헤론의 물 오르간*과 예이츠가 소중하게 여겼던
비잔티움의 황금새**도 언급한다). 1730년대에 플루트
연주자와 똥 싸는 오리를 발명한 보캉송은 프랑스의 비단
방적업 감독관이 되었고, 1756년에는 타공 실린더에 의해
통제되는 기계 베틀을 만들어 방적 산업을 변화시켰다.
조제프 자카르는 국립공예학교에 복원되어 있던 이 장치의
바로 이 부분을 보고 1804년 펀치카드 베틀을 고안했으며,
이 기계는 30년 후 찰스 배비지가 분석 엔진(Analytical
Engine)을 만들 때 영감을 주었는데, 이 엔진은 오늘날
컴퓨터의 중요한 선조다. 그런데 죽어가는 남자는 자동
피아노가 이 마지막 두 기계 사이에서 상실된 항목, 산업
시대와 디지털 시대 사이에서 사라진 중개자라고 본다.
"키 분류, 펀치카드, 아이비엠, 엔시아르의 시작과 우리가

149

* 물 오르간은 송풍장치에 수압을 이용한 악기로 헤론이 아니라 크테시바우스
(Ctesibius, 그 역시 알렉산드리아 사람이었다)가 기원전 265년에 발명했다.
헤론이 1세기에 발명한 것은 풍력을 이용한 오르간이다.
** '비잔티움의 황금새'(golden birds of Byzantium)는 예이츠의 시
「비잔티움으로의 항해」(Sailing to Byzantium, 1926) 마지막 연에 나오는
표현이다. 거기서 예이츠는 시간에 유린당해 부패하고 사멸하는 자연물의 형식은
택하지 않겠고 비잔틴 황제의 궁전에서 나무를 장식했던 황금새 같은 형식을
택하겠다는 예술적 선언을 한다. 따라서 비잔티움의 황금새는 예이츠가 소망한
영속적 형식을 가리키는 비유다.

구식 피아노 롤에서 물려받은 구동형 세계 전체." 자동
피아노는 자동화에 대해 이 남자가 직접 시도하는 설명에서
마술 같은 암호가 되며, 이 때문에 "1876년부터 1929년까지의
연대기 전체를 정리하는 것"은 그에게 너무도 중요하다.
그런데 왜 이 시기인가? 『2등을 향한 질주』에 나오는
연대기에 따르면, 피아니스타라는 자동 피아노는 1876년
필라델피아 세계박람회에서 전기 오르간과 함께 처음
전시되었다. 그런데 1876년은 전화기가 발명된 해이기도
하다. 자동 피아노는 축음기와 라디오(미국에서 라디오는
1920년에 5000대 있었는데 1924년에는 250만 대까지
늘어났다)가 널리 퍼지고, 유성영화가 나오고, 텔레비전의
첫 공식 시연이 이루어지면서 1929년에 죽음을 맞이했다.
그런데 이 역사는 의도적으로 간추려진 것이다. 예를 들어,
개디스는 1876년의 주요 목록에 크리스천과학협회를 넣고,
이 협회의 카리스마 넘치는 창시자 메리 베이커 에디의

말을 옮겨놓았다. "나는 언제나 과학이라는 말을 기독교와
결부하고, 실수는 개인적 감각과 결부하며, 이 문제에 대해
싸워보자고 세상에 소리친다."V 개디스가 보기에, 이렇게
"분석, 측정, 예측을 통해 실패를 제거하는 것"이 기술과학의
위대한 힘이지만, 그것은 종교와 예술에서, 즉 "참과 오류가
서로 의존하는 가능성들로 존재하면서 미리 결정되어 있지
않는 완벽함을 추구하는" 영역에서는 정신의 모든 문제를
압도해 버릴 수 있는 힘이기도 하다.VI 게다가, 개디스는 "자동
피아노의 이력이 매코믹(특허), 록펠러(산업), 울워스(판매),
이스트먼(사진), 모건(신용), 포드(조립 라인, 공장 치안),
풀먼(모델 타운), 메리 베이커 에디(응용 존재론), 테일러(시간
연구), 왓슨(행동주의), 생어(성) 등등이 기여한 질서에 대한
열성 그리고 표준화 및 프로그램에 대한 애국적 성향과
유사했다"VII고 제안서에서 주장한다. 분명, 개디스는 기계화

V. 메리 베이커 에디의 인용은 *The Rush for Second Place*, 147.
VI. Gaddis, "Agapē Agape: The Secret History of the Player Piano," 143.
VII. Ibid., 143–144.

자체보다 "자동화와 사이버네틱스, 수학과 물리학, 사회학, 게임이론, 마지막으로 유전학"을 계속 지배하고 있는 "더 포괄적인 조직 원리"에 더 관심이 있다.VIII 또, 이 프로젝트가 개디스를 몰아붙여 그 자신 역시 거의 편집증적인 "질서에 대한 열성"에 빠지게 된 것도 분명하다. 이와 동시에 한물간 기법들에 대해 그가 쓴 짧은 역사를 보면, 개디스가 내다보는 총체적 조직화라는 전망을 반박하는 주장을 가리키기도 한다. 합리화가 언제나 합리적인 것은 아니며, 매체의 발명은 막다른 길에 빠질 때가 수두룩하고, 과학적 진보는 기술적 재앙과 밀접하게 연결될 때가 많다는 것이다.

　　죽어가는 남자는 자동 피아노가 또한 재현과 복제에 대해 성찰할 기회를 제공한다고 보는데, 여기서 그는 대중적 플라톤주의 사상에서 세 가지 보수적 노선을 끌어낸다. 재현은 환영이라 위험하다는 것, 복제는 분산이라 엔트로피적이라는 것(그는 자신이 쓴 텍스트의 여러 버전에 파묻혀 있으며, 이는 전자 복제가 가능한 시대의 작가들에게는 너무나 공통의 조건이다), 마지막으로 복제는 언캐니해서 전복적이라는 것—"네가 통제할 수 없는 이 위험한 악마는 사실 네 일부가 아니지만, 너에게 무슨 짓을 시킬 수는 있다"—이다. 이 마지막 항은 기술을 프랑켄슈타인의 미쳐 날뛰는 괴물로 보는 과거의 견해를 업데이트하며, 죽어가는 남자는 E. T. A. 호프만의 자동인형 올림피아부터 이언 윌멋의 복제 양 돌리까지 각종 이상한 인형들을 반복해서 늘어놓는데, 윌멋을 기리며 남자는 블레이크식 순수의 노래를 메피스토펠레스식 경험의 래그타임(ragtime)으로 바꿔버린다. "어린 양아, 누가 널 만들었지? 너를 만든 이가 누군지 아니? […] 윌멋 박사가 너를 만들었단다, 이언 윌멋 박사가 너를 에든버러 외곽에서 클론으로 만들었어." 죽어가는 남자가 보기에, 위험한 복제 악마가 특히 겨냥하는 것은 예술가다. "예술가가 창조한 기술이 그를 제거하는 데 사용되고 있다"는 것이다. 그래서

151

VIII. **Ibid.**, 143.

이 같은 예술의 자동화에서 자동 피아노는 보캉송의 플루트 연주자와 "모두 컴퓨터를 가진 네 살짜리 아이들" 사이의 등장인물이다. 개디스에 따르면, 자동 피아노는 잠재적 연주자에게는 배울 필요가 없다고 만류하는 역할을 했고 실제 연주자의 실력은 떨어뜨리는 역할을 해서, 자동 피아노가 성공하자(1919년 무렵에는 전통적인 피아노보다 자동 피아노가 더 많이 생산되었다) 그로 인해 중산층은 실제 연주 능력을 키우지 않게 되다시피 했다.

1876년부터 1929년까지 시기는 모더니즘 미술과 스펙터클 사회의 도래를 목격했다—그러니까, 유성영화와 초창기 텔레비전이 이 시기의 끝 무렵에 출현했던 것이다. 그럼에도, 능동적 실행과 수동적 오락 사이에 함축된 대립은 문화 비평의 클리셰이고, 진지한 예술 대 대중문화, 아방가르드 대 키치 같은 여타 친숙한 이항 구조와 합치한다. 이 점에서 죽어가는 남자는 (신구판을 막론한) 『크라이테리언』(Criterion) 및 『파티잔 리뷰』(Partisan Review)와 결부된 비평가들의 엘리트주의 노선을 고수하지만, 그가 날리는 비판이 너무 반동적이지 않을 때도 가끔은 있다. 그는 고급문화와 저급문화를 아도르노의 용어로, 즉 "하나의 완전한 자유에서 갈라진 것이나 다시 합치지는 않은 반쪽들"이라고 취급하지는 않지만, 그래도 음악 작곡과 기계 복제의 변증법을 간략하게 제시하기는 한다.IX 죽어가는 남자의 말에 따르면, 프란츠 리스트 같은 작곡가들은 자동 피아노의 투박한 규칙성과 어울리게 하려고 '밴조 비트'로 기울어졌고, 모리스 라벨 같은 작곡가들은 그 규칙성을 퇴치하려고 복잡한 리듬을 애호했다. 이는 지나치게 결정론적이지만, 죽어가는 남자가 글렌 굴드를 고찰할 때 그의 사고는 훨씬 미묘하다. 잘 알려져 있듯이, 이 궁극의 연주자는 레코딩 스튜디오에 틀어박혔지만, 그러는 동안 굴드는 기술

IX. 테오도어 아도르노가 1936년 3월 18일 발터 벤야민에게 보낸 편지, Ernst Bloch et al., *Aesthetic and Politics*, trans. Ronald Taylor (London: New Left Books, 1977), 123.

조종에 너무나 몰두한 나머지 연주와 기계화 사이의 대립을 극복했다고 죽어가는 남자는 암시한다. 매개체에 너무나 깊이 빠져든 나머지 그것을 관통해 반대편으로 나와 다시 직접적이게 되었다는 것이다. "그는 스타인웨이 피아노가 되고 싶어 했다. 왜냐하면 그는 바흐와 스타인웨이 사이에 있다는 생각을 싫어했기 때문이다. […] 그는 음높이를 잇고 편집하고 변경해서 그가 완벽한 연주를 하기 위한 창조적 속임수라고 했던 것을 총체적으로 통제하는 위치에 있을 것이다." 음악은 오랫동안 이런 종류의 예술적 은총을 대변했다—죽어가는 남자는 T. S. 엘리엇을 인용한다. "음악이 너무 깊은 곳에서 들려/하나도 들리지 않네, 그러나 당신이 바로 그 음악/음악이 흐르는 동안에는." 개디스가 굴드를 자신과 같은 부류로 본다는 것은 분명하다. 왜냐하면 자신도 콜라주 텍스트라는 매개체를 통해 순수한 목소리의 직접성을 추구하기 때문이다. "독자와 지면 사이에서 가장 중요한 것, 그 고독한 기획." 그럼에도 이런 "직접적 현실"의 추구—

벤야민이 기계 복제에 대해 쓴 유명한 글에서 표현한 대로, "기술의 땅 위에 핀 푸른 꽃"—는 마음을 홀릴 수 있고(이것이 많은 뉴미디어 아트의 가장 큰 문제다), 개디스가 실제로 하는 작업은 죽어가는 남자가 늘어놓는 이론보다 훨씬 미묘하다.X 왜냐하면 그의 소설들은 그것들이 다시 쓰는 세계의 담론들—『제이아르』에 나오는 광고 언어, 『목수의 고딕』에 나오는 기독교 근본주의의 언어, 『혼자만의 놀이』에 나오는 법률 언어—을 초월하려고 하지 않기 때문이다. 『아연실색 아가페』와 『2등을 향한 질주』를 둘 다 편집한 조지프 태비의 정확한 말에 따르면, 개디스는 "정보, 비현실, 관료주의적 지배의 체제 아래서" 비판적 공간을 창출하기 위해 "권력의 작동을 주시하고, 권력의 언어를 차용하며, 권력이 생산한

X. Walter Benjamin, "The Work of Art in the Age of Its Technological Reproducibility" (1936), in *Selected Writings, Volume 3: 1935–1938*, eds. Michael Jennings et al. (Cambridge, MA: Harvard University Press, 2002), 115. 나의 책 *The Art-Architecture Complex* (London and New York: Verso, 2011)도 참고.

엄청난 쓰레기를 재활용"하는 작업을 했다.XI 이 점에서 그는
전성기 모더니스트 같은 리어왕이기보다 일상의 담론을
따지며 늘어놓는 어릿광대다.

　　게다가 개디스가 자동 피아노를 통해 보는 기술의
역사는 스케치처럼 간략하지만, 간략해도 요지는 분명하다.
발견된 조각들을 모아 다소 설득력 있게 이어 붙인 것이
역사라는 것이다. 개디스는 이런 조각들을 플라톤, 니체,
프로이트, 노버트 위너, 요한 하위징아, 벤야민에게서
끌어내지만(하위징아와 벤야민은 『아연실색 아가페』에서
아주 재미난 대화에 참여한다), 인용되지 않았어도 마음에
떠오르는 다른 사람들도 있다. 『기술과 문명』(Technics
and Civilization, 1934)을 쓴 루이스 멈퍼드, 『기계화가
주도한다』(Mechanization Takes Command, 1948)의
지크프리트 기디온, 『위조자들』(The Counterfeiters, 1968)과
『기계 뮤즈』(The Mechanic Muse, 1987)의 휴 케너, 그뿐
아니라 좀 멀게는 프리드리히 키틀러(담론 네트워크라는
개념), 질 들뢰즈(통제 사회라는 관념), 자크 아탈리(음악의
정치경제에 대한 설명) 등이다. 개디스는 이런 사상가들보다
더 기술결정론적 입장이지만, 그렇다고 해서 사회의
행위주체성을 망각한 것은 아니다. 이 지점에 대한 관심을
알려주는 것이 수수께끼 같은 제목이다. 죽어가는 남자의
말에 따르면, 아가페는 우주의 창조를 축하했던 "초창기
교회의 애찬식"으로, 그는 이 행사가 모든 예술 퍼포먼스에서
축소판으로 재상연된다고 믿는다. "그것이 바로 상실된 것,
큰 규모로 복제되기 위해 만들어진 모방 예술의 산물에서는
발견되지 않는 거야." 여기서 예술의 기계화가 휘두르는
부정적 힘이 시들게 하는 것은 벤야민의 아우라보다 다른 두
특질, 즉 개인의 위험과 공동체의 참여다. 죽어가는 사람은
아가페(agapē)라는 낱말을 곱씹으며 생각을 이어간다. 예술이
불러낸 사랑의 공동체는 언제나 반대편 숫자에 경악한다는

XI. Joseph Tabbi, "Introduction," *The Rush for Second Place*, xi. 이 점에서 그의
유산을 가장 많이 물려받은 사람은 조지 손더스다.

것이 그의 암시다. "피와 섹스와 총이 난무하는 아수라장에
입이 쩍 벌어져(agape) 말도 못 하고 꼼짝달싹 못 하는 무리
[…] 엘리트는 더 이상 없고 어디를 돌아보아도 퍼져나가는
군중, 그가 뭐라고 했더라, 하위징아의 표현으로, 사소한
오락과 조잡한 선정주의에 만족을 모르고 갈망에 불타는
군중, 격차(gap)를 넓히는 시시한 대중뿐이다." 이 모든
생각—예술은 성체 성사라는 것, 상실된 미적 경험의 공동체,
대중문화를 즐기는 아무 생각 없는 무리—은 전성기 모더니즘
담론의 주축들이고, 그래서 흔히 반동적이(고 그것도 간혹
반유대주의적일 때도 있)다. 그러나 개디스는 너무 영리해서
문제를 거기 남겨두지 않으며, 죽어가는 남자는 어쨌거나
그와 동일한 인물이 아니다. 개디스는 또한 다른 그리스어
아포리아에도 매혹되는데, 이 낱말을 그는 "차이, 불연속, 격차,
모순, 불화, 애매함, 아이러니, 역설, 괴팍함, 불분명함, 혼연함,
무정부, 혼란"이라고 정의하고, "만세!"로 경의를 표한다.[XII]
개디스는 엘리트 예술과 대중오락 사이의 괴리를 아가페의
이름으로 한탄할지도 모르지만, 실험과 의심, 창조적 노력과
비판적 사고의 공간을 열어주는 다른 괴리, 다른 아포리아는
음미한다. 그렇다면, 개디스에게서 아가페와 아포리아는
아마 질서와 엔트로피가 그런 것처럼 긴장 상태에 있는
것이다. 아가페와 질서가 희망과 이성 같은 것을 제공한다면,
아포리아와 엔트로피는 자유로운 작업이 가능한 틈새와 계시
같은 것을 제공한다.

　　여기가 죽어가는 남자와 개디스가 갈라서는 지점이다.
죽어가는 남자는 플로베르가 민주주의에 대해 한 말을
인용—"민주주의라는 꿈은 프롤레타리아를 부르주아지와
같은 어리석은 수준으로 끌어올리는 것이 전부다"[XIII]—하고,
자신의 짓궂은 수정을 덧붙인다. "부르주아지의 어리석은
수준을 프롤레타리아의 소양 없는 욕구로 끌어내리는 것."
여기서 그는 미적 거리와 예술적 난해함에 대한 전성기

155

XII. 개디스가 조지 컴네스에게 보낸 편지. Tabbi, "Introduction," xiii에서 인용.
XIII. 이는 플로베르가 자신의 사전 속 동일 항목에 넣어둔 통념들 가운데 하나다.

모더니즘의 신념을 넘어서서 정치적 반동과 계급적
인종주의로 간다. "군중, 대중, 무리는 언제나 가증스러울
것이다. 횃불을 전승하는 작은 집단의 정신들, 언제나
똑같은 그 정신들 말고는 아무것도 중요하지 않다." 잠시,
죽어가는 남자는 엘리트와 대중 사이의 괴리를 연결하려 했던
톨스토이와 휘트먼의 시도를 살펴보지만, 오늘날 그런 시도는
터무니없다고 일축한다. "우리의 문학 언어는 저 바깥에
있는 수백만의 평범한 무리와 어울리지 않는다. 아마 그들은
자신들의 언어를 만들어내고 있는 것 같다. 최근에 영화를 본
적 있는가? 그들의 가사에 귀 기울여 본 적 있는가? 그러니까
내가 들어본 것은 이런 것이다. 이 바보 같은 새끼야 이
씨팔놈의 좆을 빨아 이 예술의 민주주의에서는 모든 사람이
다 예술가야."

　　죽어가는 남자와 다르게 개디스 자신은 분열의 순간들—
"감수성의 분열"이라는 엘리엇의 의미에서도—에 끌리고,
이 순간들을 최대한 활용한다. 개디스는 고매한
모더니스트들에게 깊이 공감하지만, 그럼에도 불구하고
로버트 쿠버, 돈 디릴로, 해리 매슈스, 조지프 매켈로이,
그리고 누구보다 토머스 핀천(핀천의 편집증 성향은 말할
것도 없고 엔트로피에 대한 관심도 개디스는 공유한다) 같은
포스트모더니스트 저자들이 실험한 보통 사람의 언어에도
참가한다. 모더니스트와 포스트모더니스트 사이의 이런
구분은 인위적일 때가 많지만, 개디스는 언어적 상상력이
펼쳐지는 두 영역 사이의 틈새에서 글을 쓰는 것 같다. 그래서
여기서는 다른 동료들도 뇌리에 떠오르는데, 『콘크리트』의
베른하르트뿐만 아니라 『완신세 인간』(Man in the Holocene,
1979)의 막스 프리슈와 『윌리 매스터스의 외로운 아내』
(Willie Masters' Lonesome Wife, 1968)의 윌리엄 개스도
있다. 이런 작품들과 같이, 『아연실색 아가페』도 콜라주라는
모더니즘 기법과 요즘 말로는 아카이브 및 팩션이라고 하는
그 뒤에 나온 글쓰기 방식 사이의 문턱에 존재한다. 죽어가는
남자와 달리, 개디스는 포스트모더니즘에서 저자가 죽음에

이른 것을 애통해하지 않는데, 왜냐하면 그는 작가가 언제나
새로운 모양새로 존재를 드러낼 참인 것을 알기 때문이다.
그 사이에 개디스는 자신의 대리인을 시켜 예술, 기술, 사회의
여러 다른 입장들을 시험하게 하면서, 아가페와 아포리아,
즉 질서와 엔트로피 사이에서 멈추어, 그 입장들을 조롱하다가
다시 옹호하다가 한다. 어떤 순간에는 죽어가는 남자가
분개하며 진실을 말하는 자다. 그러나 다른 순간에는 허풍에
찬 고함이나 지를 뿐인 냉소적인 사기꾼이다. "나는 분명히
이 같은 작품을 쓸 자격이 있는 유일한 사람이다. 왜냐하면
첫째, 나는 음악을 읽지 못하고 따라서 빗이나 퉁기는 짓
말고는 아무것도 연주할 줄 모르기 때문이다. 둘째, 나는 어떤
법정이든 풍문이라고 일축할 2차 재료만 사용하므로, 우리는
그 재료를 다른 모든 것처럼 가십으로 변형시킬 수 있기
때문이며, 그리고 마지막으로. 마지막으로, 나는 이 가운데
아무것도 실은 믿지 않는다." 그런데 또 다른 순간에, 죽어가는
남자는 희망에 부푼다. 자신의 예전 자아인 예술가를 소환할
때인데, 이 예술가 자아는 언제나 형성 과정에 있는 미래의
자아로, "무엇이든 할 수 있을 청년"이다.

하룬 파로키는 인도인 아버지와 독일인 어머니 사이에서
1944년에 태어나, 1966년부터 1968년까지 베를린에 있는
독일영화텔레비전아카데미에서 수학했다. 그래서 파로키는
라이너 베르너 파스빈더, 베르너 헤어초크, 빔 벤더스 같은
유명 감독들이 이끈 뉴 저먼 시네마의 활동 영역에 자리
잡고 있지만, 그의 실제 작업은 알렉산더 클루게, 헬케 잔더,
장-마리 스트로브, 다니엘 위예의 참여적 영화제작과 더
가깝다. 파로키는 1960년대의 베트남 전쟁과 1970년대의
적군파에 의해 정치화된 후, 자신과 거의 같은 시대를
산 이 영화감독들처럼 비판적 영화를 개발했고, "기술적
통제의 수단"으로 쓰이는 이미지에 초점을 맞추었다.I
그의 작업에서는 이러한 비판성이 핵심이지만 작업이 무척
폭넓다는 사실 또한 눈에 띈다. 그는 100편이 훌쩍 넘는
영화와 비디오 작업을 했는데, 다수가 텔레비전을 위해 만든
것이고, 라디오 작업도 많으며, 책, 논문, 리뷰, 인터뷰의
목록도 길고, 경력상 비교적 늦은 시점에 화랑과 미술관에서
상당수의 이미지 설치 작업을 했다.II 영화는 양식과 토픽의
두 측면에서 모두 다양하고, 심리 스릴러부터 에세이
영화*까지 이르지만, 파로키는 에세이 영화로 가장 큰

I. Volker Pantenburg, "Visibilities: Harun Farocki between Image and Text," Harun Farocki, *Imprint/Writings*, eds. Susanne Gaensheimer and Nicolaus Schafhausen (New York: Lukas & Sternberg, 2001), 18. 파로키는 베트남 전쟁에 대한 영화를 세 편이나 만들었다.
II. 파로키는 『필름크리티크』(Filmkritik)가 1984년 폐간할 때까지 편집을 맡았고 기고도 했다. 또한 그는 여타 출판물 중에서도 『디 타게스차이퉁』(die tageszeitung) 그리고 『정글 월드』(Jungle World)에도 글을 썼다. 그는 산업적 방법들을 검토하는 작업을 했지만, 그 방법들을 사용하기도 했다. "작업할 때 나는 철강산업을 모델로 삼아 합성물을 만들려고 노력한다. 이 산업에서는 생산과정에서 나온 모든 폐기물이 다시 생산과정으로 흘러들어 가고 그래서 에너지 상실이란 거의 일어나지 않는다. 나는 기초 연구에 필요한 재원을 라디오 방송으로 마련하고, 연구 기간에 공부한 책들은 도서전시회에서 처리하며, 이 작업을 하는 동안 내가 관찰한 것 가운데 일부는 텔레비전에서 방영된다."(Imprint/Writings, 32) 파로키가 이미지 설치로 옮겨간 것도 영화의 산업적 운명과 보조를 맞춘 것이었다. 영화는 일부가 역사에 편입되면서 화랑과 미술관으로 이동했다.

유명세를 떨쳤다. 2014년 사망 당시에 그는 수많은 미완성 프로젝트를 남겼다.III

　　에세이 영화 가운데는 「세계의 이미지와 전쟁의 각인」 (Images of the World and the Inscription of War, 1988), 「독일연방공화국에 사는 법」(How to Live in the German Federal Republic, 1990), 「어떤 혁명의 비디오그램」 (Videograms of a Revolution, 1992), 「공장을 떠나는 노동자들」(Workers Leaving the Factory, 1995), 「나는 죄수들을 보고 있다고 생각했어」(I Thought I was Seeing Convicts, 2000), 「눈/기계 1-3」(Eye/Machine I-III, 2001-2003)이 있다. 여기서 파로키는 아카이브 이미지— 대개 제도적 기록, 산업 영화, 사용 안내 비디오, 감시 테이프, 홈 비디오에서 따온 것—를 다시 쓰고 다시 자르며 다시 프레임에 넣는데, 이미지의 주제는 노동 관행, 훈련 방법, 무기 테스트, 통제 공간, 일상생활처럼 다양하다. 혼히, 그는 이미지의 속도를 늦추고, 이미지를 다르게 병치시켜 반복하며, 이미지에 대해 논의하는 목소리를 들려주는데, 목소리의 범위는 분석적인 것부터 무표정한 것까지 다양하다. 효과는 우리가 이러한 재현물을 파로키 덕분에 난생처음 보는 듯하다는 것이다. 이 점에서, 그의 에세이 영화는 교육적이지만 현학적이지는 않다. 상영되는 정보는 이미지에서 추출되고 논평에 의해 굴절되는데, 너무 이상야릇하고 생략이 많으며 관대한 나머지, 환원적이라거나 엄격하다고 느껴질 수가 없으며, 그래서 영화에 나오는 목소리는 어떤 경우든 파로키와 엄밀하게 동일시될 수

* 픽션과 논픽션의 경계를 흐리는 자기성찰적, 자기지시적 다큐멘터리 영화를 말한다. 프랑스와 독일의 영화감독 가운데 크리스 마커, 알랭 레네, 장-뤼크 고다르, 하룬 파로키가 가장 혼히 언급된다.
III. 파로키는 에세이 영화라는 범주에 대해 회의적이었다. 그의 말에 따르면, 이 용어는 딱히 합당하지 않은 "'다큐멘터리 영화'나 꼭 마찬가지로 패나 부적절하다. 텔레비전에서 여러 많은 음악을 들으며 풍경을 볼 때—오늘날에는 이런 것도 에세이 영화라고 불리는 것이다. 수많은 분위기와 흐리멍덩한 저널리즘이 에세이다."(렘베르트 휘저와 한 2000년의 인터뷰, *Imprint/Writings*, 38에서 인용)

없다.IV 그는 몽타주를 재작업해서 인접한 라이트모티프들을 반복적으로 무리 짓는데, 여기서도 관람자에게 할 일을 많이 남긴다. 우리는 파로키가 우리를 위해 조합한 이미지-텍스트에 대해 숙고하라는 청을 받는 것이다. (그의 말에 따르면, "나는 영화에 관념들을 덧붙이지 않으려고 한다. 나는 영화로 생각을 해서, 영화의 분절을 통해 관념들이 나오게 하려고 한다.")V 사실, 우리에게 요청되는 것은 이 퍼즐이 (만일 우리가 영화에 나오는 목소리의 윤리학에 주목한다면) 결국에 미결 상태— 나중에 다른 국면에서 재고해야 할 문제, 정확히는 수정해야 할 에세이—로 남을 것임을 암묵적으로 이해하면서, 이러한 조합들에 대해 최선을 다해 변증법적으로 생각하는 것이다.

　　에세이 영화는 과학수사의 차원과 기억하라는 명령을 둘 다 가지고 있다. 「세계의 이미지」부터 「눈/기계」 등까지, 파로키는 자본주의 산업의 다양한 계기들에서 유래한 엠블럼 이미지들을 병치—단순한 천공기를 가령 복잡한 미사일과 병치—하는데, 이는 노동, 전쟁, 재현이라는 상이한 종류들 사이의 관계를 기술적인 면에서 또 체험적인 면에서 회수하기 위해서다. 거듭해서 그는 새로운 매체와 한물간 형식들의 변증법을 무대에 올리기 위해 보는 도구와 이미지화 도구로 되돌아가며, 그러면서 자신이 하는 것처럼 영화의 역할을 전면화한다. 이 관심사는 그의 작업에서 초점일 뿐만 아니라 작업의 토대를 수단에 두게도 한다. 이렇게 해서 파로키는 말하는 것만큼이나 보여주는 것도 할 수 있는데, 그가 보여주는 것은 무엇보다 시각과 재현에서 일어난 현저한 변화다. 그가 자주 제시하는 각종 장치—원근법 판화, 항공사진, 군대 영화, 텔레비전에 나온 스펙터클, 비디오게임, 컴퓨터 모델—는 단지 기술 변화의 결과일 뿐만 아니라, 기술 변화로 인해 달라진 가장 의미심장한 것들을 가리키는 지표다. 파로키는 마르크스처럼 생산과 재생산의 새로운 단계 각각이

IV. 이는 파로키의 에세이 영화들이 파르티잔답지 않다는 말은 아니다. 이에 대해서는 뒤에서 더 논한다.
V. Farocki, *Imprint/Writings*, 38.

권력과 지식의 새로운 이어달리기를 만들어낸다고 암시하고, 미셸 푸코와 조너선 크래리처럼 새로운 이어달리기는 각각 주체를 형성하는 새로운 모델을 수반한다고 내비친다.VI

때로 파로키는 르네상스 시대의 원근법에 대해 성찰하기도 하지만, 그가 더 자주 숙고하는 것은 영화의 탄생이다. 매체 사학자 토마스 엘제서가 쓴 바에 따르면, "파로키의 작업에서 중심을 차지하는 통찰은, 영화가 도래하면서 세계는 급진적으로 새롭게 가시화되었고, 이에 따라 노동과 생산의 세계부터 민주주의와 공동체를 구상하는 우리의 생각에 이르기까지 삶의 모든 영역에—사람들 사이의 관계와 정서적 유대에, 주관성과 상호주관성에, 나아가 전쟁과 전략 계획에, 추상적 사유와 철학에—결과적으로 지대한 영향을 미쳤다는 것이다."VII 이러한 결과들 가운데 일부는 팝아트에서 이미 탐색—앤디 워홀이 곧바로 생각난다— 되었지만, 파로키는 워홀이 한 것처럼 이미지 세계를 수동적으로 복제하지 않는다. 여기서도 그의 작업은 이미지

161

세계의 내막을 드러내는 장치들을 부분적으로 파헤치는 고고학 작업을 통해 그 세계의 역사적 궤적을 가리킨다. 더욱이, 파로키를 추동하는 것은 브레히트식 명령, 즉 이렇게 "각인된 것들"을 다른 목적에 맞추어 고치라는 명령이고, 이 점에서 그는 워홀과 더불어 브레히트도 자신에게 "영향을 미친 가장 중요한 사람"이라고 인정한다. "두 경우 모두,

VI. 특히 Jonathan Crary, *Techniques of the Observer: On Vision and Modernity in the 19th Century* (Cambridge, MA: MIT Press, 1990) 참고. 카자 실버먼은 "What Is a Camera?, or: History in the Field of Vision" [*Discourse* 15: 3 (Spring 1993)]에서 파로키와 크래리를 폭넓게 비교한다. 영화는 다른 비판 프로젝트들과 함께 가지를 뻗어 나가는데, 폴 비릴리오, 빌렘 플루서, 마누엘 데란다, 새뮤얼 웨버가 추진하는 것 같은 프로젝트가 그 예다. 파로키를 다룬 문헌은 방대하다. 영어로 된 주요 텍스트로는 Thomas Elsaesser, ed., *Harun Farocki: Working on the Sight-Lines* (Amsterdam: Amsterdam University Press, 2004) 그리고 Nora M. Alter, *The Essay Film After Fact and Fiction* (New York: Columbia University Press, 2018) 참고.
VII. Thomas Elsaesser, "Introduction: Harun Farocki" (2002), www.sensesofcinema.com. 또 Elsaesser, ed., *Harun Farocki: Working on the Sight-Lines*도 참고. 이러한 국면은 영화 이론에서 많이 연구되었다. 특히 Mary Ann Doane, *The Emergence of Cinematic Time: Modernity, Contingency, the Archive* (Cambridge, MA: Harvard University Press, 2002) 참고.

충동은 이미지의 자연화를 피하는 것이다. 물론 차이는 있다. 브레히트가 재현 방식을 개발하고 싶어 한다면, 팝아트는 재현 방식을 합병하는 것이다."VIII 그런데 사실, 파로키는 워홀식 수단을 브레히트식 목적에 응용한다. 그 또한 발견된 이미지를 합병하는—다시 말해, 발견된 이미지를 취소하는 동시에 포섭하는—것인데, 이는 보는 것과 이미지화 모두의 비판적 관계를 강조하기 위해서다.

"나의 방식은 수몰된 의미를 찾으며, 이미지 위에 쌓인 쓰레기를 치우는 것"IX이라고 파로키는 평했다. 이 벗겨내고 싶은 욕망은 또한 본질적으로 모더니즘적이기도 하다. 이와 동시에 그 욕망은 마르크스주의 전통에서 너무나 중심적인 이데올로기 비판, 특히 브레히트가 처음 개발했고 그다음에는 롤랑 바르트가 『신화학』(Mythologies, 1957)에서 발전시킨 비판에 의지하기도 한다.X 파로키는 이 파종적 텍스트가 1964년 독일에서 출판된 직후 서평을 썼으며, 그의 에세이 영화는 바르트식 신화 비판으로, 다시 말해 이데올로기적 이미지들을 분석적으로 재분절하는 작업으로 분명하게 이바지한다. 브레히트와 워홀을 연관시키다 보면 파로키에게 중요한 영향을 미친 또 한 사람 장-뤼크 고다르도 떠오른다. 고다르처럼 파로키도 정치적인 메타 영화를 만들었다. 하지만 고다르의 초점이 고전적인 할리우드 영화 장르들이었던 데 반해, 파로키가 집중한 것은 할리우드 영화가 군산복합체처럼 자행하는 착취였다. 또 고다르는 자신이 움직여서 교란한 것이 카메라와 눈 사이의 사실주의적 대응이라고 생각했다면, 파로키는 자신이 작업해서 해체한

VIII. 파로키가 롤프 아우리히 및 울리히 크리스트와 1998년에 한 인터뷰. 인용은 Farocki, *Imprint/Writings*, 24. 또한 특정한 사회구성체를 표시하는 특정한 표현, 즉 게스투스(gestus)에 대한 파로키의 관심도 브레히트적이다.
IX. Farocki, *Imprint/Writings*, 26에 인용된 「세계의 이미지」에 대한 파로키의 언급. 이 접근법은 그의 비평을 이끌어가기도 한다. 1982년에 나온 한 텍스트는 이렇게 시작된다. "베트남에서 온 사진 한 장. 흥미로운 사진. 이 사진에서 많은 것을 읽어내리면 이 사진에 많은 것을 읽어 넣어야 한다."(Ibid., 112)
X. 이 책에 실린 「실재적 픽션」 참고.

카메라가 눈을 영속적으로 개편한다는 것을 증명했다.XI
「세계의 이미지」에서 제안되고 「눈/기계」에서 세세하게
다듬어진 이러한 개조 작업은 그의 실천에서 중심을
차지하는 관심사다.

「세계의 이미지와 전쟁의 각인」이라는 제목이 강조하는
것은 세계가 이미지에 의해 매개된다는 사실과 그 매개의
토대는 전쟁이라는 사실, 두 가지 모두다. 더 나아가 '각인'이
암시하는 것은 이러한 조건들이 약호의 해독을 요구한다는
사실이다. 그다음으로 파로키는 즉시 자신의 최우선 테마—
재현의 도구들을 파괴의 도구들과 겹치는 것—를 발표하며,
이 테마를 75분짜리 영화라는 구체적인 사례들을 통해
검토한다. 이 예들은 반복되면서 알레고리적 대상들—기술적
대상들(technical objects)로서, 우리가 먼저 판독한 다음 그와
같은 다른 대상들을 판독하는 데 사용하는 대상들—이라는
해석학적 형식을 취한다. 시작과 끝에 나오는, 독일 하노버에
있는 한 해양연구소의 조파기(wave machine)는 자연의
복제를-통한-통제를 의미하는 비유다. 동작을 반복하는
조파기는 바다만큼이나 가차 없이 계속될 것처럼 보이고,
그래서 기술의 독보성보다 기계의 무심함을, 즉 특질 따위는
없는 세계, 실로 거의 인적 없는 세계를 의미하게 된다.
그다음에 파로키는 변증법적인 조치로, 인간의 속성을
자연계로 집요하게 확장하는 내용을, 르네상스 시대(그는
이 주제를 다룬 뒤러의 동판화를 우리에게 보여준다)와
이성의 시대[여기서 그는 계몽주의를 뜻하는 독일어
아우프클레룽(Aufklärung)에 대해 숙고한다]에 역사적으로
일어난 개인적 관점의 발전과 연결한다. 원근법과 개인주의를
연관시키는 대목은 하이데거의 「세계상의 시대」(The Age
of the World Picture, 1938)를 상기시키고, 합리성의 역사를
암시하는 대목은 아도르노와 호르크하이머의 『계몽의
변증법』을 반향하지만, 파로키는 이 상이한 비판들을

163

XI. 파로키는 고다르에 대한 연구서 *Speaking about Godard* (New York: New York University Press, 1998)를 카자 실버먼과 공동 집필했다.

재현의 이데올로기적 차원에 대한 자신만의 독특한
설명으로 수정한다.

파로키의 수정은 처음에는 완곡하게, 즉 알브레히트
마이덴바우어에 관한 일화를 통해 이루어진다. 마이덴바우어는
1858년 보존 목적으로 독일 베츨라에 있는 성당의 파사드를
측정하는 데 착수했다. 추락해서 거의 죽을 뻔한 다음에,
마이덴바우어는 사진을 수단 삼아 건물을 축척으로 측정하는
방법을 고안했다. 이런 이미지-관념의 무리는 파로키의
전형이다. 그러니까 치명적인 위험은 기술 혁신, 즉 재현을
통한 통제의 욕망을 촉진하지만, 욕망과 기술이 이렇게
뒤섞이면 과학적 이성은 도구적 용도로 미끄러진다는
것이다. 나아가 마이덴바우어는 축척 측정을 개발하기 위한
연구소(본질적으로는 건축 관련 이미지 아카이브였다)를
제안했는데, 프러시아 국방부는 군사 목적으로 이 연구소를
지원했다. 재현 및 보존은 전쟁 및 파괴와 동떨어져 있지 않을
때가 너무 많다는 것이 파로키의 암시다.

시각적 도구성의 계보를 훑는 뒷부분에서 파로키는
아우프클레룽이라는 단어에 존재하는 '계몽'(enlightenment)과
'정찰'(reconnaissance, 정보 수집이라는 의미에서) 사이의
편차에 대해 성찰한다. 그는 미국의 한 전투기 이야기를
다시 들려준다. 1944년 4월 4일 폭격하러 실레시아에
갔던 전투기는 우연히 죽음의 수용소를 알려주는 증거인
아우슈비츠의 사진을 찍었지만, 군사 분석자들은
그 근처에 있던 I. G. 파르벤 복합기업에 초점을 맞추었던지라
아우슈비츠는 탐지하지 못한 채 지나치고 말았다. 1977년
「홀로코스트」라는 텔레비전 시리즈를 보고 두 명의 CIA
직원이 컴퓨터라는 새로운 기술의 도움을 받아 해묵은
군사 파일들을 검색했고, 수용소와 관련된 이미지들을
발견했으며, 33년 전 선대의 분석자들이 하지 못했던,
그 수용소에 대한 분석을 해냈다. 이 시퀀스에서 파로키는
대단한 '정찰' 능력을 치명적인 '인지' 무능력과 병치하는데,
이는 이미지와 이해 사이의 균열이 얼마나 비극적일 수

하룬 파로키, 「세계의 이미지와 전쟁의 각인」, 1988. 16mm 영화, 컬러와 흑백, 75분.
© Harun Farocki, 1988.

있는지를 입증하기 위해서다.XII 그다음에 파로키는 보는 데 실패한 이 사건을 듣는 데 실패한 다른 사건과 결부시킨다. 슬로바키아 유대인으로 수용소에 끌려가 있던 두 사람의 이야기를 통해서다. 루돌프 브르바와 알프레드 베츨러라는 이름의 두 사람은 온갖 난관을 뚫고 아우슈비츠에서 탈출했지만, 그곳의 참상을 알린 그들의 보고는 처음에는 스위스에서, 그다음에는 런던과 워싱턴에서 묵살당하고 말았다. 끝에서 파로키가 암시하는 것은, 정찰과 인지의 이런 균열이 위성 감시 같은 오늘날의 시각 및 이미지 기술에도 여전히 각인되어 있다는 사실이다.

우리의 재현 장치들은 우리가 어떻게 보는가뿐만 아니라 우리가 어떻게 보이는가도 알려주며, 「세계의 이미지」는 이미지를 포착하는 것과 이미지로 포착되는 것 사이의 긴장을 압박한다. 아우슈비츠 시퀀스에서 파로키는 수용소에 새로 도착한 사람들을 찍은 예외적인 사진 한 장 위에 오래 머문다. 코트를 입은 한 매력적인 여성이 수상쩍은 눈길로 카메라를 바라보는데, 그 뒤편에서는 나치 병사가 남성 재소자 몇 명을 검사하고 있는 사진이다. 심지어는 지금도 이 사진의 응시에 담긴 함축은 견디기 힘들지만, 최소한 이 여성은 사진을 찍는 나치를 공포와 분노가 뒤섞인 듯한 눈길로 돌아볼 만큼은 냉정을 유지하고 있다. 영화의 다른 부분에서 파로키는 카메라와 주체의 냉혹한 대면을 또 한 장면 보여준다. 1960년에 촬영된 알제리 여성들의 초상사진 아카이브인데, 난생처음 베일을 벗고 찍은 이 사진들은 프랑스 군대가 전쟁 동안 식별을 목적으로 촬영한 것이다. 이 여성들은 모든 의미에서 노출되었지만, 이 위반은 또한 고스란히 직면되어 무언의 저항을 일으켰다.XIII 「세계의 이미지」 뒷부분에서 파로키는 진행 중인 인체 드로잉 수업을 보여주는데, 그의

166

XII. 부분적으로 파로키는 이 실패가 심지어 당시에도 명백했던 이미지의 대단한 확산 탓이라고 본다. "군인의 눈보다 세계의 사진들이 더 뛰어난 평가 능력을 가지고 있다."

XIII. 파로키는 이 이미지들 다음에 미용실에서 화장을 받는 서양 여성이 나오는 장면을 잇는다. 여기서도 이 같은 불/연속은 그의 몽타주 원리다.

몽타주는 누적 효과가 대단해서 우리가 더는 바라보고
측정하고 이미지화하는 작업을, 이런 기법들에 대한 군사적,
산업적, 관료주의적 남용을 뺀 인간적 용도로 사용할 수 없을
정도다. 우리 중 일부는 이 일반적인 이미지-과학의 대상
자리에 위치하는 반면, 나머지는 이미지-과학의 운용자로
설정된다는 것이 파로키의 결론이다. 그렇다면 우리는 두
위치를 모두 차지할 수도 있을 것 같다. 우리가 받는 훈련은
컴퓨터게임을 하거나 텔레비전에서 전쟁 보도를 보는 것처럼
악의가 없는 것이다.

파로키는 훈련에 대한 이런 관심을 「독일연방공화국에
사는 법」에서 추구한다. 이 작품은 교육용 테이프—어린
소년에게는 블록 퍼즐 문제가 나가고, 임신한 부모는 아기
인형을 가지고 훈련을 받으며, 초등학생은 도로 교통에 관한
연습을 반복하고, 은행 창구 직원과 경찰 간부 후보는 논쟁
관리 훈련을 받는다—를 많이 사용하는데, 이는 적절한
행동을 가르치는 교육이 어떻게 강요된 사회화로 조금씩
변하는가를 암시하기 위해서다.XIV (이 장면에서는 사람들만
시험받는 것이 아니라 서랍, 의자, 변기 의자처럼 로봇식
남용이 일어날 수 있는 사물들도 시험받는다. 이렇게 시험을
치르는 모든 주체, 즉 인간 및 여타 주체들 가운데 이상적인
유형은 구타도 이겨낼 수 있는 물체가 되는 것인 듯하다.)
관리사회에서는 사는 법이 삶 자체를 거의 포섭해 버렸다는
것이 파로키의 암시이고, 이 점에서 파로키의 영화는
가차 없이 시험하고 계속해서 개편하는 우리의 현 체제를
내다본다.XV 더욱이, 「사는 법」은 극화한 다큐멘터리라서,

XIV. **발터 벤야민이 산업 문화에서 이루어지는 훈련을 논의한 텍스트는 무엇보다**
「기술 복제 시대의 예술작품」(The Work of Art in the Age of Its Technological
Reproducibility, 1936)과 「보들레르의 몇 가지 모티프에 관하여」(On Some
Motifs in Baudelaire, 1939)다. 그의 작업에서 이 측면을 뛰어나게 해명한 책이
Miriam Bratu Hansen, *Cinema and Experience: Siegfried Kracauer, Walter*
Benjamin, and Theodor W. Adorno (Berkeley: University of California Press,
2012)다. 오늘날 치러지는 시험은 히토 슈타이얼과 트레버 파글렌도 다루고 있다.
이 책에 실린 「박살 난 스크린」과 「기계 이미지」 참고.
XV. **Avital Ronell,** *Test Drive* (Champaign: University of Illinois Press,
2005) 참고.

위홀 이후에 도래한 리얼리티 텔레비전의 시대, 즉 실제 삶이 공연처럼 수행될 때만 실제처럼 느껴지고 삶은 때로 연기와 동의어 같아 보이는 시대를 예견하기도 한다. 파로키는 이보다 나중에 감옥과 쇼핑몰을 다룬 영화에서 이와 관계된 탐구의 노선들을 발전시키지만, 「눈/기계 3」은 이 노선들을 「세계의 이미지」에서 맨 처음 꺼낸 테마들과 직접 연결한다.

「세계의 이미지」처럼, 「눈/기계」 3부작도 노동, 전쟁, 통제의 도구들, 특히 1990-1991년의 제1차 걸프전 이래 발전한 도구들—로봇식 생산, 미사일 무기류, 비디오 감시의 새로운 기법들—에 대해 성찰한다. (이미지는 1-3부에서 반복되는데, 길이는 각각 25분, 15분, 15분이다.) 여기서도 「눈/기계」라는 제목은 즉시 관계에 대한 질문을 제기한다. 빗금이 환기하는 것은 신체와 정신 사이의 오랜 구분이고, 파로키가 암시하는 것은 데카르트 이후의 사유에서 신체/정신 문제였던 것이 우리 시대에는 눈/기계 문제이고, 이번에도 또 철학의 영역을 추월해서 가지를 뻗었다는 것이다. 빗금이 의미하는 것은 (「세계의 이미지」에서 자주 그런 것처럼) 눈과 기계 사이의 분열인가, 아니면 그 둘에 대한 새로운 생략인가, 아니면 생략을 낳은 분열인가?

파로키는 스크린을 동등한 프레임 두 개로 나눌 때가 많은데, 가끔은 왼쪽 상부에서 오른쪽 하부로 가는 대각선으로 설정되기도 해서 중앙 부분이 약간 겹칠 때도 있다(영화는 별개의 모니터들에서 상영될 수도 있다). 이 분리된 스크린의 효과는 여러 가지다. 이런 스크린은 이미지 제작과 프레임 설정을 그 자체로 의식하게 하며, 그래서 카메라와 우리를 동일시하는 관습적 행동을 방해하는 거리를 빚어낸다. (파로키의 논평이 개입해서 보완한다.) 이와 동시에, 이 장치는 표적 포착을 흉내 내며, 이로 인해 우리는 이 작품에서 반복되는 스마트 폭탄 이미지들에서처럼 카메라의 관점을 취하지 않을 수 없게 된다. 하지만 프레임들이 완전히 수렴하는 일은 결코 없다. 보는 것이란 표적을 포착하는 것이라는 생각이 환기되지만

그저 보류될 뿐이다.XVI 마지막으로, 이 장치는 19세기 중엽의 스테레오스코프부터 현재의 분리된 스크린까지 이미지 도구들의 역사를 소환한다. 이 스크린은 (사실주의 재현의 전통적 모델들인) 창문도 아니고 거울도 아니며, 오늘날의 시각성을 지배하는 패러다임—정보의 모니터로서, 우리가 운용하지만 역으로 우리를 모니터할 수 있는 것—을 단호히 대변한다. 파로키가 제시하는 대로, 이 감시의 응시는 인간을 거의 넘어서 있는 것 같다. 「세계의 이미지」에서처럼, 「눈/기계」의 주요 관심사는 점진적 자동화인데, 이는 노동과 전쟁에서뿐만 아니라 보기와 이미지화에서도 일어나고 있다. 파로키가 매혹되는 것은 정보 처리와 데이터 매칭이 감정 없이, 심지어 주관도 없이 행해지는 방식이다. 「눈/기계」의 세계에서는 아무도 집에 있지 않고, 직장에 있지도 않은 것 같을 때가 많다.XVII

　　「눈/기계 1」에서 첫 번째 알레고리적 대상은 제1차 걸프전 동안 악명을 떨친 스마트 폭탄의 표적 설정이다. 이 특정한 눈 기계가 나타내는 주체 위치는 어떤 종류인가? 그 주체 위치는 대단한 권력을 가지고 있는 종류인데, 왜냐하면 이 눈 기계는 그것이 파괴하는 것을 보고, 또 보는 것을 파괴하기 때문이다. 지상의 표적들은 자잘해 보이고, 카메라는 폭탄과 함께 폭발하지만 우리는 폭발하지 않기에, 우리가 이 파괴를 지휘하는 것 같고 이로 인해 우리는 권력을 쥔 것 같은 느낌이 들게 된다. 기술적으로 업데이트된 숭고 속에서 객관적 파괴가 주관적 쾌감으로 변환되는 것이다.XVIII 파로키는 또한 작업장과 도시 및 교외에 설치된 감시 카메라 영상처럼 눈

XVI. 엘제서가 편집한 책 제목이 내비치듯이, 파로키의 "작업은 시선들을 다룬다." 표적을 설정하는 행위로서의 보기에 대해서는, Samuel Weber, "Target of Opportunity: Networks, Netwar, and Narratives," *Grey Room* 15 (2004).
XVII. 여기서도 이 책에 실린 「박살 난 스크린」과 「기계 이미지」 참고.
XVIII. 벤야민은 「기술 복제 시대의 예술작품」 말미에서 이런 파시스트 숭고의 원형적 공식을 제시한다. 인류의 "자기소외"는 "자신의 절멸을 최고의 미적 즐거움으로 경험할 수 있는 지점에 도달했다."[*Selected Writings, Volume 3: 1935-1938*, eds. Michael Jennings et al. (Cambridge, MA: Harvard University Press, 2002), 122] 나는 이 효과의 동시대 판을 『실재의 귀환』 7장에서 논의했다.

기계의 덜 극단적인 사례들—도로 교통, 쇼핑몰의 사람들—을 제시하기도 하지만, 여기서도 다시금 이미지와 공간은 통제가 연속되는 하나의 지대로 합쳐진다. 관람자는 감시 기계처럼 설정되어 스캔하고 방지한다. 발터 벤야민이 암시한 대로, 아제가 파리의 사진을 마치 범죄 현장인 것처럼 찍었다면, 감시 카메라는 시민을 범죄자의 원형인 것처럼 겨냥한다.XIX 눈 기계의 사례는 더 많이 이어진다—날아가는 미사일, 정교한 로봇, 제1차 걸프전 때 찍은 두바이 공항의 위성 이미지 등등. "이 이미지들에는 사회적 취지가 없다"고 파로키는 평한다. 그 이미지들에는 저자가 없고, 또 이미지 대부분은 미리 결정된 것을 살피는 것이라서 인간이 본 것처럼 보이기보다 자동으로 모니터링된 것처럼 보인다는 것이다. 이런 식으로 파로키는 "로봇의 눈"이 가동 중임을 암시한다. 모더니즘 영화제작자 지가 베르토프가 찬양했던 "영화의 눈"(kino eye)과 달리, 로봇의 눈은 인간을 인공 보철로 확장한 것이 아니라 인간을 로봇으로 대체한다. 「눈/기계」가 가리키는 것은 광학적 무의식(optical unconscious)이기보다 탈주체의 보기(postsubjective seeing), 즉 시각적 비의식(visual nonconscious)이다.XX

한 지점에서 파로키는 에르케넨(erkennen)이라는 말을 가지고 논다. '지각하다'뿐만 아니라 '인지하다'라는 뜻도 가진 용어다. 눈 기계와 더불어, 인지에서는 인간 중심적 내용이 더욱더 비워졌다. 인지가 의미화하는 것은 스마트 드론의 능력, 즉 실황 이미지와 저장 데이터를 비교하고, 정보를 처리하며, 그에 따른 행동을 선택하는 알고리듬의 능력에 지나지 않는다. 아이러니는 스마트 드론이 「눈/기계」의

XIX. Walter Benjamin, "Little History of Photography" (1931), in *Selected Writings, Volume 2: 1927–1934*, eds. Michael Jennings et al. (Cambridge, MA: Harvard University Press, 1999).

XX. 나는 이 점을 이 책에 실린 「박살 난 스크린」과 「기계 이미지」에서 자세히 다룬다. 감시에 대한 필수 안내서는 Thomas Y. Levin, Ursula Frohne, and Peter Weibel, eds., *CTRL [Space]: Rhetorics of Surveillance from Bentham to Big Brother* (Karlsruhe: ZKM Center for Art and Media; Cambridge, MA: MIT Press, 2002)다.

하룬 파로키, 「눈/기계 1」, 2001. 두 개의 비디오, 컬러, 23분. © Harun Farocki, 2000.

주축이라는 것이다. 그래서 계몽주의의 이상인 자율성에 남아있는 것이 뭐라도 있다면 그것은 자동화된 미사일, 로봇, 감시 카메라 등의 눈 기계 쪽에 있는 것 같다. 이는 파로키에게 초미의 관심사인 노동의 측면에서 끔찍한 결과다. 엘제서의 말대로, 뤼미에르 형제가 첫 번째 영화 「리옹의 뤼미에르 공장을 떠나는 노동자들」(Workers Leaving the Lumière Factory in Lyon, 1895)을 만든 이래—말하자면, 영화와 산업이 "접촉하고 충돌하고 결합한" 이래—줄곧 "점점 더 많은 노동자가 공장을 떠나고 있다."XXI 파로키는 이런 노동 현장으로 거듭해서 돌아간다(그 자신도 뤼미에르 형제의 작품이 나온 지 100주년이 된 1995년에 「공장을 떠나는 노동자들」을 만들었다). 그런데 「눈/기계」에서는 그렇게 돌아가 보니, 노동 현장이 너무나 자동화되어 인간은 거의 없다시피 하다. 하지만 신체처럼 노동도 결코 초월되지는 않는 것이다. 노동은 오직 재배치되고 재규정될 뿐이라, 「눈/기계 3」에서는 그런 훈련에 끝이 없다. 파로키는 그런 훈련이 진행 중인 모습을 비디오 아케이드에서, 컴퓨터게임 앞에서, 군대 광고를 통해서 등등으로 보여준다. 걸프전 시리즈를 본 모든 사람은 "전쟁 기술자로 변하기"도 했다는 것이 그의 암시다. 이는 그가 벤야민을 바탕으로 정교하게 발전시키는 또 하나의 중심 테마다. 그 같은 이미지들은 파시즘처럼 전쟁의 테크놀로지에 공감하는 감정이입을 널리 퍼뜨렸다는 것이다.

어쩌면 「눈/기계」의 함의 중에서 가장 암울한 대목은 보이지 않는 것은 아닐지라도 언급되지는 않은 채 남아있는 것 같다. 「세계의 이미지」는 아직도 사진과 영화라는 지표적 기입에 의해 포착될 수 있는 현실을 검토한다. 이미지들은

172

XXI. Elsaesser, "Introduction: Harun Farocki." 파로키에 의하면, "노동이나 노동자에 대한 영화는 주요 장르가 되지 못했고, 공장 앞의 공간은 계속 열외였다. 대부분의 내러티브 영화가 펼쳐지는 삶의 무대에서는 노동이 뒷전이었다." (Imprint/Writings, 232) 이렇게 재현이 부족한 상태에 맞서서 꾸준히 작업한 또 한 사람의 미술가가 앨런 세쿨라다. 무엇보다 「생선 이야기」(Fish Story, 1988-1994) 참고. 노동이 영화에 나오는 경우가 드물다면, 노동의 재현은 또한 텔레비전에서도 매우 제한적인데, 경찰, 변호사, 의사(또는 이 셋을 모두 끔찍하게 조합한 법의학자)에 국한되는 경향이 있다.

신화적이거나 말이 없지만, 아무리 그렇다 해도 사실들의
흔적은 이미지에서 여전히 추출될 수 있고 의심의 해석학으로
발가벗겨질 수 있는 것이다. 「눈/기계」가 가리키는 것은
이미지가 빛을 담은 정보로서 이어지고 스크린이 잔여물 없이
리셋될 수 있었던 예전의 아날로그 세계를 디지털로 다시
포맷한 세계, 즉 현실을 한순간 형성했다가 다음 순간에는
분해할 수도 있는 이미지의 흐름으로 구성된 우주다.
이 세계에서는 모든 것이 변할 수 있지만 근본적으로
변하는 것은 아무것도 없는 것 같은데, 이런 세계는 조금도
새로울 것이 없으나[이는 『공산주의 선언』(The Communist
Manifesto, 1848)에 나오는 자본주의적 현대성의 한 정의다.
즉 "모든 견고한 것이 대기 중으로 녹아내린다"], 현재
우리를 지배하는 자들이 이런 점에서 쓸 수 있는
테크놀로지는 엄청나다.

여기서 파로키는 하나의 어려움에 직면한다. 「눈/기계」가
개관하는 세계는 인간이 세계로부터 소외된 경우만이
아니라 세계가 인간으로부터 소외된 경우까지, 강도 높은
소외의 세계다. 그것이 보여주는 환경은 우리 자신이 만든
것이면서도 우리의 범위를 넘어서 버린 것이기 때문이다.
만일 그렇다면, 브레히트식 소외 효과가 이런 세계와 경쟁할
수 있는가? 다시 말해, 극도의 소외가 일반적인 사태라면,
이를 모방해서 악화시킨다—물화된 조건들을 제 곡조에
맞추어 춤추게 한다는 마르크스의 대단하고 대담한 구식
시도—고 해서 진정한 도전의 방식으로 나오는 것은 거의
없다. 그렇게 해서는 씨알도 먹히지 않을 것이다.XXII 파로키는
세계의 이미지에서 흘러나온 의식을 하염없이 보여주지만,
만약 이것이 사실이라면 그의 조종 작업도 아무 요점이 없을
것이다. 「세계의 이미지」와 「눈/기계」를 관람하고 나면, 아무
격자—원근법 회화, 컴퓨터 화면, 거실의 창문—라도 또
하나의 표적, 표적에 곧 맞춰질 십자선처럼 보이기 시작한다.

XXII. 나는 이 책에 실린 「기계 이미지」에서 이 질문들을 다시 다룬다.

「세계의 이미지」 가운데 한 지점에서 파로키는 한나 아렌트를 인용해서, 강제수용소는 인간이 다른 인간을 지배하는 문제에 관한 한 "절대적으로 모든 것이 가능하다"는 사실을 증명한 전체주의의 실험실이었다는 취지를 드러냈다.XXIII 「눈/기계」에서 파로키는 이 증명을 업데이트한다. 이는 여전히 필수적인 작업인데, 이로 인해 그가 비판적 변증법을 넘어 무작정 반대만 일삼는 입장으로 갈 수밖에 없는 경향이 있다고 해도 그렇다. 하지만 이 같은 반대는 이 68세대 노익장의 뼛속 깊이 박혀있었고, 견제받지 않는 권력에 저항하겠다는 이 불굴의 의지는 좌파에게 무엇보다 가장 필요한 것이다. 베트남전쟁에 대해 쓴 1982년의 글 말미에서 파로키는 카를 슈미트가 '파르티잔'이라는 인물에 대해 한 말을 인용한다. 슈미트는 1963년에 이렇게 썼다. "기술에 의해 조직된 세계의 내재적 합리화가 완전하게 이행된다면, 파르티잔은 아마 말썽꾼조차도 되지 못할 것이다. 그렇게 되면 파르티잔은 기술적-기능적 과정들이 마찰 없이 수행되는 가운데 자진해서 사라질 것인데, 이는 고속도로에서 개가 사라지는 것과 하나도 다르지 않은 일이다."XXIV 우리 시대의 고속도로는 마찰이 없는 것처럼 보이지만, 아무리 그렇다 해도 하룬 파로키의 파르티잔 작업이 사라지도록 놔두는 것은 막아야 한다.

174

XXIII. Hannah Arendt, *The Origins of Totalitarianism* (New York: Schocken, 1951), 437–459.
XXIV. 카를 슈미트의 인용은 Farocki, *Imprint/Writings*, 160.

사진과 영화가 회화와 조각에 압력을 가하면서 한 세기 넘게
신기술은 미학적 영역을 변형시켰고, 발터 벤야민과 라즐로
모호이-너지 같은 현대주의자들은 문해력이란 이 둘을 모두
읽을 수 있는 능력이라고 재정의했다. 잘 알려져 있듯이
벤야민의 생각에 따르면, 이러한 매체들의 복제 가능성은
유일무이한 미술작품이 지닌 아우라의 힘을 부서뜨리는
것(이는 대부분 그의 희망 사항이었다)뿐만 아니라, 그렇게
해서 미술의 실제를 다른 목적들, 특히 정치적 목적에
개방하는 것(이 일은 좋든 싫든 일어났다)도 가능할 법했다.
게다가 벤야민은 카메라가 인간의 시각적 한계 너머에 있는
사물의 존재를 드러냈다고 강조했으며, 여기에 "광학적
무의식"이라는 용어를 주었다.[1] 하지만 사진과 영화가
각인의 방식으로 실재를 포착했다 할지라도, 사진과 영화는
잡지, 광고 등을 통해 일상생활의 구조 속에 점차 편입되었고,
그러면서 세계를 또한 탈실재화하는 데 기여하기도 했으며,
그래서 1960년대가 되면 이런 효과들과 씨름하는 데
스펙터클과 **시뮬레이션** 같은 용어들이 필요해졌다. 그런데
당시에는 기계 복제와 대량 유통이 재현과 주체성을
변화시켰다. 하지만 지금은 디지털 복제와 인터넷 유통이
새로운 포맷을 만드는 중인데, 이번에도 변화를 파악하는 일은
역시 어렵다. 오늘날 많은 이미지는 세계를 기록하지도 않고
세계를 탈실재화하지도 않는다. 오히려 바이러스성 이미지는
흔히 우리가 행위하지 않아도, 또 우리의 이익에 반하여
자체의 현실을 빚어내며, 이는 정보의 경우도 마찬가지인데,
정보의 흐름이 갑자기 멈춘 다음에 광고 팝업이나 뉴스
속보로 돌연 분출할 때가 그렇다.

　　『면세 미술』(Duty Free Art, 2017)에 수록된 글에서

176

I. Walter Benjamin, "Little History of Photography" (1931), in *Selected
Writings, Volume 2: 1927–1934*, eds. Michael Jennings et al. (Cambridge, MA:
Harvard University Press, 1999), 512.

독일의 미디어 미술가이자 이론가인 히토 슈타이얼은
'알고리듬적 비의식'(algorithmic nonconscious)이라고 할 만한
이 조건을 다음과 같이 묘사한다.

> 동시대의 지각은 상당 부분 기계적이다. 인간 시각의
> 스펙트럼은 극히 일부에 해당한다. 기계를 위해 기계에
> 의해 부호화된 전하, 전파, 빛의 파동은 빛보다 약간 느린
> 속도로 쌩하니 지나가고 있다. 보기는 확률 계산으로
> 대체된다. 시각은 중요성을 잃고 필터링, 해독, 패턴
> 인식으로 대체된다.II

사진과 영화를 읽을 수 있는 문해력에 대해서는 잊어라.
오늘날 능력에서 중요한 것은 어떻게 "현실 자체가 후반
작업이 되고 각본에 따른 것인지"를 탐지하는 것 그리고
"군사-산업-연예 복합체"의 "네트워크 공간"을 거기서 나온
"쓰레기 이미지", "심각한 게임", "포스트시네마의 영향"을
가지고 헤쳐가는 것이다.III 슈타이얼은 이 마지막 네 용어를
자본주의의 거미줄에 붙잡힌 동시대의 삶에서 살아남기
위한 어휘의 일부로 내놓는다.IV 그녀가 보기에 자본주의적
동시대의 삶은 캡차[Captcha, "컴퓨터와 인간을 구별하기
위한 완전 자동 공공 튜링 테스트"(Completely Automated
Public Turing test to tell Computers and Humans Apart)에서
나온 말]를 끝없이 맞추는 일이 될 위험이 있다. 웹사이트가
띄우는 대로 꼬부랑글자들을 순순히 입력하면서 우리는
"기계를 위해 인간이라는 확인을 성공적으로 해낸다"고
슈타이얼은 건조하게 언급한다.V

II. Hito Steyerl, *Duty Free Art* (London and New York: Verso, 2017), 47.
한국어판은 히토 슈타이얼, 『면세 미술: 지구 내전 시대의 미술』, 문혜진·김홍기
옮김(서울 워크룸 프레스, 2021), 56 참조.
III. Ibid., 148, 145. 한국어판 174, 171 참조.
IV. 여기 이 네 용어는 토마스 엘제서, 렘 콜하스, 하룬 파로키, 스티븐
샤비로에게서 하나씩 따온 것이다.
V. Ibid., 159. 한국어판 186 참조. 최소한 우리의 옛 프레너미, 즉 상품으로 변한
탁자는 인간이 되기를 열망했고 우리 또한 그러리라고 여겼다.

오늘날 필수적인 문해력은 어떻게 획득할 수 있는가? 캡차 체제에 대처하는 방법은 무엇인가? 슈타이얼에 따르면, 우리는 이 체제를 그것의 무정형한 토대 위에서 대해야 하고, 그 체제의 프로그램들이 스캔하고 암호를 풀고 연결하는 것처럼 보고 생각하는 법을 배워야 하는데, 비록 이 게임에서 우리는 이 프로그램들에 완패를 당하지만 그래도 그렇게 해야 한다. 그래서 슈타이얼은 인셉셔니즘(inceptionism), 즉 "딥 드리밍"(deep dreaming)을 통해 인터넷의 잡음 가운데서 핵심 정보를 추출하는 법뿐만 아니라 아포페니아(apophenia), 즉 데이터에서 유의미한 패턴을 지각하는 법을 가르치는 단기 특강을 요청한다(슈타이얼의 신조어는 꿈을 훔치는 기업 절도를 다룬 크리스토퍼 놀런의 2010년 영화 「인셉션」을 반복한다).VI 나아가 슈타이얼이 우리에게 촉구하는 것은 이런 기술들을 새로운 유형의 개입주의 해석에 집합시키라는 것이지만, 이것이 어떤 수준을 겨냥해야 하는지는 분명하지 않다. '패턴 인식'이 시사하는 것은 그것이 데이터의 시끄러운 표면에서 일어나리라는 것인 반면, '인셉셔니즘'이 암시하는 것은 다크웹이 그렇다고들 하는 대로 조용하고 깊을 게 틀림없다는 것이다. 전자의 수준이 기호의 수다스러운 피상성을 강조하는 포스트구조주의 입장과 일치하는 반면, 후자의 수준은 기만적 외양을 파고들어 그 아래의 진정한 현실을 탐색하는 옛날식 의심의 해석학을 새로 다듬은 입장을 가리킨다. 슈타이얼은 2010년 「스트라이크」(Strike)라는 제목의 비디오 작품에서 값비싼 LCD 스크린에다가 말 그대로 끌질을 하지만, 우리는 어떻게 우리의 모니터를 벗겨낼까? 이것은 어디서나 일할 수 있는 노트북을 탈출하라는 소리인가, 아니면 그런 파업이란 이제 쓸데없음을 강조하는 몸짓인가? 토토는 커튼을 잡아당기는 것만으로 허풍쟁이 오즈의 마법사를 폭로할 수 있었다―우리는 무시무시한 군사-산업-연예 복합체의 블랙박스를 어떻게 열까?

178

VI. Ibid., 49, 56. 한국어판 58, 66 참조.

미술작품과 설치를 통해 슈타이얼은 디지털 이미지, 데이터, 자산으로 이루어진 이 무한한 공간을 풀어내기 위해, 그리고 이 공간의 전형적인 형식들 가운데 일부를 역설계하기 위해 자신이 할 수 있는 것을 한다. 그녀는 산업용 영화, 교육용 비디오, 컴퓨터게임, 시장조사 보고서에 바탕을 두고 자신의 모큐멘터리(mockumentary)를 구축한다. 여기서 그녀는 자원 징발, 부의 이전, 기술의 군사화, 노동 개편, 일상생활의 감시 사이에 수많은 연결이 있다고 상정하는 가짜 안내자 또는 가짜 앞잡이 또는 양자 모두의 모습으로 나올 때가 많다. 「유동성 주식회사」(Liquidity Inc., 2014)는 종합격투기, 기상 관측 시스템, 고속 거래 같은 몰입성 이미지들을 브리콜라주해서 자본주의적 주체에게 요구되는 불가능한 일—데이터스케이프에 익사하지 말 뿐만 아니라 어떻게 해서든 데이터스케이프의 흐름을 타라고 하는 요구—을 강조하는 특유의 작품이다.

슈타이얼에게 중요한 선구자는 이제 고인이 된 영화제작자 하룬 파로키로서 이는 트레버 파글렌이나 에얄 와이즈먼처럼 슈타이얼과 비슷한 작업을 하는 작가들에게도 마찬가지인데, 파로키에게서는 컴퓨터가 사진, 영화, 텔레비전 대신 동시대의 시각성을 지배하는 패러다임이 되었다.[VII] 이 모델은 더 이상 광학적으로 기입되고 투사되는 스크린이 아니라 눈, 정신, 신체, 기계 사이의 긴밀한 이어달리기를 강요하는 정보의 표면이고, 파로키는 컴퓨터게임을 하거나 텔레비전을 시청하는 것 같은 무해한 활동 속에서 우리의 지각이 관찰자-운영자로 개편되는 것을 추적했다. 파로키처럼 슈타이얼도 노동과 전쟁뿐만 아니라 보기와 이미지화도 점점 자동화되어 간다고 지적하며, 그녀 또한 정보가 주체 없이 처리되는 과정에 매혹된다. 파글렌 및 와이즈먼과 마찬가지로, 슈타이얼도 우리에게 애당초 실재라고 주어지는 것—재현될 수 있고 알려질 수 있으며 논쟁 가능한 것—을 기업과 정부가

VII. 이 책에 실린 「로봇의 눈」(Robo Eye), 「기계 이미지」, 「실재적 픽션」 참고.

점점 더 통제하는 상황을 향해 돌진하는데, 통제는 위성 촬영 이미지와 정보 채굴을 통해, 개개의 픽셀부터 빅데이터의 거대한 집합체까지 모든 규모에서 일어나고 있다. 방식은 다르지만, 이 작가들은 모두 아그노톨로지(agnotology)라는 학문, 즉 우리가 어떻게 해서 알지 못하는지, 또는 더 나은 표현으로는 우리가 알지 못하도록 어떻게 막혀있는지를 분석하는 작업이 당장 필요하다고 지적한다.[VIII]

그러면 다시, 우리는 어떻게 스크린을 벗겨내고 그 상자를 열 수 있는가? 우리는 어떻게 데이터의 표면에 머물면서 그 깊이를 탐사할 수 있는가—아니면, 이 표면-깊이라는 오랜 대립관계는 존재론적으로 납작한 동시에 인식론적으로 불투명한 것 같은 디지털 질서에 의해 무효가 되었는가? 마르크스부터 푸코까지, 좌파 진영에서 비판의 좌우명은 도전의 대상이 될 권력의 형태 자체에서 비판에 효과적인 지점을 찾는 것이었다. 그러나 슈타이얼은 대부분 이런 유형의 저항에 관심이 없다. 그녀의 표어는 "나는 이 모순을 해결하고 싶지 않다, 나는 모순을 강화하고 싶다"이고, 그녀의 작업 방식은 이데올로기적 믿음을 탈신화화하는 것보다 기업의 프로토콜을 악화시키는 것인데, 그러다가 폭발적 변형이 일어나는 지경에 이르는 것을 이상적이라고 본다.[IX] 이 전략의 한 사례가 그녀의 영향력 있는 텍스트 「빈곤한 이미지를 옹호하며」(In Defense of the Poor Image)로서, 이 글은 그녀의 전작 『스크린의 추방자들』(The Wretched of the Screen, 2012)에 포함되었다. 빈곤한 이미지란 "해진 것 또는 찢어진 것, AVI 또는 JPEG"로, 디지털 유통을 위해 심하게 압축된 나머지 형태가 심하게 허물어진 이미지다. 한편으로, 빈곤한 이미지는 정보로 "기호화된 자본에 완벽하게 적응한" 것이다. 다른 한편, 그것은 "외양의 계급

VIII. 과학사학자 로버트 프록터와 히메나 카날레스는 이러한 아그노톨로지가 이제는 인식론의 필수적인 측면이라고 주장했다.
IX. Steyerl, *Duty Free Art*, 169. 한국어판 196 참조. 이것이 '가속주의자'의 말처럼 들린다면, 사실이 그렇다.

히토 슈타이얼, 「유동성 주식회사」, 2014. 단채널 HD 디지털 비디오 설치, 사운드, 30분 15초.
Image CC 4.0 Hito Steyerl. Image courtesy of the Artist, Andrew Kreps Gallery,
New York and Esther Schipper, Berlin.

사회에 존재하는 룸펜 프롤레타리아"의 이미지로서 특유의 불행한 "차용과 전치"를 등재한다.X 한편으로, 빈곤한 이미지는 "품질을 접근성으로 전환"하지만, 다른 한편으로는 "고해상도의 물신 가치에 반대하는" 위치에 선다. 슈타이얼에 따르면, "스크린의 추방자들"은 "돌아다니며 동맹을 구축하는" "대안 경제"를 가리킬 수도 있다. 그것은 "취약한 새로운 공통 관심사의 플랫폼"을 허용할 수도 있을 것이다.XI

『스크린의 추방자들』에서 슈타이얼은 극단적 변증법의 또 한 사례로 동시대 미술계를 반복적으로 보여주는데, 그녀는 동시대 미술계를 "민주주의 이후의 과두제 집단을 위한 문화적 제련소"이자 "공통성, 운동, 에너지, 욕망의 사이트"XII이기도 하다고 본다. 이 문화적 제련소 안에 초고가의 작품들을 보관하고 있는 장소들이 있고, 그런 장소들은 제임스 본드 영화에 나오는 비밀 금고처럼 제네바, 싱가포르 등의 반쯤은 치외법권적인 지역에 숨겨져 있다고 슈타이얼은 『면세 미술』에서 언급한다. 이 "면세 미술" 체계를 슈타이얼은 맹비난하는데, 이 미술은 세금 사기일 뿐만 아니라, 미술작품은 공개되어야 한다는 근본 명령을 부정하는 것이기도 해서, 세상에 나오지 않을 것이다. 이와 동시에, 그녀는 이 '면세'(duty free)라는 지위에서 미술에 복구된 자율성의 새로운 가능성을 탐지한다. 재현, 전시, 홍보의 의무가 면제된 자율성이 그것이다.

슈타이얼은 특히 한 입장에 전력을 다한다. "소외에서 벗어나려고 해서는 안 되고, 반대로 소외도, 소외와 함께 오는 객체성 및 사물성의 지위도 껴안아야 한다."XIII 이는

X. Hito Steyerl, *The Wretched of the Screen* (Berlin: Sternberg Press, 2012), 32, 42, 38. 히토 슈타이얼, 『스크린의 추방자들』, 김실비 옮김, 김지훈 감수, 2판(서울: 워크룸 프레스, 2018), 41, 55, 50 참조.

XI. Ibid., 32, 42. 한국어판 41, 55 참조. *After Art* (Princeton: Princeton University Press, 2012)의 데이비드 조슬릿처럼, 슈타이얼도 여기서 갱신된 개입의 가능성을 본다. 그녀는 자신의 룸펜 프롤레타리아에 대해 마르크스보다 분명 더 낙관적이다.

XII. Steyerl, *The Wretched of the Screen*, 99. 한국어판 135 참조.

XIII. Ibid., 120. 한국어판 150 참조.

비판이론이 새로 개발한 내기가 아니다—『대중의 장식』
(The Mass Ornament, 1927)에서 지크프리트 크라카우어는
자신의 동시대인들에게 자본주의적 물화의 "혼탁한
이성"을 통과해서 반대쪽으로 나가라고 촉구했고, 『미학
이론』(Aesthetic Theory, 1970)에서 테오도어 아도르노는
"경화된 것들을 모방하는 미메시스"가 모더니즘 예술의
비판적 소명의 중심이라고 강조했다.XIV 하지만 슈타이얼은
이 내기를 극단까지 밀고 간다. 역사의 진정한 주체임을
주장하는 프롤레타리아와 포스트 식민주의는 그녀가 보기에
시대에 뒤떨어졌고, 주체로서의 인정을 요구하는 최근의
페미니즘과 퀴어도 대상을 잘못 잡았다. "주체성은 더 이상
해방의 특권이 있는 장소가 아니다"라고 슈타이얼은 『스크린의
추방자들』에서 쓴다. "때로는 물체 편을 드는 것이 어떤가?
물체를 긍정하면 안 되나? 사물이 되면 안 되는가?"XV

어쩌면 최근 미술계를 휩쓸었던 '신유물론'의 영향 아래,
슈타이얼은 『면세 미술』에서 물체에 이렇게 공감하는 입장을
드높인다.XVI 이런 움직임을 정당화하기 위해서 그녀는
네트워크로 연결된 이미지-산물과 우리의 관계가 질적으로
변했음을 지적한다. 오늘날의 "기업 애니미즘"에서는 "상품이
물신일 뿐만 아니라 프랜차이즈화된 키메라로 변형"되기도
한다는 것이 그녀의 주장이다.XVII 여기서 슈타이얼의 생각은
이렇다. 우리는 자신의 생명력을 이 마술적 실체들에 너무나
철두철미 쏟아부은 나머지 이제는 우리보다 그 실체들이 더
생기가 넘치고, 그러니 우리는 그 실체들과 동일시함으로써
찾을 수 있는 활력을 회복해야 한다는 것이다. "사물로서의

XIV. Siegfried Kracauer, *Mass Ornament*, ed. and trans. Thomas Y. Levin
(Cambridge, MA: Harvard University Press, 1995), 75-86 그리고 Theodor
Adorno, *Aesthetic Theory*, trans. Robert Hullot-Kentor (Minneapolis:
University of Minnesota Press, 1997), 21. 공산주의 진영에서 나온 이와 같은
입장은 세르게이 트레티야코프의 "The Biography of the Object" (1929), *October*
118 (Fall 2006)다.
XV. Steyerl, *The Wretched of the Screen*, 52, 50. 한국어판 69, 67 참조.
XVI. Jane Bennett, *Vibrant Matter: A Political Ecology of Things* (Durham,
NC: Duke University Press, 2009) 참고. Emily Apter et al., "A Questionnaire
on Materialism," *October* 155 (Winter 2016), 3-110도 참고.
XVII. Steyerl, *Duty Free Art*, 57. 한국어판 67-68 참조.

이미지에 참여한다는 것은 그 이미지에 잠재된 행위주체성에
참여한다는 것이다." 더는 말이 필요 없다.XVIII 하지만
물체에 대한 이런 공감은 빈곤한 이미지를 옹호하는 그녀의
입장이 증언하듯이 슈타이얼에게 최고의 사태는 아니다.
그녀는 이 동일시를 『면세 미술』에서 더욱더 밀어붙이는데,
이 책에는 "잔해를 축적한 데이터베이스의 명랑한 화신"을 통해
"공통성(commonality)이라는 희한한 요소에 불을 붙이라"—
어떤 단계에서는 "스팸이 되라"—는 요청이 들어 있다.XIX

　　빈곤한 이미지들이 존재하듯이 빈곤해진 글쓰기도
존재하며, 그래서 슈타이얼은 이 형편없는 언어도 옹호하고
나서는데, 이 언어의 소외된 성질을 그녀는 유익하다고
본다. 먼저 슈타이얼은 "국제 미술 영어"(IAE: International
Art English)의 구체적인 사례로서 화랑의 보도자료에
나오는 언어를 살펴보는데, "유럽 대륙 철학을 잘못 번역한
글에서 멋대로 뜯어낸 것일 때가 많은, 거창하고 공허한
전문용어로 가득한" 이 보도자료는 "국제 미술 영어 스팸의
완전히 의식적인 공동 생산자"라고 슈타이얼은 보증한다.XX
그다음에 슈타이얼이 다루는 것은 스팸속(Spamsoc)이라는
일반 형식으로, 이는 인터넷 어디서나 횡행하는 엉터리
영어, 즉 봇(bots)과 아바타, 번역 프로그램과 피싱 사기에
나오는 말뿐만 아니라 영어가 제2 언어인 다중이 하는 말까지
가리키는 그녀의 용어다. 최하층 계급의 신참이 쓰는 이런
방언을 연민과 함께 읽을 수만 있다면, 우리는 언어와 문화,
지적 재산권과 성별화된 노동을 둘러싼 세계적 긴장들을
더 잘 이해할 수 있을지도 모른다는 것이 슈타이얼의
생각이다. 여기서도 그녀는 좋든 싫든 "그 언어를 훨씬 더
소외시켜라"라고 아방가르드적으로 요구하고, 이를 그녀의
텍스트에서 자주 시도한다.XXI 슈타이얼의 프로필은 달리

184

XVIII. Steyerl, *The Wretched of the Screen*, 56. 한국어판 77 참조.
XIX. Steyerl, *Duty Free Art*, 114. 한국어판 131 참조.
XX. Ibid., 135. 한국어판 158 참조.
XXI. Ibid., 141. 한국어판 165 참조.

보면 긍정적일 수도 있는데 『뉴욕 타임스』(The New York Times)에 실린 기사의 견해처럼, "글쓰기는 마치 브라우저의 탭들 사이를 왔다 갔다 하는 일과 거의 같아 보이고", 때로 그녀는 일종의 위키-비평(Wiki-crit), 즉 성급한 산문이 주장 속의 커다란 비약들을 봉합하는 비평에 매우 근접하기도 한다.XXII 아마 이것은 온라인 비평 이론의 한 운명일 텐데, 에세이 형식이 객관성 없는 논평과 끝없는 링크로 이루어진 환경에 적응하는 것이다. [슈타이얼이 자신의 텍스트 대부분을 맨 처음 선보이는 『이플럭스』(e-flux) 잡지의 동료들은 예술, 문화, 정치에 대한 구체적인 비평들을 웹에서 일반적인 다변증(多辯症) 속에 주입하는 일을 확실히 잘 해냈다.] 그럼에도 불구하고, 소설에 나오는 소외된 언어의 혼탁한 이성을 통과하는 것은 충분히 어렵다(조지 손더스는 이 어두운 변증법의 대가다). 하지만 비평에서는 그것이 더 힘들다.

　　슈타이얼은 거의 모든 것을 징후적으로 보며, 이에 따라 우리도 그녀의 작업과 더불어 같은 행동을 하게 된다. 궁극적으로 그녀의 사유는 변증법적이기보다 역설적이다. 그녀는 모순을 강화하는 것 이상으로 모순을 무너뜨리는 것도 좋아한다. 어떤 입장을 해체하는 것보다는 그 입장을 풍선처럼 터뜨리는 것을 좋아한다. 슬라보이 지제크와 보리스 그로이스처럼, 슈타이얼은 철학적 농담이나 수사학적 술수에 저항할 수 없고, 때로는 이로 인해 반쯤은 편집증적인 투사와 반쯤은 냉소적인 내파 사이에서 오락가락하게 되기도 한다 (장 보드리야르의 후기 작업을 연상시키는 구석이 있다). 이러한 비평은 파국을 다루는 특별한 재주가 있는데, 파국을 거의 갈망하는 것 같기도 하다. 이 비평은 엄청난 야심을 불태우며 자본주의 문화에 도전하지만, 결국에는 이 거대한 체계, 즉 이 비평이 역사의 유일한 엔진이라고 간주하는 체계를 마찬가지로 너무 경외한 나머지 도전을 아주 효과적으로 할

XXII. Kimberly Bradley, "Hito Steyerl is an Artist with Power. She Uses It for Change," *New York Times*, December 17, 2017, AR 21. 이러한 언어의 변이에 대해서는 이 책에 실린 「전시주의자」도 참고.

수가 없고, 그래서 기본 입장(default position)에 안주하는데,
이는 속담에도 있듯이 이 체계의 종말보다 이 세계의 종말을
상상하는 것이다. 어떤 점에서는 이 둘이 하나라고 슈타이얼은
본다. 이미 우리는 끝났다는 이야기다. 그녀는 '포스트'에
회의적이지만, 그러면서도 포스트에 탐닉한다. 우리는
'포스트-민주주의'가 규칙인 '포스트-시대'에 들어와 있다고
그녀는 우리에게 말한다. 우리는 역사의 잔해가 떠다니는
거대한 바다의 마지막 표류물이다.

　　40년 전 포스트모더니즘 담론의 초창기에 자크 데리다는
"종말론적 어조"를 채택한 동료 철학자들에게 일련의 질문을
퍼부었다.

　　　　무슨 이득이 있는가? 유혹적인 또는 위협적인 무슨
　　　　보너스라도 있는가? 어떤 사회적 또는 정치적 이점이
　　　　있는가? 그들은 공포를 야기하고 싶은 건가? 그들은
　　　　즐거움을 야기하고 싶은 건가? 누구에게 그리고
　　　　어떻게? 그들은 겁을 주고 싶은 건가? 노래하게 만들고
　　　　싶나? 협박하고 싶은 건가? 즐기면서 진일보하라고
　　　　꼬이고 싶은 건가? 이것은 모순적인가? 종말이 온다는
　　　　또는 종말이 이미 왔다는 이 격앙에 찬 선포를 하면서
　　　　그들이 도달하고자 하는 관심사는, 목적은 무엇을 위한
　　　　것인가?XXIII

이 질문들은 조금만 수정하면 다시 핵심을 찌르는 것 같다.
우리는 지옥의 유황불 같은 우파 정치인들에게 둘러싸여
있는데, 이런 때 좌파 비평가들의 어조는 왜 이렇게
종말론적이란 말인가?

XXIII. Jacques Derrida, "Of an Apocalyptic Tone Recently Adopted in
Philosophy," *Semeia* 23 (1982): 67–68.

이미지의 대다수가 기계들이 다른 기계들을 위해 생산하는
것이고 이 고리에서 인간은 제외되어 있는 문화에는 어떤
대응이 가능한가? 구체적으로 시각 예술가가 할 수 있는
일은 무엇인가? 이 기술적 전환으로 인해 미메시스에 대한
우리의 기본 관념, 즉 이미지는 세계를 재현한다, 이미지는
우리가 보기 위한 것이다, 이미지에는 어쨌거나 의미가 있다는
생각이 복잡해진다. (얼굴 인식 프로그램을 생각해 보라.)
동시대 사회는 스펙터클로, 즉 우리를 겨냥한 이미지들로
넘쳐난다는 것이 표준적 비판이지만, 이 비판도 수정되어야
할 것 같다. 오늘날에는 권력이 대체로 데이터—기업, 정부,
경찰, 보험회사, 신용조사기관에 의해 수집되고 검색되고
감시되고 실행되는 비가시적 정보—에 의존한다면, 데이터에
도전하는 것은 고사하더라도 데이터를 추적하려면 우리는
어떻게 해야 하는가?[1]

188

　　이는 트레버 파글렌을 움직이는 질문들 가운데 일부로,
그는 베를린에 기반을 둔 미국 미술가다. 지리학을 전공한
파글렌은 미국 지질조사국에서 나온 항공사진, 즉 그가 이라크
전쟁 발발 후 찾아낸 이 사진들이 심하게 편집되었다는
사실에 충격을 받았다. 이 사진들로 인해서 그는 지도의
빈 곳들을 채워 넣는 작업, 즉 블랙 사이트*들을 어떻게든
등재하는 작업을 하게 되었다. 파글렌의 첫 번째 대응은
「제한 망원사진」(Limit Telephotography, 2005-현재)으로,
통상 대단히 먼 거리(약 97킬로미터까지)에서, 그것도
종종 접근하기 어려운 땅에서 고성능 렌즈로 원격 감시
체계와 비밀 군사 작전을 찍은 일련의 사진이다. (파글렌은
이 비밀스러운 장소들을 촬영하는 자신의 작업을 정치적

I. 함축상, 미셸 푸코가 정의한 감시 체제는 기 드보르가 밝힌 스펙터클의 사회와
모순 관계에 있었다. 하지만 오늘날 우리는 이 세계들이 어떻게 결합될 수
있는지—또 그 과정에서 어떻게 강화될 수 있는지—를 안다.
* 미국의 국외 군사 시설로 소재지는 비밀이다. 테러범 등에게 가혹한 심문을 하는
것으로 악명 높다.

트레버 파글렌, 「블랙 사이트—아프가니스탄, 카불의 북동쪽, 염갱」(The Black Sites: The Salt Pit, Northeast of Kabul, Afghanistan), 2006. C-Print. 60.9×91.5cm. © Trevor Paglen, courtesy the artist, Metro Pictures, New York, and Altman Siegel, San Francisco.

행동으로 간주한다. "사진을 찍는 것은 사진을 찍을 수 있는 권리를 강력하게 주장하는 것이다.")II

아무리 숨겨져 있다 해도, 보안망, 용의자 인도 등에는 여전히 물질적 하부구조—위성, 수신기, 케이블, 서버동, 사무동, 임시 감금 시설, 비행기, 격납고, 관제탑, 활주로—가 필요하다. 하지만 파글렌은 이런 것들을 많이 까발리지는 않는다. 대신, 그의 이미지들은 다양한 단절의 지점들을 활용하며, 이 지점들은 우리가 극복에 최선을 다하도록 유도한다. 연한 분홍색부터 하늘색까지 파스텔 색채로 아른거리는 활주로에서 우리는 아름다운 추상화 같은 모습을 본 다음, 이런 캡션을 읽는다. "생화학 병기 실험소/유타 더그웨이/약 68킬로미터 떨어진 거리/오전 11:17" (Chemical and Biological Weapons Proving Ground/Dugway, UT/Distance approx. 42 miles/11:17 a.m.). 또는 「영국 풍경」(English Landscape)이라는 제목의 목가적 장면을 받아들인 다음, 배경에 있는 이상한 하얀 구체들을 보게 되는데, 이는 "요크셔 해러깃 근처에 있는 미국의 감시 기지"(American Surveillance Base near Harrogate, Yorkshire)로 확인된다. 파글렌도 인정하는 대로, 그의 사진들은 처음에는 흐릿한 줄무늬 같고 다음에는 거의 신기루 같아서 "증거로는 쓸모가 없지만" 그의 목표는 다르다—비밀은 볼 수 있는 것, 재현할 수 있는 것, 알 수 있는 것 일습을 제한함으로써 만들어지는 것임을 드러내는 것이다. 자크 랑시에르는 정치의 근본 지주가 "감각의 분배"(distribution of the sensible)라고 본다. 그러나 파글렌은 동시대의 권력이 "감각을 사라지게"(fading of the sensible) 하려고 애쓰는 초보안 구역으로 진입했다고 본다.III

190

II. Trevor Paglen, "The Expeditions: Landscape as Performance," *TDR: The Dance Review* 55: 2 (2011): 3. 나에게 유익했던 텍스트들은 John P. Jacob and Luke Skrebowski, *Trevor Paglen: Sites Unseen* (Washington, DC: Smithsonian American Art Museum, 2018) 그리고 Lauren Cornell, Julian Bryan-Wilson, and Omar Kholeif, *Trevor Paglen* (London: Phaidon, 2018)에 수록되어 있다.
III. 트레버 파글렌의 인용은 Jonah Weiner, "Prying Eyes: Trevor Paglen Makes Art out of Government Secrets," *The New Yorker*, October 22, 2012, 60.

그의 다음 연작인 「다른 밤하늘」(The Other Night Sky, 2007-현재)에서 파글렌은 풍경의 수평 방향으로부터 하늘의 수직축으로 훅 날아갔다. 아마추어 위성 관찰자들뿐만 아니라 정부의 공식 문서들로부터 추려낸 정보를 활용해서, 그는 컴퓨터로 제어되는 받침대에 고성능 렌즈를 설치하고 렌즈가 감시 위성의 궤도 위에서 지구의 자전과 맞춰지게 조정했는데, 이 위성의 궤도는 그의 어두운 인화지를 가로지르는 희미한 줄무늬처럼 보인다. [토머스 핀천이 『중력의 무지개』(Gravity's Rainbow, 1973) 첫 행에 쓴 것처럼, "절규는 하늘을 가로질러 온다"—다만 여기서는 그 절규가 멀리 떨어져 있고 그래서 소리가 들리지 않을 뿐이다.] 이 연작은 세 그룹으로 나뉘며, 각 그룹은 고유한 시간의 벡터를 가지고 있다. 감시 위성들은 현재 정보를 수집하고 있지만, 미래에는 우주의 쓰레기이기도 하며, 심지어 인류가 멸종한 후 최종적으로 남을 물건이기까지 하다. (마찰 없는 궤도에 있는 위성들은 영원히 남을 것이다.) 다른 이미지들의 의도는 티머시 오설리번 등이 19세기에 찍은 미국 서부의 탐사 사진을 상기시키는 것이다. 당시에는 변경을 정찰했고 지금은 우주를 정찰하지만, 이 두 행위를 유비하면서 파글렌이 암시하는 생각은 하나의 장르로서 풍경이 좀처럼 순수하지 않다는 것, 즉 풍경은 폭력 행위, 그러니까 강탈, 재난, 죽음을 일으키는 행위를 숨기는 가면일 때가 많다는 것이다. 유일한 차이는 "다른 밤하늘이 탐사, 정리, 표적 설정 사이의 시간 고리를 닫았다"는 것이라고 그는 언급한다.[IV]

우리에 대한 감시는 육지와 공중에서뿐만 아니라 바다에서도 오며, 미국 국가안보국의 문서를 폭로한 에드워드 스노든 사건의 뒤를 좇아 파글렌도 이 영역으로 돌아섰다. 「케이블 매설지」(Cable Landing Sites)와 「해저 케이블」(Undersea Cables)(둘 다 2015-2016)에서, 그는 보안망의 물질적 부분들이 존재한다고 알려져 있지만

IV. Trevor Paglen, "Trevor Paglen Talks about 'The Other Night Sky, 2007-',"
Artforum (March 2009): 228. 그런데 파글렌 자신이 표적을 설정하는 작업도 이 논리에 포함될까?

좀체 보이지는 않는 요충지에 카메라를 겨냥했다. 「케이블 매설지」의 각 작품은 두 폭 구성이며, 달리 보면 평범한 해안선 같은 사진과 그 지역의 해도에다가 스노든 파일 및 다른 출처에서 나온 정보를 붙인 콜라주로 되어 있다. 반면에 「해저 케이블」의 각 이미지는 바다 쓰레기처럼 보이는 튜브가 일부 보이는 혼탁한 해저 지대다. 큐레이터 존 제이컵의 지적대로, 여기서 파글렌의 작업은 '사이버 공간'과 '클라우드' 같은 용어들의 혼미함에 맞선다. 그의 말을 직접 들어보면 파글렌의 목표는 이 네트워크를 "재물질화하는" 것이고, 이를 통해 "우리가 미국 정보기관을 '보는' 데 사용하는 시각적 어휘를 확장하는 것"이다.V

사실, 그의 '실험 지리학'에서 이 측면은 로버트 스미스슨의 '사이트-논사이트' 미술 작업이라는 선례에 의존하고 있는데, 이는 선진 자본주의에 대한 "인식적 지도"를 그려야 한다는 프레드릭 제임슨의 요청에 응하기 위해서다.VI 그 과정에서 파글렌은 롤랑 바르트의 영향력 있는 설명을 완전히 뒤집는 사진 모델을 제안한다. 파글렌이 촬영하는 것은, 이미지를 거의 우발적으로 가득 채우는 불의의 세부(이를 바르트는 '푼크툼'이라고 불렀다)보다 시야에서 거의 감춰져 있는 아주 의도적인 대상들—「제한 망원사진」에서는 머나먼 배경, 「다른 밤하늘」에서는 파란 저기, 두 「케이블」 연작에서는 해안과 해저—이다.VII 이것은 어렵고, 어쩌면 불가능한 프로젝트다. 파글렌은 비밀을 까발리는 것이 아니라 비밀리에 행해지는 일을 보여주는데, 이는 외진 시설과 기밀 우주선에서만이 아니라 법망을 벗어나 있는 장소들과 "외부-내부 공간들"에서도 행해지고 있다. (관타나모만은 가장 유명한 곳일 뿐이다.) 그가 보여주는 이것들은 거의 추상화 같은 모습이지만, 그럼에도 자본,

V. Trevor Paglen, "New Photos of the NSA and Other Top Intelligence Agencies Revealed for the First Time," *The Intercept*, February 10, 2014.
VI. Fredric Jameson, "Cognitive Mapping," in *Marxism and the Interpretation of Culture*, eds. Cary Nelson and Lawrence Grossberg (Champaign: University of Illinois Press, 1988) 참고.
VII. 이 책에 실린 「실재적 픽션」 참고.

트레버 파글렌, 「DMSP 5B/F4, 피라미드 호수 인디언 보호구역(군사 기상 위성, 1973-0054A)」[DMSP 5B/F4 from Pyramid Lake Indian Reservation (Military Meteorological Satellite; 1973-0054A)], 2009. C-Print. 95.3×76.2cm. © Trevor Paglen, courtesy the artist, Metro Pictures, New York, and Altman Siegel, San Francisco.

감시, 통제의 체계 전체를 가리킨다.VIII 이 이미지들 앞에서 우리는 본다기보다 믿는데, 더 정확히 말하면 보이는 것은 조금뿐이지만 우리는 많은 것을 믿는 쪽으로 천천히 나아가게 되는 것—"편집증적 비판"* 같은 보기의 방식(나는 이 용어를 만든 미술가 살바도르 달리와 마찬가지로 이 말을 긍정적인 의미로 쓴다.)—이다.

19세기 중엽의 프랑스 화가라면 산업 생산의 추한 증거는 뭐든지 자신의 아름다운 풍경화에서 제거했을 것 같지만, 그의 상대편인 미국인 화가라면 '정원 속의 기계'(machine in the garden)**를 국가의 진보를 확신하는 기호로서 소화하는 작업을 할 것 같다. 하지만 20세기 초가 되면, 인간이 만든 구조물이라는 '제2의 자연'이 제거 또는 흡수 불가능한 방식으로 자연계를 덮어쓰게 되었다. 그리고 오늘날 우리는 알렉산더 클루게가 시사한 대로, '제3의 자연'을 대면하고 있는데, 이 세계는 기계에 의해 생산될 뿐만 아니라, 우리의 명령은커녕 우리의 지각도 대체로 넘어서 있는 네트워크를 통해 운영된다. 클루게의 경고에 따르면, "공론장, 예술, 사람들과의 관계가 더는 사회 전체의 복합성과 더불어 성장하지 않는다면, 제3의 자연이 발생한다."IX 바로

VIII. 제이컵에 따르면, 그 같은 요충지들을 담은 2채널 비디오 작품 「89 풍경」(89 Lanscapes, 2015)은 "테러 국가(Terror State)의 픽처레스크"를 상기시킨다.("Trevor Paglen: Invisible Images and Impossible Objects," in *Trevor Paglen: Sites Unseen*, 57) 그의 주제는 법망을 벗어나 있는 블랙 사이트와 외부-내부 공간들에 국한되지 않는다. 어떤 사진들에서 파글렌이 시사하는 것은 우리의 감시 체제와 "어디서나 일어나고 있는 전쟁"의 불투명한 구조가 우리 주변을 온통 둘러싸고 있지만, 맨눈으로는 안 보이는 평범한 복합 상업지구에서도 발견될 수 있다는 것이다.

* 달리가 개발한, 현실을 통상과 다르게 지각하는 감수성 또는 방법. 달리의 정의는 '해석의 섬망'에 바탕을 둔 '비합리적 지식'으로, 간단히 말하면, 달리가 주위의 세계를 새롭고 독특한 방식들로 발견하는 데 쓴 과정이다. 동일한 형상 안에서 여러 이미지를 지각할 수 있다는 점에서 에른스트의 프로타주나 레오나르도의 휘갈기기에 비교되기도 하는 개념이다.

** 1964년에 나온 리오 막스의 책 제목(*The Machine in the Garden: Technology and the Pastoral Ideal in America*)에 쓰인 구절로, 미국이 19세기와 20세기에 산업화하면서 기술이 목가적 풍경을 깨뜨리는 상황을 가리킨 미국 문학의 표현이다. 특히, 헨리 데이비드 소로의 『월든』(Walden, 1954)이 유명한데, 월든 연못의 자연스러운 풍경을 증기기관차의 칙칙폭폭 소리가 깨뜨릴 때 나온다.

IX. 제2의 자연에 대해서는 Georg Lukács, *The Theory of the Novel*, trans.

이 복합성을 파글렌은 최근 작업에서 전하고자 한다.

이 목표를 향해 한 걸음 나아가면서 파글렌은 감시 체제의 지나치게 유용한 장치들을 가져다가 무용하게 만들었다. 「비기능적 위성」(Nonfunctional Satellites)과 「궤도의 반사 장치」(Orbital Reflectors, 2013-현재)가 원형적 작업인데, 아름다운 금속으로 순수한 기하학적 형태를 주조해서, 이 물체들을 상업 및 군사시설로부터 시각적으로 또 미학적으로 경이로운 대상, 즉 다이아몬드와 함께 하늘에 떠있는 말레비치(Malevich in the Sky with Diamonds)***로 이동시킨다. 만일 위성이 미술작품이 될 수 있다면, 미술작품이 장치로 전환되는 것도 당연히 가능할 것 같다. 파글렌이 창조한 「자율적 입방체」(Autonomy Cube, 2015)는 화랑이나 미술관에 둔 플렉시글라스 상자 안에 설치된, 무료 익명 사설 네트워크(Tor network)에서 운영되는 개방형 와이파이 허브로서, 의도는 전자 커뮤니케이션을 익명화하는 것이었다. 여기서 미술 공간은 기업-정부의 감독과 떨어져 있는 안전한 공간으로 잠깐 변형되고(공론장이 진정 이 지점에 이르렀는가?), 자율성의 정의는 칸트의 "목적 없는 무목적성"보다 "알고리듬적 시민권"(FAANG, 즉 페이스북, 애플, 아마존, 넷플릭스, 구글에 종속된 우리의 상태를 가리키는 제임스 브라이들의 말처럼)이 중단된 짧은 틈새가 된다.X

이전 작업에서 파글렌은 멀리 떨어진 곳에서 보안장치에 접근했다. 최근의 프로젝트에서는 보안장치의 메커니즘 안으로 들어가려고 시도한다. 이 전략은 영화제작자였던 고 하룬 파로키의 뒤를 따르는데, 파글렌에 의하면 파로키는 "기계가 어떻게 보는지를 인간들에게 보여주기" 위해 "방음 스튜디오, 편집실, 후반 작업실, 기술-군사 실험실에

Anna Bostock (Cambridge, MA: MIT Press, 1971), 63-64 참고. 제3의 자연에 대해서는 "A Conversation Between Alexander Kluge and Thomas Demand," in *Thomas Demand* (London: Serpentine Gallery, 2006), 51-112 참고.
*** 1967년에 발표된 비틀스의 노래 「Lucy in the Sky with Diamonds」의 몽환적인 분위기에 빗대는 표현이다.
X. James Bridle, *Citizen Ex: Algorithmic Citizenship*, http://citizenex.com/citizenship을 보라.

들어갔다."XI 한때 파글렌은 비밀이 어떤 모습을 하고
있는지를 상기시켰지만, 지금은 우리가 통상 전혀 볼 수 없는
이미지, 즉 기계가 다른 기계를 위해 만드는 이미지들을
다룬다.XII 보통 우리는 시각적 장치들이 우리의 지각을
도왔다고 믿는다. 머이브리지와 마레의 크로노포토그래피가
한때 동작의 메커니즘을 드러낸 것처럼, 시각 장치가 인공
보철이 되어 우리의 시각을 확장한다고 여기는 것이다. 하지만
오늘날에는 많은 기계가 우리를 대신해서 보는 일을 할 뿐만
아니라, 그것이 탐지하는 패턴에 따라 행위를 하기도 한다.
이런 이유로, 파글렌의 표현을 따르면 "일상생활에 개입하는"
"가동적 이미지", 즉 재현에서 활성화로 목적이 바뀐 이미지가
도래했다.XIII 가동적 이미지는 비가시적이라고 파글렌은 말을
잇는다. "기계는 그것의 가동적 이미지를 육안이 해석할 수
있는 형태로 만들어주는 수고조차도 좀체 하지 않는다."XIV
무시무시한 특이점, 즉 기술이 인간의 능력을 흡수하고
능가하는 지점은 한때 판타지 과학소설이 꾸며낸 허구였지만
이미 시작되었다. 거리에 설치된 자동차 번호판 자동 인식
체계와 매장에 설치된 동작 추적 체계는 일상적인 것인데,
이는 광고주, 신용기관, 보험회사, 세무공무원, 경찰서가
페이스북에 올리는 검색과 대조 항목들이 일상적인 일인 것과
마찬가지다. 파글렌의 말에 따르면, 현재 페이스북에는 하루에
20억 개의 이미지가 올라오며, 이로부터 페이스북은 "장소와
물건, 습관과 선호, 인종, 계급, 젠더 정체성, 경제적 지위
등등"을 수집한다. 이런 식으로, "자본은 일상생활의 새로운

XI. Trevor Paglen, "Operational Images," *e-flux* 59 (November 2014).
이 책에 실린 「로봇의 눈」도 참고.
XII. "비가시적 이미지들의 논리는 비밀의 논리를 뒤집는다"고 제이컵은
주장한다. "어떤 지도도 비가시적 이미지들의 흐름을 그려낼 수 없다.
이 이미지들은 지리학자의 규칙에도, 미술가의 눈길에도 응하지 않는다."
("Trevor Paglen: Invisible Images and Impossible Objects," 73)
XIII. Trevor Paglen, "Invisible Images (Your Pictures Are Looking at You),"
The New Inquiry, December 8, 2016. 우리는 여기서 트집을 잡을 수 있다—
아날로그 재현물도 수행적 효과를 일으킬 수 있고, 모호이-너지 같은 현대
옹호자들이 추구한 임무는 사진과 영화를 수동적 복제로 만드는 것이 아니라
능동적 생산으로 만드는 것이었다. 그래도 요점은 이해한다.
XIV. Paglen, "Operational Images."

영역을 찾아내 자본의 영역으로 끌어들이며", 이는 여러 종류의 보안기관들도 마찬가지다.XV

이런 이유로 파글렌은 기계가 읽는 법을 인간들에게 보여주는 것뿐만 아니라 "인간처럼 보는 법을 싹 잊어버리는 것"까지도 반드시 해야 할 일이라고 본다. "액티베이션, 키포인트, 아이겐페이스, 피처 트랜스포머, 분류기, 훈련 세트 등으로 구성된 평행 우주를 보는 법을 우리는 배울 필요가 있다."XVI 비디오 설치 작품 「이 영광에 찬 시대를 보라!」 (Behold These Glorious Times!, 2017)는 이러한 재교육 수업의 한 사례다. 여기서 파글렌은 컴퓨터-시각 실험에 사용된 이미지 수십만 개를 인공지능 프로그램이 재현한 것과 짝지었는데, 이 인공지능은 물체와 행동은 물론 얼굴과 표정을 인식하는 법도 배운 프로그램이었다.XVII 이렇게 해서 파글렌도 '안면 특징', 즉 생체 측정 인식 소프트웨어에 의해 등록된 얼굴의 독특한 속성들을 가지고 합성 초상을 만들었다. 이러한 프로그램은 물론 보안 체계에서 사용되지만, 디지털 플랫폼들에서도 사용된다. (페이스북은 딥페이스 알고리듬에 의한 신원 확인이 거의 총체적으로 정확하다고 주장한다.) 파글렌은 이러한 기법들이 "특정 인종과 계급의 관심사에 봉사하는 사회 규제의 엄청나게 강력한 지렛대", 즉 "법적 집행 체계"로 쉽게 변환되는 "규범 체계"라고 서술한다.XVIII 19세기의 관상학에서 가장 문제가 많은 측면 가운데 일부가 이 체제 속으로 되돌아왔다. 프랜시스 골턴의 측정법(metrics)이 기업과 정부를 위해 업데이트된 것이다. 게다가 우리의 내면생활이라고 해서 우리가 밖으로 내보이는 모습보다 더 보호받는 것도 아닐지 모른다. 파글렌은 「기계가 읽을 수 있는 히토」(Machine-Readable Hito, 2017)에서, 미술가 겸 이론가인 히토 슈타이얼의 사진 수백

XV. Paglen, "Invisible Images."
XVI. Ibid.
XVII. 카메라는 인간이 취할 수 있는 몸짓의 레퍼토리를 변형시켰다—
이 프로그램들은 어떤 방식으로 그런 변형을 일으킬 수 있을까?
XVIII. Paglen, "Invisible Images."

장을 알고리듬 얼굴 인식 프로그램에 넣어, 이 프로그램이
나이 같은 객관적 요인뿐만 아니라 정동—환희, 혐오 등—
같은 주관적 상태도 어떻게 측정하는지 평가했다.XIX
(인간에게 안전하게 남은 유일한 공간은 무의식일지도
모르지만, 무의식을 어떤 의미로든 안전하다고 간주할 수
있는가?)XX 기계가 인간이 되는 것에 대한 공포와 함께 우리가
맞닥뜨리는 걱정은 정반대 상황이다. 내 아이폰은 "당신에게
새 메모리가 생겼습니다"라는 신호를 주기적으로 나에게
보내고, 파일을 불러와 사진 한 장을 되찾아 주는데, 이 사진-
메모리를 나는 전혀 기억하지 못한다. 이런 순간들에 나는
아이폰의 복제인간이다.

이러한 프로그램에는 편견이 내장되어 있다. 오래된
용어지만 GIGO(쓰레기가 들어가면 쓰레기가 나온다)가
여전히 적용되고 있는 것이다. 파글렌은 거의 유머 같은 사례—
보아하니 「올랭피아」에 나오는 매춘부인데 흔히 부리토라고
읽히는 경우—와 끔찍한 사례—아프리카계 미국인이 고릴라로
그려지는 경우—를 제시한다. 이 같은 인종주의 오류는
정정될 수 있다고 우리는 확신하지만, 매체 이론가 웬디
전과 케이트 크로퍼드가 묻는 대로, 여기서 중립적이라고
간주되는 것은 무엇이며, 심지어 그것이 가능하다 할지라도
바람직한 기준은 무엇인가?XXI 그것은 현 상태의 불평등을
고정시킬 수도 있지 않을까? 파글렌이 이 같은 문제들을
지적하는 작품은 「적대적으로 진화한 환각들」(Adversarially
Evolved Hallucinations, 2017)이라는 제목의 연작이다.
여기서 그는 괴물, 꿈, 전조처럼 존재하지 않는 것의 범주들을
인식하는 훈련을 받은 인공지능 프로그램과 함께 작업했고,
다른 인공지능 프로그램에는 각 집단의 사례로 자격이 있을

XIX. 이 책에 실린 「박살 난 스크린」 참고.
XX. 매체 이론가이자 정신분석가인 벤 카프카는 "나는 생각한다,
고로 존재한다"의 수정을 이렇게 제안한다. "나에게는 자기이해가 없다,
고로 나는 인간이다."
XXI. John P. Jacob, Wendy Hui Kyong Chun, and Kate Crawford,
"A Conversation with Trevor Paglen," *Sites Unseen*, 215.

법한 이미지들을 생성하게 했다. 두 프로그램은 전자가
거부하면 후자는 가다듬는 식으로 메시지를 주고받다가
결국에는 후자가 내놓은 이미지를 전자가 받아들였지만,
그 이미지는 정확함과는 거리가 멀었다. 목적은 이 같은
프로그램들에서 "의미가 얼마나 부조리하게 구성되는가를
보여주는 것"이었지만, 그러면서도 파글렌은 이 프로그램들의
부적절함을 증명하는 것이 그것들의 발전에 도움이 될지도
모른다는 사실을 알고 있다.XXII (알고리듬은 더 많은
정보를 확보할수록 더 정확해지는데, 이는 「2001 스페이스
오디세이」에 나오는 HAL부터 「그녀」에 나오는 서맨서까지
SF 이야기의 한 축이다.) 파글렌은 또한 적대적인 미술작품의
가치에 대해서도 회의적이다. 그런 작품들이 "훈련 도구로
간단히 통합되어 버릴" 수도 있기 때문이다. "결국에는 기술적
'해결책'도 전혀 없고", "기계-기계 체계에 개입할 분명한 길도
전혀 없다"는 것이 파글렌의 결론이다.XXIII 그가 할 수 있는
일은 우리에게 이 전반적인 방향을 알려주는 것이 전부다.

199

"우리는 시장과 정치의 약탈 행위들로부터 동떨어져 있는,
고의로 비효율적인 삶의 영역들—비가시적 디지털 영역 속의
'안가'—을 창조해야 한다. 자유와 정치적 자기 대변은 바로
비효율성, 실험, 자기표현, 그리고 종종 위법 행위에서 발견될
수 있다."XXIV

　　파글렌은 기계 시각이 제기한 새로운 윤리적 질문들과
더불어 기계 시각이 문제를 제기하는 오래된 철학적
가정들—"왜곡, 거대한 맹점, 심한 오해"를 만들어낼 수도
있는 가정들—에도 관심을 둔다.XXV 이번에도 파글렌은
우리를 초대해서 풍경과 추상 같은 미술 범주들에 대한
우리의 이해를 업데이트한다. 풍경 장르에 은폐되어 있는
폭력 외에도, 그가 제시하는 사례들이 강조하는 것은 제2의

XXII. Ibid., 217.
XXIII. Paglen, "Invisible Images."
XXIV. Ibid.
XXV. Ibid.

자연 및 제3의 자연이 이제 제1의 자연과 뒤얽혀 있다는
사실이다. 추상은 초월적 순수성 또는 물질적 사실성을
연상시키는 통상의 모더니즘과는 상이한 값을 지닌다. 여기서
추상이 의미화하는 것은 미술을 훨씬 넘어서는 체계들의
불투명함이다.XXVI 그러면 대체 왜 미술의 형태로 이런 연구를
제시하는가? 미술계가 제공할 수 있는 재정 지원이 있음은
물론이지만, 파글렌의 작업을 정당화하는 최우선 요소는 그가
한스 하케부터 제니 홀저까지 선대의 미술가들이 개발한 재현
및 제도 비판을 잇고 있다는 것이다. 파글렌은 또한 아무리
신자유주의 경제에 뿌리를 박고 있다 해도, 미술계는 여전히
미디어로부터 안전한 장소를 만들 한정된 기회를 제공할 수
있다고 내비치기도 한다.

파글렌은 감시 체제를 심미화한다는 비난도 있을 법한데,
이는 어떤가? 역사적으로 이런 종류의 비판은 두 노선 중
하나를 따르는 경향이 있다. 브레히트처럼 공장을 찍은 사진은
산업 자본주의를 미화할 뿐이라고 일축하는 노선, 또는
벤야민처럼 미래주의 수사는 파괴 자체를 미적 전율로 진상할
때가 많다고 반대하는 노선이 그 둘이다. 하지만 파글렌은 둘
가운데 어떤 노선도 위반했다고 하기 어렵다. 그의 사진은
현재의 질서에 마커를 표시하지 블라인드를 치지는 않는
것이다. 파글렌의 사진이 우리에게 알려주는 것은 밤의
위성과 해변의 케이블뿐만 아니라, 위성과 케이블이 봉사하는
숨은 네트워크이기도 하다. 게다가 파글렌의 하늘과 바다는
더 이상 쥘 베른이나 파울 셰르바르트의 작품이 투사하는
상상의 세계를 지지할 수는 없지만, 그럼에도 여전히 최소한
부분적으로는 경탄할 수 있는 세계로 우리에게 돌아온다.
사실 역설적이지만, 기계 시각에서는 "감각이 사라지는"

XXVI. 파글렌은 또한 언어의 불투명함에도 맞선다. 새로운 전쟁은 매번 언어를
더 저질화하는 것 같다[예를 들어, 베트남 전쟁에서는 '강화'(pacification), 이라크
전쟁에서는 '용의자 인도'(rendition)]. 그래서 다시 어디서나 테러에 대한 전쟁이
벌어지고 있다. 파글렌은 런던의 국회의사당에서 맨 처음 상영된 3채널 비디오
「감시 국가의 암호명」(Code Names of the Surveillance State, 2015)에서 비밀
집단과 행위를 가리키는 스노든 파일 속 비밀 용어 4000개 이상을 검토한다.

탓에 그의 미술에서 공간과 시간이 숭고하게 환기될 수 있는 것이다.XXVII

아마 가장 어려운 질문은 여전히 우리가 서두에서 제기한 질문일 것이다. 기계 시각이 재현, 의미, 비판에 대한 우리의 통상적인 관념들에 영향을 미치는가? 파글렌은 디지털에 의한 이미지의 변형, 즉 이미지가 바이러스처럼 복제될 수 있고 지표성을 상실하게 되는 변형에 대한 모든 논의가 우리의 정신을 흐트러뜨려 중대한 변화, 즉 기계가 읽을 수 있고 이미지는 보이지 않게 되는 변화에 집중하지 못하게 했다고 본다. 그리고 문화비평에서 온통 초점을 맞추는 기호학적 애매함도 정보의 알고리듬 스크립팅이라는 핵심 사실을 간과했다. 기술이 설정한 오늘날 우리 환경에서 '의사소통'은 무슨 의사를 소통하고 '의미'는 무엇을 의미하며, 또 폭로와 탈신비화라는 옛날의 프로토콜에 이제 별로 효력이 없다면 비판은 어떻게 나아가야 할까? '문해력'은 문제가 많은 용어—그것은 본질적으로 배타적이고, 우리에게 영속적인 재훈련의 조건을 설정한다—지만, 그러면 이 기이한 세계에서 필수적이라고 꼽히는 능력은 무엇인가?

XXVII. 파글렌은 「최후의 사진들」(The Last Pictures, 2012)에서 사진을 100장 골랐는데, 많은 것이 자연재해 및 인재였고, 이 사진들을 디스크에 구워서 위성 속에 넣었다. 그는 이 사진들이 "고대의 외계인(우리 자신)이 남긴" 미래의 인공물, 즉 "미래는 우리가 아직 따라잡지 못했어도 이미 존재하고 있음"을 시사하는 인공물이라고 본다.("A Conversation with Trevor Paglen," 222-223)

"조각 관념을 정의하다 보면 조각을 부수게 된다"고
세라 제는 주장했다.I 이 원리를 통해 그녀는 낯익은
것들을 가지고 낯선 세계들을 만들어내게 되었다. 그녀가
구축한 작품들은 대부분의 발견된 오브제처럼 단순하지 않고,
이와 동시에 대부분의 아상블라주보다 더 질서가 있다.
제의 작품들은 또한 전형적인 설치—우리가 거리를 두고
바라보는 엄연한 회화적 장면, 또는 우리를 환경처럼 포섭하는
몰입 공간—도 아니지만, 이 두 종류의 경험을 모두 제공할 수
있다.II 50년 전에 '조각으로 무엇을 할 수 있을까'라는 질문을
대면했을 때, 리처드 세라는 고무와 납 같은 비예술 재료들을
택한 다음 이 재료들을 가지고 할 수 있는 기본적인 행동들을
구상했다. 세라의 유명한 작품 「동사 목록」(Verb List, 1967)을
일부 읽어보면 이렇다. 굴린다, 구긴다, 접는다, 쌓는다, 구부린다.
20여 년 전에, 제 역시 비관습적 재료—면봉, 옷핀, 병뚜껑처럼
값싼 물건들과 매일 쓰고 버리는 것들—에 주목한 다음,
그 재료들을 특정한 절차에 맡겼다. 그녀의 작업을 이끄는
동사들(물질적인 만큼이나 개념적인) 중에는 이런 것들이
있다. 선별하다, 배열하다, 건설하다, 갈라지다, 연결하다,
연결을 끊다, 계산하다, 즉흥적으로 하다, 모형을 만든다.

제는 자신의 작업을 논의하면서 다른 동사 두 개도
강조했다. '가치 있게 여기다'(to value), '동요하다'(to
teeter)가 그 둘이다. 가치 있게 여기는 것에 관해서, 그녀는
통상 소비되고 마구 뒤섞이고 버려지는 것을 저장하고 질서
있게 만들어 진열한다. 이런 식으로 잡동사니를 가지고
정확하게 구성한 그녀의 작품들은 우리에게서 사용가치의
변천과 교환가치의 부침에 대한 생각만이 아니라, "아무런
미적 가치도 없다고 여겨지는" 사물들에 어떻게 "미적

I. "Okwui Enwezor in Conversation with Sarah Sze," in Benjamin H. D.
Buchloh et al., *Sarah Sze* (London: Phaidon, 2016), 24.
II. 이 작업과 공명하는 미술사의 선례들을 설명한 탁월한 글을 보려면,
Benjamin H. D. Buchloh, "Surplus Sculpture," Ibid., 41–91 참고.

가치"가 주어질 수 있는가에 대한 생각도 촉발한다.III 제가 끌어대는 물건들은 엄청나게 많지만, 그녀가 하는 본질적인 작업은 이자 겐츠켄, 토마스 히르슈호른, 레이첼 해리슨 같은 동시대 작가들이 하는, "자본주의의 쓰레기통"을 모방해서 악화시키는 것이 아니다.IV 이 미술가들은 다양한 방법들로 나쁜 물건들을 가져다가 더 나쁘게 만들면서 키치 같은 물품과 쓰레기 같은 공간을 내부에서 폭파하지만, 제는 범용 물건들을 넓게 펼쳐놓고 그 물건들을 면밀히 살피면서 특정한 부분들을 드러내는 동시에 일반적 전체를 구성하는 작업을 한다. 구성 요소들로서는 취약하고 구축물로서는 위태롭지만, 제의 정교한 작품들은 돌봄의 자세를 북돋는다.V

이렇게 사물을 돌보는 것이 제가 가치 있게 여긴다는 말에 두는 의미를 내비친다면, 동요하다라는 말로 그녀가 의도하는 것은 무엇일까? 단서를 하나 제공하는 것이 2013년 베니스 비엔날레에서 열린 그녀의 전시회 제목 『3중점』(Triple Point)인데, 이는 물질의 세 가지 상태—기체, 액체, 고체—가 모두 공존하는 상태를 가리키는 말이다. 제가 추구하는 것은 "이렇게 상태들 사이에서 동요하는 것", 즉 "평형 상태의 취약함, 그리고 서사에 틀을 제공하는 안정성과 장소의 감각을 창조하고자 하는 끊임없는 욕망"이다.VI 이 같은 동요는 그녀의 미술에서 여러 형태를 취한다. 동요는 우리가 작품의 세부들과 전체 구성 사이에서 움직이는 방식에서 활성화되는데, 전체 구성이 불러일으키는 연상은 엄밀히 유기적이거나 아니면 기계적이거나 아니면 전자적이거나 한 것이 아니라 흔히 이 세 가지 모두, 즉 세 질서가 융합된

III. Sarah Sze, "Interview with Jeffrey Kastner" (2003), Ibid., 134. 부클로는 이 대목과 딱 맞는 질문을 한다. "이것들의 형식적 구조가 오브제에서 기능과 사용가치를 원상회복시키는가? 아니면 반복은 단지 오브제에 명시되어 있는 평가절하를 확장할 뿐인가?" ("Surplus Sculpture," 73)
IV. 나의 *Bad New Days: Art, Criticism, Emergency* (London and New York: Verso, 2015)에 수록된 "Mimetic" 참고.
V. 이런 식으로 그녀의 조각은 명상적 친밀함을 불러오기도 하는데, 이 친밀함은 관계 미술이 간청하는 관여(engagement)와 관계가 있지만, 관계 미술 작업이 흔히 의존하는 공공연한 참여는 없다.
VI. Sarah Sze, "Interview with Rikrit Tiravanija" (2013), *Sarah Sze*, 144.

세라 제, 「3중점(천문관)」, 2013. 2013년 베니스 비엔날레에서 전시되었던 모습.
나무, 강철, 플라스틱, 돌, 끈, 팬, 오버헤드 프로젝터, 타이벡에 인화된 암석 사진, 혼합 매체.
632×548×503cm.

바이오 기술을 환기시킨다. 동요는 또한 우리가 그녀의 구축물 내부와 외부 사이를 돌아다니는 방식에도 존재하는데, 그 가운데 몇은 부분적으로 담을 친 공간을 만들어서 공부나 실험이나 관찰의 장소를 암시한다. (이는 '스튜디오', '관측소', '천문관' 같은 부제들로 표시된다.) 그래서 동요하는 것은 스칼라적(scalar)이기도 하다. 즉, 그녀의 모든 작품은 소소한 것으로부터 방대한 것으로, 작은 선 그물들이 있는 여기로부터 태양계의 거대한 회로가 있는 저기로 초점이 이동하고 또 반대 방향으로도 이동한다. 우리는 미시적인 것과 거시적인 것, 세포의 차원과 항성의 차원 사이를 왕복하는 것이다. 게다가 동요는 존재론적일 때도 많다. 우리는 그녀의 오브제 가운데 무엇이 발견된 것이고 무엇이 제작된 것(제는 일부를 '사기꾼'이라고 부른다)인지 알아보라는 청을 받지만, 진짜와 가짜를 구별하느라고 애를 먹을 때가 많다. 마지막으로, 동요는 그녀의 작품에서 구성에 활기를 불어넣는데, 제의 구성은 계산된 것처럼 보이는 동시에 즉흥적인 것처럼 보이기도 한다. 이는 그녀의 미술 역시 질서와 무질서, 항상성과 엔트로피, 자기생산적 확장과 파국적 붕괴 사이에서 동요한다는 말이기도 하다. "그것이 아직도 만들어지는 중인지 아니면 허물어지는 중인지는 알 수가 없다." 제가 자신의 작업에 대해 간단히 한 말이다.[VII] 이 모든 동요는 무엇 때문인가? 평형과 비평형 사이의 긴장을 이렇게 제시하는 목적은 무엇인가? 여기서 어떤 철학이 암시될 법한데, 삶을 흐름(flux)과 투쟁하는 체계라고 보는 철학이다. 최소한 이 동요는 우리에게 정신을 바짝 차리게 하고, 시각과 신체와 정신 모두 능동적으로 열려있게 하는데, 이는 새로운 작품이 각각 우리에게 지각적인 동시에 인식적인 퍼즐을 내면서 풀어보라고, 그것도 실시간으로 풀어내라고 하기 때문이다.

205

VII. Sarah Sze, "Interview with Phong Bui" (2010), Ibid., 140. 이 상태에는 "결정적으로 미완성인"이라는 용어를 붙일 수 있을 것 같다. 이 표현은 뒤샹이 「자신의 독신자들에 의해 발가벗겨진 신부, 조차도」가 깨진 뒤 자신의 커다란 유리 작품에 붙인 것인데, 다만 여기 제의 작업에는 그런 사고가 일어난 증거가 거의 없다.

요컨대, 동요는 우리를 인식론적으로 깨어있게 만들고, 이는 그 자체로 귀한 가치다.

　"나는 이중 정체성을 가진 물건들에 관심이 있다"고 제는 말했다.VIII 이 말은 여러 방식으로 이해될 수 있다. 첫째, 그녀의 오브제들은 이중적이다. 그녀의 오브제는 개별적 요소—그것은 바로 그것이고, 이 사실이 우리의 주목을 못 받는 일은 결코 없다—인 동시에, 더 큰 전체를 구성하는 부분—그것은 그것이 만들어내는 것이고, 이 전반적 질서는 우리가 작품을 거쳐나감에 따라 초점이 맞았다가 초점을 벗어났다가 한다—이기도 하다. 둘째, 그녀의 사물들은 특수한 동시에 일반적이고, 단일한 동시에 연속적이고, 실제적인 동시에 은유적이라는 점에서 이중적이다. 그래서 세부의 특정성은 그것이 작품의 패턴 안에 포섭되는 때조차도 계속 남는다. 여기서 의미심장한 것은 이 다양한 이중성 덕분에 우리가 주변에 있는 일상적인 물건들의 지위가 변한 것에 대해 성찰하게 된다는 것이다. 많은 동시대 작가들과 마찬가지로 제는 상품이 동시대 조각의 일차적 지시물일 뿐만 아니라, 동시대 조각을 만드는 데 적절한 요소이기도 하다는 사실을 인정한다. 하지만 그녀는 자신의 재료들을 배열할 때, 상품 형식의 등가성을 단순히 재언급하는 대신 상품 형식을 가지고 어떤 대안적 세계의 모형을 만든다. 또한 그녀는 스펙터클의 완전한 지배를 매도하지 않고, 그 대신 스펙터클의 찌꺼기를 가지고 논다.IX 이러니 제가 표명하는 것에는 (겐츠켄과 해리슨 같은) 일부 동시대 작가들이 보이는 좌절감이 거의 없고, (제프 쿤스와 데이미언 허스트 같은) 다른 작가들이 보이는 허무주의는 전혀 없다.

　우리가 사는 소비주의 시대의 특징은 세계의 이미지화이기도 한데, 제는 우리에게 이 상태도 생각해 보라고 청한다. 작품의 한 요소, 바위처럼 단순한 요소도 애매할 수 있다. 그것이

206

VIII. Sze, "Interview with Jeffrey Kastner," 134.
IX. 이 중대한 지점에서, 나는 부클로가 「잉여 조각」(Surplus Sculpture)에서 한 설명에 동의하지 않는다.

발견된 것인지 아니면 제작된 것인지 우리는 모를 수도 있는 것이다. 만일 그 요소가 바위처럼 보이게 그려진 것이라면, 그것이 표면에 두르고 있는 것은 바위의 재현이다—다시 말해, 그것은 자기의 시뮬라크럼이 되는 것이다. 마지막으로, 우리가 그녀의 사물들에 둘러싸일 때는 그 사물들이 우리의 현존에 의해 이따금 왜곡되는 것 같기도 하다.X 이 이중의 동요— 사물과 재현뿐만 아니라 객체와 주체 사이에서 일어나는—가 무엇보다 가장 어렵다. 소비자본주의의 첫 단계에서, 포스트모더니즘 미술은 원본과 사본의 대립을 해체했는데, 이 대립은 기계 복제와 전자 시뮬레이션이 박차를 가해 경제 전반에서는 이미 붕괴된 상태였다. 이것은 우리가 오늘날 직면하는 문제와 비교되는 간단한 문제로, 오늘날에는 무수히 많은 물건이 모든 규모로 확장 또는 축소가 가능한 디지털 반복으로 생산된다. 원본과 사본이라는 포스트모더니즘의 난제와 관련이 있는 동시대의 난제는 이렇게 사물과 모형의 구분이 붕괴되었다는 것이다. 제는 이 존재론적 문제를 알아차리고, 그 문제를 가지고 놀며, 우리를 초대해 이 퍼즐을 푸는 데 최선을 다하게 한다.

쿤스 같은 조각가에게는 절대적 크기가 다른 무엇보다 중요하다. 그러나 제에게는 상대적 크기가 본질적인 관심사다. "그것은 언제나 이동하고 미끄러지고 있지, 정지상태에 있지 않다"고 그녀는 말한다.XI 이 이동이 우리가 작품을 볼 때 우리를 활성화하고 우리가 작품 속을 돌아다닐 때 우리를 안내한다. 그녀 이전의 세라처럼, 제도 이런 활성화의 모델을 일본식 정원에서 발견했다. 일본식 정원은 세부에

X. 질 들뢰즈가 설명하는 이런 시뮬라크럼 효과는 여러 면에서 이 대목과 관계가 있다. "시뮬라크럼이 함축하는 것은 거대한 크기, 즉 관찰자가 지배할 수 없는 깊이와 거리다. 관찰자는 유사하다는 인상을 받는데, 이는 바로 그가 거리를 정복할 수 없기 때문이다. 시뮬라크럼 안에는 차별적 관점이 포함되어 있으며, 그래서 관람자는 자신의 관점에 따라 변형되고 왜곡되는 시뮬라크럼의 일부가 된다." "Plato and the Simulacrum," *October* 27 (Winter 1983), 49.
XI. Sarah Sze, "Conversation with Phong Bui," *The Brooklyn Rail*, October 6, 2010, brooklynrail.org. 위에서 언급된 설치미술의 두 방식, 회화적 방식과 몰입적 방식은 비교적 우리를 움직이지 않게 만든다. 몇 가지 관심사(예를 들면, 규모와 시뮬레이션에 대한)에서 제는 비야 셀민스와 밀접하다.

세라 제, 「바위 연작」(Stone Series), 2013-2015. 런던 빅토리아 미로에서 전시되었던 모습.

초점을 맞추는 것과 전체를 파악하는 것 사이에서 동요하는 것을 허용할 뿐만 아니라, 정원의 지형을 통과하면서 계속 움직여 나갈 것을 촉구하기도 한다. 이러한 정원에서처럼 그녀의 구축물에서도, "관람자는 작품 속의 형상이 된다." 멈췄다 가곤 하는 리듬으로 움직이는 형상이 되는 것이다. "작품들이 결합되는 방식은 모두 어떤 이가 속도를 얼마나 올리거나 내리는지, 어떻게 기억하거나 예상하는지에 달려 있다"고 제는 덧붙인다.XII 이런 이행에는 불편한 계기들도 있다. 그녀의 구축물들이 다른 종류의 동요를 상연할 때가 많기 때문이다. 그것은 양자물리학의 핵심 원리와 가까운 불확실성의 원리인데, 이 원리로 인해 어떤 실험에 포함된 관찰자는 자신의 현존 자체에 의해 결과를 복잡하게 만든다. 때로는 이와 비슷한 방식으로, 우리는 그녀의 작품을 관찰하면서 그 작품에 의해 시험당하는 것 같다. 이 으스스한 느낌을 제는 에밀리 디킨슨의 다음 시와 연관시켰다. "진짜 쇼는 쇼가 아니라,/거기 가는 그들이지./내게는 구경거리 야수들인데/내 이웃도 그렇지./공정한 거야―/ 둘 다 가서 보았으니."XIII

209

　　제가 관람자를 연루시키는 방식은 그녀가 자신의 사이트들과 관계를 맺는 방식에 대한 질문을 촉발한다. 보통 그녀의 구축물은 완전히 장소 특정적이지는 않은데, 다시 말해 「기울어진 호」(Tilted Arc, 1981)를 둘러싸고 벌어진 논쟁에서 세라가 제기한 리트머스 시험을 해보면 그렇다. 이 시험에 따르면 장소 특정적 작품은 이동시키면 파괴된다. 그러나 제의 구축물들은 오히려 장소에 민감하다. 이는 그녀의 미술이 그것이 위치한 장소에 적응하면서도 그 안에서 절반은 자율적인 상태를 유지한다는 것으로, 자체의 구조를 만들어내면서도 주변 환경에 의지하는 새집이나 거미집과 유사하다는 말이다. 제의 말에 따르면, 자신의 조각은 자체의 "날씨를 창조하는" "실제적 체계"다. "공기, 빛, 급수 체계

XII. Sze, "Interview with Rikrit Tiranvanija," 144.

XIII. 이 시는 「44」(XLIV)로, *Sarah Sze*, 113에 실려있다.

등이 작품 자체 안에 있다."XIV 따라서 그녀의 구축물이
장소와 맺는 관계는 니클라스 루만이 체계 이론에서 개관한
관계와 비슷하다. 루만에 의하면, 체계는 환경에 의존하지만
그러면서도 환경과 별개인데, 이는 체계가 구조에서
반복되고 심지어 세대를 거치며 자기생산을 하는 한 그렇다.
제의 언급에 따르면, "관건은 체계가 무엇을 해야 하는지
말해주기 시작할 정도로 일에 아주 깊이 스며드는 것이다."XV

철학자 아서 단토가 한 중요한 논평에서 언젠가 제에게
넌지시 말하기로, 그녀의 미술에서 모형이 하는 역할은
건축적이기보다 과학적이라고 했는데, 실제로 그녀는 몇
작품의 제목을 실험과 관찰의 장소들에서 따다 붙였다.XVI
"각 작품은 어떤 행동의 증거를 보여주는 장소처럼
행세한다." 즉, 연구와 시험이 가능한 환경이 되는 것이다.XVII
이 측면을 통해서 그녀는 자신의 구축물을 '서식지'라고
묘사하게 되었는데, 때로는 제의 구축물이 정말로 다른
종에 의해 만들어진 것처럼 보이기도 한다. 그 종은 어쩌면
다른 세계에서 날아와 우리의 인류세 환경이 만들어낸
잡동사니를 가지고 지상에 둥지를 지어야 하는 새일지도
모른다. 이런 사례들로 제가 환기하는 것은 외계의 지성이
만든 움벨트(Umwelt, 환경)로, 이렇게 만들어진 역설적인
세계에서는 인간의 물건이 사방을 다 뒤덮고 있는 것 같지만,
인간의 효능, 우리의 인간적 행위주체성은 줄어드는 것 같은
모습이다.XVIII 그러나 바로 이와 같은 **상태**가 현재 우리의
서식지다. 우리의 통제를 넘어선 것 같은 체계들 안에 우리가
포섭되어 있는 한에서는 최소한 그렇다. 매체 이론가 알렉산더
갤러웨이가 주장한 대로, 디지털 네트워크는 두 양상 사이에서

XIV. Sze, "Interview with Phong Bui," 138.
XV. Ibid., 140.
XVI. Arthur C. Danto, "Scientific and Artistic Models in the New Work
of Sarah Sze," *Sarah Sze at the Fabric Workshop and Museum*, ed. Marion
Boulton Stroud (Philadelphia: Fabric Workshop, 2014) 참고.
XVII. Sze, "Interview with Phong Bui," 138.
XVIII. '움벨트' 개념에 대해서는 Jakob von Uexküll, *A Foray into the Worlds
of Animals and Humans* (1934), trans. Joseph D. O'Neill (Minneapolis:
University of Minnesota Press, 2010) 참고.

오락가락한다. 하나는 그가 "승리의 고리"라고 하는 것으로, 이는 "선적인, 즉 효율적이며 기능적인" 상호연결성을 허용하지만, 또 하나는 그가 "폐허의 웹"이라고 명명한 것으로, 이는 우리가 그 웹을 통해 의사소통할 때 우리의 데이터를 포착해서 "바로 그 연결 행위로 [우리를] 옭아맨다."[XIX] 이 치명적인 애매함(이 애매함을 변증법적이라고 하는 것은 너무 낙관적인 생각일 것이다)을 환기시키는 제의 몇몇 구조물에서는 상상력 넘치는 구축과 관계에 대한 유토피아적 꿈(승리의 고리)이 상품화와 통제라는 디스토피아적 사실(폐허의 웹)과 정면으로 부딪치고 있다.[XX]

하지만 이 애매함을 바라볼 수 있는 대안적 방식이 하나 있다. 제에게 또 하나의 시금석은 보르헤스의 이야기 「존 윌킨스의 분석적 언어」(The Analytical Language of John Wilkins, 1952)로, 이는 "'선의의 지식으로 이루어진 천상의 제국'이라는 제목의 어떤 중국 백과사전"에 대한 이야기다. "그 백과사전의 얼토당토 않은 면들을 보면 동물들은 다음과 같이 분류된다고 쓰여 있다. (a) 황제에게 속하는 것, (b) 방부처리 한 것, (c) 길들여진 것, (d) 젖먹이 돼지, (e) 인어, (f) 신화에 나오는 것, (g) 떠돌이 개, (h) 지금의 분류에 포함된 것, (i) 미쳐 날뛰는 것, (j) 수없이 많은 것, (k) 아주 가는 낙타털 붓으로 그린 것, (l) 기타, (m) 방금 물 항아리를 깨뜨린 것, (n) 멀리 파리처럼 보이는 것."[XXI] 이것은 미셸 푸코가 『사물의 질서』(The Order of

211

XIX. Alexander R. Galloway, "Networks," in *Critical Terms for Media Studies*, eds. W. J. T. Mitchell and Mark Hansen (Chicago: University of Chicago Press, 2010), 281, 291. 제는 브뤼노 라투르가 자신의 행위자-네트워크 이론에서 밝힌, 네트워크에 대한 좀 더 온화한 견해를 택하는 것 같다. Latour, *Reassembling the Social* (Oxford: Oxford University Press, 2005) 참고.

XX. 제는 여러 분야를 끌어다 쓰지만, 그녀의 조각은 또한 도해(diagram)와도 밀접하다. 도해는 사실상 애매할 때가 많은데, 비행의 노선이 또한 추적의 방식이기도 하다거나, 갤러웨이가 제시한 용어로 말하자면, 승리의 고리가 또한 폐허의 웹이기도 한 것이다. 「잉여 조각」에서 부클로는 네덜란드 미술가 콘스탄트의 "새로운 바빌론"(New Babylon, 1956-1974) 계획에서 유사한 역설을 지적한다.

XXI. Jorge Luis Borges, "The Analytical Language of John Wilkins" (1952), *Sarah Sze*, 114-118에 재수록.

Things, 1966)에서, 모든 유형학이 제공한다고 하는 바로 그 질서를 해체하는 부조리한 목록으로 채택한 백과사전이다. 보르헤스의 화자도 이러한 평가에 최소한 부분적으로는 동의하는 말을 직접 한다. "자의적이지 않고 추측으로 가득하지 않은 분류라는 것은 이 우주에 존재하지 않음이 분명하다. 이유는 단순하다. 우리는 우주가 어떤 것인지를 알지 못하는 것이다." 이와 동시에, 이러한 자의성에서 생겨나는 가지들에 관해서 그는 푸코보다 더 낙관적이다. "우주의 신적인 무늬를 꿰뚫어 보는 일은 불가능하지만, 그렇다고 해서 우리가 인간의 무늬를 계획하는 일을 중단할 수는 없다. 비록 그 무늬가 결정적인 것은 아님을 우리가 안다고 해도 그렇다."XXII 제는 동의하는 것 같다. 그녀는 "불가능한 정보 체계들"과 "궁극적으로 쓸데없는 프로젝트들"에 대해 말하지만, 그렇다고 해서 제가 달력, 태양계의(太陽系儀), 백과사전 같은 것들에 대한 제안을 단념하게 되지는 않는다.XXIII 그녀의 작업에서도 이 구식 체계들은 아마도 실패할 것—그것들은 흔들릴지도, 갑자기 서버릴지도, 그냥 무너져 버릴지도 모른다—이지만, 제는 그 실패를 찬양하지 않는다. 이전 세대의 많은 포스트모더니즘 미술가들과 달리, 제는 알레고리적 파편화가 아니라 상징적 총체성 쪽에, 디스토피아적 절망이 아니라 유토피아적 열망 쪽에 있다.XXIV

한때는 과학으로 간주되었던 것이 다음 시대에는 신화로 여겨지는 일이 많은데, 제의 작업을 이런 인류학적 관점에서 보는 것도 생산적일 것 같다. 민속지학자 프란츠 보아스가 언젠가 한 말에 따르면, "신화적 세계들이 건축되었던 것은 오직 다시 부서지기 위해서였고" 그리고 "새로운 세계들은

XXII. Ibid., 118.
XXIII. Stephanie Cash, "The Importance of Things: Q + A with Sarah Sze," artinamericamagazine.com, October 12, 2012. Sarah Sze, "Interview with Phong Bui," 138에서 인용.
XXIV. Craig Owens, "The Allegorical Impulse, Parts 1 and 2," *October* 12 and 13 (Spring and Summer, 1980) 참고.

212

그 파편들을 가지고 건축된다.”XXV 클로드 레비-스트로스는
(보아스에 의지해) 신화를 설명하면서, 이 재건축이
브리콜라주의 문제라고 생각했다. 브리콜라주를 하는 사람은
“‘손에 잡히는 아무거나’로 임시변통을 한다.” 엔지니어와는
정반대로, 브리콜라주 제작자는 “인간의 노력이 남긴 물건들을
모아” 작업한다.XXVI 브리콜라주 작가는 재료들의 사실성에
민감하지만, 그 재료들을 “이미지와 개념 사이의 중개자”처럼,
다시 말해 “기의가 기표로 또 기표가 기의로 변하는”
기호처럼, 심지어는 “일단의 실제 관계와 가능한 관계를
대변하는” “운영자”로까지 대한다.XXVII 제도 마찬가지다.
발견된 것도 있고 제작된 것도 있는 (그리고 청테이프와
글루건 같은 일상의 도구들을 써서 한데 붙여놓을 때가 많은)
물건과 이미지를 가지고 제는 오래된 파편들로부터 새로운
세계들을 건설하는 것이다.

레비-스트로스는 신화가 현실의 모순에 대한 상상의
해법이라고 보는데, 다시 말해 신화의 서사는 실제 생활에서는
해소될 수 없는 사회적 갈등을 처리한다는 것이다.XXVIII
마르크스주의 철학자 루이 알튀세르는 이것이 바로
이데올로기가 하는 작용이기도 하다고 본다. 이데올로기는
현실의 모순들에 상상의 해결책을 제공한다는 것이다.XXIX
제의 비판 정신에 보조를 맞추어, 우리는 그녀의 미술에
이데올로기적 차원이 있는가 아닌가를 그녀에게 물을 수 있을
것 같다. 벤저민 부클로는 제의 작업을 다음과 같이 예리한
개요로 제시했다. “구축학으로부터 기호학으로, 촉각으로부터
구문으로, 실행된 중력과 현상학으로부터 강요된, 단순한

XXV. 프란츠 보아스의 인용은 Claude Lévi-Strauss, *The Savage Mind* (Chicago: University of Chicago Press, 1966), 13.
XXVI. Ibid., 17, 19. 이 설명을 비판하는 입장 가운데 가장 중요한 것이 자크 데리다의 「인문학 담론 속의 구조, 기호, 유희」[Structure, Sign, and Play in the Discourse of the Human Sciences (1966) in *Writing and Difference*, trans. Alan Bass (Chicago: University of Chicago Press, 1978]다.
XXVII. Lévi-Strauss, *The Savage Mind*, 21, 18.
XXVIII. Claude Lévi-Strauss, “The Structural Study of Myth,” *The Journal of American Folklore* 68: 270 (1955) 참고.
XXIX. Louis Althusser, “Ideological State Apparatuses,” *Lenin and Philosophy and Other Essays*, trans. Ben Brewster (London: New Left Books, 1971) 참고.

표면과 기호의 시뮬레이션으로 나아가는 끊임없는 이동, 이것이 동시대성에 대한 제의 조각 모델들의 변수인 것 같다."XXX 이는 그런 이동, 그런 동요가 우리 자신의 문화적 불편함을 다소 달래줄지도 모른다는 암시다. 그렇다면 질문은 이렇게 된다. 전자적 탈물질화의 우여곡절, 디지털 네트워크에 의해 규정되는 폐허의 웹, 사물과 모형 사이에 구분이 없는 존재론적 붕괴를 제는 증명하는가, 아니면 미화하는가? 즉, 모형을 만드는 것인가, 아니면 신화를 만드는 것인가? 그녀는 경우가 달랐더라면 무생물 상태로 남아있었을 물건들에 너무 많은 "사회생활"을 쏟아붓는 것일까? 그녀는 자신의 재료들을 너무 "생생하고" "활기차게" 만드는 것일까? 요컨대, 그녀의 객체지향적 미학은 우리의 바이오 기술적 인류세와 어떤 관계를 맺고 있는가?XXXI 그녀의 미술은 우리의 동시대성에 결정적인 이런 질문들을 너무도 날카롭게 촉발하며, 이 사실은 그녀의 미술이 이룩한 성취의 중심에 있다.

214

XXX. Buchloh, "Surplus Sculpture," 62.
XXXI. 나는 여기서 객체에 대한 최근 철학의 다양한 관심사를 알리고자 한다. 이 관심사는 "사물의 사회생활"(Arjun Appadurai), "사물 이론"(Bill Brown), "생기적 유물론"(Jane Bennett)으로부터 "사변적 실재론"(Quentin Meillassoux), "객체지향적 존재론"(Graham Harman)에까지 걸쳐있다. 제프리 캐스트너는 제를 "객체지향적 존재론"의 관점에서 고찰한다. Stroud, *Sarah Sze at the Fabric Workshop and Museum*에 수록된 그의 탁월한 글 "Point of Order" 참고. 이러한 관심사들을 개관하려면, *October* 155 (Winter 2016) 참고.

215

현대 비평은 마르크스, 프로이트, 니체에게서 영향을 받았다.
하지만 이 사상가들은 실제로 어떤 공통점을 가지고 있는가?
"의심의 해석학", 즉 실재는 숨겨져 있다거나 또는 파묻혀
있다는 작업가설, 그리고 비평가는 반드시 그것을 찾아내야
한다거나 파내야 한다는 작업가설, 그 이상의 공통점은
거의 없다.I 마르크스에게는 역사의 인정을 받지 못한

진실이 계급투쟁이다. 그것은 가려진 서사로서, 다른 모든
설명으로부터 반드시 추출되어야 하는 것이다. 프로이트에게는
주관적 삶의 무의식적 현실이 심리적 갈등이다. 이는 우리의
일상에서 꿈, 징후, 실수로 표명되는 혼란들을 바탕으로 그려볼
수 있는 잠재적 내용 같은 것이다. 그리고 니체에게는 모든
사상 체계 뒤에 있는 무언의 힘이 권력 의지인데, 이는 성향에
따라 도전 또는 찬양의 대상이 된다.

216 정도는 다르지만, 프랑크푸르트학파의 비평가들은 이
세 방법을 모두 끌어다 썼다. 강력한 한 사례가 발터 벤야민을
경유해서 베르톨트 브레히트가 신즉물주의 사진에 퍼부은
신랄한 평가다. "크루프의 공장 건물이나 AEG를 찍은
사진이 이 기관들에 관해 우리에게 말해주는 것은 거의
없다"고 (독일의 강철 제조업체와 전기업체를 염두에 두고)
브레히트는 말했다. "인간관계의 물화—가령, 공장—가
의미하는 것은 인간관계가 더는 명시적이지 않다는 것이다.
따라서 사실상 무언가가 축조되어야 한다. 무언가 인위적인
것이 제시되어야 하는 것이다."II 이 발언은 이데올로기 비판

I. Paul Ricoeur, *Freud & Philosophy: An Essay on Interpretation*, trans.
Denis Savage (New Haven, CT: Yale University Press, 1970), 34 참고.
사실 리쾨르는 이 정확한 구절을 나중에야, 즉 이 텍스트를 회고할 때에야
사용한다. 비판에 대한 비판들은 이제 아주 많지만, Rita Felski, *The Limits of
Critique* (Chicago: University of Chicago Press, 2015)를 특히 참고.
II. 브레히트 인용은 Walter Benjamin, "Little History of Photography" (1931),
Selected Writings, Volume 2, Part 2: 1931–1934, eds. Michael W. Jennings et al.,
trans. Rodney Livingstone et al. (Cambridge, MA: Harvard University Press,
1999), 526. 벤야민은 이 공격을 「생산자로서의 작가」(The Author as Producer,
1934)에서 더 세게 밀어붙인다. 두 경우 모두 주요 표적은 알베르트 렝거-

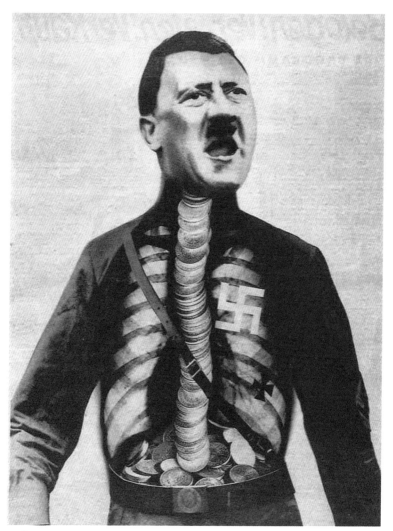

존 하트필드, 「슈퍼맨 아돌프가 황금을 삼키고 쓰레기를 뿜는다」(Adolf the Superman Swallows Gold and Spouts Junk), 『AIZ』, 1932년 7월 17일. 포토몽타주. © The Heartfield Community of Heirs / BILD-KUNST, Bonn—SACK, Seoul, 2021

특유의 작업을 포착한다. 현실을 은폐하는, 아니면 현실을 떠받치는, 현실 이면의 현실을 드러낸다는 것이 그 작업이다. 브레히트가 지적한 대로, 예술에서 이러한 폭로를 시도하는 한 방법은 "축조된", 즉 몽타주 된 이미지나 텍스트—또는 존 하트필드로부터 바버라 크루거에 이르는 미술가들처럼 이미지와 텍스트를 결합시킨 것—를 수단으로 쓰는 것이다.

『신화학』(Mythologies, 1957)은 이러한 이데올로기 비판의 한 전형이다. 롤랑 바르트는 브레히트의 낯설게 하기와 기호학의 약호 풀기를 섞어서, 중산층 문화의 다양한 표명[예를 들어, 1955년의 『인간 가족』(The Family of Man) 전시회, 『블루 가이드』 여행안내서]을 수많은 '신화'라고, 즉 특수한 믿음을 일반적 진실로 제시하는 이야기라고 읽는다. 『신화학』은 1972년에 영어로 번역되었고, 1980년대까지도 많은 미술가와 비평가가 비판적 훈련을 위해 제일 먼저 집어 든 책이었다. 이 책의 영향력은 개념 미술가와 페미니즘 218 미술가 사이에서 특히 강했는데, 가령 이미지를 차용해서 작업했던 빅터 버긴과 셰리 레빈이 예다. 하지만 1968년의 여파로 바르트는 이미 생각을 바꿨다. 1971년에 그는 "이런저런 형식이 지닌 부르주아적 또는 프티부르주아적 특성을 고발하지 않는 학생이 없다"고 썼다. "가면을 벗겨야 하는 것은 더 이상 신화가 아니다[이제는 독사(doxa)가 그 일을 맡고 있다]. 뒤흔들어야 하는 것은 바로 기호 자체다."III 이것은 탈신화화를 넘어 재현 자체를 공격하라는 '기호 파괴론'인데, 거의 마오쩌둥주의라 할 이 입장보다 더 급진적인 것이 있겠는가? 이 새로운 요청은 실재를 봉합하고 있는 기호를 그저 폭로라는 것이 아니라 기호를 폭파하라는 것이었다.

정작, 실재는 위치를 바꾼 것뿐이었다. 실재는 이제 더는

파치지만, 그의 작업은 벤야민이나 브레히트가 용납하는 것보다 더 차별화되어 있다. Michael W. Jennings, "Agriculture, Industry, and the Birth of the Photo-Essay in the Early Weimar Republic," *October* 93 (Summer 2000), 23-56 참고.
III. Roland Barthes, "Change the Object Itself," in *Image-Music-Text*, trans. Stephen Heath (New York: Hill and Wang, 1977), 166-167.

빅터 버긴, 「소유」(Possession), 1976. 2색 석판화. 124.5×84cm.

숨어있거나 묻혀있는 것이 아니라, 사물의 표면에,
즉 간과되지만 뻔히 보이는 곳에 있다고 생각되었다.
머지않아 포스트구조주의 이론과 결부되는 이 이동의 신호를
보낸 바르트의 또 다른 글은 19세기 소설과 역사의 서사에서
세부가 하는 기능을 고찰한 「실재 효과」(The Reality Effect,
1968)다. (그가 시험대로 삼은 필자들은 플로베르와
미슐레였다).[IV] 이러한 서사에서 기대되는 것은 모든 것에
의미가 있다는 것이라고 바르트는 주장했다. 아무것도
의미하지 않을 것 같은 부수적 세부조차도 무언가를
의미하는데, 왜냐하면 그런 세부가 의미하는 것은 의미 없음
(insignificance)이지만, 이 우발적인 세계에 그냥 존재하는
사실들이 보이는 바로 그 무의미함(meaninglessness)이
실재를 불러내고자 하는 리얼리즘의 시도를 성사시키는 데
도움이 되기 때문이다. 이 같은 설명에서는 아무것도 '기호의
제국'을 벗어나지 못하며, 그래서 리얼리즘을 완전히 하나의
관습 체계라고 보는 것까지는 겨우 한 발짝 거리밖에 되지
않았는데, 이를 보여주는 것이 바르트가 발자크의 단편
소설 「사라진」(Sarrasine, 1830) 한 편을 공들여 분석한
『S/Z』(1970)다.[V] 이 책에서 바르트는 발자크가 "언어를
가지고 지시체를" 가리킨 것이 아니라 "한 약호를 가지고
다른 약호를" 가리킨 것임을, 다시 말해 서사는 "실재의
모사에 있는 것이 아니라 실재를 (묘사한) 사본의 모사에"
있음을 한 줄 한 줄 입증했다. "바로 이 때문에 리얼리즘은
'모사자'가 아니라 오히려 '혼성모방자'(이 자는 두 번째
미메시스를 통해서, 이미 사본인 것을 모사한다)로 지명될 수
있다."[VI] 10년 후, 이 혼성모방자라는 인물은 포스트모더니즘
미술가를 지배하는 아바타가 되었는데, 그 모습은 미술사와
팝 문화의 모티프들을 뒤섞은 신표현주의 화가와 대중매체의

220

IV. Roland Barthes, "The Reality Effect," in *The Rustle of Language*,
trans. Richard Howard (New York: Hill and Wang, 1986), 141–148.
V. 이 구절의 출처는 Roland Barthes, *The Empire of Signs*, trans. Richard
Howard (New York: Hill and Wang, 1970)다.
VI. Roland Barthes, *S/Z*, trans. Richard Miller (New York: Hill and Wang,
1974), 55.

상투형들을 우리에게 조사하라고 들이민 비판적 차용 미술가 둘 다였다. 이 둘은 이데올로기적으로 대립했지만 기호학적 활동에서는 같은 팀이었다.

바르트는 실재를 바라보는 최초의 두 프레임에 기여했지만, 세 번째 프레임을 예시하기도 했다. 여기서도 여전히 실재는 의미에 저항하는 세부에 붙어있었지만, 실재는 객체만큼이나 주체 속에도 위치했다. 이 세부가 그 유명한 푼크툼으로, 이는 바르트가 『밝은 방』(Camera Lucida, 1980)에서 관람자의 무의식을 무심코 찌르는 사진 속의 특정한 지점을 묘사하기 위해 사용한 용어다. "그것은 장면으로부터 솟아나 화살처럼 날아와 나를 찌르는 요소다."VII 이렇게 설정된 실재의 세 번째 위치는 라캉의 영향을 받은 것인데, 외상기호증적이라고 불릴 법한 이 위치는 앞의 두 위치와 중요한 점들에서 다르다. 이데올로기 비판에서는 비평가가 실재를 폭로하는 반면, 여기서는 실재가 비평가를 폭로한다. 또 포스트구조주의 비판에서는 관습과 약호가 주체를 밀어내고 실재를 포섭하는 반면, 여기서는 주체가 외상적이라고 이해되는 어떤 실재의 증인으로 소환된다.VIII 모든 상징화에 저항하는 실재보다 더 실재적인 것이 무엇이겠는가? 하지만 이 실재도 약호화될 수 있다는 것이 점차 분명해졌다. 사실, 그것도 나름의 리얼리즘이 될 수 있었던 것이다. 1990년대의 혐오 미술과 소설이 이 경우였다. 각각의 전형이 마이크 켈리의 미술작품과

VII. Roland Barthes, *Camera Lucida*, trans. Richard Howard (New York: Hill and Wang, 1981), 26.

VIII. 나의 『실재의 귀환―세기 말의 아방가르드』에 실린 같은 제목의 글 참고. 좋든 나쁘든 『밝은 방』은 사진에 대한 이론적 성찰을 오랫동안 지배했다. 확실히, 이 책이 강조한 외상적 주체성은 우리 가운데 많은 사람을 사진의 사회역사적 영역으로부터 떼어놓았다. 바르트는 이 영역도 스투디움이라고 부르며 인정하지만, 그의 마음은 푼크툼에 가깝다. (그는 스투디움을 한 더미의 관습적 기호들이라고 본다.) 그래서 사진을 외상기호증의 관점에서 읽는 바르트의 독해는 사진의 시간성을 과거에 한정하는데, 과거는 우리에게 영향을 미치지만 우리가 다시 손대는 것은 불가능한 시간이다. 이 견해는 사진을 역사적 성찰의 수단으로 제한하고, 또 사진에 잠재한 구축의 힘과 비판의 힘도 축소한다―그런데 이 두 힘은 (누구보다도) 고 앨런 세쿨라의 작업에서는 말할 것도 없고, 전간 시대의 유럽에서 일어난 사진 논쟁들에서도 전경을 차지했다.

데니스 쿠퍼의 문학작품인데, 이들이 구사한 오물과 상해의
비유가 일단 확립되자 그렇게 되었다.

　　이렇든 저렇든, 지금까지 언급한, 실재를 바라보는
모든 프레임은 리얼리즘 작품이 세계의 거울이라는
소박한 생각을 거부했지만, 그러면서도 우리가 재현의
패러다임들을 경제적 과정들과 연관 지을 때는 반영주의의
가정이 슬그머니 되돌아온다. 그럼에도 불구하고 이 두
영역 사이를 연결하는 몇 가지 지점에 대한 추측은 무릅써
볼 만한데, 그런 지점들이 정녕 실제로 존재한다는 것을
입증할 수만 있다면 그렇다. 따라서 중요한 예를 들자면,
프레드릭 제임슨은 포스트모더니즘 문화로의 이행을 선진
자본주의 아래서 일어난 기호의 붕괴라는 견지에서 보았다.
그의 주장에 따르면, 모더니즘 시대에는 "물화가 기호를
지시체로부터 '해방'시켰는데", 이를 증언하는 것이 당시
예술에 만연했던 추상이다. 하지만 이 분해는 포스트모더니즘
시대에 더 심해졌을 뿐이다. 이제 물화는 기호 안까지 들어와
"기표를 기의로부터, 또는 의미 자체로부터" 해방시키는
작용을 했던 것이다.IX 여기서 실재에 대한 우리의 두 번째
프레임, 즉 실재란 텍스트의 결과라는 관점은 갑자기 위치를
바꾸었다. 왜냐하면 이 같은 기호 파괴론이 채택되어 한
일이라고는 "떠도는 기표들" 위에서 번성하는 자본주의
동력학의 문화적 작용이었기 때문이다. 부분적으로, 실재에
대한 세 번째 프레임, 즉 실재는 외상적 정동이라는 관점은
포스트모더니즘에서 일어난 기호의 붕괴가 취지와는 달리
선진 자본주의에 맞서는 저항이 아니었다는 것, 즉 기호의
붕괴는 사실 선진 자본주의 체계의 결과일지도 모른다는 것을
인정한 데서 유래했다. 이렇게 텍스트적인 것이 외상적인
것으로 이동한 데에는 물론 다른 힘들―에이즈의 급속한
확산, 체계가 낳은 빈곤, 인종차별주의, 성차별주의, 무너진
복지국가, 부상당한 신체 정치―도 작용했다. 그럼에도 얼마간,

222

IX. Fredric Jameson, "Periodizing the '60s," in *The 60s Without Apology*, eds.
Sohnya Sayres et al. (Minneapolis: University of Minnesota Press, 1984), 200.

"고통에 찬 신체"는 기호의 제국에 맞서는 내부의 항의로 출현했다.X

　　그런데 실재를 바라보는 프레임에서 지난 10년 사이에 또 다른 이동이 일어났다. 앞 시대가 설정한 세 위치에 대한 불만을 보여주는 프레임이다. 우선, 이데올로기 비판은 비평가가 사칭하는 것처럼 보였던 권위 때문에 이미 공격받았다. 대부분의 포스트구조주의 이론처럼, 대부분의 포스트모더니즘 미술은 그런 권위를 의문시했지만, 곧 이 도전은 진실을 주장할 수 있는 능력 또는 현실을 상정할 수 있는 능력 자체를 깡그리 잠식한다고 이해되었고, 그래서 그 허무주의적 경향 때문에 의문시되기에 이르렀다. (포스트구조주의와 포스트모더니즘 양자의 중심에 있었던 재현 비판도 더럽혀졌다. 우파가 지구 온난화는 '지어낸 것'에 불과하다는 주장에서처럼 자신의 목적을 위해 이 비판을 차용했을 때다.) 마지막으로, 실재에 대한 외상기호론적 프레임은 증인으로서의 주체라는 강력한 모습으로 권위를 되살아나게 했지만, 이러한 전개도 나름의 문제에 봉착했다— 그런 권위를 다시 의문시할 수 있는 방법은 없기 때문이다.

　　이 지점에서, 브뤼노 라투르는 실재에 대한 세 프레임 모두에, 특히 세 입장이 각각의 방식대로 개진하는 것처럼 보였던 부정성(negativity)에 대해 회의하는 두드러진 이론가로 떠올랐다. 해체적 비평가의 여러 다른 화신들에 맞서서 라투르는 선의에 찬 자신의 인물을 제시했다.

　　비평가란 폭로하는 사람이 아니라 조립하는 사람이다.
　　비평가는 순진한 신봉자가 딛고 서있는 발판을
　　들추는 사람이 아니라, 사람들이 함께 모여 참여하는
　　터전을 만들어주는 사람이다. 비평가는 고야가 그린
　　술 취한 우상파괴자처럼 반물신주의와 실증주의 사이를

X. 그런데 혐오 미술과 픽션이 나름의 리얼리즘으로 환기했던 것이 바로 이런 상황이다. 여기서 내가 암시하는 책은 Elaine Scarry, *The Body in Pain* (Oxford: Oxford University Press, 1985)이다.

마구잡이로 오락가락하는 사람이 아니라, 무언가가
만들어졌다면 그것은 연약하므로 소중하고 조심스레
다룰 필요가 있다고 여기는 사람이다.XI

염려하며 보살펴야 하는 연약한 구성물로 실재를 보는
관점인데, 이 이동은 최근의 다큐멘터리 작업에서 분명하지만,
다큐멘터리는 (포스트구조주의 이론은 말할 것도 없고)
이데올로기 비판과 포스트모더니즘 미술이 모두 흔히 나쁜
대상이라고 보았던 범주다. 브레히트는 앞의 입장을 대변할
수 있다—다시 한번 인용하자면, "크루프의 공장 건물이나
AEG를 찍은 사진이 이 기관들에 관해 우리에게 말해주는
것은 거의 없다." 한편 다큐멘터리 사진을 "부적절한 묘사
체계"XII라는 틀로 보는 마사 로즐러는 뒤의 입장을 대변할
수 있다. 하지만 오늘날 기록에 대한 이런 비판은 대체로
소화되었고, 많은 미술가는 해체의 자세로부터 재구성의
자세로—다시 말해, 다큐멘터리 방식을 적절한 묘사
체계까지는 아니더라도 효과적인 비판 체계로 복원하기 위해
장치를 사용하는 것으로—넘어갔다. 거칠게 말해서, 특히
하룬 파로키, 히토 슈타이얼, 트레버 파글렌이 취하는
인식론적 자세가 바로 이것이다.

　　대부분 이 이동은 기업과 정부가 실재라고 가장 먼저
꼽히는 것을 거의 독점하는 상황에 대한 반응이었다.
이 같은 통제로 인해, 범죄적 그리고/또는 파국적 사건들
(비밀 전쟁, 대량학살 작전, 영토 점령, 환경 재난, 난민 학대,
강제수용소, 드론 공격 등)의 일부 또는 전체가 시야에서
가려질 수 있다.XIII 그렇다면 이런 사건들을 신구 매체

XI. Bruno Latour, "Why Has Critique Run Out of Steam? From Matters of
Fact to Matters of Concern," *Critical Inquiry* 30 (Winter 2004)," 246.
또한 나의 *Bad New Days: Art, Criticism, Emergency* (London and New York:
Verso, 2015)에 수록된 "Post-Critical?"도 참고.
XII. 1974-1975년에 나온 마사 로즐러의 잘 알려진 포토-텍스트의 제목은
The Bowery in Two Inadequate Descriptive Systems (London: Afterall Books,
2012)다.
XIII. 이 책에 실린 「박살 난 스크린」 참고.

(구 매체 가운데 일부는 다큐멘터리에 대한 비판이 제기된 시초부터 의문시되었지만) 양쪽 모두로 가능한 한 설득력 있게 재구성하는 것이 긴요해진다. 실재의 모형을 만드는 이런 작업에 과학수사적 건축(forensic architecture)이라는 이름을 붙인 에얄 와이즈먼이 가리키는 것은 증인의 정치로부터 인권 옹호 정치로의 전환이다. 전자는 "개인의 증언"에 바탕을 두고 "희생자와의 공감"(이는 실재에 대한 외상기호론적 프레임과 일치한다)을 목표로 하는 반면, 후자는 "물질화와 미디어화의 과정"으로 진행된다.XIV 이 같은 과학수사적 실천은 분쟁 사건들을 이미지와 이야기 둘 다로 담아내기 위해서 파편적 재현들을 인양하고 조립하고 차례로 배열한다. 그러고 나면 이러한 각본들은 여론 법정뿐만 아니라 실제 법정에도 증거로 제출될 수 있다. [라투르가 '아레나'에 대해 말하듯이 와이즈먼도 '포럼'에 대해 말하며, 이는 미술 제도를 포함할 수 있는데, 그가 일깨워준 바에 따르면 포렌시스(forensis)는 '포럼과 관계가 있는'을 뜻하는 라틴어다.] 첫눈에는 이 전환이 신브레히트적이라고 해석될 것 같다("사실상 무언가가 축조되어야 한다. 무언가 인위적인 것이 제시되어야 한다"). 하지만 이 전환과 관련이 있는 작업(다시 파로키, 슈타이얼, 파글렌 등의 작업)은 재현 배후에 주어져 있는 현실을 드러내는 것보다는 재현을 수단으로 해서 감춰진 현실을 재구성하는 것 또는 부재하는 현실을 지적하는 것에 더 관심이 많다.XV

XIV. Yve-Alain Bois, Michel Feher, and Hal Foster, "On Forensic Architecture: A Conversation with Eyal Weizman," *October* 156 (Spring 2016): 120–121 참고. 또 Eyal Weizman, *Forensic Architecture: Violence at the Threshold of Detectability* (New York: Zone Books, 2017)도 참고. 이렇게 증언으로부터 벗어나는 이동은 오직 부분적인데, 이를 입증하는 것이 과학수사적 건축의 최근 프로젝트, 즉 생존자들의 도움을 받아 세이드나야 감옥의 모형을 만드는 프로젝트다. 국제사면위원회의 새로운 보고서에 따르면, '블랙홀' 사이트인 이 감옥에서 시리아 정부는 2011년 이래 1만 3000명가량의 시리아인을 고문했거나 살해했다. forensicarchitecture.org 참고.
XV. 파글렌은 자신의 작업을 실험 지리학이라고 부른다. 과학수사적 건축과 사촌지간인 이 작업에는 실증적 도큐먼트로 기록될 수 없는 공간 또는 그렇지 않으면 재현으로부터 제거되는 공간을 가리키는 지표 제작이 들어있다. 파글렌의 사진에서 이런 공간은 흐릿한 (비)형태로 기록될 때가 많다. 이 책에 실린 「기계 이미지」 참고.

과학수사적 건축, 「그렌펠 타워 화재 프로젝트」(Grenfell Tower Fire Project), 2018.
그렌펠 타워 모형에 투사되고 지목된 2017년 화재 비디오. © Forensic Architecture.

이런 인식론적 재측정은 최근의 문학에서도 활발하다. 문제의 픽션이 표현하는 것은 데이비드 실즈가 표명한 것과 같은 "현실에 대한 허기"(reality hunger)*가 아니다—다시 말해, 최근의 픽션은 삶과 예술이라는 과거의 이분법을 극복하려 하면서 현실 경험을 징발해 소설 쓰기를 되살리려고 하지 않는다. 오히려 이 픽션은 대단히 인위적인 장치를 배치하기도 하는데, 이는 탈신비화를 위해서나 실재를 교란하기 위해서가 아니라 실재를 다시 **실재적으로**, 말하자면 실재를 그 자체로 다시 실질적이게, 다시 느껴지게 만들기 위해서다. 톰 매카시의 2005년 소설 『나머지』(Remainder)를 생각해 보라. 무명의 화자는 하늘에서 떨어진 미지의 물체에 맞고 그 결과 보험회사로부터 거액의 보상금을 받는다. 그다음에 화자는 사람들을 고용해서, 그 사건과 관련이 있는 것 같은 장면들에 대한 자신의 파편적인 기억을 재연해 보는 일을 반복하는 데 이 거금을 쓴다. 하지만 외상으로 인해 감정이 차단된 그가 이 사건들을 상연하는 것은 그것들을 처음으로 경험하기 위해서라서, 그러려고 필사적인 가운데 그의 상연은 한층 더 폭력적으로 변한다. 한편으로 『나머지』는 외상의 나머지인 실재 주변을 맴돈다. 라캉식으로 말하면 이 소설이 이야기하는 것은 실재, 즉 어긋났기 때문에 오직 반복되는 것만 가능한 실재와의 "어긋난 만남"이다.XVI 다른 한편, 장면들이 반복되는 것은 오직 장면들을 실재화하기 위해서지, 장면들을 시뮬레이트하기 위해서는 아니고 장면들을 탈실재화하기 위해서는 더욱 아니다. 『나머지』를 각색한 영화는 이 반복-강박을 완벽하게 포착한다. 이 영화를 감독한 미술가 오메르 패스트는 실재에 대한 이 혼합적 프레임, 즉 외상기호증과 재구성 사이에서 왔다 갔다 하는

227

* 실즈가 2010년에 발표한 논픽션 작품의 제목이다. 다양한 저자를 인용한 콜라주 양식으로, 예술이 동시대 삶의 현실에 더 많이 참여할 것을 촉구한다.

XVI. Jacques Lacan, *The Four Fundamental Concepts of Psychoanalysis*, ed. Jacques-Alain Miller, trans. Alan Sheridan (New York: Norton, 1978), 55 참고. 또 Tom McCarthy and Simon Critchley, "The Manifesto of the Necronautical Society," *The Times* (London), December 14, 1999, 1도 참고.

프레임을 자신의 다른 작업에서도 탐색하고 있다.XVII

　　토마스 데만트도 실재의 위치를 이렇게 혼합적으로
설정하는 관점을 개진했다. 잘 알려져 있듯이, 그는 발견된
이미지—뉴스 출처, 그림엽서 등—에 기반을 둔 모델들을
가지고 자신의 사진을 구축하며, 지표적 재현과 구성적
재현을 대립시킨 과거의 담론을 복잡하게 만드는 방식을
쓴다. 데만트는 세계의 매개를 주어진 것이라고 여기며,
우리도 그렇게 여긴다고 추정한다. 여기서도 목표는 실재의
탈신비화나 실재의 해체가 아니라 실재를 활성화하는 것이다.
「욕실」(Bathroom, 1997)을 보자. 파란색 타일에 설치된
도자기 욕조가 비스듬하게 내려다보이는 광경을 보여주는
작품이다. 1987년에 독일 슐레스비히-홀슈타인 주지사
우베 바르셸이 이 작품에서 보이는 것과 같은 호텔 욕조에서
죽은 채 발견되었다. 데만트는 사체를 발견한 기자가 찍은
타블로이드 신문 사진에 바탕을 두고 이 이미지를 만들었다.
기독민주당의 유망주였던 바르셸은 정치적 반대자를 몰래
조사한 일에 연루되었고, 그의 사망 원인은 자살이라고
판정되었으나 여전히 미결 상태로 남아있다. 이 정보는
그 이미지에 대한 우리의 반응을 달라지게 한다. 열려있는 문,
살랑이는 커튼, 구겨진 매트, 채워져 있는 욕조의 물이 갑자기
살인의 기호로 읽힐 수 있는 것이다. 하지만 「욕실」은 또한 그
출처의 그지없이 평범한 모습에 충실하기도 하다. "결정적인
것은 [그들이 중계하는] 사건들이 대중매체에 남긴 흐릿한
흔적들이다"라고 데만트는 말했다. 한편으로, 이러한 흐리기는
우리의 주의를 산만하게 흐트러뜨린다. 즉, "아주 희미하게
둔한 느낌"을 준다. 다른 한편, 이런 흐리기 덕분에 사건들의
흔적이 "기억에 자리를 잡는데", 데만트는 기억을 개인적일
뿐만 아니라 집단적이기도 하다고 본다.XVIII 이런 것이 그가

228

XVII. 동시대 미술에서 행해지고 있는 재상연에 대해서 더 보려면, *Bad New
Days*의 종결부 참고.
XVIII. "A Conversation Between Alexander Kluge and Thomas Demand," in
Thomas Demand (London: Serpentine Gallery, 2006), n.p. 참고.
데만트에게서는 가끔, 게르하르트 리히터에게서는 자주, 푼크툼 같은 성질을

오메르 패스트, 「나머지」, 2015. 크리스 해리스의 제작 사진.

자신의 사진에서 뭉개진 세부를 통해 환기시킬 수 있는 실재의 흐릿한 흔적들이다. 여기서 푼크툼은 바르트와 반대로, 우발적인 일이 아니다. 그것은 반드시 구축되어야(그러니까, "축조되어야") 하는데, 만일 실재가 그 자체로 실체화될 수 있으려면 그렇다.

이 인식론적 재측정에서는 반복이 새로운 가치(valence)를 띤다. 팝 회화부터 픽처 미술까지, 수열적 이미지들이 밝힌 세계의 전형은 시뮬라크럼이 된 스펙터클의 세계, 즉 재현이 반복을 통해 지시체와 기의 모두로부터 풀려나 자유 유영을 하는 듯한 세계다. 이 견해는 외상기호증 프레임에 의해 변화했는데, 여기서 반복은 라캉식 의미로 이해된 실재에 다시 바쳐졌다. 하지만 최근에는 더 큰 변동이 픽션과 미술에서 일어났다. 반복은 시뮬레이션 쪽에 있는 것이 아니고, 그렇다고 외상적 과거를 맴돌지는 않는 것이다. 오히려 반복의 목적은 상이한 현실이 출현하는 것을 허용할 수도 있을 중단을, 즉 금이나 틈을 만들어내는 것이다. 벤 러너의 2014년 소설 『10:04』를 생각해 보라. 러너가 자신의 서사 앞에 제사(題詞)로 붙인 벤야민의 문장은 이렇다. "하시디즘 신봉자들이 다가올 세계에 대해 해주는 이야기에 따르면, 모든 것이 바로 지금과 같을 것이다. […] 모든 것이 지금과 같고 아주 조금만 다를 것이다."[XIX] 러너 자신이지만 아주 조금만 다른 화자는 러너의 인생에서 일어난 사건들을 또 이런 식으로, 즉 "조금만 바꾸고 조금만 채워서" 되풀이하는데, 사건들을 채워 실재로 만드는 것은 반복, 또는 어쩌면 더 낮게는 우연의 일치다.[XX] 간간이, 화자는 그런 우연의 일치가

띠는 것이 세부가 아니라 흐릿한 부분이다. 독특한 글쓰기를 한다는 점에서 클루게는 이 글의 쟁점인 실재적 픽션을 일찌감치 시도했던 작가로 꼽힐 수 있다. 이 점에 대해서는, Alexander Kluge and Ben Lerner, "Angels and Administration," *Partisan Review* (blog), theparisreview.org/blog 참고.

XIX. Benjamin, "In the Sun" (1932), in *Selected Writings, Volume 2, Part 2: 1931–1934, 664.* 또 그의 「역사철학 테제」(Theses on the Philosophy of History, 1940)에서 마지막 테제[*Illuminations*, ed. Hannah Arendt, trans. Harry Zohn (New York: Schocken, 2007), 264]도 참고.

XX. Ben Lerner, *10:04* (New York: Macmillan, 2014), 18. 러너는 자서전적 픽션(autofiction) 작업을 하지만, 자서전적 픽션에서 자서전 부분을 삭제한다.

토마스 데만트, 「욕실」, 1997. C-Orubt/Diasec. 160×122cm. © Thomas Demand / BILD-KUNST, Bonn—SACK, Seoul, 2021.

어떻게 전환을 일으킬 수 있는지에 대해 숙고한다. 그는 가령, 쥘 바스티앙-르파주가 그린 19세기 회화에 나오는 성인의 부분적으로 투명한 손, 그것만 아니었다면 온전한 모습이었을 성인의 손에 대해 이런 말을 한다. "형이상학적 세계와 물리적 세계 사이의, 즉 시간의 질서가 다른 두 세계 사이의 긴장이 회화의 기반에 결함을 만들기라도 하는 것 같다."XXI 하지만 시공간이 접히는 이런 사례로 그가 드는 주요 작품은 크리스천 마클리의 「시계」(The Clock, 2010)로, 영화 클립들을 이어 붙여 24시간 내내 상영되는 이 작품에서 각각의 클립은 발견된 영상에 묘사된 시계 판 위에 거의 언제나 기록되어 있는 정확한 순간에 맞춰져 있다. 러너는 오후 10시 4분, 즉 「백 투 더 퓨처」(Back to the Future)에서 번개가 시계탑을 내리치는 순간을 재현하는 클립에서 자신의 소설 제목을 따온다. 화자가 여기서 끌어내는 교훈은 이렇다.

듣기로 「시계」는 픽션의 시간을 현실의 시간으로 완전히 무너뜨렸다고 한다. 즉, 예술과 삶, 환상과 현실 사이의 거리를 없애기 위해 설계된 작품이라는 것이다. 그러나 […] 나에게서는 그 거리가 전혀 접히지 않았다. 실제 시간의 지속과 「시계」 속 시간의 지속은 수학적으로 구별이 불가능했지만, 그럼에도 그 두 시간은 서로 다른 세계에 속하는 시간들이었다. […] 하루를 가지고 여러 다른 하루들이 얼마나 많이 구축될 수 있을 것인지를 나는 뼈저리게 느꼈다. 결정론보다 가능성을, 픽션에서

에고가 픽션의 압력 아래 굴절되고 쪼개지고 심지어 분산되기까지 하는 것이다. 내가 보기에 자서전적 픽션 속 다른 주체들은 아무리 변형을 겪을지라도 모험을 좇는 자(Argonauts)보다는 에고를 좇는 자(egonauts)일 때가 많다. 또 다른 면에서, 미술가가 아바타나 아카이브를 지어낼 수 있는 파라픽션 작업은 우리가 현재 경험하고 있는 포스트진실적 정치 문화에서 대부분 공허해진 것 같다. 또한 이 대목과 관련이 있는 것은 최근의 픽션[예를 들어, 『서쪽으로』, 『언더그라운드 레일로드』, 『바르도의 링컨』(*Lincoln in the Bardo*)]에서 보이는 경향, 즉 사물의 편재에 (거의 마술적 리얼리즘 같은) 환상적 구멍을 낼 정도로 너무 외상적인 역사, 즉 너무 불가능한 현실과 맞서려는 경향이다.
XXI. **Ibid., 9.**

깜박이는 유토피아의 빛을 느꼈던 것이다.XXII

타시타 딘도 2015년 작 영화 「무대를 위한 이벤트」(Event for a
Stage)에서 기반에 결함을 만든다. 한 남자가 무대를 서성이고,
사람들은 어슬렁거리며 객석으로 들어간다. 남자는 배우이고
사람들은 관객이라고 우리는 추측한다. 그는 대폭풍우에 대해
말한다. 이 대사는 「템페스트」에 나오는 것이라, 우리에게
이 이벤트의 한 테마는 환영일 것이라는 신호를 준다. 하지만
이 영화는 설정뿐만 아니라 제작도 까발린다. 이 무대가
저 무대로 돌변할 뿐 아니라 이 카메라가 (배우가 소리쳐
외치는) 저 카메라로 돌변하기도 하는 것이다. (딘은 네 개의
퍼포먼스를 편집해서 영화를 만들었는데, 각 퍼포먼스는
서로 다른 의상과 가발로 표시된다.) 때로는 배우가 메모로
자신에게 대사를 상기시켜 주는 관객(딘이다)과 상호작용을
하기도 한다. 그런가 하면 배우가 무대를 완전히 떠나버리는
때도 있다. 그런 순간들에는 네 번째 벽[배우는 이를 233
'막'(membrane)이라고 부른다]이 무너지는 것이 아니라
늘어난다. 삶이 예술을 침범하는 것이 아니라 예술이 확장해서
연극의 통상 범위 너머에 있는 행동, 생각, 느낌을 포괄하는
것이다. 이런 순간들에는 자전적인 것 같은 진술뿐만 아니라
진짜인 것 같은 혼란(어떤 시점에 배우는 이 이벤트에 대해
"나는 이게 뭔지 모르겠어"라고 선언한다)도 포함되어 있다.
(체험과 공연 사이의 선도 흐려져 있다.) 배우는 우리에게
자신의 어머니가 걸린 치매(그녀는 매사를 반복한다)와
자신의 아버지가 TV 시리즈에 나오는 몇몇 등장인물과
맺고 있는 "비관습적 관계"에 대해 이야기한다. 그런데
그때 우리가 깨닫는 것은 배우도 정신이 불확실한 상태와
비관습적 관계를 공유하고 있다는 점, 그리고 우리도 또한

XXII. Ibid., 54. 초현실주의자들도 이 '완전한 붕괴'에 관심이 있었다. 사실,
앙드레 브르통은 '경이로운 것'을 바로 이런 견지에서 정의했다. 하지만 『10:04』의
화자는 초현실주의자들의 '발작적 아름다움'을 그것과 묶여있는 언캐니한
것으로부터 떼어내는 데 관심을 둔다. 다시 말해 우연의 일치가 향한 방향을
외상적 과거로부터 뜻밖의 미래 쪽으로 재설정하는 데 관심이 있다.

그렇다(특히 우리가 「무대를 위한 이벤트」를 보고 있을 때)는 점이다. 여기서도 삶은 예술로 쳐들어오는 것이 아니고, 온 세상이 다 무대로 변하는 것도 아니다. 오히려, 삶과 예술이 겹치는 대목이 하나의 조건으로, 복잡하지만 그만큼이나 흔하기도 한 조건으로서 탐색된다. 「무대를 위한 이벤트」가 서두께에서는 「템페스트」를 인용한다면, 끝부분에서는 「인형 극장에 관하여」(On the Marionette Theater, 1810)를 인용한다. 하인리히 폰 클라이스트가 쓴 이 위대한 이야기는 하느님과 인형들이 획득한 '은총', 동등하지만 정반대인 은총에 대해 숙고한다. 하느님의 은총은 총체적 의식을 통해 얻은 것이지만, 인형들의 은총은 의식이 전혀 없는 상태를 통해 얻은 것이다. 딘은 배우에게 묻는다. 배우와 자의식의 관계는 어떤 것인가? 언제나 무대 공포를 겪는가? 자신을 바라보는 관객의 응시를 한 번이라도 잊을 수 있는가? 배우는 애매하게 대답한다. 모든 배우처럼 그도 오직 "위대한 텍스트"를 통해서만 진짜가 된다는 것, 그러나 "훌륭한 부모"처럼 훌륭한 배우는 가장(make-believe)이지만 실제적이게 되고 실재하게 되는 시공간을 제공할 수 있다는 것이다.

"거짓이 진실보다 내 삶을 더 잘 묘사했다"고 화자는 『10:04』에서 말한다(또는 그런 말을 한다고 상상한다). "예술은 삶을 예술보다 더 흥미롭게 만드는 요소"라고 배우는 「무대를 위한 이벤트」에서 (아마도 이 작품을 만든 미술가를 위해서) 토로한다.XXIII 이러한 발언들은 역설을 즐기고 스타일을 옹호하는 오스카 와일드풍의 재담이 아니라 제안들로서, 픽션에서 깜박이는 유토피아의 빛처럼 인위적 장치가 어떻게 하면 실재에 도움이 되는 지점에 위치할 수 있는가에 대한 제안이다. 하지만 두 가지 질문이 남는다. 첫째, 실재에 대한 프레임에서 가장 최근에 일어난 이 변동을 준비하는 것은 무엇인가? 대안적 미래들을 열어내고자 하는 욕망은 부분적으로, 금융이 지배하는 미래들에 대한 반응—

XXIII. 이 구절은 로베르 필리우의 말을 인용한 것이다.

타시타 딘, 「무대를 위한 이벤트」, 2015. 16mm 컬러 영화, 광학 사운드, 50분.

다시 말해, 금융 자본주의가 지배하는 세계에서 현재의 시간이 언제나 다가올 시간(실은 결코 도래하지 않는 시간)에 저당 잡혀있는 식으로—일 수도 있지 않을까?XXIV 둘째, 이 글에서 살펴본 실재적 픽션들은 "대안적 사실들"과 어떻게 관련되는가? 실재적 픽션들이 동원되는 것은 실재에 대한 긍정주의 프레임으로 단순히 축소되는 것을 피하는 방식으로 대안적 사실들에 도전하기 위해서일까?

XXIV. 요제프 보글은 이러한 전개를 "미래가 나머지 시간 전체를 습격하는 것"이라고 일렀다. *The Specter of Capital*, trans. Joachim Redner and Robert Savage (Stanford, CA: Stanford University Press, 2015), 3 참고.

현재 진행 중인 미술이 미술사학자의 연구 대상이 된 것은
그리 오래 전 일이 아니다. 19세기 중엽에 현대 학문으로,
즉 전문 연구 분야로 정립된 미술사학은 이후 근 100년
동안 이른바 '학문적 탐구에 필요한 역사적 거리' 개념을
고수했는데, 이에 따라 20세기 중엽까지 미술사학계를 빛낸
거인들의 전공은 주로 르네상스와 바로크, 심지어 고대 로마
등 현대 이전의 시대에 집중되었다.

이 같은 미술사학의 연구 관행을 돌파한 이가 로절린드
크라우스다. 1969년 하버드 대학교 미술사학과 박사 학위
논문을, 1965년에 작고한 추상표현주의 조각가 데이비드
스미스의 작업을 주제로 쓴 것이다. 크라우스는 박사 학위를
받기 전부터 『아트 인터내셔널』과 『아트포럼』 같은 미술
잡지에 재스퍼 존스(1965)나 도널드 저드(1966) 같은 당대
미술가들에 대해 썼으며, 이는 크라우스와 하버드 대학원에서
함께 공부했고 똑같이 1969년에 박사 학위 논문을 쓴 마이클
프리드도 마찬가지였다(프리드의 논문 주제는 마네였다).
프리드는 1962년부터 미술 비평을 썼는데, 모리스 루이스와
케네스 놀런드, 프랭크 스텔라와 도널드 저드, 앤디 워홀과
클라스 올든버그에 이르기까지 당대 미술계의 주요 미술가를
광범위하게 아울렀다.

크라우스와 프리드는 미니멀리즘에 대한 근본적
견해차로 조만간 갈라서지만, 미술 비평과 미술사학의 거리를
없앴다는 것과 미술 비평에 학술적 지평을 새로 열었다는
것은 두 사람 모두의 공적이다. 이들 이전에 미술 비평의
주역은 문학(클레멘트 그린버그), 법학(해럴드 로젠버그)
등을 전공하고 대학교를 졸업한 후 미술사는 거의 독학으로
터득한 문필가들이었는데, 이들의 지성이 크라우스나 프리드
못지않음은 이 문필가-미술 비평가들이 전문 교육 없이도
근면한 관찰과 예리한 사고를 바탕으로 제시했던 수많은
비평적 통찰이 말해준다. 그러나 미술사학자-미술 비평가의

238

출현이 미술 비평에 연 획기적으로 다른 차원은 이들의 글을 짱짱하게 뒷받침하는 결정적 근거, 치밀한 논증, 풍부한 이론적 배경, 본문에 필적하는 세세한 주석만으로도 확연히 알 수 있다.

헬 포스터는 크라우스와 프리드가 개척한 학술적 미술 비평 혹은 미술사학자-미술 비평가를 확대 재생산한 인물로 꼽기에 부족함이 없다. 1980년대 포스트모더니즘 논쟁이 불타던 현장에서 미술 비평을 시작한 그의 관심사는 항상 당대 미술의 문화정치학, 즉 문제적 현실에 비판적으로 대응하는 미술의 실천이었고, 이는 그가 1993년 박사 학위를 받은 후 학계에 정착한 미술사학자가 된 다음에도 마찬가지였다. 자신의 지적 형성기는 "1970년대 말 […] 비판 이론이 전성기였던 시기"(『강박적 아름다움』 저자 서문)였으며, 미술에 입문할 때 그를 이끌었던 것은 "모더니즘의 지배적 모델들과 단절하기를 원했던 실천들"(『실재의 귀환』 서론)이었다고 밝힌 그는 대략 포스트구조주의의 다양한 이론들을 숨 막힐 정도로 현란하게 구사하며 급진적 포스트모더니즘을 선명하게 지지하는 학술적 미술 비평 혹은 비평적 학술 논문을 집필해 왔다.

이 방식은 포스터가 현대미술(modern art)의 범위를 넘어선 동시대 미술(contemporary art)에 대해 처음 낸 『나쁜 새로운 나날』(Bad New Days, 2015)에서도 달라지지 않았던 것 같다. 동시대 미술을 현대미술과 연접 및 이접의 관계로 보면서, 이를 관통하는 다섯 개의 키워드로 동시대 미술 현장을 탐사한 이 책은 근 20년 전에 쓰인 『실재의 귀환』과 크게 다르다는 인상을 주지 않았다. 포스트모더니즘에서 끝난 현대미술과 달리 동시대 미술은 기호를 넘어 실재로, 텍스트성을 넘어 실제성으로 나아가고자 한다는 주장을 펼친 책이었음에도 그랬다. 이 인상은 키워드 가운데 여럿이 이미 『실재의 귀환』에서 논의된 범위를 벗어나지 않은 탓도 있거니와, 무엇보다 냉소주의와 허무주의로 망한 포스트모더니즘의 폭로와

비판을 의식으로는 반성하면서도 실제로는 어조와 방식에서 변한 것이 별로 없는 탓이 컸는데, 이는 'good old days'와 'Brave New World'를 재치 있게 비벼 꼰 책 제목, 이 제목이 전제하는 문제적 현실에 대한 비판적 시선과 이 같은 현실에 비판적으로 대응하는 미술의 실천을 집중적으로 제시하는 형식만 보아도 알 수 있다.

그로부터 5년 후에 나온 이 책, 동시대 미술에 대한 포스터의 두 번째 책인 『소극 다음은 무엇?』은 다를까? 같기도 하고 다르기도 한데, 다른 점이 훨씬 많다. 같은 점은 현실에 대한 고강도의 문제의식이다. 우리가 사는 현실에 문제가 없는 때라는 것이 언제 있을까만, 진실과 부끄러움을 헌신짝처럼 팽개친 오늘날의 탈진실-탈수치 현실을 포스터는 단지 문제가 있는 정도가 아니라 "끔찍한" 혼란의 "비상사태"라고 본다. 전보다 더 심한 현재의 문제적 현실을 비극 뒤의 소극으로 바라본다는 것도 같다. 그러나 포스터가 이번에는 그가

오랫동안 애용해 온 마르크스의 비극-소극 패턴을 반복하는 데 그치지 않고 소극 "다음"을 내다본다는 것은 다르다. 어원상 소극은 막간극이니, 안토니오 그람시가 말했던 "구정치 질서와 신정치 질서 사이의 '병적인 공백기'"로 이해할 수 있고, 따라서 분명 "다른 시간이 올 것"이라는 이야기다.

소극의 다음을 "'허구에서 희미하게 깜박이는 유토피아'를 제공하는 실천들"에서 헤아리는 시선은 전과 같지만, "신자유주의 질서를 에워싼 허무주의[를] […] 강화"하는 사태(물신이 된 미술, 스펙터클이 된 전시, 미술을 압도하는 미술관 건축) 또한 논의한다는 것은 다르고, "정치적으로뿐만 아니라 기술적으로도 우리의 통제를 벗어나" 버린 세계에서 매체에 대한 비판적 입장이 디스토피아적 입장으로 직행하기 쉬운 사태를 경계한다는 것은 매우 다르다.

이렇게 논의의 범위가 넓어진 것과 더불어 글이 매우 짧아졌다는 것(원서로 5-13쪽, 그리고 엄청스레 자제한 주석)도 눈에 띄는 차이다. 이를 포스터는 선정적 논평과 끝없는 링크가 난무하는 인터넷에 대응하는 '게시판'

형식이라고 했다. '테러와 위반', '금권정치와 전시', '매체와 픽션'의 세 부분으로 나뉜 이 게시판에서 포스터는 소극 같은 현재를 끔찍한 그대로 응시하면서 손쉬운 해답이나 처방을 내놓는 대신, 이 소극에 내재한 결궤의 힘을 거론하며 소극의 다음을 이야기한다. 이런 시대에도 여전히 혹은 이런 시대라서 더욱더 소극 다음에 올 "다른 시간"을 위해 미술이 할 수 있는 일을 내다보는 것이다. 좋은 변화다.

242

244

246

247

248

249

소극 다음은 무엇?:
결괴의 시대, 미술과 비평

핼 포스터 지음
조주연 옮김

초판 1쇄 발행 2022년 6월 10일
2쇄 발행 2023년 10월 6일
발행. 워크룸 프레스
편집. 손희경, 박활성
디자인. 유현선
제작. 세걸음

워크룸 프레스
서울특별시 종로구 자하문로19-25, 3층
전화 02-6013-3246
팩스 02-725-3248
이메일 wpress@wkrm.kr
workroompress.kr

ISBN 979-11-89356-73-6 (03600)
값 22,000원